园林景观施工图设计

周代红 编著

中国林业出版社

图书在版编目（CIP）数据

园林景观施工图设计/周代红　编著. —北京：中国林业出版社，2010.5（2019.7重印）
ISBN 978-7-5038-5829-1

Ⅰ.①园…　Ⅱ.①周…　Ⅲ.①景观 - 园林设计　Ⅳ.①TU986.2

中国版本图书馆CIP数据核字（2010）第076328号

中国林业出版社
策划、责任编辑：李　顺　徐　平
电话、传真：83143569

出版	中国林业出版社（100009　北京西城区刘海胡同7号）
发行	中国林业出版社
印刷	三河市祥达印刷包装有限公司
版次	2010年5月第1版
印次	2019年7月第5次
开本	889mm×1194mm　1/16
印张	20
字数	640千字
定价	58.00元

前　言

如一滴水，如果没有一个精良的容器来储留它的存在，那无以伦比的清丽与变化是无法让人感受和触摸到的，正是有了赖以存在和回荡的环境，它才显得那样生动而宜人。

如一片绿，如果没有适宜的温度、阳光以及赖以滋长的饶沃土壤，以及健康优良的根宿，那么它的生命和绿气息只能成为永恒的希冀。

如一庭院，如果它只有美好的寓意和灿烂的设想，而不具备合理的尺度，合适的法度，那么，优美的环境、理想的景色也就会与我们无缘，清幽宜人的环境永远只能停留在无法弥留的想象。

园林景观施工图设计就如一滴水，需要载体，需要亮化；如一片绿，需要阳光，需要它赖以生存的环境；如一庭院，需要布局，需要合理的尺度与法度。在园林景观工程中，施工图设计是用最精确的方式，最完美的构成，最理想的方法，最诚实的态度来完成它对环境景观的精心照料与培植。不然，即使再好的理论和设想也不能算是一个成功的设计和精美的作品，那只是一种与现实无关的想法。

施工图设计是将人由心而发的设想与美好的现实结合起来的综合设计。它包含了思想、理念、材料、技术、经济与环境等诸多因素的考虑，它体现了设计过程的最终思想与最终结果。是全面思想的终局设计，更体现了人与环境的和谐与统一。施工图设计是整个园林景观设计的有机整体，是景观设计的延伸和重要的组成部分，更是景观设计的二次和再次加工。施工图做好了，才算是对整个园林景观设计的最终完成，才是一个完整、圆满的设计。因此，施工图设计对整个园林景观的生命与美观起着决定性的作用。没有施工图设计的优良，也就没有景观、景色的优良；没有施工图的合理尺度也就没有环境景观的优雅和秩序井然；没有施工图的生态组合，也就没有宜人性，更没有优美的空间和颜色的斑斓。

成熟的园林景观设计师，是目前社会上比较抢手的人才。了解施工设计的全过程，掌握施工图纸的设计和绘制技能，是各用人单位选人的基本要求。然而，大多数刚刚从学校里走出来的学生，往往局限于书本知识和自身履历的原因，不能马上适应工作的需要。许多从其他领域转行进入的人才，又由于没有受过系统培训，对这一专业的工作特点了解不够。基于上述原因，笔者将自己十多年的工作体会及积累的素材总结、归纳，编撰成书，奉献给广大读者。本书全面介绍了园林景观设计的历史、世界不同文化背景的风格特点、园林景观工程师的工作要求及步骤、施工图设计的基础知识、基本施工图的绘制方法，并附有全面而大量的施工图实例。希望对于刚踏入或准备踏入"园林景观工程设计"门槛的读者，能起到入门引见的作用。对于已经工作多年的同行，相信本书也会有一定的参考价值。

<div style="text-align:right">作　者</div>

目 录

前言
第一章 园林景观设计概论 ·· (1)
 第一节 园林景观设计与历史文化 ··· (1)
 第二节 园林景观设计方法 ·· (11)
 第三节 园林景观工程的阶段 ··· (12)
 第四节 园林景观设计师的工作步骤 ·· (13)
 第五节 园林景观设计图的类型 ·· (22)
第二章 园林景观施工图设计 ·· (28)
 第一节 施工图制图标准及图例 ·· (28)
 第二节 施工总图设计 ·· (39)
 第三节 具体工程施工图设计 ··· (72)
第三章 园林景观施工图范例 ·· (92)
 第一节 水景设计 ·· (92)
 第二节 园林工程设计 ·· (109)
 第三节 园景建筑设计 ·· (160)
 第四节 植物景观设计 ·· (228)
 第五节 水、电管线设计 ·· (304)

第一章 园林景观设计概论

园林景观设计水平，是园林设计施工单位参与市场竞争的核心竞争力。在招投标阶段，资质相同的公司，谁能提供更能打动甲方的设计方案，谁就能在取得项目洽谈资格的基础上前进一大步。中标之后，用最快的速度拿出令甲方满意的设计方案，是企业生产进度的关键环节。施工阶段，准确、明了的施工图是施工部门工作的依据，当然是施工顺利、高效、节约的有力保障。综上所述，园林景观设计工作是一门综合了文化、艺术、环境、材料、经济、工程等各方面知识和技术的专业工作。要做好这项工作需要从多方面着手学习、实践。

在一块空地上，建造一座花园，设计师根据他头脑中的知识，来设计他的"空中楼阁"，这知识主要是两个方面的。一是历史文化；一是艺术手法。

第一节 园林景观设计与历史文化

历史文化，关系到设计风格的确定，只有风格形式定位好了，才能沿着这根主线得以延伸和扩展。风格形式根据文化内涵可为：中式、法式、意式、日式、古罗马式等等；根据生态环境又可分为：皇家园林式、小桥流水式、阳光海滩式、农庄式、森林草原式等等。了解文化风格，必须了解各个国家园林景观发展的历史。

何为园林，又何为景观，它们之间是一个什么样的关系，有何联系与异同呢？

自从景观一词出现以后便成了人们络绎纷论的话题。要弄清这两者之间的关联得从它们的概念说起。根据英文：Garden——园林；Landscape——景观。

园林作为一个独立的环境成分和语言要素，由来已久。可以说，有了人类就有了园林。在我国，它最早的时候叫做圃、囿、园。尽管早期的人群处于原始的自然状态，可人们的起居饮食和有意识的劳动和户外活动，就已经形成了环境的个体与组合。在个人财产观念淡漠，一切公有的社会，人们依山、石、水、树木、动植物等这些赖以生存的自然条件而形成了特定的群居生态方式。以自然为中心而不是以人为中心为获取生活资料而形成的固有生态环境关系就成了原始简朴的自然园林。当时，园林只是为人猎取野兽、摘种蔬菜果实、圈养动物、储养水草鱼禽、提供方便的生活来源之处，亦或可以观赏之，具有一定的使用和观赏价值。在当时，还没有有意识的文化活动。而到了奴隶社会，随着私有观念的出现，有了主从与功利关系的存在，加之有意识的文化活动，使用功能和以观赏相结合的园林从自然的原朴状况逐渐走向规模和人工化。园中经常带有以花、草、树木、山、石、水、路这些林的自然特点，所以园和林常放在一起，叫园林。最初，园林只允许一部分人使用，在奴隶社会是部分贵族通神、求仙的地方；到了封建社会成为达官贵人外出游猎和调养身心的地方；新中国成立后园林成了国家和人民共同拥有的地方，用以保护资源和调节气候，实现环境的可持续发展。通过对自然的保护与组合达到更符合生态需要的理想环境，促使其环境更优美，资源更丰富。

景观是什么呢？自从 20 世纪后期景观这一概念引入我国园林设计领域后，人们一直对其争论不休。其争论的本质是究竟景观是园林的一部分，还是园林是景观的一部分。何为园林，又何为景观，它们之间是一个什么样的关系，有何联系与异同。

现代园林景观设计是延续了园林的特点而自成一家的，所以兼顾园林的某些特点，如植物、山石、廊、架、桥。不同的是现代景观设计，带有强烈的时代气息和科技文化特点，新材料、新技术、新工艺不断出现在景观中，使其出现了可以完全脱离于自然之外的造景能力。如果说园林的特点是"象形"和"感性"的话，那么景观的特点就是"象意"和"理性"。古代园林的自然属性高于人工属性，而现代景观的人工属性高于自然属性。喷泉、灯光、音响都体现和蕴含着科技与力量，所以说，现代景观是与科技的力量融在一起的。也就是说，现代园林景观设计是从传统园林设计中脱胎而出的，是园林设计的延续。就好

比现代的生物工程是古代刀耕火种的农牧业的延续。

园林景观，自从人类文明史以来经历了几千年的发展历史。这几千年中，全世界的不同地区的不同民族，都发展了自己的园林艺术与园林风格。对世界园林艺术发展影响比较大的大致可分为代表东方风格的中国、日本古典园林，代表西方风格的意大利、法国、英国古典园林。现代风格的现代园林，则是在集各国的园林风格之大成，又充分利用现代科技力量的基础上发展而成。

一、中国古典园林的风格形成

我国古代的园林是从"圃、囿、园"发展而来的。"圃"就是古代人们把野外的蔬菜瓜果集中栽种的地方（《说文解字》"种菜曰圃"）。"囿"就是聚养禽兽的地方（《说文解字》"囿，养禽兽也"）；"囿"还有"游"的功能，在囿里可观禽兽于林间、鸟翔于树梢、嬉戏于水面（《周礼·地宫·囿人》"游，囿之离宫，小苑观处也"）。"园"就是种植花草树木的地方（《诗经·郑风·蒋仲子》"所以种树木也"）。

在原始社会，人们依山、石、水、树木、动植物等这些赖以生存的自然条件而形成了特定的群居生态环境，人们生活在原始简朴的自然环境中。到了商周时期，开始出现了"园""圃""囿"。周代，周文王建有"灵囿"，"灵囿"里有灵台、灵沼。园中草木丛生，但这些植物并不是以观赏为主，而是为禽兽提供生存条件。周文王在"灵囿"里狩猎，同时也是欣赏自然之美，提供审美享受的场所，"乐戏，乐此"与民同乐。割草拾柴打猎的人也可以进入其中各取所需。灵台，是对自然山岳崇拜的产物，兼有沟通天人、观象、望仙、祭天的功能。灵沼，是养池鱼的地方。可以说，囿是我国古典园林的一种最初形式。

春秋战国时期吴王夫差曾造梧桐园、会景园。记载中说："穿沿凿池，构亭营桥，所植花木，类多茶与海棠"，这说明当时造园活动已用人工池沼，构置园林建筑和配置花木等手法已经有了相当高的水平，也使上古朴素的囿的形式得到了进一步的发展。

汉代，在秦的基础上把"上林苑"，发展成为帝王苑囿行宫，除布置园景供皇帝游憩外，还要举行朝贺，处理朝政。上林苑基本是由古代的囿发展而来的。苑中有苑，宫室建筑群成为苑的主体，分区豢养动物，栽培各种花、果、树木达3000余种，其规模和内容都相当可观。

魏晋南北朝时期，是中国古代园林史上的一个重要转折时期。文人雅士厌烦战争，玄谈玩世，人们寄情山水，自然的审美意识开始苏醒。山水田原诗，山水画，山寺名刹的出现，将山水思想推向高潮。豪富们纷纷建造私家园林，以附庸风雅自居，把自然式风景山水缩写于自己私家园林中。

随着佛教的传入，仅建康一地的佛寺多达五百余所，僧尼十余万人。北魏奉佛教为国教，更是大建佛寺。佛教建筑总的布局由供奉佛像的殿宇和附属的园林部分组成，这与私家庄园的居住部分与园林部分类似。佛寺园林不同于一般帝王贵族的苑囿，寺院丛林已经有了公共园林的性质，庶民百姓都可以到寺院园林中去进香游览。

北魏洛阳的皇家园林，比起当时的私家园林来看，它已具有规模大、华丽的特点，但却没有私家园林富有曲折幽致、空间多变的特点。魏文帝"以五色石建景阳山于芳林苑，树松竹草木，捕禽兽以充其中"。吴国的孙皓在南京"大开苑囿，起土山楼观，功役之费以亿万计"。晋武帝司马炎的"琼圃园""灵芝园"是这一时期有代表性的园苑。到南朝，梁武帝又重修齐高帝的"芳林苑"，"植嘉树珍果，穷极雕丽"。北朝在盛乐建"鹿苑"，引附近武川的水注入苑内，周围几十里。

隋朝结束了南北朝后期的战乱，社会经济一度繁荣，加上当朝皇帝的荒淫奢糜，造园之风大兴。那些身居繁华都市的封建帝王和朝野达官贵人，为了逍遥玩赏大自然山水景色，就近仿效自然山水建造园苑，不出家门，便能享受"主入山门绿，水隐湖中花"的乐趣。隋炀帝所修的显仁宫，"周围数百里。课天下诸州，各贡草木花果，奇禽异兽于其中"。他在洛阳以西建造"西苑"，是继汉武帝上林苑后最豪华壮丽的一座皇家园林。据《隋书》记载："西苑周二百里，其内为海，周十余里，为蓬莱、方丈、瀛洲诸山，高百余尺，台观殿阁，罗塔山上"。周围二百里，其规模虽然没有"上林苑"大，但内容却有过之而无不及。苑内造海，周十余里，海中有三座神山，高百余尺，殿堂楼观极多，山水之胜，动植物之多，都是极尽豪华。

唐代时期我国古典园林发展形成为写意山水园阶段。由于石雕工艺日益成熟，宫殿建筑多采用雕栏玉砌，"禁殿苑""东都苑""神都苑""翠微宫"等都是。当时在西安建有宫苑相结合的"西内""东内""芙蓉

苑"及骊山的"华清宫"等，面积虽然都不大，但苑的内容和造园的意境却有了新的发展。华清宫至今保存比较完整，以温泉和杨贵妃赐浴华清池的艳事而闻名。

宋代，园林建筑的造型几乎可以说达到了完美的程度，形成了木构建筑的顶峰时期。对植物的应用已经从经济用途转向注意利用绚丽多彩、千姿百态的植物，营造四季不同的观赏效果。唐、宋的写意山水园以汴京（今开封）西北角的著名园林"寿山艮岳"为代表。它效法自然而又高于自然，寓情于景，情景交融，富有诗情画意，为我国明清园林艺术的发展，打下了好的基础。宋徽宗在"丰亨豫大"的口号下大兴土木。进一步加强了写意山水园的创作意境。宋元时期在用石方面有较大发展，用于造园的石材有了新的突破。

明、清是我国园林建筑艺术的集成时期，当时长江下游社会稳定、经济繁荣，给建造大规模写意自然园林提供了有利条件。封建士大夫们为了满足家居生活的需要，在城市中大量建造以山水为骨干，饶有山林之趣的宅园，作为日常聚会、游息、宴客、居住等需要。这些园林与住宅相连，在不大的面积内，追求空间艺术的变化，多是因阜掇山，因洼疏池，亭、台、楼、阁众多，植以树木花草的"城市山林"。其风格素雅精巧，达到平中求趣，拙间取华的意境，满足以欣赏为主的要求。在数量上几乎遍布全国各地，其比较集中的地方有北方的北京，南方的苏州、扬州、杭州、南京。其中江南的私家园林是最为典型的代表，如"沧浪亭""休园""拙政园""寄畅园"等等。乾隆皇帝三下江南，皇家园林的建造因此有了集仿各地名胜于一园，形成园中有园、大园套小园的手笔，如"圆明园""避暑山庄""畅春园"中的一些园中园。

在明末产生了园林艺术创作的理论书籍《园冶》。这些园林在创作思想上，仍然沿袭唐宋时期的创作源泉，自然风景以山水地貌为基础，植被做装点。从审美观到园林意境的创造都是以"小中见大"为创造手法。园林从游赏向可游可居方面逐渐发展。

中国古典园林绝非简单地摹仿自然构景的要素，而是有意识地加以改造、调整、加工、提炼，从而表现一个精练概括浓缩的自然。中国造园艺术，是以追求自然精神境界为最高意愿的。它既有"静观"又有"动观"，从总体到局部包含着浓郁的诗情画意。这种空间组合形式多使用某些建筑如亭、榭等来配景，使风景与建筑巧妙地融揉到一起，"虽由人作，宛自天开"。优秀园林作品虽然处处有建筑，却处处洋溢着大自然的盎然生机。

到了清末，西方各国的商人、传教士、探险家纷纷来到中国。中国的造园手法，尤其是对植物的应用使西方人感到震惊，在西方国家掀起了一股"中国园林热"。中国园林艺术从东方到西方，成了被全世界所共认的园林之母，世界艺术之奇观。

综上所述，我国古代的城市园林，主要是皇家宫苑和官宦、富商的宅园，平民百姓能够进入的公共园林，多为寺庙附属庭园。

我国古代的园林是以山水为主的园林，尤其是以湖、池为中心的园林，依山傍水的木结构建筑以及植物配置是中国古典园林的风格特色。而大面积的草地和高大的石质建筑在中国古典园林中是找不到的。

辛亥革命以后我国建设的公园，大都是中西结合的公园，这些公园中引入了供游人休憩的大面积草地。但建筑与水景还是主要沿用了中国古典园林的风格。

二、日本园林的风格特色

日本庭园特色的形成与日本民族的生活方式与艺术趣味，以及与日本的地理环境密切相关。日本庭园在古代受中国文化和唐宋山水园的影响，后又受到日本宗教的影响，逐渐发展形成了日本民族所特有的"山水庭"。"山水庭"十分精致和细巧，它是模仿大自然风景，并缩景于一块不大的园址上，象征着一幅自然山水风景画。因此说，日本庭园是自然风景的缩景园。其园林尺度较小，注意色彩层次，植物配置高低错落，自由种植。石灯笼和洗手钵是日本园林特有的陈设品。

日本园林在其组景上基本沿袭了中国的模式，但对细微处关注过多，整体则失控，有学者曾说"对组成外部空间秩序的表现，显得很生疏"。说明日本园林在整体组织上还不够，但日本"枯山水"的情况则不同，特别是石景的组织，尤为精彩。

日本园林却注重抽象和写意。尤其是枯山水，更专注于永恒。以石块象征山峦与岛屿，而避免随时

间推移，产生枯荣与变化的植物和水体，以此来体现禅宗"向心而觉""梵我合一"的境界。其形态尤为纯净，意境更加空灵，但往往居于一隅，空间局促，略显寡漠冷落，淡无情趣。

日本园林的"枯山水"，仅以砂面耙成平行的水纹曲线，象征波浪万重；又沿石根把砂面耙成环状的水形，象征水流湍急的态势；甚至利用不同石组的配列而构成"枯泷"，以象征无水之瀑布，将理水进一步抽象化，是真正写意的无水之水。

日本园林，尤其是"枯山水"，植物配置则少而精，尤其讲究控制体量和姿态，远不像中国园林般枝叶蔓生。园中不植高大树木；中、小树木虽经修剪、扎结，仍力求保持它的自然；极少花卉而种青苔或蕨类。对植物的精心裁剪，说明日本园林比中国园林更加注重对树木尺度的抽象与造型的抽象，但在组景造景方面似少有超越中国园林之处。

日本园林，的许多理念来自禅宗道义，这也与古代中华文化的传入息息相关。公元538年的时候，日本开始接受佛教，并派一些学生和工匠到古代中国学习艺术文化。13世纪时，源自中国的一支佛教宗派"禅宗"在日本流行。为反映禅宗修行者所追求的"苦行"及"自律"精神，日本园林开始摒弃以往的池泉庭园，营造"枯山水"庭园。"枯山水"庭园是缩微式园林景观，多见于小巧、静谧、深邃的禅宗寺院。早期的"枯山水"，树木、岩石、天空、土地等常常是寥寥数笔即蕴涵着极深寓意，在修行者眼里，它们就是海洋、山脉、岛屿、瀑布，一沙一世界，这样的园林无异于一种"精神园林"。后来，这种园林发展到乔灌木、小桥、岛屿甚至园林不可缺少的水体等造园惯用要素均被一一剔除，园内几乎不使用任何开花植物，而是使用一些如常绿树、苔藓、沙、砾石等静止、不变的元素。而这种"枯山水"庭园对人精神的震撼力也是惊人的。它同音乐、绘画、文学一样，可表达深沉的哲理。在其特有的环境气氛中，细细耙制的白砂石铺地、叠放有致的几尊石组，就能对人的心境产生神奇的力量，以期达到自我修行的目的。

石景是日本园林的主景之一，正所谓"无园不石"。日本石景的选石，以浑厚、朴实、稳重者为贵。山形稳重，底广顶削，深得自然之理。石景构图以"石组"为基本单位，石组又由若干单块石头配列而成。它们的平面位置的排列组合以及在体形、大小、姿态等方面的构图呼应关系，都经过精心推敲。在长期的实践过程中，逐渐形成了许多经典的程式和实用套路。总的来说，并不追求中国石景般的琐碎变化，尤其不作飞梁悬石、上阔下狭的奇构，但也十分讲究石形、纹理与色彩，其抽象内涵较中国园林更为深远、阔大。

日本园林中的建筑不但数量少，体量、尺度也都较小。布局疏朗，往往偏于一隅。建筑物本身也多为简朴的草庵式，并不讲求对称；门阙也是极普通的柴扉形式，真可谓洗尽铅华、恬淡自然，深得禅宗精髓。

三、西方各国园林的风格特色

欧洲的园林文化，可以追溯到古埃及，当时的园林就是模仿经过人类耕种、改造后的自然，是几何式的自然，因而西方园林就是沿着几何式的道路开始发展的。

巴比伦、波斯气候干旱，因此重视水的利用。波斯庭园的布局多以位于十字形道路交叉点上的水池为中心，这一构园手法为阿拉伯人继承了下来，成为伊斯兰园林的传统，流传于北非、西班牙、印度，后传入意大利，演变成各种水法，因此成为欧洲园林的重要内容。

古希腊通过波斯学到了西亚的造园艺术，发展成为住宅内布局规则方整的柱廊园。古罗马继承希腊庭园艺术和西亚林园的布局特点，发展成为山庄园林。

公元8世纪，阿拉伯人征服西班牙，带来了伊斯兰的园林文化，结合欧洲大陆的基督教文化，形成了西班牙特有的园林风格。水作为阿拉伯文化中生命的象征与冥想之源，在庭院中常以十字形水渠的形式出现，代表天堂中水、酒、乳、蜜四条河流。各种装饰变化细腻，喜用瓷砖与马赛克作为饰面。这种类型的园林极大地影响到美洲的造园和现代景观设计。

中世纪古代文化光辉泯灭殆尽，社会动荡不安，人们纷纷到宗教中寻求慰藉，因此中世纪的文明基础主要是基督教文明。园林产生了宗教寺院庭院和城堡庭院两种不同的类型。两种庭园开始都是以实用性为主，随着时局趋于稳定和生产力不断发展，园中装饰性与娱乐性也日益增强。

欧洲中世纪时期，封建领主的城堡和教会的修道院中建有庭园。修道院中的园地同建筑功能相结合，

如在教士住宅的柱廊环绕的方庭中种植花卉，在医院前辟设药圃，在食堂厨房前辟设菜圃，此外还有果园、鱼池和游憩的园地等。13世纪末，罗马出版了克里申吉著《田园考》，书中有关于王侯贵族庭园和花木布置的描写。其中的代表为古埃及、古希腊及古罗马园林，其中水、常绿植物和柱廊都是重要的造园要素，为15、16世纪意大利文艺复兴园林奠定了基础。

欧洲的造园艺术，有过3个最重要的时期：从16世纪中叶往后的100年，是意大利领导潮流；从17世纪中叶往后的100年，是法国领导潮流；从18世纪中叶起，领导潮流的就是英国。

意大利是古罗马中心，经过15世纪中叶文艺复兴，文学和艺术飞跃进步，引起一批人爱好自然，追求田园趣味，文艺复兴园林盛行，并逐步从几何型向艺术曲线型转变。在文艺复兴时期，意大利的佛罗伦萨、罗马、威尼斯等地建造了许多别墅园林。以别墅为主体，利用意大利的丘陵地形，开辟成整齐的台地，逐层配置灌木，并把它修剪成图案形的植坛，顺山势运用各种水法，如流泉、瀑布、喷泉等，外围是树木茂密的林园。这种园林通称为意大利台地园。其园林风格影响波及法国、英国、德国等欧洲国家。

意大利台地园，一般依山就势，分成数层，庄园别墅主体建筑常在中层或上层，下层为花草、灌木植坛，且多为规则式图案。园林风格为规则式，规划布局常强调中轴对称，但很注意规则式的园林与大自然风景的过渡，即从靠近建筑的部分至自然风景逐步减弱其规则式风格，如从整形修剪的绿篱到不修剪的树丛，然后才是大片园外的天然树林。

在欧洲古典园林中，意大利园林具有非常独特的艺术价值。不管是丰富多变的园林空间塑造，还是独巨匠心的细部设计，都反映出耐人寻味的造园特质，而这种特质是其他欧洲国家的那些气势轩昂、规模庞大的皇家贵族园林所无法比拟的。在现在的欧洲园林设计中，依旧可以在许多地方找到意大利古典园林的痕迹。

意大利的造园艺术又称巴洛克的造园艺术。巴洛克艺术号称师法自然，园林却更加人工化了，整座园林全都统一在单幅构图里，树木、水池、台阶、植坛和道路等的形状、大小、位置和关系，都推敲得很精致，连道路节点上的喷泉、水池和被它们切断的道路段落的长短宽窄都讲究很好的比例。因此说，意大利花园的美就在于它所有要素本身以及它们之间比例的协调，总构图的明晰和匀称。这与中国园林追求自然写意的风格有很大的差别。

意大利多山泉，便于引水造景，因而常把水景作为园内主景之一，理水方式有水池、瀑布、喷泉、壁泉等。植物以常绿树为主，有石楠、黄杨、珊瑚树等。在配植方式上采用整形式树坛、黄杨绿篱，以供俯视图案美，很少用色彩鲜艳的花卉。以绿色为基调，不眩光耀目，给人以舒适宁静的感觉。

17世纪60年代，法国宏大的规则式园林逐渐取代了意大利文艺复兴园林，开始盛行于欧洲大陆。园林史上出现了一位开创法国乃至欧洲造园新风的杰出人物——昂德雷·勒·诺特，法国园林即由他开创，中国称之为古典主义园林。黑格尔认为："美是理念的感性显现。"他强调自然美不是理想美，非经人工改造便达不到完美的境界，法国古典主义园林就是这一思想的集中反映。勒·诺特提出要"强迫自然接受匀称的法则"。他的主持设计的凡尔赛宫苑，所呈现的便是这人工美。根据法国这一地区地势平坦的特点，开辟大片草坪、花坛、河渠，它不仅布局对称规矩，而且花草树木也按人的意志被修剪得整整齐齐，充分强调了几何图案之美。它还以近6000公顷的总面积，在法国北部森林众多、河道缓流、起伏平缓的地景上，雕塑出平面几何构图的视轴、星状放射的路径和林中的各种花园、喷泉、雕塑和倒影池等。园中宽90米、长达1.6千米的运河，与全园中央的开放视轴相交，加之从宫殿到运河间以连续平缓的坡度降低后再向天际线延伸的轴线，显现出超大的尺度以及人工改造自然的气势。勒·诺特的造园保留了意大利文艺复兴庄园的一些要素，又以一种更开朗、华丽、宏伟、对称的方式在法国重新组合，创造了一种更显高贵的园林，追求整个园林宁静开阔，统一中又富有变化，富丽堂皇、宏伟华丽的园林风格，被称为勒·诺特风格，各国竞相仿效。

英国早期园林艺术，也受到了法国古典主义造园艺术的影响，但由于唯理主义哲学和古典主义文化在英国的根子比较浅，英国人更崇尚以培根为代表的经验主义，所以，造园上，他们怀疑先验的几何比例的决定性作用。

17、18世纪，欧洲文学艺术领域中兴起的浪漫主义运动影响了英国造园，在这种思潮影响下，英国

的造园家开始欣赏纯自然之美，有意模仿克洛德和罗莎的风景画。重新恢复传统的草地、树丛，于是产生了自然风致园。全英国的园林都改变了面貌，几何式的格局没有了，再也不搞笔直的林荫道、绿色雕刻、图案式植坛、平台和修筑得整整齐齐的池子了。花园就是一片天然牧场的样子：以起伏开阔的草地，自然曲折的小河和池塘、湖泊，成片成丛自然生长的树木为要素构成了一种新的园林形式。18世纪中叶，钱伯斯从中国回到英国后撰文介绍中国园林，他主张引入中国的建筑小品。他的著作在欧洲，尤其在法国颇有影响。在中国造园艺术的影响下，英国造园家不满足于自然风致园的过于平淡，追求更多的曲折、更深的层次、更浓郁的诗情画意，对原来的牧场景色加工多了一些，自然风致园发展成为图画式园林，具有了更浪漫的气质。18世纪末的英国造园家雷普顿认为自然风景园不应任其自然，而要加工，以充分显示自然的美而隐藏它的缺陷。他并不完全排斥规则布局形式，在建筑与庭园相接地带也使用行列栽植的树木，并利用当时从美洲、东亚等地引进的花卉丰富园林的色彩，把英国自然风景园推进了一步。作为改进，园林中建造一些点景物，如中国的亭、塔、桥、假山以及其他异国情调的小建筑，有些园林甚至保存或模仿制造古罗马的废墟、荒坟、残垒、断碣等，以造成强烈的伤感气氛和时光流逝的悲剧性。人们将这种园林称之为感伤主义园林或英中式园林。

18世纪以后，欧洲其他国家也纷纷仿效。自此，西方园林学开始了对公园的研究。到1800年后，纯净的自然风景园终于出现。

19世纪下半叶，美国风景建筑师奥姆斯特德于1858年主持建设纽约中央公园时，创造了"风景建筑师"一词，开创了"风景建筑学"。他把传统园林学的范围扩大了，从庭园设计扩大到城市公园系统的设计，以至区域范围的景物规划。他认为城市户外空间系统以及国家公园和自然保护区是人类生存的需要，而不是奢侈品。

1901年美国哈佛大学创立风景建筑学系，第一次有了较完备的专业培训课程表，其他一些国家也相继开设这一专业。1948年国际风景建筑师联合会成立。

四、中西园林的比较

人们习惯于将古希腊、罗马为代表的欧洲建筑体系视为西方建筑；将中国、印度、日本为代表的亚洲建筑体系视为东方建筑；将以中国古典园林为代表的自然式园林称为东方古典园林；将以法国古典主义园林为代表的规则式园林称为西方古典园林。

在漫长的文化发展过程中，东西方的园林因不同的历史背景、不同的文化传统而形成迥异的风格。造园中使用不同的建筑材料和布局形式，表达各自不同的观念情调和审美意识，产生了东西方园林建筑的差异。前者着眼于自然美，追求"虽由人作，宛自天开"的效果；后者讲究几何图案的组织，表现人工的创造。

同属不规整的自然式园林，中式是一种写意自然，更富想像力，但不免流于矫揉造作。英国自然风景式园林，则是一种本色自然，更舒展开阔与真切生动，完全没有中国明清私家园林的那种闭锁与沉闷。

中国园林崇尚"自然"，传统造园的自然精神强调"法天贵真""天趣自然"，反对成法和违背自然的人工雕凿。这种尊重自然的观念在今天的景观设计中极其可贵。

中国古人强调"与浑成等其自然""万物与吾一体"，物与我与自然，交融在一起，相辅相成。这是一种深层的感情和精神上的交流。这种自然精神的形成与中国自然经济下的地理环境、政治结构有着密切的联系。中国西北横亘沙漠，西南耸立高山，与外部世界的交往联系比之希腊、罗马要困难得多。如此与西方隔离的大陆地理环境曾给中国人以生殖繁衍之利，为农业经济生存与发展提供了得天独厚的条件。而天时地利、自给自足的田园生活，使人们依赖自然、顺应自然、信奉自然。这是一种统一的、有序的、和谐的整体观念。这就形成了与西方人不同的内向文化心里。

中西古典园林在景观的塑造上，表现出明显的地域模仿性。如中国是山环水绕的村庄农舍；英国是平冈浅阜的农庄牧场等等。不同的地域环境，形成了不同的审美习惯。

中国园林的具体表现手法是挖池叠山，杂以园林建筑，用各种造景手段将自然山川美的精华浓缩于一园，这种集山水泉于一园、模拟自然山水意境的形式是中国造园艺术的最大特色。

水景是中国古典园林的主景之一，中国古典园林水景在高度提炼和概括自然水体的基础上，表现出

极高的艺术技巧。水体的聚散、开合、收放、曲直极有章法，正所谓"收之成溪涧，放之为湖海"。这方面的经典实例也比比皆是。此外，它还极其注重水体的配合组景，宋·郭熙在《林泉高致》中就写道"山得水而活，水得山而媚"。总的来说，受道家"虚静为本"思想的影响，中国园林的理水，重在表现其静态美，动也是静中之动势。

中国古典园林中的栽植以观形为主，取色、赏花、闻香、听音为辅。园中林木虬曲突兀、盘结交错、连理交柯者比比皆是。同时也注重季相与花期的变化，花木的选择与使用有明显的拟人化倾向，即所谓"梅之独傲霜雪、竹之虚心有节、兰之幽谷清香……"之类。孤植以观形、观叶、赏花为主；群植讲究搭配造景。此外，在组景上注意通过疏密、高低的变化形成帷幕、屏风式的空间界面，使景观有似连又断的流动感，似遮又露的景深层次。总的来说，各类花木的运用，已形成了基本的定式，如"堤湾宜柳""桃李成蹊""栽梅绕屋""移竹当窗"等等。林木在诸景中占最大的空间。

中国古典园林中的用石讲究"瘦、透、皱、漏"，可为特置主景，亦可与水体、植物配合组景，以得某种意境，同时也作障景、分景。造景中喜做险怪之奇构，层峦叠嶂、沟壑盘回，正所谓"峭壁贵于直立；悬崖使其后坚，岩、峦、洞、穴之莫穷，涧、壑、坡、矶之俨是"。穿行其间，挑压勾搭变幻莫测，明暗开合扑朔迷离。由于受士大夫猎奇和把玩心态的影响，往往造成石景的繁琐堆砌、比例失调。

在中国古典园林中，建筑是不可分割的组成部分。园林中的建筑多轻巧淡雅、朴素简约、随形就势、体量分散、通透开敞。尤其讲究框景、漏景等园景入室。其次，建筑本身也成为点景之一。譬如山顶的一座小亭，本是一处赏景、稍歇的绝佳位置，但在低处仰视时，又可欣赏其凌空欲飞之势。总的来说，在中国古典园林中，建筑已经高度园林化"，它其实已和其他景物水乳交融，溶为一体了。

中国人精神里最可贵的是高度的"自然精神境界"，即意境的表达。中国传统园林表达出情景交融的氛围，这在世界园林中独辟蹊径。它活泼而自然的处理手法营造了一种本于自然而又高于自然的意境。人与自然建立了一种亲近而和谐的关系，以及人对自然生命活力的深切情感。因此中国人的自然观绝对不是对自然的简单模仿。

中国造园则追求自然山水的美感，强调的是诗画的意境，这与中国文化传统和文化背景密不可分。文人的追求和喜好左右着造园，因而中国的传统园林在实际意义上是文人园林，以迂回曲折、曲径通幽的布局和情境，以对自然的模拟和刻画为目标，形成含义隽永、趣味盎然的人工自然环境。园内空间或畅通或阻隔，路径变化无常，常常出人意料之外，而又在情理之中。借助于园林游览者的视觉、听觉和环境时令变化引起的感官刺激，结合其心理感受而达到诗画的意境，从而可以调动游者更多的想象和情感。中国的园林艺术是与诗画同源的，自然山水的美感和神韵是造园者所神往的境界和最终的追求，因而"诗情画意"的景观是中国园林最根本的特色。

西方人喜欢用自己建立起来的科学体系驾驭自然，相反，中国人更崇尚自然之美，推崇佛家与儒家的世界观和方法论。将美学观点建立在"自然之道"的基础上。这种思想也影响到后来园林造景的观念，庭园成为自然美景在有限空间里的艺术再现，尤其表现在南宋后江南兴建的多处私家园林。这时园林的造园特点是，多以山池泉石为中心，饰以花草，环以建筑，其造园手法从此日趋精致。其中最具代表性的园林，如苏州的网师园是典型的城中私园，其面积虽小但园景丰富，精巧的亭廊、扶疏的林木、自然的泉石都以园中的一池碧水为中心，共同在这一小园中组成了错落有致、均衡秩序的园林景观。

和西方的情况不同，中国古典园林深受绘画、诗词和文学的影响。由于诗人、画家直接参与造园和经营，中国园林一开始便带有诗情画意的浓厚感情色彩。中国古代的哲学思想，儒家重人伦礼法，以仁和义为基础；以老庄为代表的道家思想崇尚自然，追求虚静，逃避现实。佛家所宣扬的"修身养性、度己度人"和儒家的人伦礼学、道家的追求清静无为等思想境界，它们的哲学思想之间并无矛盾冲突，而某些方面却又可以互补。在这些哲学思想的影响下，中国造园思想与西方唯理主义的因素相反，处处充满着生活气息并浸透着人的主观感情。可见，中国造园的美学基础在于"缘情"。

不同的文化模式与不同的自然观，造成了中西园林在园林组景上的巨大差异。中国古典园林的组景方式，可归纳为立体交融式，即分区设景。园中有园，景中有景，步移景异。组景讲究起景、入胜、造极、余韵的序列。注重层次、抑扬、因借、虚实的安排。单是基本的组景手法，就达十余种之多，如：借景、对景、漏景、障景、限景、夹景、分景、接景、返景、点景……不一而足。赏景以近距离的小景

把玩为主，全景式的远观因借为辅。

中国古典园林的本意在于纳自然万象于咫尺之中。为此，对自然景物必须要有相当程度的抽象，才能体现出自然的韵味。但中国私园中却大量使用巨石大树，致使抽象写意的原旨大大削弱。园林空间之所以局促、迫塞，其根本原因之一，就在于对自然景物的抽象远不如日本那样彻底。

东西方古典园林的一个最大区别，就在于是突出自然风景还是突出建筑。

西方古典园林延续了古希腊人唯理的情缘。他们认为建筑结构要像数学一样清晰明确，合乎逻辑。因而，古典主义者强调整齐划一、秩序、均衡、对称，平面构图上崇尚圆形、正方形、直线等几何图案和线形分割。

西方古典园林中的园林建筑取法于西方古典建筑，它把各种不同功能用途的房间都集中在一幢砖石结构的建筑物内，所追求的是一种内部空间的构成美和外部形体的雕塑美。由于建筑体积庞大，因此很重视其立面实体的分划和处理，从而形成一整套立面构图的美学原则。园林设计则是把建筑设计的手法、原则从室内搬到室外，两者除组合要素不同外，并没有很大的差别。

法国古典主义园林风格正是在这种唯理的美学思想下形成的，它体现的是一种理性的思想内涵。它不受传统的规则式或自然式的束缚，采用了一种当时新的动态均衡构图：是几何的，但又是不规则的。

形式与意境是法国造园遵循的是形式美的法则。在西方，对形式美的追求由来已久。早在罗马时期，维特鲁威《建筑十书》中提到了比例、尺度、均衡等问题，提出了"比例是美的外貌，是组合细部的协调，均衡是由建筑细部本身产生的协调"形式美的法则。法国古典主义园林中对称的轴线、均衡的布局、精美的几何构图，都充分体现了对形式美的追求和推崇。

以法国宫廷花园为代表的西方规则式古典园林，以几何体形的美学原则为基础，以"强迫自然去接受均称的法则"为指导思想，追求一种纯净的、人工雕琢的盛装美。花园多采取几何对称的布局，有明确的贯穿整座园林的轴线与对称关系。水池、广场、树木、雕塑、建筑、道路等都在中轴上依次排列，在轴线高处的起点上常布置着体量高大、严谨对称的建筑物，建筑物控制着轴线，轴线控制着园林，因此建筑也就统率着花园，花园从属于建筑。

唯理是17世纪下半叶法国文化艺术的主要潮流。他们认为：结构要像数学一样清晰明确，合乎逻辑，超乎时代、民族的绝对规则。因而，古典主义者强调整齐划一、秩序、均衡、对称，平面构图上崇尚圆形、正方形、直线等几何图案和线形分割。法国古典主义园林风格正是在这种唯理的美学思想下形成的，它体现的是一种理性的思想内涵。1638年，法国布阿依索写成西方最早的园林专著《论造园艺术》。他认为"如果不加以条理化和安排整齐，那么人们所能找到的最完美的东西都是有缺陷的"。

法国造园艺术的成熟，时间正好与拉辛和莫里哀的戏剧，普桑和勒勃亨的绘画，勒伏和孟莎的建筑同时。它们的精神完全一致，那就是古典主义的精神。古典主义文化的基本特色是"伟大风格"。这个时期的法国园林有以下3个显著特点。

（1）面积非常大，意大利的园林一般只有几公顷，而凡尔赛园林竟有670公顷，轴线有3000米长。

（2）园林的总体布局像建立在封建等级制之上的君主专制政体的图解，宫殿或者府邸统率一切，往往在整个地段的最高处，前面有笔直的林荫道通向城市，后面紧挨着它的是花园，花园外围是密密匝匝无边无际的林园，府邸的轴线贯穿花园和林园，是整个构园的中枢，在中轴线两侧，跟府邸的立面形式呼应，对称地布置次级轴线，它们和几条横轴线构成园林布局的骨架，编织成一个主次分明、纲目清晰的几何网络。

（3）花园的主轴线大大加强，它已不再是意大利花园里那种单纯的几何对称轴线，而成了突出的艺术中心。最华丽的植坛、最辉煌的喷泉、最精彩的雕像、最壮观的台阶，一切好东西都首先集中在轴线上或者靠在它的两侧。把主轴线做成艺术中心，一方面是因为园林大了，没有艺术中心就显得散漫，另一方面，它反映着绝对君权的政治理想，构园也要分清主从，像众星拱月一般。

法国古典园林理水的法则，则与此大相径庭，其主要表现为以跌瀑、喷泉为主的动态美。法国古典园林中的水剧场、水风琴、水晶栅栏、水惊喜、链式瀑布等，各式喷泉构思巧妙，充分展示出水所特有的灵性。

法国古典园林的栽植从类型上，主要有丛林、树篱、花坛、草坪等。丛林是相对集中的整形树木种植区，树篱一般作边界，花坛以色彩与图案取胜，草坪仅作铺地。丛林与花坛各自都有若干种固定的造型，尤

其是花坛图案，犹如锦绣般美丽。总的来说，法国古典园林的栽植分门别类，相对集中，主次分明，形态规整，有"绿色雕刻"之称。园中植物虽多，但铺展感强，远不如中国园林般拥塞，但也不太自然。

法国古典园林的石景，基本上没有自然形态，虽然雕像、台阶、柱廊、喷泉水盘都是大理石的，但其本身并不能成为独立的石景，因此，几乎让人感觉不到石景的存在。也有少量的自然形态的岩洞，但都仅作为瀑布的背景。

法国古典主义园林与中国古典园林的差异：前者在"唯理"的美学思想下形成，强调人工的自然美，反映人对自然的改造和控制，体现人的意志，追求的是形式美；后者美学思想在于"缘情"，强调自然的人格化，撷取自然美的精髓，将人的意志融于自然之中，追求的是自然美。总之，好的园林，无论是中国的还是法国的，都会使人赏心悦目，如果说中国古典园林意在"赏心"，那么法国古典主义园林则意在"悦目"。

造园使用的建筑材料，中国传统建筑以土木为主；西方古典建筑以石质为主。在布局上，中国传统建筑多数是向平面展开的组群布局；而西方古典建筑强调向上挺拔，突出个体建筑。在建筑文化的主题上，中国传统建筑以宣扬皇权至尊、明示伦礼为中心；西方古典建筑以宣扬神的崇高、表现对神的崇拜与爱戴为中心。中国传统建筑的艺术风格以人与自然"和谐"之美为基调；西方古典建筑的艺术风格重在表现人与自然的对抗之美，以宗教建筑的空旷、封闭的内部空间使人产生宗教般的激情与迷狂。

西方古代建筑多以石料砌筑，墙壁较厚，窗洞较小，建筑的跨度受石料的限制而内部空间较小。拱券结构发展后，建筑空间得到了很大程度的解放，建造起了象罗马的万神庙等有内部空间层次的公共性建筑物，建筑的空间艺术有了很大的发展，但仍未突破厚重实体的外框。西方古典造型艺术强调"体积美"，建筑物的尺度、体量、形象并不去适应人们实际活动的需要，而着重在于强调建筑实体的气氛，其着眼点在于两度的立面与三度的形体，建筑与雕塑连为一体，追求一种雕塑性的美。其建筑艺术加工的重点也自然地集中到了目力所及的外表及装饰艺术上。

总体而言西方古典主义园林艺术与中国古代园林艺术迥然不同。西方古典主义的造园艺术，完全排斥自然，力求体现出严谨的理性，一丝不苟地按照纯粹的几何结构和数学关系发展。"强迫自然接受匀称的法则"成为西方造园艺术的基本信条。

西方古典主义的艺术特色突出体现在园林的布局构造上。体积巨大的建筑物是园林的统帅，总是矗立于园林中十分突出的中轴线起点之上。以此建筑物为基准，构成整座园林的主轴。在园林的主轴线上，伸出几条副轴，布置宽阔的林荫道、花坛、河渠、水池、喷泉、雕塑等。在园林中开辟笔直的道路，在道路的纵横交叉点上形成小广场，呈点状分布水池、喷泉、雕塑或小建筑物。整个布局，体现严格的几何图案。园林花木，严格剪裁成锥体、球体、圆柱体形状，草坪、花圃则勾划成菱形、矩形和圆形等。总之，一丝不苟地按几何图形剪裁，绝不允许自然生长形状。水面被限制在整整齐齐的石砌池子里，其池子也往往砌成圆形、方形、长方形或椭圆形，池中总是布局人物雕塑和喷泉。追求整体对称性和一览无余。欧洲美学思想的奠基人亚里士多德说："美要靠体积和安排"，他的这种美学时空观念在西方造园中得到充分的体现。西方园林中的建筑、水池、草坪和花园，无一不讲究整一性，一览而尽，以几何性的组合而达到数的和谐，追求形似与写实。被恩格斯称为欧洲文艺复兴时期艺术巨人的达·芬奇认为，艺术的真谛和全部价值，就在于将自然真实地表现出来，事物的美应"完全建立在各部分之间神圣的比例关系上"，因此西方古典主义园林艺术在每个细节上都追求形似，以写实的风格再现一切。

英国造园艺术可以说是西方造园艺术中的一个例外。

英国的风景式园林也讲究借景和与园外的自然环境相融合。为追求园景本身的自然纯净，往往将附属建筑搬到看不见的地方，或用树丛遮挡起来，甚至做成地下室。主体建筑周围的草坪与主体建筑之间，往往也没有过渡环节，具体来说就是"去园林化"。为了彻底消除园内景观界限，英国人想出一个办法，把园墙修筑在深沟之中即所谓"沉墙"。

风景式园林比起规整式园林在"园林与天然风致相结合、突出自然景观"方面有其独特的成就。但物极必反，却又逐渐走向另一个完全极端即完全以自然风景或者风景画作为抄袭的蓝本，以至于经营园林虽然耗费了大量的人力和资金，而所得到的效果与原始的天然风致并没有什么区别。看不到多少人为加工的点染，虽本与自然但未必高于自然。这种情况也引起了人们的反感。因此，造园家开始又使用台地、绿篱、人工理水、植物整形修剪以及日冕、鸟舍、雕像等的建筑小品；特别注意树的外形与建筑形象的

配合衬托以及虚实、色彩、明暗的比例关系。甚至有在园林中故意设置废墟、残碑、断碣、朽桥、枯树以渲染一种浪漫的情调，这就是所谓的"浪漫派"园林。

英国自然风景式园林，单就对水景的处理技巧而言，虽受到中国园林的显著影响，似并无超越前者之处。但其水体结合地形，也能造成两岸缓缓的草坡斜侵入水的美景，而为后世经常引用，这也算是它的一个独特之处吧。

英国自然风景式园林的栽植，以表现树丛与大面积的草地为主，其缓坡大草坪即便是现在也经常被引用。相比其他园林，它更加注重树丛的疏密、林相、林冠线（起伏感）、林缘线（自然伸展感），结合地形的处理，整体效果既舒展开朗，又富自然情趣。

英国自然风景式园林用石较少。虽然曾一度引进中国式叠石假山、残垒断碣，但在其后不断走向纯净的进程中，也基本消失殆尽。

五、现代园林景观设计的特点

由以上分析可知，古典园林无论中西，无论是强调师法自然，还是高于自然，其实质都是强调对"自然"的艺术处理。不同之处，仅在于艺术处理的内容、手法和侧重点。可以说，各时期园林在风格上的差异，首先源于不同的自然观，即园林美学中的自然观。现代园林在扬弃古典园林自然观的同时，又有自己新的拓展。这种拓展主要表现在两个方面：第一是由"仿生"自然，向生态自然的拓展。在生态与环境思想的引导下，园林中的一些工程技术措施，例如，为减小径流峰值的场地雨水滞蓄手段；为两栖生物考虑的自然多样化驳岸工程措施；污水的自然或生物净化技术；为地下水回灌的"生态铺地"等，均带有明显的生态成分。

自然观的另外一个重要拓展，是静态自然向动态自然的拓展。即现代景观设计，开始将景观作为一个动态变化的系统。设计的目的，在于建立一个自然的过程，而不是一成不变的如画景色。有意识地接纳相关自然因素的介入，力图将自然的演变和发展进程，纳入开放的景观体系之中。

现代园林景观设计，一方面在很大程度上打破了地域的限制；另一方面又充分运用现代高新技术手段和全新的艺术处理手法，对传统要素的造景潜力，进行了更深层次的开发与挖掘。

在现代景观设计中，人们一般看不到正常意义上的建筑物，但却能明显地感受到一种类似的建筑空间感的存在，这说明建筑空间的构成技巧，已被大量引入景观设计之中。总的来说，现代景观设计中的建筑，已逐渐趋向抽象化、隐喻化。此外，建筑的片断如墙、柱、廊等还与石景、雕塑、地面铺装等一起构成现代景观设计中的硬质景观。

第二次世界大战以后的现代景观设计中，出于经济上的考虑和受日本枯山水的影响，开始大量出现硬质景观，石景本身也伴随着一批具有世界影响的日本现代景观设计大师，开始走上世界舞台。同时，一些杰出的西方景观设计大师，也开始使用经过抽象后的规则石景，另外，人造石头——混凝土的大量使用，如美国波特兰市的爱悦广场中极具韵律感的折线型大台阶，就是对自然等高线的高度抽象与简化。

整体而言，现代景观中的栽植设计，比古典园林更趋精致，仅就树种而言，其冠幅、干高、裸干高、枝下高、干径、形态、花期、质感（叶面粗细），都有严格的要求，因为这直接影响景观效果。例如裸干高的控制，就能使视觉更具流通性，确保视平线不为蔓生的枝叶过多地遮挡。此外，栽植总体上趋向疏朗、节制，全然没有某些古典园林中那种枝叶蔓生、遮天蔽日的沉闷感。

现代景观中的水景处理，更多地继承了古典园林中对水景动态美的表现手法，充分利用现代科技手段，将动态水景的潜力发挥得淋漓尽致。在这方面，现代景观设计大师们，已给我们做出了诸多精彩的示范。如美国德克萨斯州达拉斯市喷泉水景园，水面约占70%，树坛位于水池，跌瀑之中又点缀着向上喷涌的泡泡泉，展现在人们面前的是这样一幅"城市山林"美景：林木葱郁、水声欢腾、跌泉倾泻。

又如美国波特兰大市水景广场，跌水为折线型错落排列，水瀑层层跌落，最终汇成十分壮观的大瀑布倾泻而下，水声轰鸣，艺术地再现了大自然中的壮丽水景，不失为现代景观设计中的经典之作。至于尺度巨大的水墙、水台阶，造型各异的音乐喷泉等，在我们的视野中更是随处可见。

现代园林在全面吸收与继承古典园林成就的基础上，更加开放与自由，艺术手法亦有极大创新。总的来说，偏重于整体构图，但极少轴线对称；有时也分区设景，但各景之间流动性更强，界线也更模糊；

形态上偏于规整，亦不排斥自然的形态。从整体上说，大景重整体有气势，小景有变化亦简洁。

现代景观设计中的栽植设计，不仅植物的种类大大突破地域的限制，而且源于传统、高于传统。如巴黎谢尔石油公司总部的环境设计中，主体建筑东北侧的缓坡大草坪，不仅比传统风景式园林中的缓坡草地更富流动感，而且通过插入其间的硬质景观——片墙，强化出软硬质感的对比，不愧为"流淌的绿色"。

此外，植坛的图案不拘一格，全然没有法国古典园林中的程式化倾向。其中弯曲的小径、"飘动"的草坪与花卉组织而成的平面图案，就像孔雀开屏的羽毛，极具律动感与装饰性。还有更加令人吃惊的表演，如麻省剑桥拼合园，塑料黄杨从墙上水平悬出。如此奇构，充分展示出设计者极具大胆的想像力。

第二节 园林景观设计方法

构思是景观设计的最初阶段，也是景观设计不可缺少的一个重要环节。

景观设计是一种多种工程相互协调的综合设计与施工，首先要考虑道路交通、水电、市政管网、设施、建筑小品、植物等。景观设计中常以建筑道路铺装为硬件，绿化种植为软件，以水景为网络，以小品为节点，采用各种方法、技术手段进行设计。

比例与尺度是设计中首先应该考虑的问题是，比例与尺度考虑好了设计出来的东西才具有实用性与审美价值。

1. 比例与尺度

园林景观设计的主要尺度在于是否符合人们的空间行为标准，人们的空间行为是确定空间尺度的主要依据。如广场或空地，尺度要适宜，太大或太小对人的使用和感觉都不好，因此，无论是广场、花园、绿地，或建筑小品、水体，都应依据其功能和使用对象确定其尺度和比例。合适的尺度和比例会给人以美的感受，不合适的尺度和比例会让人感觉不协调。以人的感觉与活动为目的，恰当确定相关的尺度和比例才能让人感到亲切、舒适。

具体的尺度、比例最好是从实践中得来。如果不在实践中体会，在亲自运用的过程中加以把握，那是无论如何也不能真正掌握合适的比例和尺度的。比例有两个度向，一是物与空间的比例，二是人与空间的比例。如在一个庭院空间中我们安放点景的山石，多大的比例合适呢？应该照顾到人对山石的视觉，把握距离以及空间与山石的体量比值。太小，不足以成为景点；太大，又会变成累赘。总之，尺度和比例的控制，单从图画的方面去考虑是不够的，需要综合分析现场情况。

2. 对景与借景

园林景观设计的构景手法很多，比如讲究设计景观的目的、景观的起名、景观的立意、景观的布局、景观中的微观处理等，景观设计的平面布置中，往往有一定的建筑轴线和道路轴线，在轴线尽端的不同地方，安排一些相对的、可以互相看到的景物，这种从甲观赏点观赏乙观赏点，从乙观赏点观赏甲观赏点的方法（或构景方法），就叫对景。对景往往是平面构图和立体造型的视觉中心，对整个景观设计起着主导作用。对景可以分为直接对景和间接对景。直接对景是视觉最容易发现的景，如道路尽端的亭台、花架等，一目了然；间接对景不一定在道路的轴线上或行走的路线上，其布置的位置往往有所隐蔽或偏移，给人以惊异或若隐若现之感。

借景也是景观设计常用的手法。通过建筑的空间组合，或建筑本身的设计手法，将远处的景致借用过来。大到皇家园林，小至街头小品，空间都是有限的。在横向或纵向上要让人扩展视觉和联想，才可以小见大，最重要的办法便是借景。所以古人在《园冶》中指出："园林巧于因借"。借景有远借、邻借、仰借、俯借、应时而借之分。如苏州拙政园，全面可以从多个角度看到几百米以外的北寺塔，这种借景的手法可以丰富景观的空间层次，给人极目远眺、身心放松的感觉。

3. 添景与障景

当一个景观在远方，或自然的山，或人为的建筑，如没有其他景观在中间、近处作过渡，就会显得虚空而没有层次；如果在中间、近处有小品、乔木作过渡景，景色显得有层次美，这中间的小品和近处的乔木，便叫做添景。如当人们站在北京颐和园昆明湖南岸的垂柳下观赏万寿山远景时，万寿山因为有倒挂的柳丝作装饰而生动起来。

"佳则收之，俗则屏之"是我国古代造园的手法之一，在现代景观设计中，也常常采用这样的思路和手法。隔景是将好的景致收入到景观中，将乱差的地方用树木、墙体遮挡起来。障景是直接采取截断行进路线或逼迫其改变方向的办法用实体来完成。

4. 引导与示意

引导的手法是多种多样的。采用的材质有水体、铺地等很多元素。如公园的水体，水流时大时小，时宽时窄，将游人引导到公园的中心。示意的手法包括明示和暗示。明示指采用文字说明的形式如路标、指示牌等小品的形式。暗示可以通过地面铺装、树木的有规律布置的形式指引方向和去处，给人以身随景移的感觉。

5. 质感与肌理

园林景观设计的质感与肌理主要体现在植被和铺地方面。不同的材质有不同的质感与肌理效果。如花岗石的坚硬和粗糙，大理石的纹理和细腻，草坪的柔软，树木的挺拔，水体的轻盈。这些不同的材料加以运用和组合，进行有条理的变化，会使景观更有趣味和内涵。

6. 渗透和延伸

在园林景观设计中，景区之间并没有十分明显的界限，而是你中有我，我中有你，渐而变之。使景物融为一体，景观的延伸常引起视觉的扩展。如用铺地的方法，将墙体的材料使用到地面上，将室内的材料使用到室外，互为延伸，产生连续不断的效果。渗透和延伸经常采用草坪、铺地等的延伸、渗透，起到连接空间的作用，给人在不知不觉中景物已发生变化的感觉。在心理感受上不会"嘎然而止"，给人良好的空间体验。

7. 节奏与韵律

节奏与韵律是园林景观设计中常用的手法。在景观的处理上节奏包括：铺地中材料有规律的变化，灯具、树木排列中以相同间隔的安排，花坛座椅的均匀分布等。韵律是节奏的深化。如临水栏杆设计成波浪式很有韵律，整个台地都用弧线来装饰，不同的弧线产生了不同的韵律。

以上是园林景观设计中常采用的一些手法，但它们之间是相互联系综合运用的，不能截然分开。只有在了解这些方法的基础上加以更多的专业实践，才会取得好的效果。因此，学习靠理解，收获靠实践，只要综合掌握以上方法并加以接借鉴运用才能起到事半功倍的效果。

第三节 园林景观工程的阶段

园林景观工程，从大型城市公园、别墅区、居住小区，到街心绿地、花坛、假山，无论大小，都要经过三大阶段：争取项目阶段；项目设计方案洽谈落实阶段；项目实施阶段。

第一个阶段，视项目的复杂程度和甲乙双方的关系，可长可短。有时就是一句话，一个电话就可完成。有时要经过艰苦、繁杂的竞标过程，甚至往往淘汰出局。在这个阶段，公司竞标人员需要用到设计师以往的设计作品作为公司资质证明的补充材料或附件向甲方(建设单位，或称业主)展示。

第二个阶段，指基本达成合作意向，进一步就甲乙双方的目标、要求、责任、具体经费使用等进行细致的磋商。这个阶段，设计师正式开始参与工作。设计师需要通过洽谈、实地踏查等方式详细了解甲方的意向、构想、文化背景、兴趣爱好、工程地的具体范围、区内原有建筑设施、环境条件、经费情况等等，然后拿出初步的设计方案。因此又称为方案阶段。

这个阶段为设计师发挥灵感、创造性的阶段。设计师首先要在头脑中进行风格定位、大体规划格局、局部特色、相互联系等等的构思，然后形成草图，再进一步考虑具体细节，最后用电脑制图(如平面设计图等)或手工绘图(如效果图等)。方案文本交给甲方后，经反复洽谈、沟通、修改、扩初设计，直至甲方基本满意。

第三个阶段，为项目实施阶段。这一阶段工作重点从与甲方交换意见，转变为实现双方共同认定的目标。这一阶段的前期，工作任务还在设计部门，设计师要把扩初的设计方案，转化为工程施工部门作为依据的施工图纸，之后，进入现场施工阶段。在现场施工阶段，如果设计图纸中有问题，导致影响施工，或者由于客观因素无法按图纸方案施工，就需要设计部门与施工部门配合，修改图纸或另行设计可

行的方案。工程施工完成后，进入验收、交付阶段。如质量达标，则成功交付甲方使用。之后，一般还需要进行质量回访，尤其是植物景观部分，还需要保证其达到协议规定的一定期限的景观效果和成活率。

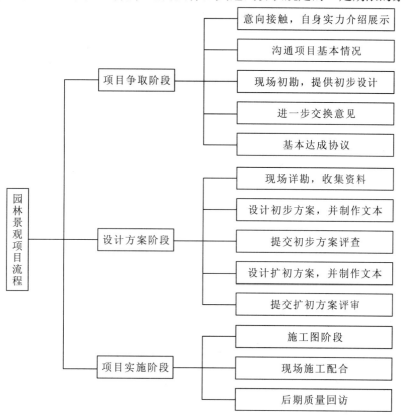

园林景观项目流程图

第四节　园林景观设计师的工作步骤

园林景观设计是园林景观工程施工的依据。综上所述，园林景观设计贯穿工程总过程的二、三两个阶段。从双方基本达成合作意向开始（虽然意向书还没有最后签定，但项目已基本谈定了），现在需要设计师来将项目具体化，为工程开工提供蓝纸。其具体又可以细分为：施工基地的现场勘察和综合分析；初步方案设计；扩初设计；施工图制图；工程实施等5个阶段。

一、现场勘察和综合分析

任何一种设计都不能凭空设想，只有在充分了解现实和将来的基础上才不会陷入主观盲目，才会使设计更加科学与合理，使施工图纸更加优化与准确。故此，设计师在设计之前必须对甲方（建设单位，招标单位，或称业主）所提供的各项要求及各种经济技术指标、相应的文件、图纸、资料及参数进行必要的了解和分析，并会同有关人员亲自到现场勘测、踏查，与甲方进行必要的了解和沟通，充分掌握、领会甲方的需要和意图，以便本着健康、时尚、经济、美观、环保的宗旨和理念来进行人性化设计。

基地现状调查就是根据甲方提供的基地现状图，对基地进行总体了解。主要内容包括：基地自然条件（如地形、水体、土壤、植被），固有人工设施（如建筑及构筑物、道路、各种管线），周围环境（环境影响因素）等等影响到景观视觉效果及工程施工的各种因素。调查必须深入、细致。高明的设计师还会注意在调查时收集基地所在地区的人文资料（如区内有无纪念地、文物古迹，或民间艺术、民间故事、民间文化活动、风土人情等非物质文化遗产），为方案构思提供素材。这些资料，有的可以到相关部门收集（如自然环境资料、管线资料、相关规划资料、基地地形图、现状图等），收集现成资料之后再配合实地调查、勘测，尽可能掌握全面情况。必要时还可以拍摄现场照片以留做参考资料。

下一步要对掌握的情况进行综合分析。根据现有条件与建设的目标，驱利避害，形成实际可行的规

划思路。景观设计不同于一般工程设计的是，设计师重点考虑的是工程竣工后的视觉效果。

这一阶段的成果，通常用基地资料图记录调查的内容，用基地分析图表示分析的结果。这些图常用徒手线条勾绘，图面应简洁、醒目、说明问题，图中常用各种标记符号，并配以简要的文字说明或解释。

二、初步方案设计

这一阶段的工作主要包括进行功能分区，确定各分区的平面位置（包括交通道路的布置和分级、出入口的确定、主景区的位置、广场、建筑、大景点、公共设施及停车场的安排等内容）。本阶段绘制的图纸有总平面图、功能分析图和局部构想效果图等。

一般的中、小型工程都可以直接进行方案设计。当工程规模较大及所安排的内容较多时，就需要进行整体的用地规划或布置，将大景区划分为数个分景区，然后再分区、分块进行各局部景区或景点的方案设计。

1. 设计构想

和所有的创作一样，设计师在创作之前总会有一番思想回顾和立意，根据建设单位的各种要求结合自己的创作习惯和文化素养找出它们之间既有联系又有区别的要素，既符合风格的定位又有别于传统的形式而闪烁出不同的文化亮点，使人觉得既亲切又新颖，既热爱又喜欢，这样就解决设想中的创意问题了。因此，这不是一个简单的即兴之作，需要平时的学习和收集。设计者依据大量的资料、图片与自己的设计经验，结合基址的实际情况和地域特色及各种经济、技术指标，开始初步勾划出大体设计思路和规划格局。

在设计构思这个环节中，吃透甲方的构想精髓是关键。设计师就像裁缝，是在为别人量身订做衣服。这不同于单纯的艺术创作，要取得客户的满意，不能光考虑自己的主观爱好，而是要遵循客户的爱好。项目的经费条件也是要考虑的重点。

首先要确定设计风格，只有把风格形式定位好了才能沿着这根主线得以延伸和扩展，才会繁而不乱，才有变化中的统一。首先要与甲方协商，确定一种或以一种为主其他有所附从的风格。然后，根据甲方的经营目标，规划出主次关系。然后考虑整体和局部之间的相互关联，在规划上从大的方向逐步向小的方面过渡，一步一步地往下继续和深入。使景观呈现起伏变化、疏密相间、动静结合、声色相伴、软硬相接，既生动又活泼。总之，要营造出丰富有趣、健康宜人的环境。

2. 设计草图

在发明电脑制图工具之前，手绘图一直是设计人员惟一的形象表达手段。在电脑制图成为景观工程制图的今天，手绘在很多方面都被取代了，惟有景观效果图仍旧依靠手绘。另外就是设计草图。草图是每一次思想的火花、情感的积淀，并不是可有可无的。没有一个高明的设计大师可以抛弃珍贵的草图而一挥而就。相反，他们从大量草图中可以找到并发现前所未有的收获与灵感，并依序组成相互关联与内含的文化思路来，为形成完备的设计构思创造了基础。草图可以快速地记录设计师头脑中的灵感，草图的绘制只需要设计师的手对心中景物的把握（这是画家的基本功），而不需要精确的量化（这恰恰是画家最不擅长的）。因此，设计者首先要将构思好的想法以快速简洁的手绘形式在纸上表达出来，从不同的方向、大小、角度进行演绎展示，使人能从草图上清晰认识到并能明白将要形成的物质景物。

经过对草图的反复推敲、修改后，基本方案确定下来，这样就进入电脑制图阶段。

3. 电脑制图

电脑制图阶段要追求的是以实际尺寸、大小、颜色来展示这些设计思想，它包括绘制图、分析图、文字说明等。这个阶段的设计是已经具备一定的成熟条件后的工作和创造，用科学技术的手段来设计表现创意构思，形成具体质观的原理和图像，以此来规范设计处理。

4. 文本（项目方案书）制作

为了系统完整、形色兼备地表达设计者的思想并与建设单位进行汇报和沟通，最后需要将设计说明、设计方案等合订在一起，做成文本的形式。设计方案文本是设计师一个设计阶段的完成和总结，它包含了设计者的全部思想和结晶。

设计方案文本包括：设计说明（现状说明、设计依据、设计目标），总规划图（现状分析图、景点分

项目总图设计步骤一：确定总建筑平面图

● 先熟悉建筑平面图的构成
 了解各项要求和形式风格

项目总图设计步骤二：基地地形分析

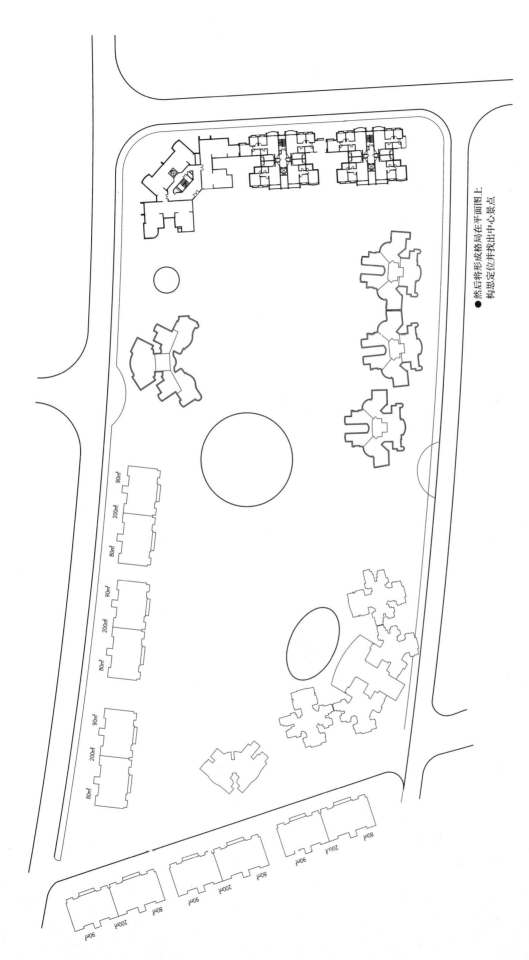

项目总图设计步骤三：主景定位

● 然后将形形成格局在平面图上构思定位并找出中心景点

园林景观施工图设计

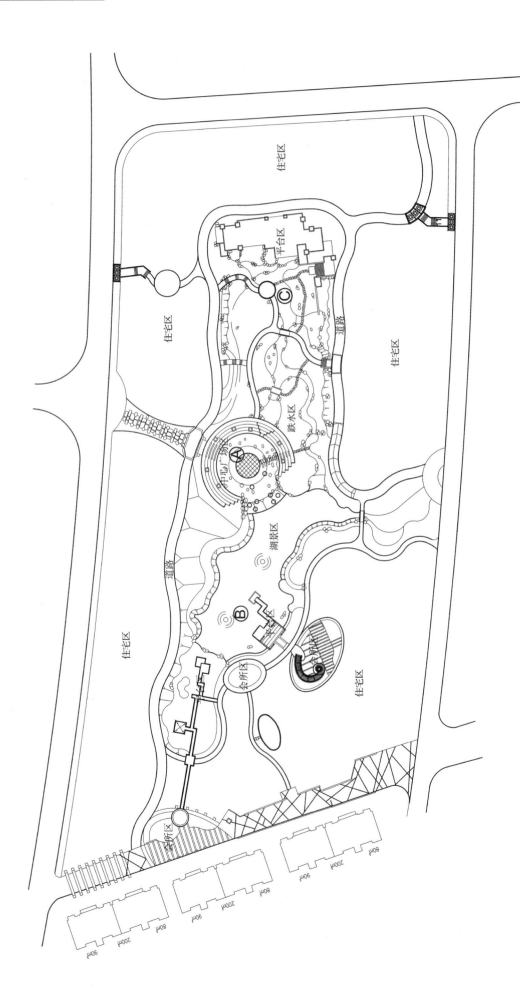

项目总图设计步骤四：功能区分析

第一章 园林景观设计概论

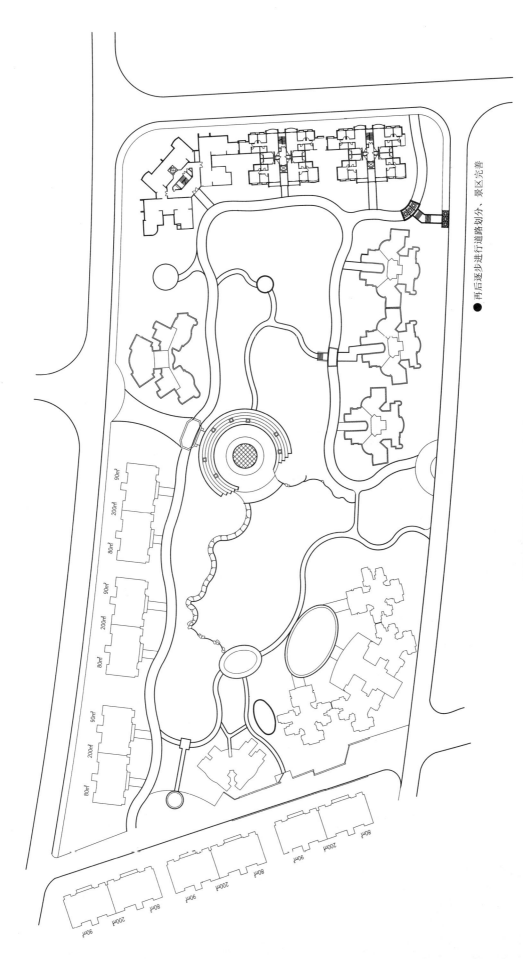

项目总图设计步骤五：景路规划

● 再后逐步进行道路划分，景区完善

园林景观施工图设计

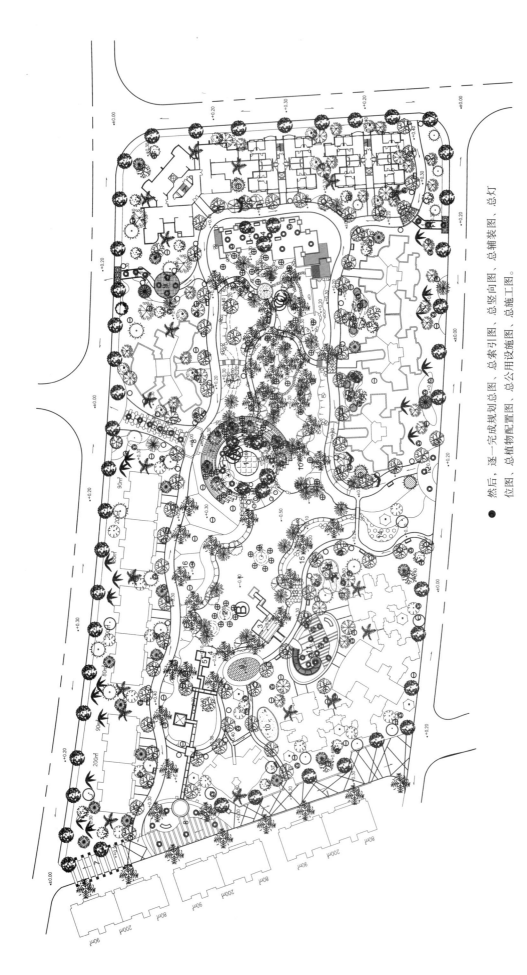

- 然后，逐一完成规划总图、总索引图、总竖向图、总铺装图、总灯位图、总植物配置图、总公用设施图、总施工图。

项目总图设计步骤六：总平面施工图

析、交通分析、人流分析），效果图（规划总平面效果、主景点透视效果、平面、剖面效果），种植图（种植说明：现状条件、植物配置、预期效果，植物种置规划图，苗木表），意向图（灯具、桌椅、垃圾桶、指示牌、植物、标识、雕塑、小品等），园景的透视图以及表现整体设计的鸟瞰图。

5. 方案设计评审会

项目书送交甲方之后，甲方会组织专家进行审查，并提出修改意见。在方案设计评审会上，项目负责人要在有限的时间内，将项目概况、总体设计定位、设计原则、设计内容、技术经济指标、总投资估算等诸多方面内容，向甲方和专家们作一个全方位的汇报。这个阶段，设计师可以将自己的设计想法很好地进行宣传，以求得到对方的认同。首先要将设计指导思想和设计原则讲清楚，然后再介绍设计布局和内容。指导思想的介绍，必须与甲方的想法紧密结合；设计内容的介绍，要与主导思想相呼应，在某些环节上，要尽量介绍得透彻一点、直观化一点，并且一定要有针对性。

这个阶段有时会经过几个修改回合，对于专家提出的有价值的建议要尽量快的接受，并改进，直到最后甲方基本认可。

三、扩初设计（又称详细设计）

在初步方案取得甲方认可之后，设计进入扩初阶段。

扩初阶段是一个二次加工阶段，是一种深化设计，需要在原设计基础上进行一次全面的深入和调整。此时的加工已经不再是原来意义上的修改方案，而是要把设计想法和已经形成的设计成果与建设单位现有的物质、技术、经济、文化等方面的条件进行一次有机的结合，找到最佳的结合点。

这个阶段，设计产品在形式功能上已接近成熟，设计师的思考开始从以形式为主的设计向实质性方向转化。经过一段时间的考虑和再构思，不再是单纯的思想设计，而是要将设计者的设计思想与现有条件方面是否切实可行进行一次综合处理与评估。也就是设计的可行性，它包括技术、材料、资金、人力、环保、文化、后期管理等。它还包括设计的工艺，成本是否在节能、增效的范围内，并对原有设计进行检查和完善，使之更具有合理性、完整性、可行性。如有不适合的地方，还得重新修改设计。它的特点是在原来设计基础上的加工，一次全面综合的检验和完善，趋利避害，设计成更合理、高效、经济、环保的精神物质成果来，以满足建设单位与社会的需求。

扩初设计阶段，要求制作详细、深入的总体规划平面图，总体竖向设计平面图，总体绿化设计平面图，建筑小品的平、立、剖面（标注主要尺寸）图等。

最后生成的扩初文本，除上述图纸外，还应该有详细的水、电气设计说明，要绘制给排水、电气设计平面图、工程概算表等。

扩初文本将再一次送甲方审查，这时的评审会称"扩初评审会"。在扩初评审会上，专家将对图纸和文本提出具体的修改意见。

四、施工图制作

扩初阶段完成以后，已基本在物质、技术、资金、环境等方面与建设单位和设计成果相结合并认可，在这样的条件下，便可以开始进入施工图设计阶段。

施工图阶段是将设计师头脑中的想象景物转化为物质景物的关键步骤。

施工图是为指导施工而绘制的。它的对象主要是施工人员。它要求在方案、扩初的基础上进行成品化的设计和转变，这时，无论是在形式或是在构造、尺寸、材料、颜色、方位上都要求精益求精，力求将最完备无误的图形展示出来，毫不马虎，并将各种材质、构造、做法等，一一清楚而准确地表达出来，为施工更为顺利、方便、快捷、高效、节约、安全和预算等方面提供方便和有力的保障。因此，它是设计的最终结果和思想结晶，是工程建设的依据和蓝图。

1. 施工基地的详细勘察

施工图制作之前，设计人员需要对工程地点进行进一步的实地勘察。设计项目负责人、总设计师，以及土方工程、水、电等各专业的设计人员均需参加，对各方面的情况进行具体、细致的勘察，为工程预算及制图提供最准确的数据。如基地情况发生变化，应及时向设计项目总负责人反映。

2. 施工图制作的顺序

施工图分为施工总图和具体工程施工图两大部分。

平面施工总图的大部分图纸在扩初阶段已经有基础了，此时只需要根据实地勘察的具体情况进行修改就行了。正常情况下，一般是先出各专业的总图，再出分区图，然后再出具体的工程施工图。但是，当前的实际情况是大多数工程，尤其是重点工程，每每竞标完成后，施工周期都相当紧促。常常是竣工期先确定，然后从后向前倒推计算施工进度。因此，设计部门必须配合工程进度，打破常规先制作出最急需的施工图。土方工程是一切工程的基础，所以平面放样定位总图（俗称方格网图）、竖向设计图（俗称土方地形图）、一些主要的大剖面图、土方总进出量平衡表等必须在第一时间完成。其次是水、电管网总平面布置图和主要材料表。而建筑小品工程、地面铺装、绿化种植等施工图纸可以待土方工程开工后再做安排。做到工程和制图有机衔接，两不耽误。

3. 施工图预算

施工图预算编制虽然属于造价工程师的工作，不属于设计师工作的内容，但却是设计师必需考虑的。因为任何工程的最终效果都无法脱离投资的控制。投资，是自然条件和设计水平之外的最大制约因素。因此，能否很好地把握施工设计与施工预算之间关系，能否及时与造价工程师联系、协商，尽量减少二者之间的出入，是衡量一个项目总设计师是否成熟的关键所在。

4. 施工图的交底

施工图完成之后，下一步将交由施工方去实施。当设计方与施工方不是一家时，甲方（业主单位）会请监理方、施工方对施工图进行看图和读图，之后组织施工图技术交底会。在交底会上项目总设计师要向施工方及监理方对工程中的一些技术要点加以说明，包括有关施工工艺、顺序等和重点提醒的内容，并回答监理方、施工方对设计图纸大的方面的问题。

施工图交底阶段所交内容为：总平面图（规划、索引、竖向、铺装、灯位、植物、设施、放线），各总图的分区详图，各种工程单样详图、节点、大样图，水、电图，各种材料的单位、数量。

五、工程实施阶段

此阶段是设计工作的延伸。设计人员在施工阶段的配合工作主要有两大意义：一是可以使设计充分融入到施工中去，产生出更好的景观效果；二是及时解决施工现场暴露出来的设计问题或设计与客观情况（如地质、经费预算等情况）不相符合等问题，及时解决，以保证工程进度。

第五节　园林景观设计图的类型

园林设计图的种类较多，根据其内容和作用的不同，可分为以下几种类型：

一、草图

草图是徒手绘制的。它的一个主要作用是设计师用来记录自己的灵感，表现自己的构想。草图的积累，为设计师提供了构建蓝图的基本元件。

草图也可以用于向甲方说明设计方案。草图可以体现设计的各种原理和效果，并可以以草图为媒体，将初步的设计构思与甲方进行必要的思想交流与沟通，直到双方满意为止。因此，观看草图也是一个双方接触和了解的阶段，为进一步地沟通设计创造了条件。

二、景观效果表现图

效果表现图的主要作用是向甲方展示设计方案，有时也用于施工图中作为补充材料。其中景观手绘图手法完全是艺术绘画的手法。而透视图和鸟瞰图可以是将艺术绘画的手法渗透到机械、工程制图的手法之中。

1. 景观手绘图

景观手绘图根据绘制工具的不同，又分为铅笔、炭棒、水粉、水彩、钢笔水彩、彩色铅笔、喷笔、

马克笔等等。根据绘画方式不同，又分为速写、速绘、图案等画法。

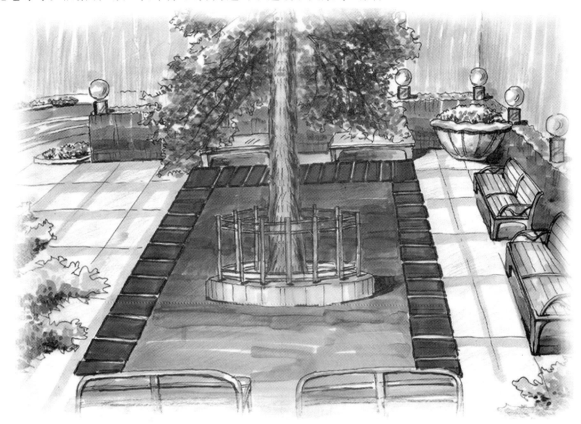

手绘图

2. 透视图

透视图是反映某一透视角度设计效果的图样。它把局部园林景观用透视的方法表现出来，这种图具有直观的立体景象，能清楚表明设计意图，但在透视图上，不能注出各部分的远、近、长、宽、高的尺度，所以透视图不是具体施工的依据。

透视图

3. 鸟瞰图

鸟瞰图即俯视图，它的视点较高，如同飞鸟从空中往下看。它有利于表现景区或景点布局的整体效果。

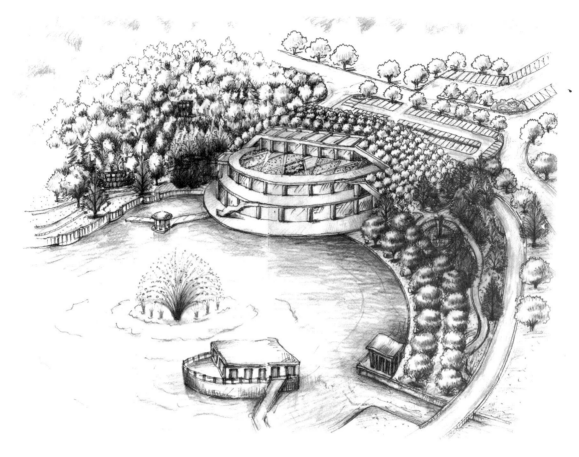

鸟瞰图

三、施工图

施工图分为施工总图和具体施工图两大部分。

1. 施工总图

施工总图为一套平面图。包括：总平面规划图、总索引图、总竖向图、总铺装图、总灯位图、总植物配置图、总公用设施布置、总放线图等。

（1）总平面规划设计图

简称总平面规划图，它表明了一个区域范围内总体规划设计的内容，反映了组成园林各个部分之间的平面关系及长宽尺寸，是表现总体布局的图样。

总平面规划图的具体内容包括：用地区域现状及规划的范围；水景布局；建筑物位置；广场、喷泉、假山等主景区位置；道路网；公用设施、小品的位置；植物配置。

绘制总平面规划图的依据是规划区现状的平面图，施工基地固有建筑物的可以找到原有的总建筑平面图。在总建筑平面图的基础上设计规划出主景区的位置、水景堤岸。然后，进行道路划分，连接进、出口和主景区，设计出主路、支路、小路。再下一步，设计厕所、建筑小品等公用设施的位置。

（2）总索引图

总索引图即在平面规划图的基础上标出各景区或景点的位置及名称（一般在图上标序号，图的右侧空白处用文字注明序号所代表的区域的名称）。

（3）总竖向设计图

竖向设计图也叫地形图。它的主要作用是对整个区域的地形、气流、水流方向等进行规划设计。竖向设计图要说明景区地形地貌等自然状况和新的改造规划。总竖向设计图是在平面规划图的基础上标出地势高

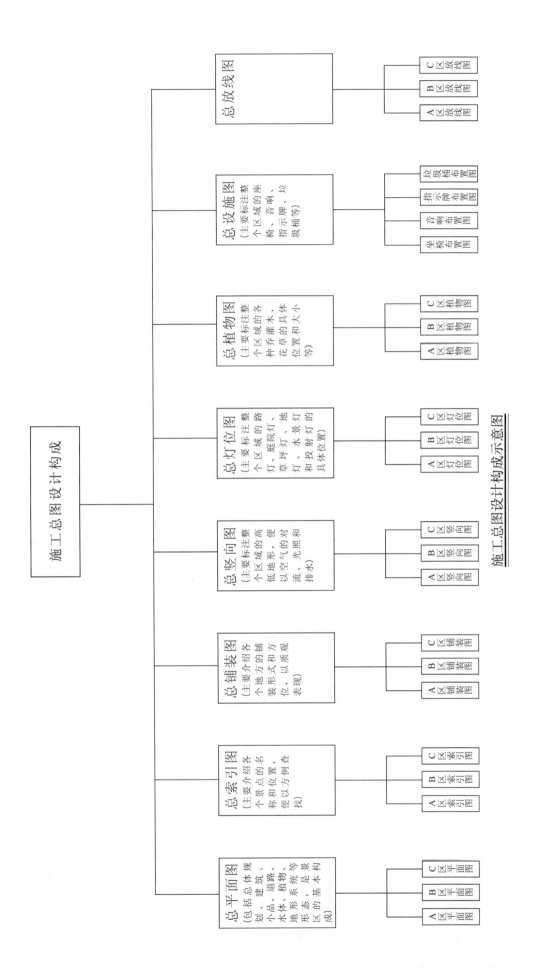

施工总图设计构成示意图

低、等高线、水池山石的位置、道路及建筑物的标高等,为地形改造施工和土石方调配预算提供依据。

(4)总铺装图

总铺装图是在平面规划图的基础上标明各个地方的铺装形式、材料和构成。

(5)总灯位图

总灯位图是在平面规划图的基础上标出整个景区的各种灯具(路灯、庭院灯、草坪灯、地灯、水景灯、投射灯)的具体位置。

(6)总植物配置图

总植物配置图即种植设计图,是园林设计中的核心。是在平面规划图的基础上,标记出整个景区的各种树木种植的位置、规格、数量、种类及配置的形式,以及花草等地被植物的种类、覆盖面积。

(7)总设施图

总设施图是在平面规划图的基础上标明厕所、园椅、垃圾桶、小品、指示牌等公用设施的位置。

(8)总管线图

总管线图是在平面规划图的基础上标明灌溉及排水系统及电网、光线、煤气、供暖等各种地下或架空的管线的位置和外轮廓。

(9)总施工图

以上8张图的内容合并在一起即成为总施工图(或称施工总图)。总施工图表明的是各景物的位置及部分材料,具体施工时还需要通过工程施工图来详细说明。

(10)总放线图

总放线图是对总施工图进行坐标网格化的划分,作用是为实地放大样打下基础。

2. 具体施工图

具体施工图是具体景点的施工依据,包括建筑施工图、道路施工图、水景施工图、驳岸施工图、植物种植设计施工图、地面铺装施工图、管线施工图、桥梁施工图、假山施工图、小品施工图等。施工图应精确、明白地反映出施工物各部形状、构造、大小及做法,它是施工的重要依据,只有准确、规范的施工图,才能正确地指导施工。

具体工程施工图主要分为5大类。

第一类是建筑或小品。建筑指主体建筑之外的简易小品建筑,因为主体建筑一般不是园林施工部门的任务,而是由建筑公司或古建公司专门承建,园林施工部门承建的只是一些比较简单的,没有很大承重的建筑小品,如小型的亭子、花廊、花架、文化柱廊、景观墙、小桥、喷泉等等。此外,还有雕塑、

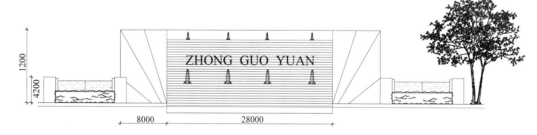

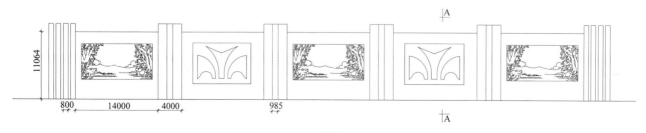

立面图

石景等小品。这类建筑或小品的施工图，一般由平面图、立面图、剖面图及结构详图等组成。

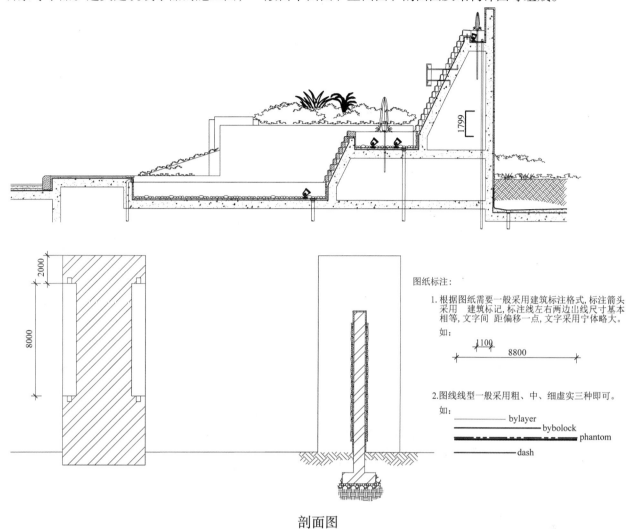

<div align="center">剖面图</div>

第二类是以大量土方工程为主的工程。就是挖土、堆土、填土、铺路。这些工程的前期不需要精细的施工，中期和后期需要界面施工。如湖泊、河流需要修筑驳岸，道路需要铺设，坡地需要修筑一些挡土墙，以及简易假山的堆制等。这一类的工程结构并不复杂，装饰性也不太强调。图纸一般有平面图和断面图即可（或称剖面图）。

第三类是管线施工。灌溉、排水（俗称上、下水），各种电线，包括暖气、音响等。这类工程专业性比较强，施工部门各自有不同的方法。设计图纸不是指导别人如何施工，而是告诉别人管线在园区内所走的路线，及出露的地点（如喷泉的出口、灯的位置、排水的走向等）。

第四类是植物种植施工。这也是园林景观工程的重头戏，是其有别于一般建筑工程的专业性所在。种植施工，工程及绘图都很简单，没有什么太多的难点。其功夫主要是在图纸之外。也就是说，其设计工作的核心是决定采用什么植物，用多少数量，怎样布置，达到什么样的景观效果。植物配置的设计，是一项与其他设计完全不同的工作。因为植物是活的，是在不断生长、变化着的；而且植物的生存是有条件的，各种植物对生长条件有自己特定的要求，它不像一个建筑物，建成什么样子就是什么样子，植物会长高、长大，会生病、死亡。因此，植物种植设计，要达到预计的景观效果，其前提是要熟悉每一种植物的形态特点、生命周期、生长条件。种植施工图一般只需要平面图即可。对一些名贵的树木，需要建造种植坑，则需要配有种植坑的剖面图。

第五类是灯具、园凳、垃圾箱、音响等小品。这些实际上是放置，而不是建造，所以，图上只需标出位置即可。

第二章　园林景观施工图设计

第一节　施工图制图标准及图例

一、线型

（1）实线——实线分为粗、中、细实线。在施工图设计中，实线主要是物体的基本形状和轮廓以及标注线，在一幅图中可以用一种实线型，也可以多种结合起来用，为了图面效果和层次丰富，通常是结合起来综合运用。

（2）虚线——是用来表示区域的范围，不可见物体的轮廓、水际线和重点示意等。

（3）折线——是折断物体相同的部分，为缩小图纸空间简洁说明而采取的断面处理。

（4）波浪线——用于水面和重点提示。

二、比例

（1）总体规划、总体布置、区域位置图——为了显示大面积的环境规划，按照总规划的实际面积和图纸的需要，比例尺要加大，图纸才能以小见大。图纸与实际面积的比例可为：1∶2000；1∶5000；1∶10000；1∶25000。

（2）总平面图、竖向布置图、管线综合图、排水图、道路平面图、绿化平面图——根据面积的大小，物件的疏密，总图的比例可为：1∶500；1∶1000；1∶2000。

（3）建筑物或构筑物的平面图、立面图、剖面图——为了能清楚了解物体的形体结构、材料、数据。比例可为：1∶50；1∶100；1∶150；1∶200；1∶300。

（4）建筑物或构筑物的局部放大图——详图是进一步放大清楚，比例应更小，比例可为：1∶10；1∶20；1∶25；1∶30；1∶50。

（5）道路纵断面图——垂直　1∶100；1∶200；1∶500；

　　　　　　　　　　　——水平　1∶1000；1∶2000；1∶5000；

　　道路横断面图——1∶50；1∶100；1∶200

三、标注方法

序号	图　例	说　明
1	剖切符号图	1. 剖切符号应由剖切位置线及转折线组成，均应以粗实线绘制。剖切位置线的长度宜为6～10mm；转折方向线应垂直于剖切位置线，长度应短于剖切位置线，宜为4～6mm。剖切符号不应与其他图线相接触。 2. 剖切符号宜采用阿拉伯数字，注写在剖视方向线的端部和内部。 3. 需要转折的剖切位置线，应在转角的外侧加注与该符号相同的编号。
2	断面剖切符号图	1. 断面的剖切符号只用剖切位置线表示，并以粗实线绘制，长度宜为6～10mm。 2. 断面剖切符号的编号宜采用阿拉伯数字，按顺序连续编排，并应注写在剖切位置线的一侧。

序号	图 例	说 明
3	索引符号图 (a)(b)(c)(d)	索引符号是由直径为 10mm 的圆和水平直径组成。圆及水平直径均以细实线绘制。索引符号应按下列规定编写： 1. 索引出的详图，如同在一张图纸内，应在索引符号的上半圆中用阿拉伯数字注明该详图的编号，并在下半圆中间画一段水平细实线（左图 b）。 2. 索引出的详图，如不在同一张图纸内，应在索引符号的上半圆中用阿拉伯数字注明该详图所在图纸的编号（左图 c），数字较多时，可加文字标注。 3. 索引出的详图，如采用标准图，应在索引符号水平的延长线上加该标准图的编号（左图 d）。
4	引出线图 (a)(b)(c)	引出线应以细实线绘制，宜采用水平方向的直线、与水平方向成 30°、45°度的直线，或经上述角度再折为水平线。文字说明宜注写在水平线的上方（左图 a），也可注写在水平线的端部（左图 b），索引详图的引出线，应与水平直径线相连接（左图 c）。
5	共用引出线图	同时引出几个相同部分的引出线，宜互相平行，也可画成集中于一点的放射线。
6	多层构造引出线	多层构造或多层共用引出线，应均匀秩序排列。文字说明宜注写在水平线的上方，或注写在水平线的端部，说明的顺序应由上至下，并应与被说明的层一致；如层为横向排序，则由上至下的说明顺序应与左至右的层一致。
7	折断符号 A.折断符号	折断符号应以折断线表示需折断的部位。两部位相距过远时，折断线两端应标注大写拉丁字母表示折断编号。两个被折断的图样用相同的字母编号。
8	定位轴线的编号顺序 定位轴线的分区编号	1. 定位轴线应用细点画线绘制。 2. 定位轴线应编号，编号应写在轴线端部的圆内。圆应用细实线绘制，直径为 8~10mm。 3. 平面图上定位轴线，编号宜标注在图样的下方与左侧。横向编号应用阿拉伯数字，从左至右顺序编号。竖向编号应用大写拉丁字母，从下至上顺序编写（左上图）。 4. 拉丁字母的 I、O、Z 不得用做轴线编号。如字母数量不够使用，可增用双字母或单字母加数字注脚，如 A_A、B_A……或 A_1、B_1……Y_1。 5. 组合较复杂的平面图中定位轴线也可采用阿拉位数字或大写拉丁字母表示。

(续)

序号	图 例	说 明
9	圆形平面定位轴线的编号	圆形平面图中定位轴线的编号,其径向轴线宜用阿拉伯数字表示,从左下角开始,按逆时针顺序编写;其圆周轴线宜用大写拉丁字母表示,从外向内顺序编写。
10	尺寸的组成	图样上的尺寸,包括尺寸界线、尺寸线、尺寸起止符号和尺寸数字。 尺寸线应用细实线绘制,应与被注长度平行。 尺寸起止符号一般用中粗斜短线,倾斜方向应与尺寸界线成顺时针45°,长度宜为2~3mm。
11	箭头尺寸起止符号	半径、直径、角度与弧长的尺寸起止符号,宜用箭头表示。
12	尺寸数字的注写方向和位置	1. 图上的尺寸,应以尺寸数字为准,不得从图上直接量取。 2. 图上的尺寸单位,除标高及总平面以米为单位外,其他必须以毫米为单位。 3. 尺寸数字的方向,应按左图a的规定注写。若尺寸数字在30°斜线区内,宜按左图b的形式注写。 4. 尺寸数字应依其方向写在靠近尺寸线的上方中部。如没有足够的注写位置,最外边的尺寸数字可注在尺寸线的外侧,中间相邻的尺寸数字可错开注写(左图c)。
13	尺寸的排列	平行的尺寸线,应由近向远整齐排列,较小尺寸应离轮廓线较近,较大尺寸应较远。 尺寸线距图样最外轮廓之间的距离,不宜小于10mm。平行排列的尺寸线的间距,宜为7~10mm,并应保持一致。
14	尺寸数字的注写	尺寸数字宜标注在图样轮廓以外,不宜与图线、文字及符号等相交;有时尺寸数字也可标在图样内。

(续)

序号	图 例	说 明
15	小圆弧半径的标注方法	半径、直径、球的尺寸标注,见左图。 标注圆的半径尺寸时,数字前应加直径符号"R"。标注圆的直径尺寸,数字前应加直径符号"φ"。在圆内标注的尺寸线应通过圆心,两端画箭头指至圆弧。 注:标注球的半径尺寸时,应在尺寸前加注符号"SR"。标注球的直径尺寸时,应在尺寸数字前加注符号"Sφ"。注写方法与圆弧半径和圆直径的尺寸标注方法相同。
16	角度标注方法	角度的尺寸线应以圆弧表示。该圆弧的圆心是该角的顶点,角的两条边为尺寸界线。起止符号应以箭头或粗短线表示,角度数字应按水平方向注写。
17	弦长标注方法	标注圆弧的弦长时,尺寸线应以平行于该弦的直线表示,尺寸界线应垂直于该弦,起止符号用中粗斜短线表示。
18	坡度标注方法	标注坡度时,应加注坡度符号(左图a、b),该符号为单面箭头"⬅",箭头应指向下坡方向。 坡度也可以直角三角形形式标注(左图c)。
19	标高符号 l——取适当长度注写标高数字; h——根据需要取适当高度	标高符号应以直角等腰三角形表示,按左图a所示形式用细实线绘制,如标注位置不够,也可按左图b所示形式绘制。
20	总平面图室外地坪标高符号	总平面图室外地坪标高符号,宜用涂黑的三角形表示。

(续)

序号	图 例	说 明
21	标高的指向	1. 标高符号的尖端应指向被注高度的位置。尖端一般应向下，也可向上。标高数字应注写在标高符号的上或下面。 2. 标高数字应以米为单位，注写到小数点以后第三位。在总平面图中，可注写到小数字点以后第二位。 3. 零点标高应注写成 ±0.000，正数标高不注"＋"，负数标高应注"－"，例如 －3.000、－0.600。
22	同一位置注写多个标高数字	在图样的同一位置需表示几个不同标高时，标高数字可按左图的形式注写。

四、图纸规范要求

1. 幅面和图框尺寸

幅面代号 尺寸代号	A0	A1	A2	A3	A4
b×l	841×1189	594×841	420×594	297×420	210×297
c	10				5
a	25				

注：①需要微缩复制的图纸，其一个边上应附有一段准确米制尺度，四个边上均附有对中标志，米制尺度的总长应为100mm，分格应为10mm。对中标志应画在图纸各边长的中点处，线宽应为0.35mm，伸入框内应为5mm。

②用于道路工程制图图幅中图框尺寸，其c值均为10mm；a值当A0、A1、A2时为35mm，A3为30mm，A4为25mm。

2. 图纸幅面尺寸

图纸的短边一般不应加长，长边可加长，但应符合下表的规定。

幅面尺寸	长边尺寸	长边加长后尺寸
A0	1189	1486 1635 1783 1932 2080 2230 2378
A1	841	1051 1261 1471 1682 1892 2102
A2	594	743 891 1041 1189 1338 1486 1635 1783 1932 2080
A3	420	630 841 1051 1261 1471 1682 1892

注：有特殊需要的图纸，可采用b×l为841mm×891mm与1189mm×1261mm的幅面。

3. 图纸的使用

图纸以短边作为垂直边称为横式，以短边作为水平边称为立式。一般A0～A3图纸宜横式使用；必要时，也可立式使用。

4. 标题栏、会签栏的位置

项目方案文本，标题栏在图纸的左边或图纸的左上方。设计单位和页码在图纸的右下方，图纸以彩色为主，可有各种文化创意作为背景，封面更可以形式独到和个性。

施工图标题栏、会签栏一般在图纸的右边，从上到下的排序是：图纸名称、工程名称、设计单位、设计人、校对、项目负责、设计总监、比例、图纸编号、日期。

图纸黑线内容在边框内，上下左右各留100～200mm空隙，左边留200～300mm空间作装订缝。

文字说明按word文档编排即可。图纸封面只要横向打上项目名称、设计单位和年月日并盖设计公章即可。施工图出图一般是A2号图纸一式五份晒成蓝图交给甲方(业主)，并加盖设计出图章。

五、图例

方向图例

人物图例

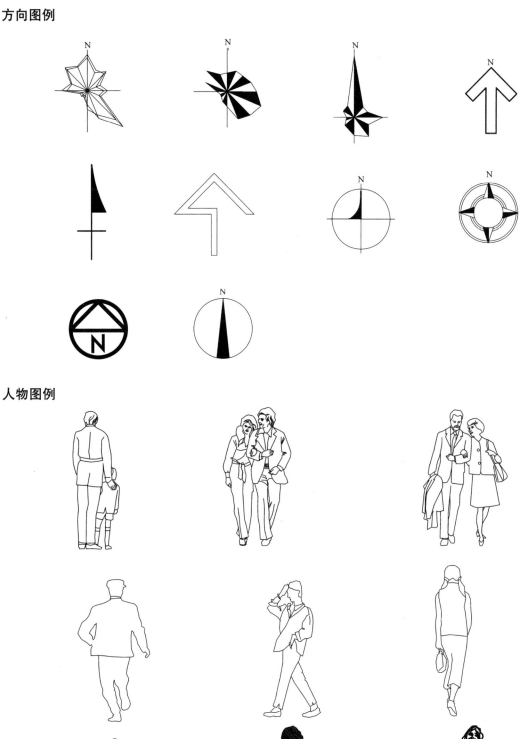

交通图例

植物图例

植物图例

植物图例

植物图例

其他图例

第二节 施工总图设计

施工总图是在扩初图纸的基础上完成的,是对扩初阶段图纸的进一步深化加工。此时的数据要求与实地实物的情况密切接轨,不能有半点马虎。

施工总图阶段的图纸要做到两个统一:首先,各专业图纸之间要相互统一,不可自相矛盾(如各建筑小品的位置与植物配置的配合);其次,专业总图与分别的景点工程图纸之间要准确衔接,度量、位置都要统一。

施工总图包括:①规划总图(又称总平面图);②总索引图(含分区索引图);③总竖向设计图(含分区竖向设计图);④总铺装图(含分区铺装图);⑤总灯位图(含分区灯位图);⑥总植物配置图(含分区植物配置图);⑦总公用设施图(含各类公用设施图);⑧总平面施工图;⑨总放线图。

园林景观施工图设计

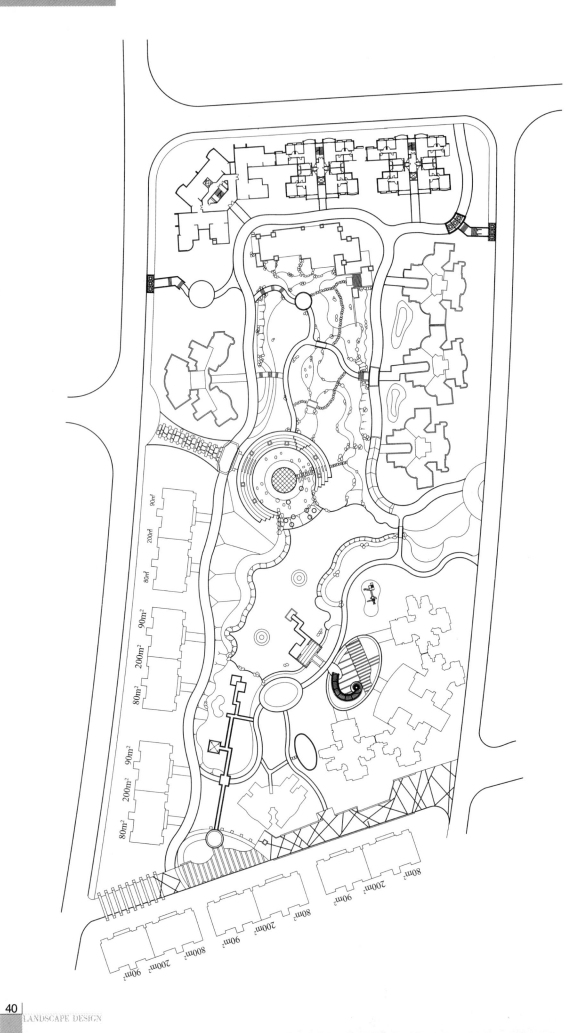

规划总图

第二章 园林景观施工图设计

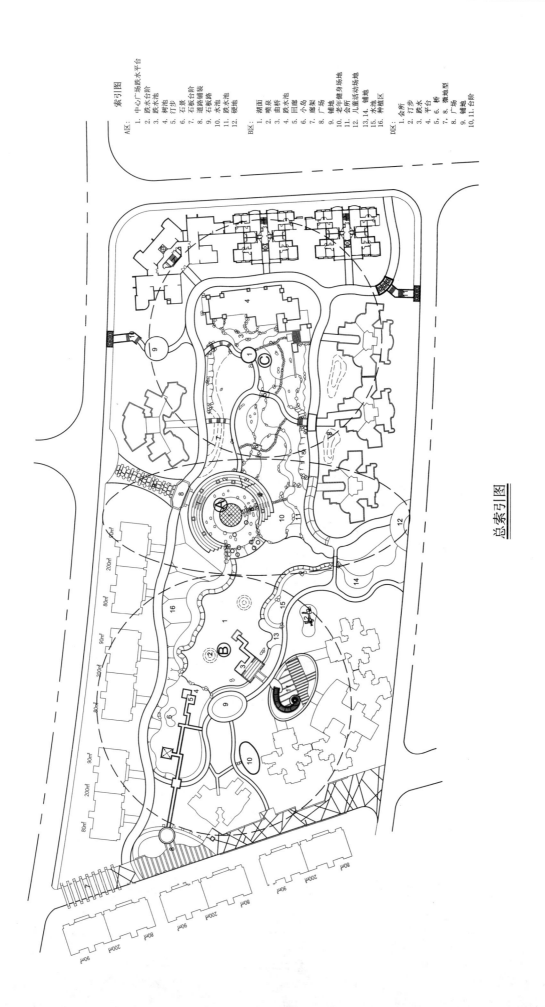

总索引图

索引图

A区：
1. 中心广场跌水平台
2. 跌水台阶
3. 跌水池
4. 树池
5. 汀步
6. 石景
7. 石板台阶
8. 道路铺装
9. 石板路
10. 水池
11. 跌水池
12. 硬地

B区：
1. 湖面
2. 喷泉
3. 曲桥
4. 跌水池
5. 回廊
6. 小岛
7. 廊架
8. 广场
9. 铺地
10. 老年健身场地
11. 会所
12. 儿童活动场地
13、14. 水池
15. 微地型
16. 种植区

D区：
1. 会所
2. 汀步
3. 跌水
4. 平台
5、6. 桥
7. 广场
8. 微地型
9. 铺地
10、11. 台阶

园林景观施工图设计

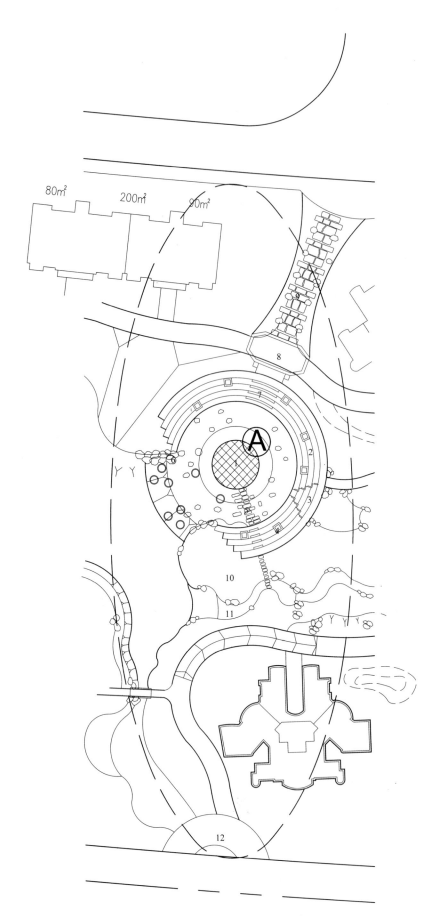

A区：
1. 中心广场跌水平台
2. 跌水台阶
3. 跌水池
4. 树池
5. 汀步
6. 石景
7. 石板台阶
8. 道路铺装
9. 石板路
10. 水池
11. 跌水池
12. 硬地

A区索引图

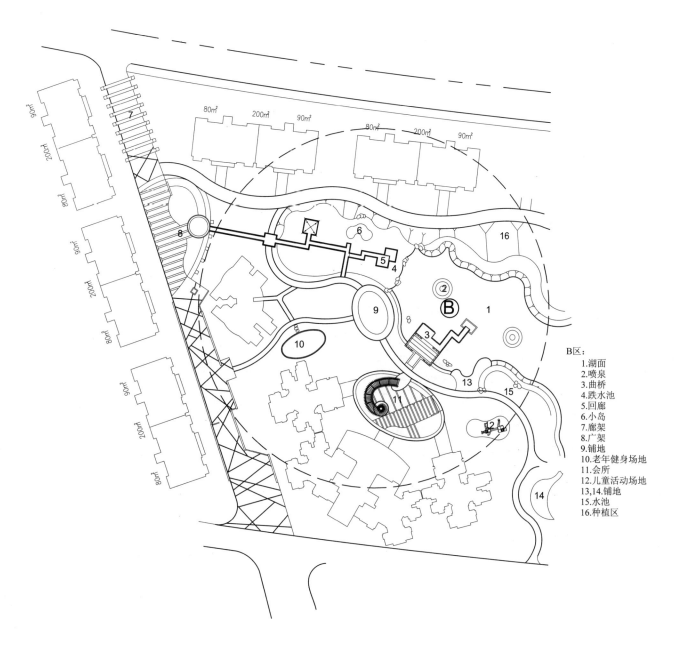

B区索引图

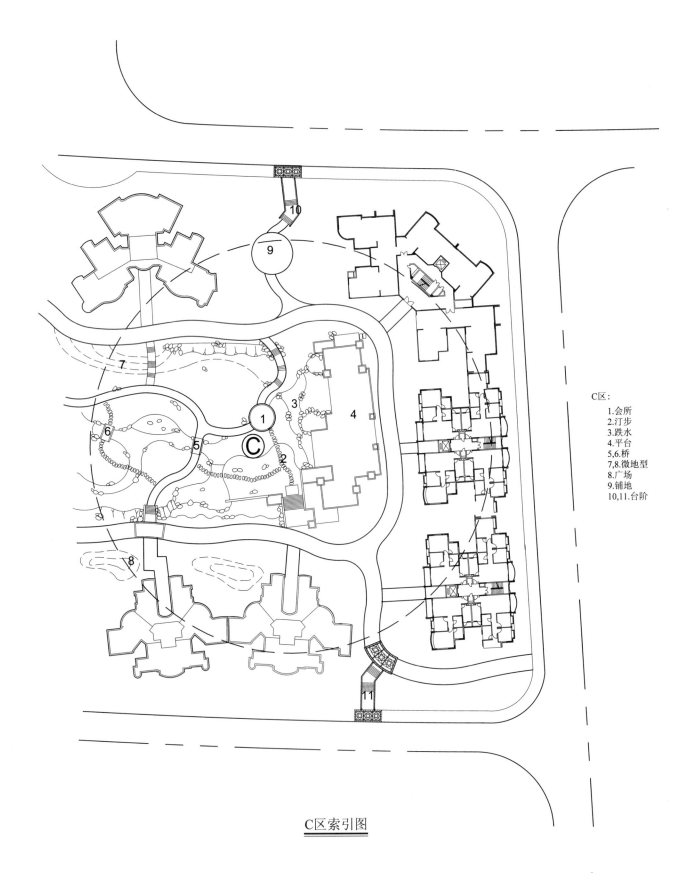

C区：
1. 会所
2. 汀步
3. 跌水
4. 平台
5,6. 桥
7,8. 微地型
8. 广场
9. 铺地
10,11. 台阶

C区索引图

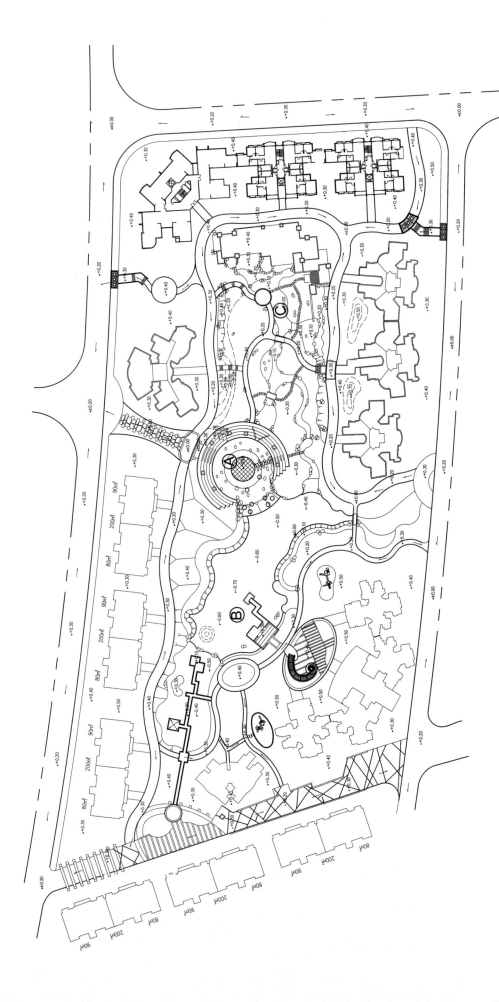

总竖向设计图

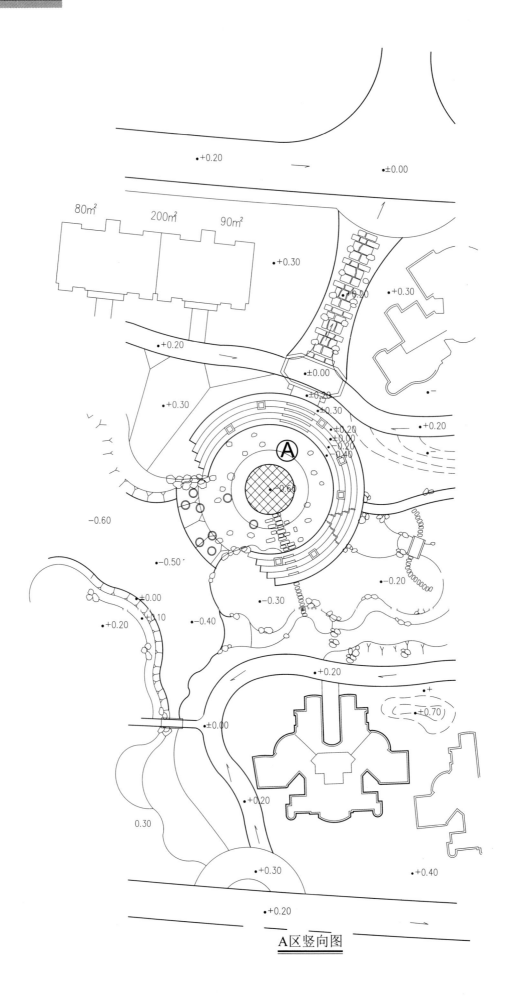

A区竖向图

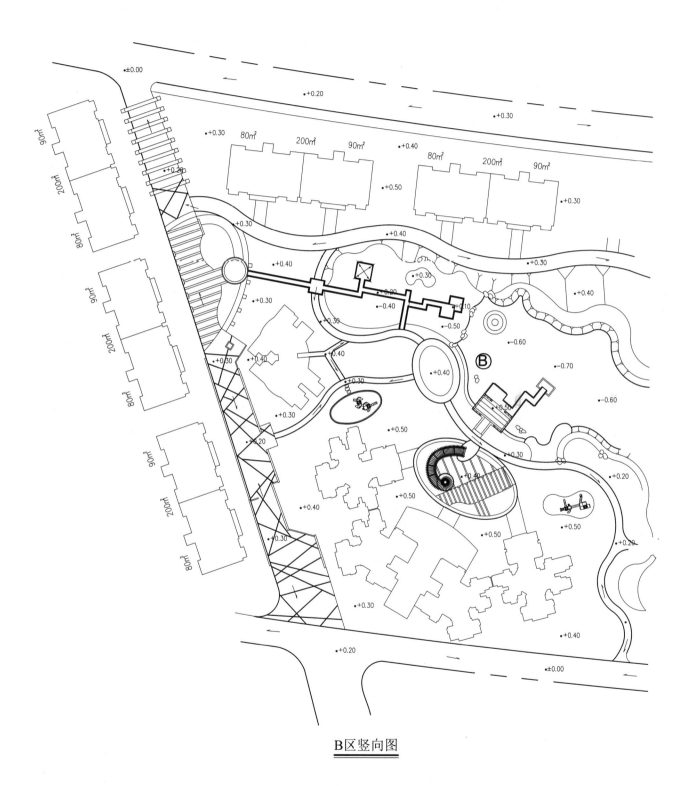

B区竖向图

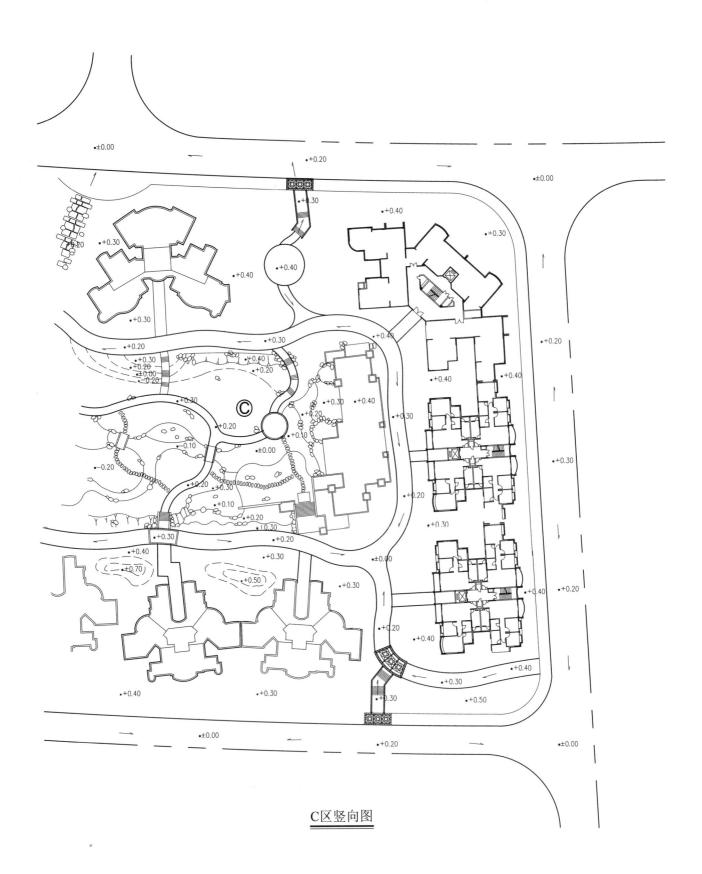

C区竖向图

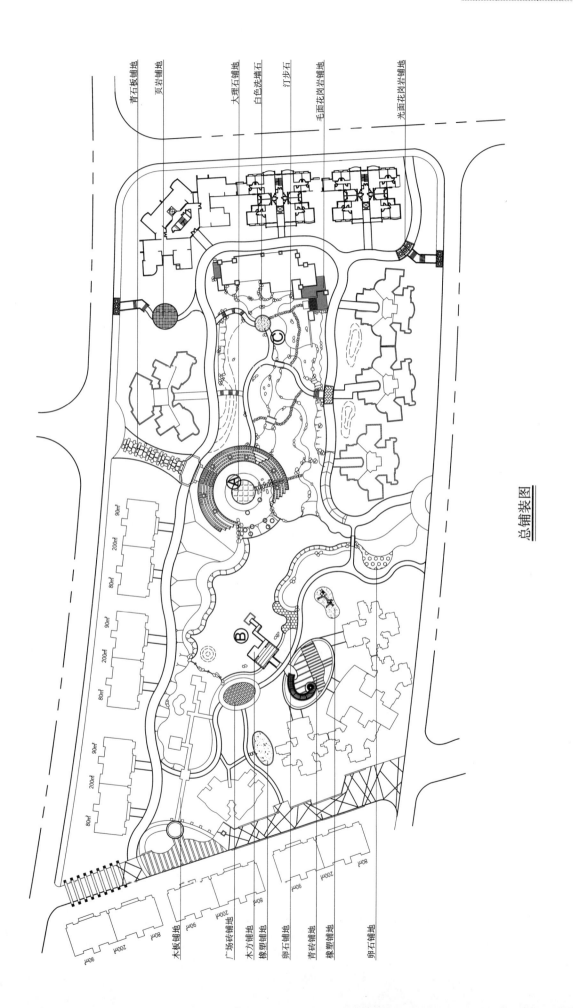

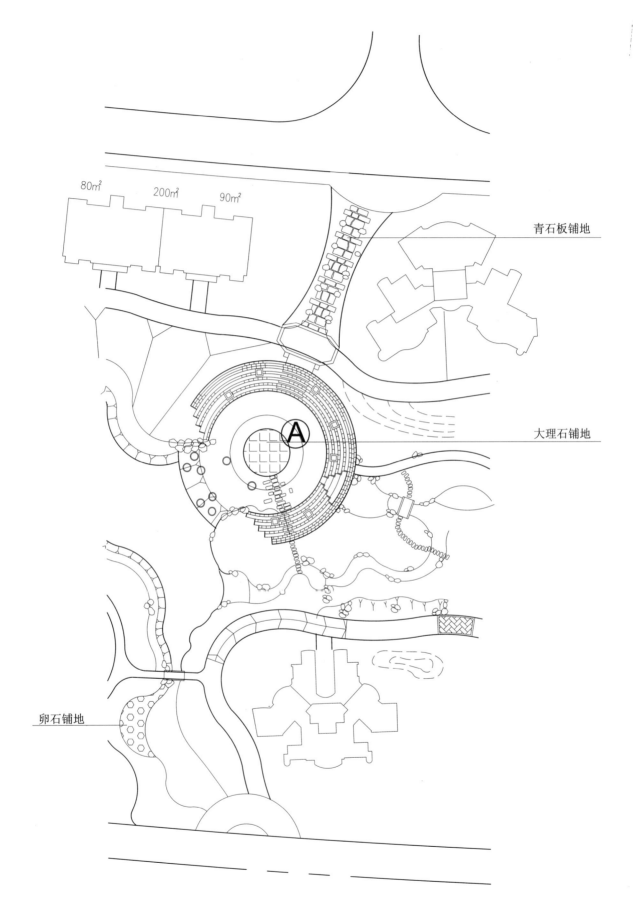

A区铺装图

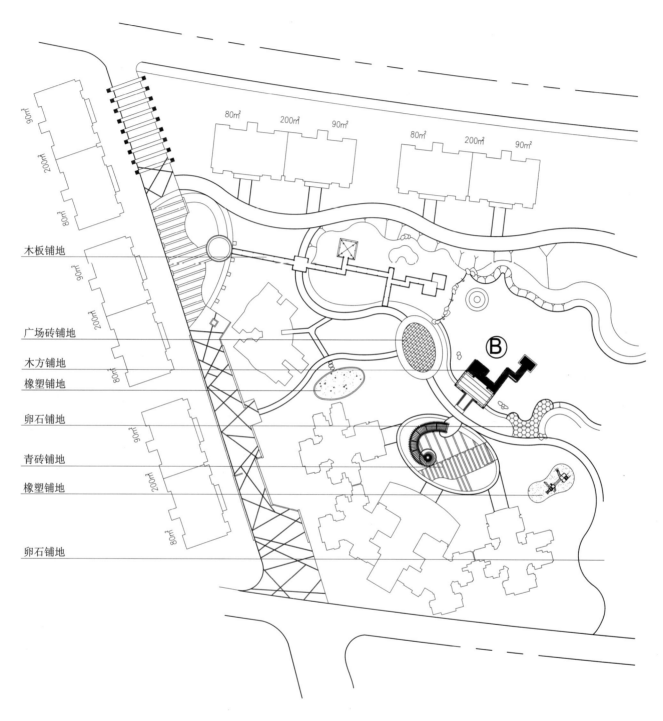

B区铺装图

园林景观施工图设计

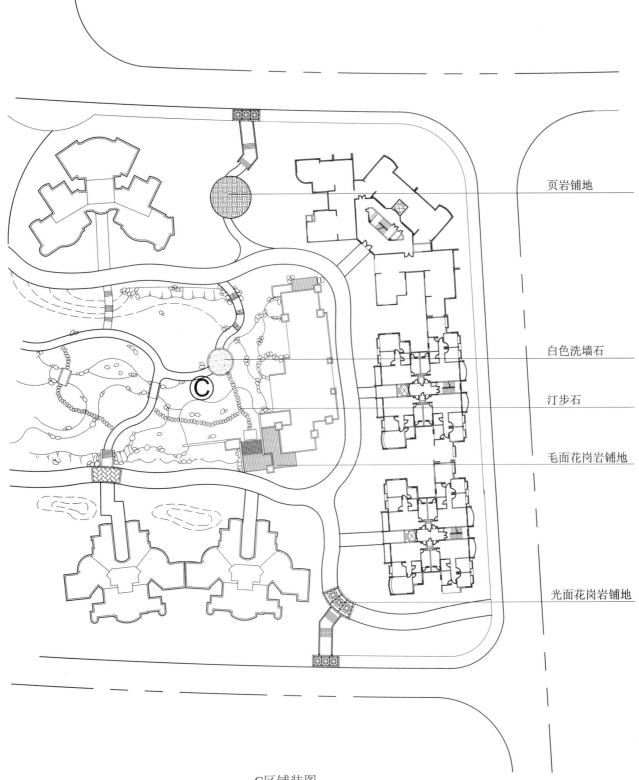

页岩铺地

白色洗墙石

汀步石

毛面花岗岩铺地

光面花岗岩铺地

C区铺装图

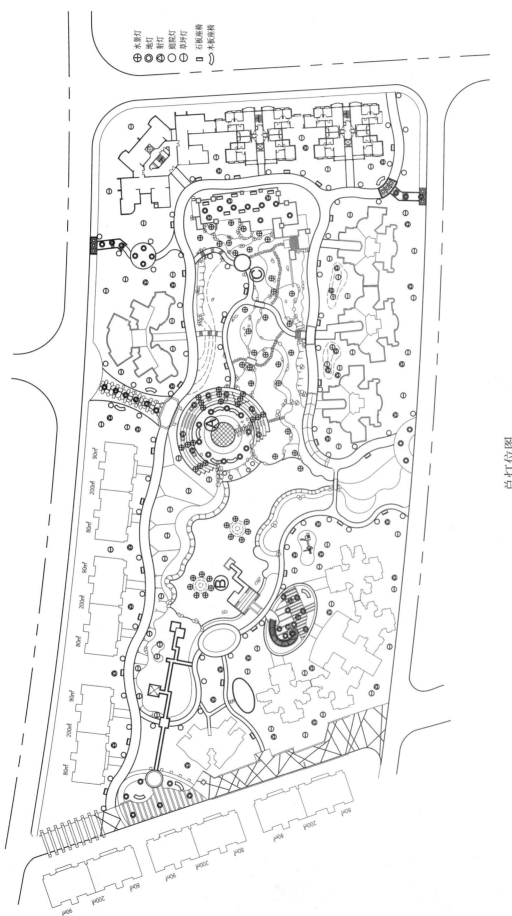

总灯位图

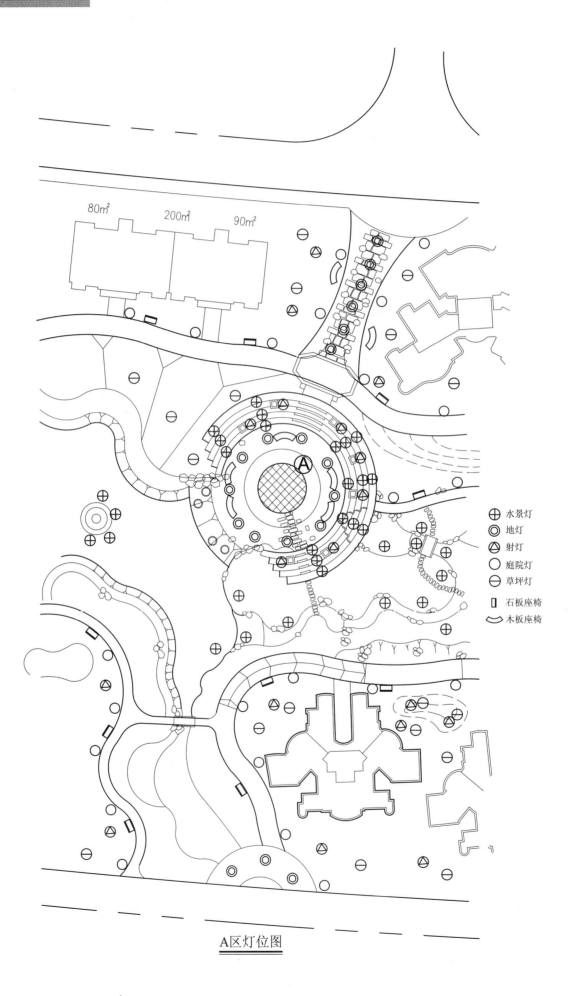

A区灯位图

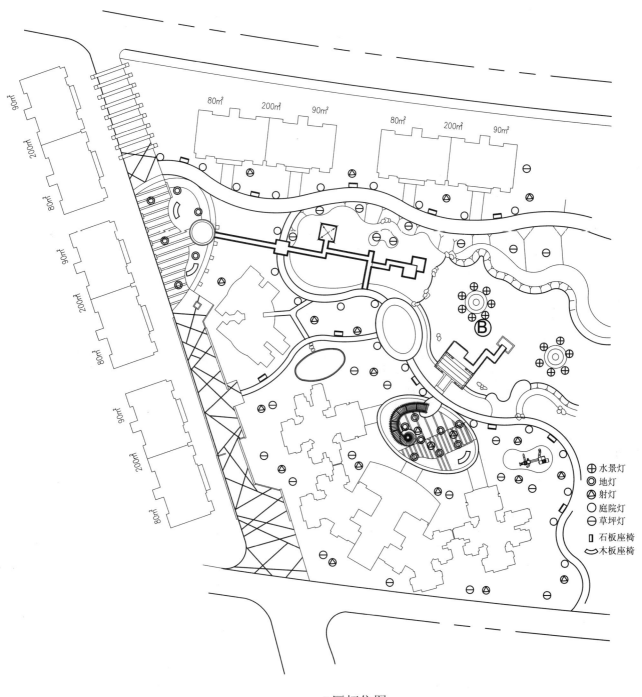

B区灯位图

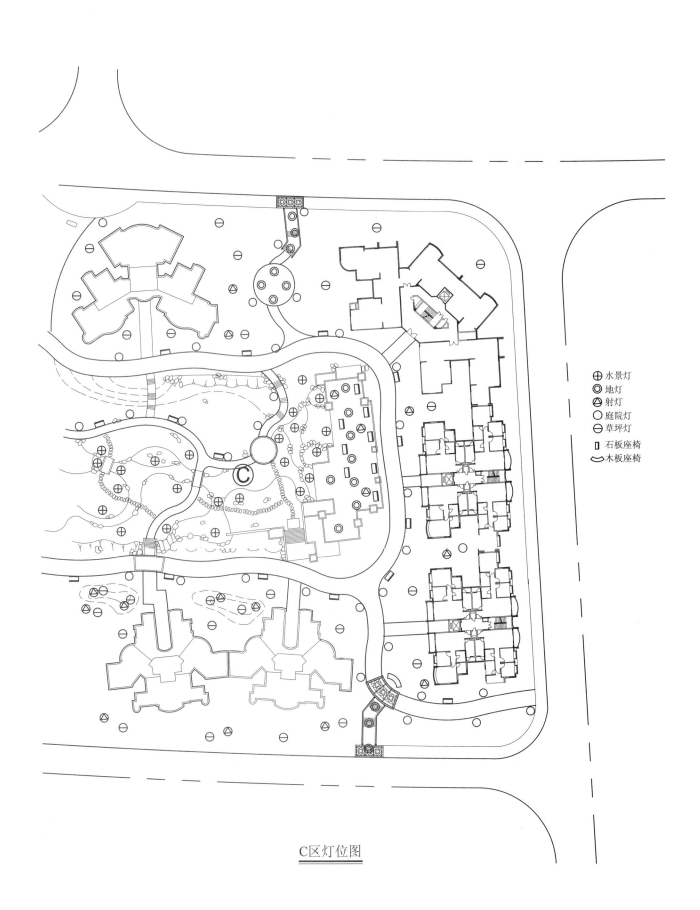

C区灯位图

第二章 园林景观施工图设计

植物配置表

广场区： 金叶女贞　银杏　白皮松　小叶黄杨球　法桐　碧桃　紫叶小檗

跌水区： 馒头柳　芦苇　四季海棠

行道树： 法桐　馒头柳　龙爪槐

宅前宅后： 丰花月季　沙地柏　矮牵牛　金银木　彩叶草　四季海棠　樱花树　山桐子　玉簪　丝兰

小叶朴　七叶树　爬山虎　紫园竹　核桃树　白皮松　山里红

总植物配置图 1

园林景观施工图设计

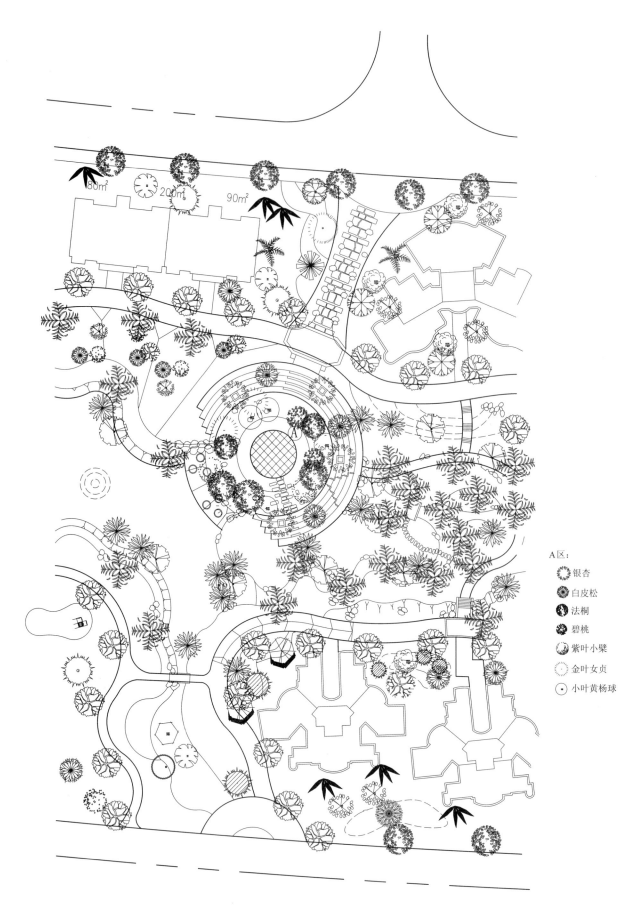

A区植物配置图

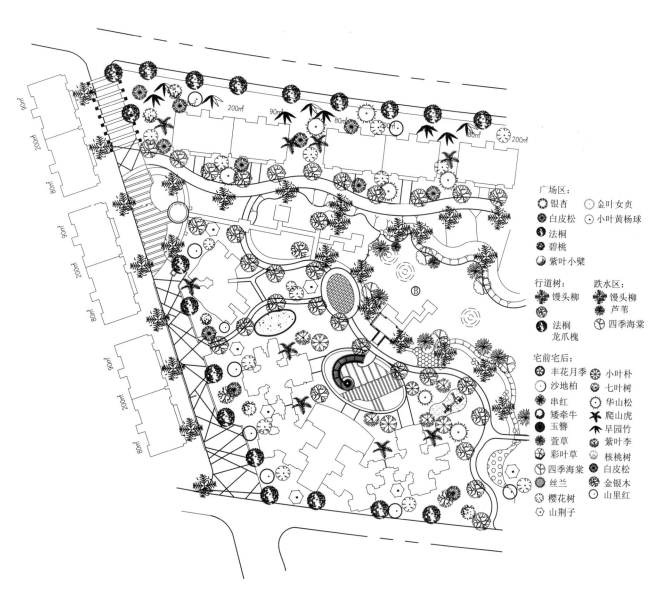

B区植物配置图

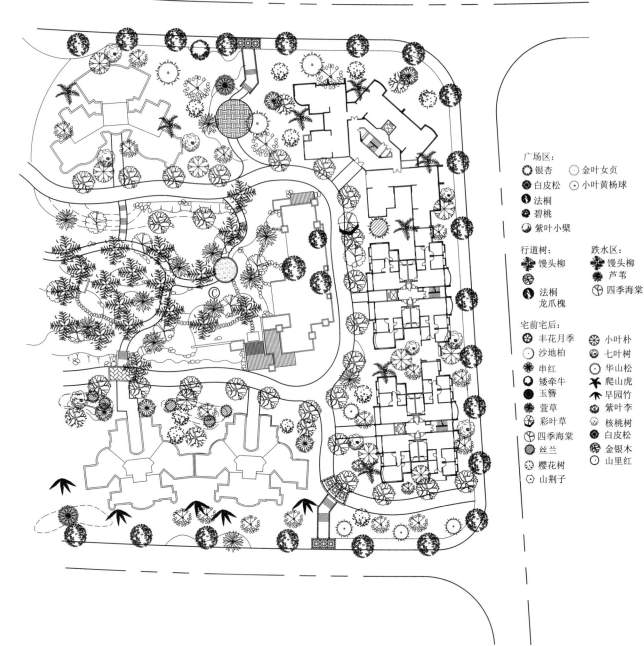

C区植物配置图

第二章 园林景观施工图设计

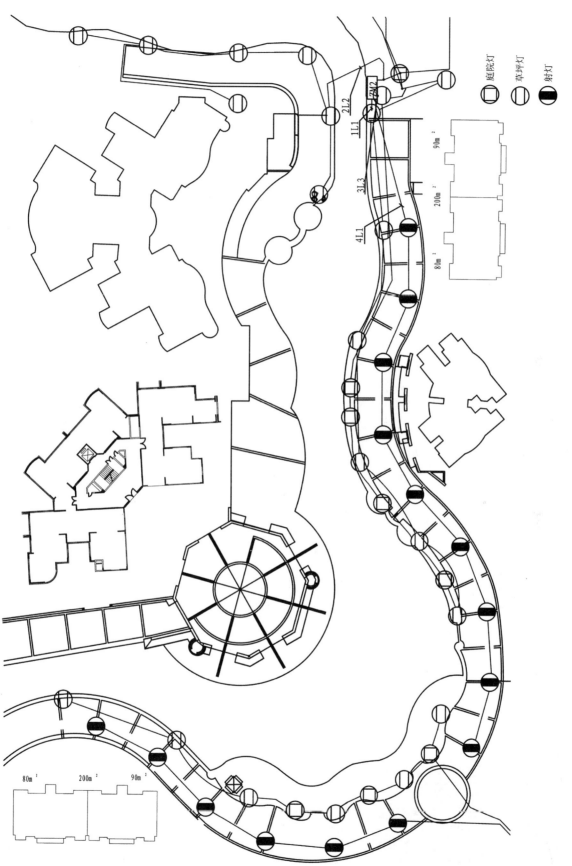

灯位设计图

园林景观施工图设计

总公共设施布置图

● 后进行尺寸核定、公共设施和建筑小品布置

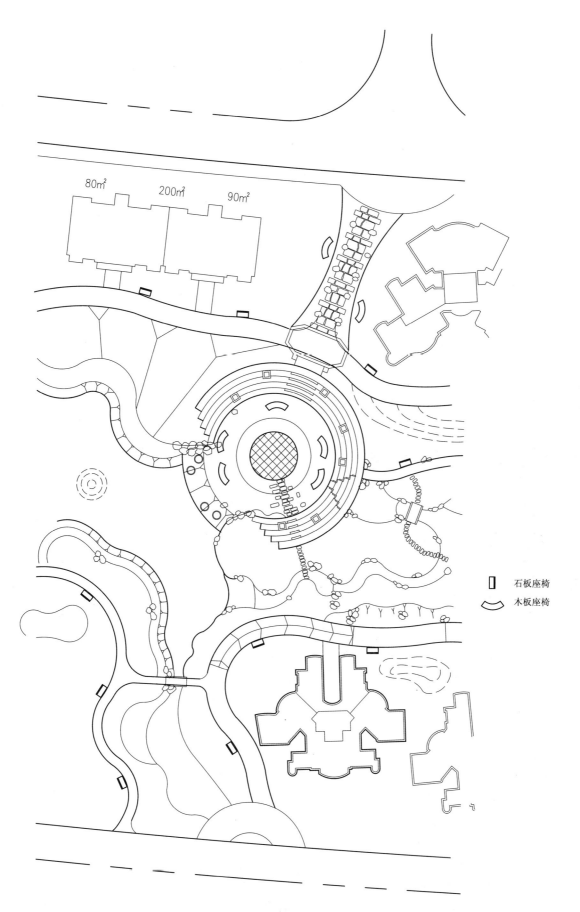

座椅布置图

指示牌布置平面图

□ 勿践踏穿行指示牌

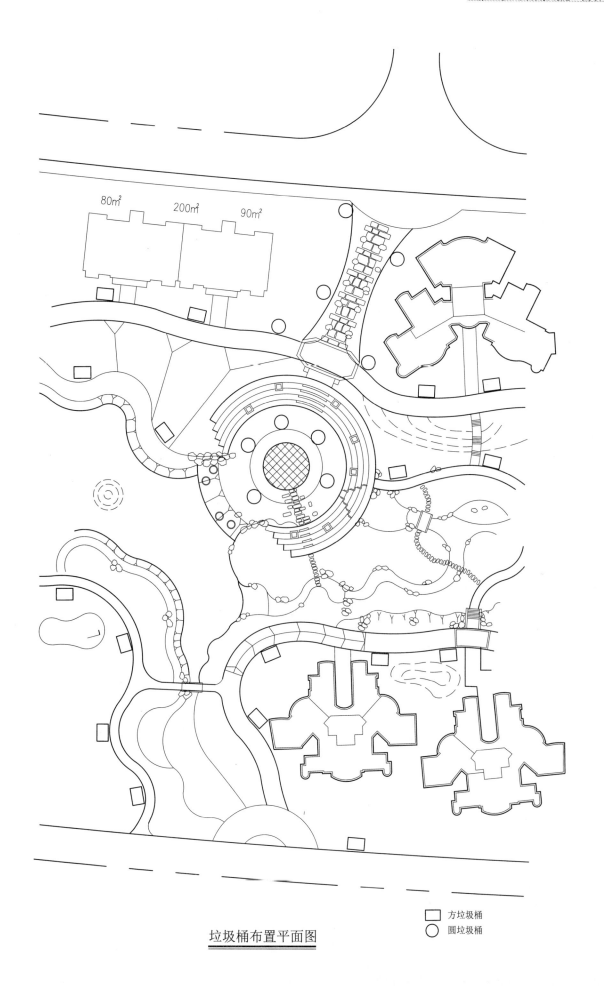

垃圾桶布置平面图

☐ 方垃圾桶
○ 圆垃圾桶

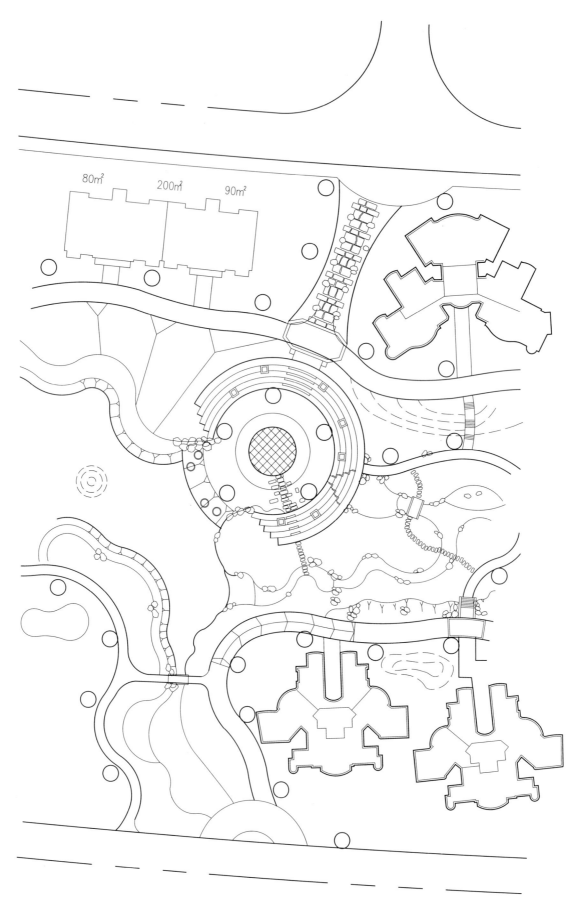

音响布置平面图　　　○ 贝体音箱

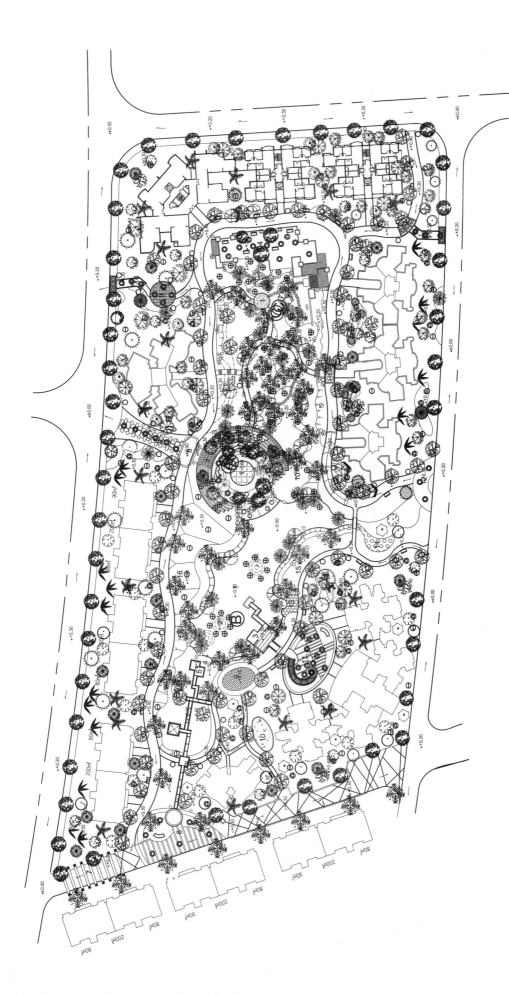

总施工图

园林景观施工图设计

总放线图

68 LANDSCAPE DESIGN

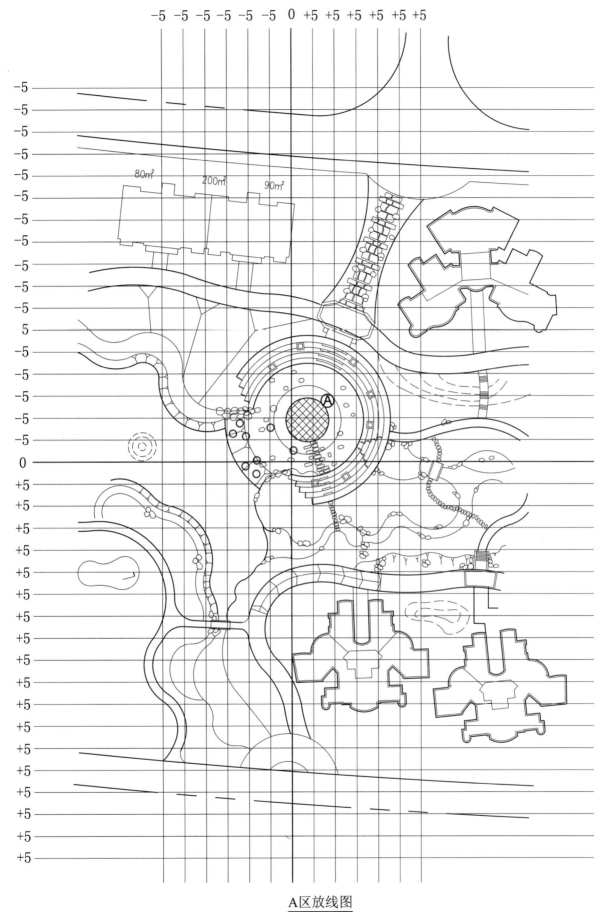

A区放线图

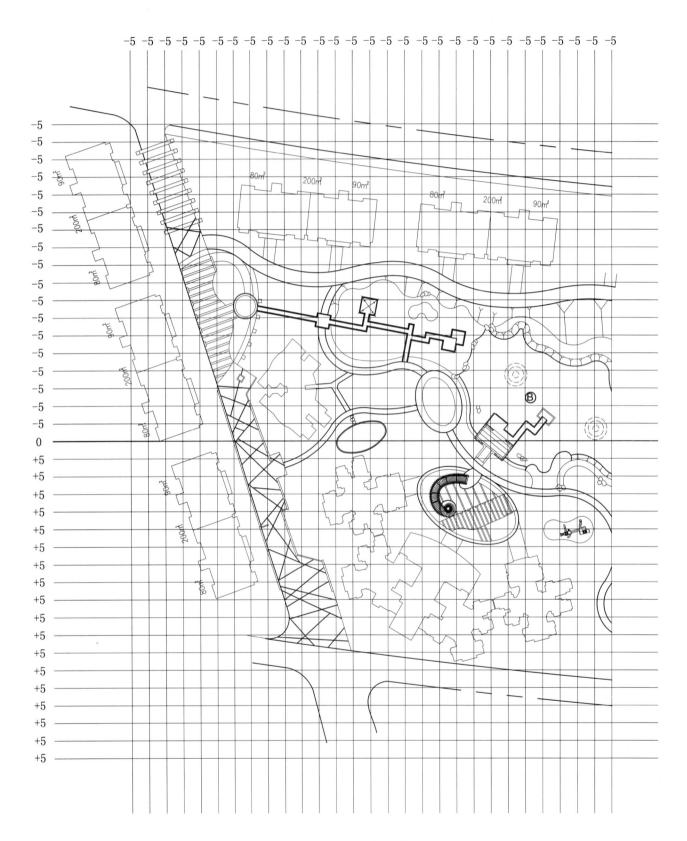

B区放线图

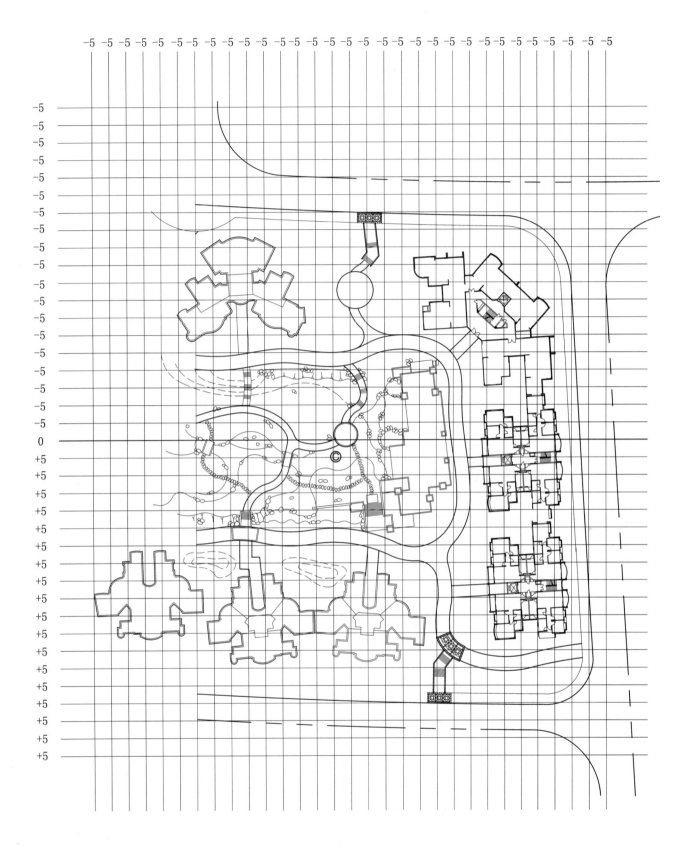

C区放线图

第三节 具体工程施工图设计

具体工程施工图主要有土方工程、建筑小品工程、植物种植工程、管线工程等几大类，下面分别介绍。所有工程施工图都要标出图名、比例及方位。

一、水景工程

1. 水景设计

（1）水景的风格

水是构成景观的重要因素。水极具可塑性，可静止、可活动、可发出声音，还可以映射周围景物，所以可单独作为艺术品的主体，也可以与建筑物、雕塑、植物或其他艺术品组合，创造出独具风格的作品。正是水的这些特性，才表达出园林中依水景观的无穷魅力。古今中外的园林，对于水体的运用都是非常重视的。淡绿透明的水色，简洁平淌的水面，是各种园林景物的底色。

我国古典园林的基本形式是山水园，可以说，标准的中国传统园林几乎是"无园不山""无园不水"的。"仁者乐山，智者乐水。"中国的造园艺术和其他文学艺术一样，都渗透着古老的学说理论。古代认为有道德的人，就像水那样，总是滋润着万物的；水性柔弱，顺其自然而不与它物争，又能去它物所不能达到的地方。孔子认为水是有德、有勇、为善、循理、智慧而公平的。

水，在我国古代被称之为园林中的"血液""灵魂"。在传统的中国园林设计中，水景主要是水面及临水的建筑。依水景观是园林水景设计中的一个重要组成部分。

水景有动态和静态之分。中国古典园林的水景主要是静水设计。静水有着比较良好的倒影效果，给人诗意、轻盈、浮游和幻象的视觉感受。静态的水可以因鱼游而动，而鱼游的自由之乐，也可使观赏者体会到自己的自由之乐。庄子论水（静水）的基本观点是：水至性，不杂则清，莫动则平；郁闭而不流，亦不能清，天德之象也。古人欣赏水景，是能由静中看出动来，也能由动中看出变来，透过表面的形式与现象，渗透出理水的内涵与本质。

但是大面积静水设计容易做成空而无物，松散无神韵。中国园林的理水设计注重曲折婉转，使静水水面呈现灵气。为此，中国人还发明了许多临水建筑，比如榭、舫、亭桥与廊桥。水面是园林的"心脏"，其他各种建筑、山石、园路、植物都是围绕着水面，为了临水而观而设置的。

中国古代水景建筑

榭 是园林中游憩建筑之一，建于水边，《园冶》上记载"榭者借也，借景而成者也，或水边，或花畔，制亦随态"。其基本特点是临水，尤其着重于借取水面景色。在功能上除应满足游人休息的需要外，还有观景及点缀风景的作用。

榭与水的结合方式有很多种。从平面上看，有一面临水、两面临水、三面临水以及四面临水等形式，四周临水者以桥与湖岸相联。从剖面上看是平台形式，有的是实心土台，水流只在平台四周环绕；而有的平台下部是以石梁柱结构支撑，水流可流入部分建筑底部，甚至有的可让水流流入整个建筑底部，形成驾临碧波之上的效果。

最常见的水榭形式是：在水边筑一平台，在平台周边以低栏杆围绕，在湖岸通向水面处作敞口，在平台上建起一单体建筑，建筑平面通常是长方形，建筑四面开敞通透，或四面作落地长窗。

舫 舫的原形是船。园林中的舫是指在湖泊的水边建造起来的一种船形建筑。舫的下部船体通常用石砌成，上部船舱则多用木构建筑，其形似船。舫建在水边，一般是两面或三面临水，其余面与陆地相连，最好是四面临水，其一侧设有平桥与湖岸相连，有仿跳板之意。它立于水中，又与岸边环境相联系，使空间得到了延伸，具有富于变化的联系方式，即可以突出主题，又能进一步表达设计意图。

> 在我国古典园林中，榭与舫的实例很多，如苏州拙政园中的芙蓉榭，半在水中、半在池岸，四周通透开敞。颐和园石舫的位置选得很妙，从昆明湖上看去，好像正从后湖开来的一条大船，为后湖景区的展开起着景露意藏的作用。

我国古代的动水设计，可追溯到"曲水流觞"风俗，最初用以招魂、镇鬼、驱散病疫。成为日后众人造景生意的仿效手法。再就是堆砌巨石断崖，引水倾泻而下，造瀑布景，给人以生动跳跃的美感；或以涓涓细流，任水自由地流淌于汀步、卵石之间；或是将地面天然泉涌等人工水景纳入园中，让水在宁静、柔美与欢愉、激动之间给人以美的享受，陶冶人的心情。

西方各国的水景设计延续了意大利、法国的喷泉、瀑布、壁泉等应用方式。往往以巨大的喷泉水池作为园林的主景区。意大利的水景重在表现大自然跌瀑、喷泉的动态美。法国古典园林中的水剧场、水风琴、水晶栅栏、水惊喜、链式瀑布，以及各式喷泉，则是带有很大部分人工匠意的建筑设计，通过工程的方法，充分展示出动水所特有的灵性。动态的水，如瀑、如潮，汹涌澎湃，故能产生激昂奔放之感。

(2) 水景的种类

水本身并无固定的形状，其观赏的效果决定于：盛水物体的形状、水质、周围的环境。

水景通常有自然状态下的水体和人工构筑的两大类。如自然界的湖泊、池塘、溪流等，其边坡、底面均是自然状态下的。而喷水池、跌水、游泳池等，其侧面、底面均是人工构筑物。现实中自然水体或者是利用天然资源进行人工改造，或者完全用人工手段模仿天然景色打造。

自然水景与海、河、江、湖、溪相关联。这类水景设计必须服从原有自然生态景观、自然水景线与局部环境水体的空间关系，正确利用借景、对景等手法，充分发挥自然条件，形成纵向景观、横向景观和鸟瞰景观。人工水体应能融和居住区内部和外部的景观元素，创造出新的亲水居住形式。

湖泊 园林中常以天然湖泊作水池，尤其在皇家园林中，此景有一望千顷、海阔天空之气派，构成了大型园林的宏旷水景。而私家园林或小型园林的水池面积较小，其形状可方、可圆、可直、可曲，常以近观为主，不可过分分隔，故给人的感觉是古朴野趣。宋·朱熹诗句"半亩方塘一鉴开，天光云影共徘徊；问渠哪得清如许？为有源头活水来。"道出了庭园水池之妙，极富哲理。在无大面积天然湖泊的地段，多通过依傍天然河道挖池堆山蓄水，形成大面积的水面，给人以宁静至美的风景，以取得丰富环境的效果。

溪流 溪流的特点是水面狭窄而细长，水因势而流，不受拘束。水口的处理应使水声悦耳动听，使人犹如置身于真山真水之间。园林中的溪流提取了自然界中溪涧景色的精华，是回归自然的真实写照。

濠濮 濠濮是山水相依的一种景象。其水位较低，水面狭长，往往能产生两山夹岸之感。而护坡置石，植物探水，可造成幽深濠涧的气氛。

渊潭 潭景一般与峭壁相连。水面不大，深浅不一。大自然之潭周围峭壁嶙峋，俯瞰气势险峻，有若万丈深渊。庭园中潭之创作，岸边宜叠石，不宜披土；光线处理宜荫蔽浓郁，不宜阳光灿烂；水位标高宜低下，不宜涨满。水面集中而空间狭隘是渊潭的创作要点。

滩 滩的特点是水浅而与岸高差很小。滩景结合洲、矶、岸等，潇洒自如，极富自然。

洲渚 洲渚是一种濒水的片式岸型，造园中属湖山型的园林里，多有洲渚之胜。洲渚不是单纯的水面维护，而是与园林小品组成富有天然情趣的水景的一项重要手段。

岛 一般指高出水面的小土丘，属块状岸型。常用手法是：岛外水面萦回，折桥相引；岛心立亭，四面配以花木景石，形成庭园水局之中心，游人临岛眺望，可遍览周围景色。该岸型与洲渚相仿，但体积较小，造型亦很灵巧。

步石 又称汀步、跳墩子，虽然这是最原始的过水形式，早被新技术所替代，但在园林中尚可应用发挥有情趣的跨水小景，使人走在汀步上有脚下清流游鱼可数的近水亲切感。汀步最适合浅滩小溪跨度不大的水面。也可结合滚水坝体设置过坝汀步，但要注意安全。

矶 矶是指凸出岸边的湖石一类，属点状岸型，一般临岸矶多与水栽景相配，或有远景因借，成为游人酷爱的摄影点。位于池中的矶，常暗藏喷水龙头，自湖中央溅喷成景，也有用矶作水上亭榭之衬景

的，成为水景中的小品。

泉 泉之水通常是溢满的，一直不停地往外流出。古有天泉、地泉、甘泉之分。泉的地势一般比较低下，常结合山石，光线幽暗，别有一番情趣。游人缘石而下，得到一种"探源"的感觉。

喷泉 喷泉是西方园林中常见的景观。喷泉在现代景观的应用中也普遍流行。它可以利用光、声、形、色等产生视觉、听觉、触觉等艺术感受，使生活在城市中的人们感受到大自然的水的气息。人工喷泉主要是利用动力驱动水流，根据水的流量、喷射的速度、方向、水花等创造出不同的喷泉状态。不同的地点、不同的空间形态、不同的使用人群，对喷泉的速度、水量等都有不同的要求。

壁泉 由墙壁、石壁和玻璃板上喷出，顺流而下形成水帘和多股水流。

涌泉 水由下向上涌出，呈水柱状，高度0.8m左右，可独立设置也可以组成图案。

间歇泉 模拟自然界的地质现象，每隔一定时间喷出水柱和汽柱。

旱地泉 将喷泉管道和喷头下沉到地面以下，喷水时水流回落到广场硬质铺装上，沿地面坡度排出。平常可作为休闲广场。

跳泉 射流非常光滑稳定，可以准确落在受水孔中，在计算机控制下，生成可变化长度和跳跃时间的水流。

跳球喷泉 射流呈光滑的水球，水球大小和间歇时间可控制。

雾化喷泉 由多组微孔喷泉组成，水流通过微孔喷出，看似雾状，多呈柱形和球形。

喷水盆 外观呈盆状，下有支柱，可分多级，出水系统简单，多为独立设置。

小品喷泉 从雕塑伤口中的器具(罐、盆)和动物(鱼、龙)口中出水，形象有趣。

组合喷泉 具有一定规模，喷水形式多样，有层次，有气势，喷射高度高。

瀑布 在园林中虽用得不多，但它特点鲜明，即充分利用了高差变化，使水产生动态之势。如把石山叠高，下挖成潭，水自高往下倾泻，击石四溅，飞珠若帘，俨如千尺飞流，震撼人心，令人流连忘返。人在瀑布前，不仅希望欣赏到优美的落水形象，而且还喜欢听落水的声音，借助水的动态效果营造充满活力的居住氛围。瀑布跌落有滑落式、阶梯式、幕布式、丝带式等很多形式，不同的形式表达不同的感情。

装饰水景 装饰水景指利用现代科技手段和水，共同构成的仅供观赏不附带其他功能的设施。装饰水景可以起到赏心悦目、烘托环境的作用，这种水景往往构成环境景观的中心。装饰水景是通过人工对水流的控制(如排列、疏密、粗细、高低、大小、时间差等)达到艺术效果，并借助音乐和灯光的变化产生视觉上的冲击，进一步展示水体的活力和动态美，满足人的亲水要求。

涉水池 涉水池可分水面下涉水和水面上涉水两种。水面下涉水主要用于儿童嬉水，其深度不得超过0.3m，池底必须进行防滑处理，不能种植苔藻类植物。水面上涉水主要用于跨越水面，应设置安全可靠的踏步平台和踏步石(汀步)，面积不小于0.4×0.4m，并满足连续跨越的要求。上述两种涉水方式应设水质过滤装置，保持水的清洁，以防儿童误饮池水。

倒影池 光和水的互相作用是水景景观的精华所在，倒影池就是利用光影在水面形成的倒影，扩大视觉空间，丰富景物的空间层次，增加景观的美感。倒影池极具装饰性，可做得十分精致，无论水池大小都能产生特殊的借景效果，花草、树木、小品、岩石前都可设置倒影池。倒影池的设计首先要保证池水一直处于平静状态，尽可能避免风的干扰。其次是池底要采用黑色和深绿色材料铺装(如黑色塑料、沥青胶泥、黑色面砖等)，以增强水的镜面效果。

泳池 泳池水景以静为主，营造一个让居住者在心理和体能上的放松环境，同时突出人的参与性特征(如游泳池、水上乐园、海滨浴场等)。居住区内设置的露天泳池不仅是锻炼身体和游乐的场所，也是邻里之间的重要交往场所。泳池的造型和水面也极具观赏价值。

水景缸 水景缸是用容器盛水作景。其位置不定，可随意摆放，内可养鱼、种花以用作庭园点景之用。

(3) 驳岸

园林驳岸在园林水体边缘与陆地交界处，是为稳定岸壁、保护河岸不被冲刷或水淹所设置的构筑物(保岸)，必须结合所在景区园林艺术风格、地形地貌、地质条件、水面形成、材料特性、种植设计以及

施工方法、技术经济要求来选其建筑结构形式。

河道驳岸要起到防洪、泻洪，防护堤岸的作用。在硬质景观设计中如能巧妙地在驳岸的形式、材质上做文章，通过河道的宽窄和形态控制水流速度，制造急流、缓流、静水，形成动静结合、错落有致，自然与人工交融的水景，再辅以灯光、喷泉、绿化、栏杆等装饰，则可形成区内多视线、全天候的标志景观。

驳岸是园林景观的领扣，是亲水景观中应重点处理的部位。园林理水之成败，除一定的水型外，离不开相应岸型的规划和塑造，协调的岸型可使水景更好地呈现出水在庭园中的作用和特色，把旷畅水面做得更为舒展。驳岸与水线形成的连续景观线能否与环境相协调，直接关系到水景效果的独到或失去人性化。

我国庭园水体的岸型多以模拟自然取胜，包括洲、岛、堤、矶、岸各类形式，不同水型，采取不同的岸型。总之，必须极尽自然，以表达"虽由人作，宛若天开"的效果，统一于周围景色之中。

岸型中最常见的仍数沿池作岸的环状岸型，通称池岸。我国传统庭园池岸多属自由型，它因势而曲，随形作岸。一般多以文石砌作，或以湖石、黄石叠成。新建庭园之小池池岸，形式多样，采用的材料亦各不相同，这些岸式一般较精致，与小池水景很协调，且往往一池采用多种岸式，不同的岸式之间用顽石作衔接，使水景更为添色。

以堤分隔水面，属带形岸型。在大型园林中如杭州西湖苏堤，既是园林水局中之堤景，又是诱导眺望远景的游览路线。在庭园里用小堤做景的，多作庭内空间的分割，以增添庭景之情趣。

依据人与水面的关系，驳岸的设计形式又可以分为规则式和不规则式。规则几何式池岸一般处理成人们坐的平台，它的高度应该以人们的坐姿为标准，池面距离水面也不要太高，以人手能触摸到水为好。这种规则式的池岸构图比较严谨，限制了人和水面的关系，在一般的情况下，人是不会跳入水池中去嬉水的。相反，不规则的池岸与人比较接近，高低随地形起伏，不受限制，而形式也比较自由，设计得很自然。岸边的石头可以供人们乘坐，树木可以供人们纳凉，人和水完全融合在一起，这时的岸只有阻隔水的作用，却不能阻隔人和水的亲近，反而缩短了人和水的距离，有利于满足人的亲水性需求。

2. 水景施工图设计要求

水景工程由建筑工程和驳岸工程两部分合成的。湖、河、池塘等水体施工，除土方外，均为驳岸施工加底部防水层铺设。而立体建筑物（如跌水、喷泉）的施工则为建筑施工加防水层铺设。

生态水池 生态水池是适于水下动植物生长，又能美化环境、调节小气候供人观赏的水景。在居住区里的生态水池多饲养观赏鱼、虫和水生植物（如鱼草、芦苇、荷花、莲花等），营造动物和植物互生互养的生态环境。水池的深度应根据饲养鱼的种类、数量和水草在水下生存的深度而确定。一般在 0.3～1.5m，为了防止陆上动物的侵扰，池边平面与水面需保证有适当的高差。水池壁与池底需平整以免伤鱼。池壁与池底以深色为佳。不足 0.3m 的浅水池，池底可做艺术处理，显示水的清澈透明。池底与池畔宜设隔水层，池底隔水层上覆盖 0.3～0.5m 厚土，种植水草。

人工溪流 为了使居住区内环境景观在视觉上更为开阔，可适当增大宽度或使溪流蜿蜒曲折。溪流水岸宜采用散石和块石，并与水生或湿地植物的配置相结合，减少人工造景的痕迹。溪流的形态应根据环境条件、水量、流速、水深、水面宽和所用材料进行合理的设计。溪流分可涉入式和不可涉入式两种。可涉入式溪流的水深应小于 0.3m，以防止儿童溺水，同时水底应做防滑处理。可供儿童嬉水的溪流，应安装水循环和过滤装置。不可涉入式溪流宜种养适应当地气候条件的水生动植物，增强观赏性和趣味性。

溪流的坡度应根据地理条件及排水要求而定。普通溪流的坡度宜为 0.5%，急流处为 3% 左右，缓流处不超过 1%。溪流宽度宜在 1～2m，水深一般为 0.3～1m 左右，超过 0.4m 时，应在溪流边采取防护措施（如石栏、木栏、矮墙等）。

人工瀑布 人工瀑布按其跌落形式分为滑落式、阶梯式、幕布式、丝带式等多种，并模仿自然景观，采用天然石材或仿石材设置瀑布的背景和引导水的流向（如景石、分流石、承瀑石等）。考虑到观赏效果，不宜采用平整饰面的白色花岗石作为落水墙体。为了确保瀑布沿墙体、山体平稳滑落，应对落水口处山石作卷边处理，或对墙面作坡面处理。人工瀑布因其水量不同，会产生不同视觉、听觉效果，因此，落水口的水流量和落水高差的控制成为设计的关键参数，居住区内的人工瀑布落差宜在 1m 以下。

跌水 是呈阶梯式的多级跌落瀑布，其梯级宽高比宜在 3∶2～1∶1 之间，梯面宽度宜在 0.3～1.0m 之间。

游泳池 居住区泳池设计必须符合游泳池设计的相关规定。泳池平面不宜做成正规比赛用池，池边尽可能采用优美的曲线，以加强水的动感。泳池根据功能需要尽可能分为儿童泳池和成人泳池，儿童泳池深度以 0.6～0.9m 为宜，成人泳池为 1.2～2m。儿童池与成人池可统一考虑设计，一般将儿童池放在较高位置，水经阶梯式或斜坡式跌水流入成人泳池，既保证了安全又可丰富泳池的造型。池岸必须作圆角处理，铺设软质渗水地面或防滑地砖。泳池周围多种灌木和乔木，并提供休息和遮阳设施，有条件的可设计更衣室和供野餐的设备及区域。

驳岸工程 驳岸施工图包括驳岸平面图及纵断面（剖面）详图。

平面图表示的是水体边界线的位置及形状。纵断面图要标出驳岸的材料、构造、尺寸、施工做法及一些主要部位（如岸顶、最高水位、基础底面）的标高。

对构造不同的驳岸应分段绘制纵断面图。在平面图上应逐段标注详图索引符号。

由于驳岸线平面形状多为自然曲线，无法标注各部尺寸，为了便于施工，一般采用方格网控制。方格网的轴线编号应与总平面图相符。

二、建筑小品工程

1. 建筑小品的设计

景观建筑是园林景观的五官，它们按照各自的功能布局共同组成一个和谐、生动的面容。

之所以称为建筑小品，是因为，目前国内园林工程施工中设计的建筑，均为简单建筑，而结构复杂、承重大、造价高的大型建筑，均由专门建筑公司或古建公司承担。

（1）亭

在我国园林中，几乎都离不开亭。在园林中或高处筑亭，既是仰观的重要景点，又可供游人统览全景。在叠山脚前边筑亭，以衬托山势的高耸；临水处筑亭，则取得倒影成趣；林木深处筑亭，半隐半露，即含蓄而又平添情趣。

在众多类型的亭中，方亭最常见，它简单大方；圆亭更秀丽，但额坊挂落和亭顶都是圆的，施工要比方亭复杂。在亭的类型中还有半亭和独立亭、桥亭等，多与走廊相连，依壁而建。亭的平面形式有方、长方、五角、六角、八角、圆、梅花、扇形等。亭顶除攒尖以外，歇山顶也相当普遍。

中国亭之简史

亭的历史十分悠久，但古代最早的亭并不是供观赏用的建筑。如周代的亭，是设在边防要塞的小堡垒，设有亭史。到了秦汉，亭的建筑扩大到各地，成为地方维护治安的基层组织所使用。《汉书》记载："亭有两卒，一为亭父，掌开闭扫除；一为求盗，掌逐捕盗贼"。

宋代有记载的亭子就更多了，建筑也极精巧。在宋《营造法式》中就详细地描述了多种亭的形状和建造技术，此后，亭的建筑便愈来愈多，形式也多种多样。

亭，在古时候是供行人休息的地方。"亭者，停也。人所停集也"（《释名》）。

水乡山村，道旁多设亭，供行人歇脚，有半山亭、路亭、半江亭等。

由于园林作为艺术是仿自然的，所以许多园林都设亭。但正是由于园林是艺术，所以园中之亭是很讲究艺术形式的。亭在园景中往往是个"亮点"，起到画龙点睛的作用。从形式来说也就十分美而多样了。《园冶》中说，"造式无定，自三角、四角、五角、梅花、六角、横圭、八角到十字，随意合宜则制，惟地图可略式也。"这许多形式的亭，以因地制宜为原则，只要平面确定，其形式便基本确定了。

魏晋南北朝时，代替亭制而起的是驿。之后，亭和驿逐渐废弃。但民间沿用了在交通要道筑亭为旅途歇息之用的习俗。也有的作为迎宾送客的礼仪场所，一般是十里或五里设置一个，十里

> 为长亭，五里为短亭。同时，亭作为点景建筑，开始出现在园林之中。
>
> 到了隋唐时期，园苑之中筑亭已很普遍，如杨广在洛阳兴建的西苑中就有风亭月观等景观建筑。唐代宫苑中亭的建筑大量出现，如长安城大明宫中有太液池，中有蓬莱山，池内有太液亭；兴庆宫内有多组院落，还有龙池，龙池东的一组建筑中，心建筑便是沉香亭。

亭周围的水面有的开阔舒展，有的幽深宁静，有的碧波万顷。为突出不同的景观效果，一般在小水面建亭宜低邻水面；而在大水面，亭宜建在临水高台，或较高的石矶上，以观远山近水，各有其妙。

一般临水建亭，有一边临水、多边临水或完全伸入水中，四周被水环绕等多种形式。在小岛上、湖心台基上、岸边石矶上都是临水建亭之所。在桥上建亭，更使水面景色锦上添花，并增加水面空间层次。

园中设亭，关键在位置。亭是园中"点睛"之物，所以多设在视线交接处。如苏州网师园，从射鸭廊入园，隔池就是"月到风来亭"，形成构图中心。又如拙政园水池中的"荷风四面亭"，四周水面空阔，在此形成视觉焦点，加上两面有曲桥与之相接，形象自然显要。当然此亭之形象，也受得起如此待遇；如果这座亭子形象难以入目，这就叫"煞风景"。又如沧浪亭，位于假山之上，形成全园之中心，使"沧浪亭"名副其实；拙政园中的绣绮亭，留园中的舒啸亭，上海豫园中的望江亭等，都建于高显处，其背景为天空，形象显露，轮廓线完整，甚有可观性。

亭子不仅是供人憩息的场所，又是园林中重要的点景建筑，布置合理，全园俱活，不得体则感到凌乱，明代著名的造园家计成在《园冶》中有极为精辟的论述："……亭胡拘水际，通泉竹里，按景山巅，或翠筠茂密之阿，苍松蟠郁之麓"，可见在山顶、水涯、湖心、松荫、竹丛、花间都是布置园林建筑的合适地点，在这些地方筑亭，一般都能构成园林空间中美好的景观艺术效果。

也有在桥上筑亭的，如扬州瘦西湖的五亭桥、北京颐和园西堤上的桥亭等，亭桥结合构成园林空间中的美好景观艺术效果，又有水中倒影，使得园景更富诗情画意，如扬州的五亭桥还成为扬州的标志。

园林名亭拾萃

苏州沧浪亭以其亭名为园名。此亭其实很简单，是一座方形单檐歇山顶之亭，也可以说是标准的江南园林之亭。此亭之艺术，不靠华丽取胜，不靠怪诞引人，而是靠朴实、文秀，靠刻意追求江南建筑形式之最高境界，以比例、尺度、韵致及色调等取胜，这也正是建筑艺术之根本。与此同时，它之得名，还在于建筑文化内涵。北宋诗人苏舜钦购得此园，修建之后取名"沧浪"，这是取《孟子》中之句："沧浪之水清兮，可以濯我缨；沧浪之水浊兮，可以濯我足。"可见其高洁之精神。后来欧阳修对此有题咏："清风明月本无价，可惜只卖四万钱。"这后一句似不雅，所以没有写到亭柱上，空着。据说后来还是一位渔夫接句："近水远山皆有情"。正中苏舜钦之意，于是完成此联。可见园中建筑，不但要有形式美，而且也要有文化内涵。

亭子以其美丽多姿的轮廓与周围景物构成园林中美好的画面。如建造于孤山之南，"三潭印月"之北面柳丝飞翠小岛的杭州西湖湖心亭，选址极为恰当。四面临水，花树掩映，衬托着飞檐翘角的黄色琉璃瓦屋顶，这种色彩上的对比显得更加突出。岛与建筑结合自然，湖心亭与"三潭印月"、阮公墩三岛如同神话中海上三座仙山一样鼎立湖心。而在湖心亭上又有历代文人留下的"一片清光浮水国，十分明月到湖心"等写景写情的楹联佳作，更增湖心亭的美好意境，而人于亭内眺望全湖时，山光水色，着实迷人。

在赏月胜地"三潭印月"，亭子成为构成这一景区的重要建筑。从"小瀛洲"登岸，迎面来的主要景观建筑便是先贤祠和一座小巧玲珑的三角亭，以及与三角亭遥相呼应的四角"百寿亭"，亭与桥既构成了三潭印月水面空间分割，又增加了空间景观层次，成为不可缺少的景观建筑，人于亭内居高临下，可以纵情地远望四面的湖光山色，近览水面莲荷，那红的、白的、黄的花朵，尽情

欣赏"水上仙子"的娇容丽色。绿树掩映的"我心相印"亭以及"三潭印月"的碑亭，都为构成三潭印月的园林景观、空间艺术层次起到了重要作用，而"我心相印"因有"不必言说，彼此意会"的寓意，更增"三潭印月"这一景区的情趣。

亭既是重要的景观建筑，也是园林艺术中文人士大夫挽联题对点景之地。如清新秀丽的济南大名湖，向有"四面荷花三面柳，一城山色半城湖"之美。湖中的小岛上有一座历史悠久的历下亭，初建于北魏年间，重建于明嘉靖年间。唐天宝四年(公元745年)，杜甫曾到此一游，题诗曰："海右此亭古，济南名士多"。清代书法家何绍基将此诗句写成楹联，挂于亭上，名亭、名诗、名书法，堪称三绝。

在离绍兴不远的兰诸山一带，秀峰环抱，青峦叠翠。在一片开阔的地形中，建有一座精致的小亭。离亭不远，有一条弯弯曲曲的小溪，这就是著名书法家王羲之当年作《兰亭集序》的地方。在兰亭泓池水旁有一块石碑，上书"鹅池"两字。据说那"鹅"字是王羲之亲笔，"池"字是其七子王献之所写，"鹅"字一笔写成，清娇拔俗，浑润中藏骨而不露，似得神助。而今，名亭、名字、名题和王羲之爱鹅的传说故事，成为该景区的主要看点，而整个景区，也是以兰亭命名，这不能不说亭于园林中的重要性了。

以唐代诗人白居易的诗句"更待菊黄家酿熟，与君一醉一陶然"而命名的陶然亭，在北京先农坛的西面，建于清康熙年间。亭基较高，故有登临眺远之胜。

在杭州孤山北麓赏梅胜地的放鹤亭，是为纪念北宋诗人林和靖而建。林和靖曾在孤山北麓结庐隐居，除吟诗作画，还喜好种梅养鹤。在他一生所写的诗中，"疏影横斜水清浅，暗香浮动月黄昏"两句广为世人传颂。人因文传，亭因人建。亭一带有片梅林，每到冬天，寒梅怒放，清香四溢的"香雪海"中隐现一亭，名人、名诗、名亭和梅林，使得放鹤亭更为名闻遐尔。

(2) 廊

我国建筑中的走廊，不但是室、楼、亭台的延伸，也是由主体建筑通向各处的纽带。而园林中的廊子，既起到园林建筑的穿插、联系的作用，又是园林景色的导游线。如北京颐和园的长廊，它既是园林建筑之间的联系路线，或者说是园林中的脉络，又与各样建筑组成空间层次多变的园林艺术空间。

廊的形式有曲廊、直廊、波形廊、复廊。按所处的位置分，有沿墙走廊、爬山走廊、水廊、回廊、桥廊等。

曲廊多楹迤逦曲折，一部分依墙而建，其它部分转折向外，组成墙与廊之间不同大小、不同形状的小院落，其中栽花木叠山石，为园林增添无数空间层次多变的优美景色。

复廊的两侧并为一体，中间隔有漏窗墙，或两廊并行，又有曲折变化，起到很好的分隔与组织园林空间的重要作用。爬山廊都建于山际，不仅可以使山坡上下的建筑之间有所联系，而且廊子随地形有高低起伏变化，使得园景丰富。水廊一般凌驾于水面之上，既可增加水面空间层次的变化，又使得水面倒影成趣。桥廊是在桥上布置亭子，既有桥梁的交通作用，又具有廊的休息功能。

计成在《园冶》中说："宜曲立长则胜，……随形而弯，依势而曲。或蟠山腰，或穷水际，通花渡壑，婉蜒无尽……"。这是对园林中廊的精炼概括。

廊的运用在江南园林中十分突出，它不仅是联系建筑的重要组成部分，而且是划分空间、组成一个个景区的重要手段，廊子又是组成园林动观与静观的重要手法。

廊的形式以玲珑轻巧为上，尺度不宜过大，一般净宽 1.2m 至 1.5m 左右，柱距 3m 以上，柱径 15cm 左右，柱高 2.5m 左右。沿墙走廊的屋顶多采用单面坡式，其他廊子的屋顶形式多采用两面坡。

(3) 景墙

粉墙漏窗，这已经成为人们形容我国古典园林建筑特点的口头语之一。在我国的古园林中，只要稍加留心，经常会看到精巧别致、形式多样的景墙。它既可以划分景区，又兼有造景的作用。在园林的平面布局和空间处理中，它能构成灵活多变的空间关系，能化大为小，能构成园中之园，也能以几个小园组合成大园，这也是"小中见大"的巧妙手法之一。

所谓景墙，主要手法是在粉墙上开设漏透的景窗，使园内空间互相渗透。如杭州三潭印月绿洲景区的"竹径通幽处"的景墙，既起到划分园林空间的作用，又通过漏窗起到园林景色互相渗透的作用。

上海豫园万花楼前庭院的南面有一粉墙，上装有不同花样的漏窗，起到分割空间，又使空间相联的作用。而那水墙的作用则更为巧妙，既分割了庭院，又丰富了万花楼前庭院的空间关系。粉墙横于水系之上，使溪水隔而不断，意趣无穷，而又有水中倒影，极大地丰富了水面景色。

北京颐和园中的灯窗墙，是在白粉墙上饰以各式灯窗，窗面镶有玻璃。在明烛之夜，窗光倒映在昆明湖上，水光灯影，灯影还有生动的图案，令人叹为观止。

苏州拙政园中的枇杷园，就是用高低起伏的云墙分割形成园中园的佳例。苏州留园东部多变的园林空间，大部分是靠粉墙的分割来完成的。

景窗的形式多种多样，有空窗、花格窗、博古窗、玻璃花窗等。

过去，墙体多采用砖墙、石墙，虽然古朴，但与现代社会的步伐已不协调。新出现的蘑菇石贴面墙现正受到广大群众的亲睐。不但墙体材料已有很大改观，其种类也变化多端，有用于机场的隔音墙；用于护坡的挡土墙；用于分隔空间的浮雕墙等。另外，现代玻璃墙的出现可谓一大创作，因为玻璃的透明度比较高，对景观的创造起很大的促进作用。随着时代的发展，墙体已不单是一种防卫象征，它更多的是一种艺术感受。

(4) 门

我国古典园林中的门犹如文章的开头，是构成一座园林的重要组成部分。造园家在规划构思设计时，常常是搜奇夺巧，匠心独运。

如南京瞻园的入口，小门一扇，墙上藤萝攀绕，于街巷深处显得清幽雅静，游人涉足入门，空间则由"收"而"放"。一入门只见庭院一角，山石一块，树木几枝。经过曲廊，便可眺望到园的南部山石、池水、建筑之景，使人感到这种欲露先藏的处理手法，正所谓"景愈藏境界愈大"了，把景物的魅力蕴含在强烈的对比之中。

苏州留园的入口处理更是苦心经营。园门粉墙、青瓦，古树一枝，构筑可谓简洁，入门后是一个小厅，过厅东行，先进一个过道，空间为之一收。而在过道尽头是一横向长方厅，光线透过漏窗，厅内亮度较前厅稍明。从长方厅西行，又是一个过道，过道内左右交错布置了两个开敞小庭院，院中亮度又有增强，这种随着人的移动而光线由暗渐明，空间时收时放的布置，造成了游人扑朔迷离的游兴。等到过门厅继续西行，便见题额"长留天地间"的古木交柯门洞。门洞东侧开一月洞空窗，细竹摇翠，指示出眼前即到佳境。这种建筑空间的巧妙组合中，门起到了非常重要的作用。

杭州"三潭印月"中心绿洲景区的竹径通幽处，通过圆洞门看去，在竹影婆娑中微露羊肠小径，用的就是先藏后露、欲扬先抑的造园手法，这也正如说书人说到紧要处来一个悬念，引人入胜，这都说明我国造园的艺趣。又如苏州沧浪亭，门外有木桥横架于河水之上，这里既可船来，又可步入，形成与众园不同的入口特点。

园林的门，往往也能反映出园林主人的地位和等级。例如进颐和园之前，先要经过东宫门外的"涵虚"牌楼、东宫门、仁寿门、玉澜堂大门、宜芸馆垂花门、乐寿堂东跨院垂花门、长廊入口邀月门这7种形式不同的门，穿过九进气氛各异的院落，然后步入700多米的长廊，这一门一院形成不同的空间序列，又具有明显的节奏感。

(5) 桥

桥是人类跨越山河天堑的技术创造，给人带来生活的进步与交通的方便，自然能引起人的美好联想，固有人间彩虹的美称。在规划设计桥时，应考虑到与园林道路系统配合、方便交通；联系游览路线与观景点；注意水面的划分与水路通行与通航；组织景区分隔与联系等方面。

在中国自然山水园林中，桥以其造型优美、形式多样，而成为园林中重要造景建筑物之一。因此小桥流水成为中国园林及风景绘画的典型景色。中国桥是艺术品，不仅在于它的姿态，而且还由于它选用了不同的材料。石桥之凝重，木桥之轻盈，索桥之惊险，卵石桥之危立，皆能和湖光山色配成一幅绝妙的图画。

桥的种类繁多，真可以说是千姿百态。在我国园林中，有石板桥、木桥、石拱桥、多孔桥、廊桥、

亭桥等。园林中的桥除了实用之外,还有观赏、游览以及分割园林空间等作用。桥可使水面空间隔而不断,桥上行人,桥下行船,丰富了水面的变化。

梁桥　跨水以梁,独木桥是最原始的梁桥。对园林中小河、溪流宽度不大的水面仍可使用。就是水面宽度不深的也可建设桥墩形成多跨桥的梁桥。梁桥平坦,便于行走与通车。在依水景观的设计中,梁桥除起到组织交通外,还能与周围环境相结合,形成一种诗情画意的意境,耐人寻味。

拱桥　拱券是人用石材建造大跨度工程的创造,在我国很早就有拱券的利用。拱桥的形式多样,有单拱、三拱到连续多拱,方便园林不同环境的要求而选用。在功能上又很适应上面通行、下面通航的要求。拱桥在园林中更有独特造景效果。因此有"长虹偃卧,倒影成环"的描写。如北京颐和园的玉带桥、十七孔桥。玉带桥是西堤上唯一的高拱石桥,拱高而薄,恰如一条玉带横舞水面。它造型复杂、结构精美,在水面上映出婀娜多姿的倒影。

浮桥　浮桥是在较宽水面通行的简单和临时性办法。它可以免去做桥墩基础等工程措施。它只用船或浮筒替代桥墩,上架梁板,用绳索拉固就可通行。在依水景观的设计中,它起到多方面的作用,但其重点不在于组织交通。由于它固而不稳,人立其上有晃悠动荡之势,给人以不安的感觉,利用浮桥的不稳因素,可以与水的静态形成强烈的对比,更能激发人们勇于冒险、积极奋进的进取心。

吊桥　吊桥具有优美的曲线,给人以轻巧之感。立于桥上,既可远眺,又可近观。随着我国科技发展,今后在依水景观的设计中,必将出现更多的具有优美曲线、轻巧的吊桥。

亭桥与廊桥　亭桥与廊桥既有交通作用又有游憩功能与造景效果,很适合园林要求。如北京颐和园西堤上建有幽风桥、镜桥、练桥、柳桥等亭桥。这些桥在长堤游览线上起着点景、休息作用;远观则是打破长堤水平线构图,起着对比造景、分割水面层次的作用。桂林七星岩的花桥,这一长的廊桥是通往公园入口的第一个景观建筑。扬州瘦西湖上的五亭桥是瘦西湖长轴上的主景建筑。

园林名桥拾萃

在我国古典园林中,每个园林,以致每个景区几乎都离不开桥。如杭州西湖园林区的白堤断桥、"西村唤渡处"的西泠桥、"花港观鱼"的木板曲桥、"三潭印月"的九曲桥、"我心相印亭"处的石板桥等。

在湖中有岛,岛中有湖的"三潭印月",九曲桥的布置使水面空间层次多变,用曲桥构成丰富的园林空间。园路常曲,平桥多折,这既增加了空间层次的变化,又拉长了游览中动观的路线。

桥又起到联系园林景点的重要作用,还以三潭印月为例,从"小瀛洲"弃船登岸之后,游人穿过先贤祠就步入九曲桥,桥右是一座小巧玲珑的三角亭,与三角亭遥遥相对,在九曲桥上筑有一座四角亭,形成组合式的亭桥园林建筑。在这里景点建筑的联系靠桥,而接近水面的曲桥使游人便于观赏水中的倒影和游鱼,又可以欣赏水面莲荷,人行桥上得到极大的快慰和乐趣。

苏堤上的"映波""锁澜""望山""压堤""东浦""跨虹",有苏东坡"六桥横绝天汉上,北山路与南桥通。……"的诗句,正点出了桥的妙用。广阔的西湖水面层次多变的空间关系,主要就是由苏堤六桥、白堤断桥、西泠桥等与长堤结合划分而成的。

在江南众多的私家园林中,在小小的园林空间中不同类型的桥不仅起到园林景点联系的作用,还使水面空间层次多变,构成丰富的园林空间艺术布局。一些一步即过的石板小桥,常常是游览路线中不可少的构筑。在水面空间的层次变化中,小桥收而为溪、放而为池的水景处理手法常用来丰富水系多变的意境。如苏州网师园里的引静桥,长2米,宽仅0.3米,苗条秀美,可称得上是园林中的点睛之笔。

在江南园林中颇具特色的浙江海盐绮园内的石拱桥是一座双向反曲线的石拱桥,两边竖有精美的石栏,式样美观、幽雅别致、波光月影,它即是点景建筑,又起到分割水面空间的作用。

在北方皇家园林中,要数北京颐和园的桥墩最具有特色了。如昆明湖的玉带桥,全用汉白玉雕琢而成,桥面呈双向反曲线,显得富丽、幽雅、别致,又有水中倒影,成为昆明湖中极重要的

观赏点。桥采用亭桥组合的形式，亭东西备有牌坊一座，犹如护卫拥立。而昆明湖东堤上的十七孔桥，那更是颐和园昆明湖水面上一座造型极美的联拱大石桥。桥面隆起，形如明月，桥栏雕着形态各异的石狮，只只栩栩如生，极为生动。游人漫步桥畔，长桥卧碧波，又有亭、岛等园林建筑相映媲美。而在昆明湖的西堤上，则又有西堤六桥，六桥各异，特点不同，桥与西堤成为昆明湖水面分割的重要组成部分。

在园林中，或在重要的风景点，有些桥也因有著名诗人的咏词赞颂，而使园林或风景区留名千古。如苏州寒山寺的枫桥，就是因为唐代诗人张继写了著名的《枫桥夜泊》诗，而使得寒山寺园林更加名闻遐尔。桥与文化历史或民间传说相结合，进一步给园林增添了浪漫主义的色彩。如杭州西湖建于唐代的断桥，诗人张祐就有"断桥荒藓涩"之句，于是人们走在这座苔藓斑斑的古桥上，就会顿生怀古之幽思。家喻户晓的民间故事《白蛇传》中，白蛇娘娘和许仙曾在这里相会，断桥因此而更使游人浮想联翩。断桥残雪，成为西湖园林风景的重要景观点：每到冬雪时，远山近水，银装素裹，分外妖娆。

2. 建筑小品施工图设计

建筑小品工程主要包括：亭、廊、花架、柱廊、桥、墙、假山、石景等。这一类工程的结构有简有繁，材料可以是木材、金属、水泥、或者混合材料，但共同的特点是均为突出于地面之上的立体建筑物。

因此这类工程的图纸需要标明建筑物的形体、结构、以及材料。其基本的图，需要有：顶平面图、立面图、底平面图3种。如结构较复杂，就需要加画剖面图、特殊结构的构造图、细部详图等。

（1）平面图

平面图要明确施工体平面形状和大小，间距尺寸；柱或墙的位置及横断面形状；内部设施的位置；台阶的位置；地面铺装等等。建筑小品的结构一般不太复杂，因此平面图一般有顶平面图与底平面图两幅即可。如为变化的多层结构，还需要各层的平面图。

（2）立面图

立面图着重反映施工体立面的形态和层次的变化。应标明施工体外貌形状和内部构造情况及主要部位标高，并说明各部装修材料情况等等。

（3）剖面图

剖面图实用于园林土方工程、园林建筑、园林小品、园林水景等。它主要揭示内部空间布置、分层情况、结构内容、构造形式、断面轮廓、位置关系以及造型尺度，是具体施工的重要依据。

（4）特殊结构的构造图

如亭子需标明亭顶平面及亭顶仰视图，明确亭顶平面及亭顶的形状和构造形式。

（5）细部详图（或局部放大图）

结构复杂的建筑，仅靠平面图和剖面图无法介绍清楚的，需对其局部进行放大制图，明确各细部的形状、划、及构造。

在园林设计中．除了各种设计图纸外，还需要加设计说明，以此弥补设计图纸上无法表达的意图。

三、道路景观工程

1. 道路系统的设计

道路系统由主干道、次干道、散步道、健康步道等共同构成。

主干道通往主要活动建筑设施、景点，方便游人集散；

次干道是风景区内通往各景区内的主道，起着引导游人到各景点、组织景观的作用。

散步道指各种小道，为游人散步所用，宽一般1.2～2m。

健康步道是近年来最为流行的足底按摩健身方式，游人行走在卵石路上，可按摩足底穴位，达到健身的目的。

道路是园林景观的筋脉，筋脉的畅通与否是整个景区顺畅活力的标志。道路系统是景区的构成框架，

一方面起到了疏导景区交通、组织景区空间的作用，另一方面，好的道路设计本身也构成景区的一道亮丽风景线。按使用功能划分，景区道路一般分为车行道和人行道；按铺装材质划分，景区道路又可分为混凝土路、沥青路以及各种石材、仿石材铺装路等等。景区道路尤其是宅间路，其往往和路牙、路边的块石、休闲坐椅、植物配置、灯具等，共同构成景区最基本的景观线。因此，在进行景区道路设计时，我们有必要对道路的平曲线、竖曲线、宽窄和分幅、铺装材质、绿化装饰等进行综合考虑，以赋予道路美的形式。如景区内干路可能较为顺直，由混凝土、沥青等耐压材料铺装；而人行步道则富于变化，由石板、装饰混凝土、卵石等自然和类自然材料铺装而成。

　　道路的线形设计应与地形、水体、植物、建筑物、铺装场地及其他设施结合，形成完整的风景构图，创造连续展示园林景观的空间或欣赏前方景物的透视线。园路的线形设计应主次分明、疏密有致、曲折有序。交叉于各景区之间的主路要能使游人欣赏到主要的景观，并把路作为景的一部分来创造。为了组织风景，扩大空间，可延长旅游路线，使园路在空间上有适当的曲折。较好的设计是根据地形的起伏，周围功能的要求，使主路与水面若即若离。辅路的布置应根据需要，有疏有密，并切忌互相平行，适当的曲线能使人们从紧张的气氛中解放出来，而获得安适的美感。但曲线不像直线那样易于运用。

　　道路的布局要根据园林的内容和游人的容量大小来决定。如山水公园的园路要环绕山水，因为依山面水，活动人次多，设施内容多；但注意不应与水岸平行，以免显得重复、呆板。平地公园的园路要弯曲柔和，密度可大，但不要形成方格网状。

　　道路设计还要注意下面几点：

　　①路的转折应衔接通顺，符合游人的行为规律。园路遇到建筑、山、水、树、陡坡等障碍，必然会产生弯道。弯道弯曲弧度要大，外侧高，内侧低，外侧应设栏杆，以防发生事故。

　　②两条主干道相交时交叉口应做扩大处理，做正交方式，形成小广场，以方便车辆、行人。小路应斜交，但相交角度不宜太小，且交叉路口不应太多、太近。两条道路交叉可以成十字形，也可以斜交，但应使道路的中心线交叉于一点。斜交的道路的对顶角最好相等，以求美观。"丁"字交叉路口，视线的交点可点缀风景。应尽量避免多条道路交于一点，因为这样易使游人迷失方向。多条道路相交时，应在端口处适当地扩大做成小广场，这样有利于交通，可以缓解游人过于拥挤。在交叉道口应设指示牌。

　　③园路通往大建筑时，为了避免路上游人干扰建筑内部活动，可在建筑物前设集散广场，使园路由广场过渡再和建筑物联系；园路通往一般建筑时，可在建筑物前适当加宽路面，或形成分支，以利游人分流。园路一般不穿建筑物，而从四周绕过。

　　④园路台阶的设置和防滑处理，主路纵坡宜小于8%，横坡宜小于3%，颗粒路面横坡宜小于4%，纵、横坡不得同时无坡度。山地公园的园路纵坡应小于12%，超过12%应做防滑处理。主园路不宜设梯道，必须设梯道时，纵坡宜小于36%。支路和小路，纵坡宜小于18%。纵坡超过15%，路面应做防滑处理，超过18%，宜按台阶、梯道设计，台阶踏步不得少于两级，坡度大于58%的梯道应做防滑处，宜设置护栏设施。台阶宽为30～38cm，高为10～15cm。

　　通常，园路也是园林中排除雨水的"渠道"。为了防止路面积水，园路的设计必须保持一定的坡度，横坡为15%～20%，纵坡为10%左右。铺装设计要注意透水、透气的设计，以免积水，如嵌草铺装增加地面的透气排水性。

　2. 铺地的设计

　　铺地是园林景观的袖襟，铺装的好坏都会影响到园林景观的精神文化，因此是设计的一个重点，尤其以广场铺装设计更为突出。世界上许多著名的广场都因精美的铺装设计而给人留下深刻的印象，如米开朗基罗设计的罗马市政广场、澳门的中心广场等。但是我国现在的设计对于铺装的研究，特别是仔细琢磨似乎还不够，不是去研究如何发挥铺装对景观空间构成所起的作用，而是片面追求材料的档次。其实，不是所有的地方都要用高档的材料，所谓"好钢用在刀刃上"。在国外，在这方面研究得很深。如巴黎艾菲尔铁塔的广场铺装与坐凳小品都是混凝土制品，而没有选用高档次的花岗岩板，并无不协调或不够档次的感觉。同时，也可利用铺装的质地、色彩等来划分不同空间，产生不同的使用效应。如在一些健身场所可以选用一些鹅卵石铺地，使其具有按摩足底之功效。

　　广场是人们通过和逗留的场所，是人流集中的地方。在设计中，通过广场的地坪高差、铺地的材质、

颜色、肌理、图案的变化创造出富有魅力的路面和场地景观。目前在居住区中铺地材料有几种，如：广场砖、石材、混凝土砌块、装饰混凝土、卵石、木材等。优秀的硬地铺装往往别具匠心，极富装饰美感。如某小区在的装饰混凝土广场中嵌入孩童脚印，具有强烈的方向感和趣味性。值得一提的是现代园林中源于日本的"枯山水"手法，用石英砂、鹅卵石、块石等营造类似溪水的形象，颇具写意韵味，是一种较新的铺装手法。

铺装的好坏，不仅在于材质，而且要看它是否与周围的环境相协调，特别是要注意与建筑物的调和。铺装作为室内外联系的桥梁，应该与房屋的外观造型和材料质地相匹配。因此铺装材料的选择很重要，它是直接影响铺装质感的要素。

真正做到风格上的匹配并不那么简单，选择适合的材料是最行之有效的一种方法。在所有的铺装材料中，石材是最自然的一种，无论是具有自然纹理的石灰岩、层次分明的砾岩、质地鲜亮的花岗岩，即使未经打磨，由它们铺出的地面也具有很好的景观效果。天然石材的选择范围很广，色彩丰富，但是天然石材的造价偏高。人造石材如果制造工艺过关，基本看不出人工痕迹，造价却比天然石材低，因此也是不错的选择。

砖铺地面不但色彩繁多，而且形状规格也各不相同，因此形式风格也多种多样。作为一种户外铺装材料，砖具有很多优点。它们的颜色比天然石材的还要多，拼接形式也富于变化，不再拘泥于以往的直线形和人字形，可以变换出很多图案，效果自然也与众不同。砖还可以作为其他铺装材料的镶边和收尾，可以形成视觉上的过渡。

砾石通常是连接各个景观、构筑物的最佳媒介，能够创造出极其自然的效果。由它铺成的小路不仅干爽、稳固、坚实，而且与周围的植物也能结合得恰到好处。砾石与颜色深浅不一的铺路石搭配，还会形成颜色和质地上的对比，增加了景观的趣味性，减弱空间的空旷感，有时对提高铺装的透水性也有一定作用。

混凝土也许缺少天然石材的情调，也不如栈木铺装流行，但它却造价低廉，铺设简单，而且具有很强的可塑性，可根据需要制成各种形状。混凝土还具有广泛的实用性、超强的耐久性。它不仅可以现场浇筑整块的混凝土板或混凝土仿石铺砖，而且还出现了许多不同颜色、不同质地的预制混凝土砌块和铺砖。不过混凝土最大的缺点就是一旦铺设就很难移动。

木材作为室外铺装材料，适用范围不如石材或其他材料那么广泛。木材容易腐烂、枯朽，因此需要经过特殊的防腐处理。但是木材又有其他材料无法替代的优势，它可以随意的涂色、油漆，或者干脆保持原来的面目。如果需要配合自然、典雅的园景，木材当然是首选的材料。木质铺装最大的优点就是给人以柔和、亲切的感觉，所以常用木块或栈板代替砖、石铺装，尤其是在休息区内，放置桌椅的地方，与坚硬冰冷的石质材料相比，它的优势会更加明显。

铺装的色彩作用尽管是很微弱的，但铺装是人们活动的载体，始终伴随着使用者，所以对居住区的环境气氛起着重要作用。如果铺装在场地中占有相当大的面积，即使色调再柔和、再暗淡，那它对整个气氛的营造也会产生巨大的影响。居住区铺装的色彩不宜太鲜艳也不宜太沉闷，而要与建筑的色彩相匹配。

现在的铺装材料已经被开发出各种各样的色彩，可以根据广场、道路的性质决定采用明亮或暗一些的铺装色彩。色彩间的协调也是极重要的，搭配协调的铺装可以创造出极具魅力的空间。此外，用另一颜色的铺装为彩色铺装镶边，会起到使铺装色彩更加明显的效果。

铺装的平面图案应该与周围环境的气氛、布局相协调，在出入口处的特置图案还具有提示、引导作用。

景区铺装的尺度要与所在的空间大小成比例。沥青铺装因为单调而缺乏尺度感，与此相反，彩色铺装的设计包括各种尺度的构成。小尺度稠密的铺装会给人肌理细腻的质感；作为远景的大尺度铺装则另当别论。

景区铺装还要注意合理规划景区的活动场地，减少不必要的硬质铺装，增加绿化用地。很多开发商为了追求豪华气派的景观效果，在景区中建造了面积过大的铺装广场，忽视了其使用效果。这种空有精美图案、冷冰冰的空旷铺地，在景区中应该避免。它既缺乏功能性，得不到充分的利用，而且景观效果也十分单一。如果改为绿化用地，无疑可以创造更好的居住环境。

现在，景区的环境日益受到重视，在景区设计中，不能只重视平面效果，只在形式上做文章。而应当从居民生活的真正需要出发，满足更高层次上的功能需求和审美需求，这样才能为居民创造宜人的生活环境。

3. 道路景观施工图设计

道路景观工程的内容包括车道、人行道、隔离带、道牙、道路排水系统，以及台阶、停车场、广场、平台。

园路工程施工图主要有平面图和断面图。断面图又分横断面图和纵断面图。

平面图主要表示园路的平面布置情况。内容包括园路所在范围内的地形及建筑设施，路面宽度与高程。对于结构不同的路段，应以细虚线分界，虚线应垂直于园路的纵向轴线，并在各段标注横断面详图索引符号。对于自然式园路，平面曲线复杂，交点和曲线半径都难以确定，不便单独绘制平曲线，为了便于施工，其平面形状可由平面图中方格网控制。其轴线编号应与总平面图相符，以表示它在总平面图中的位置。

横断面图是假设用平面垂直园路路面剖切而形成的断面图。一般与局部平面图配合，表示园路的断面形状、尺寸、各层材料、做法、施工要求、路面布置形式及艺术效果。

道路有特殊要求，或路面起伏较大的园路，应绘制纵断面图。纵断面图是假设用铅垂线沿园路中心轴线剖切，然后将所得断面图展开而成的立面图，它表示某一区段园路各部分的起伏变化情况。绘制纵断面图时，由于路线的高差比路线的长度要小得多，如果用相同比例绘制，就很难将路线的高差表示清楚，因此路线的长度和高差一般采用不同比例绘制。为了详细反映道路的全部情况，纵断面图还可附资料表。资料表的内容主要包括区段和变坡点的位置、原地面高程、设计线高程、坡度和坡长等内容。

为了便于施工，对具有艺术性的铺装图案，应绘制平面大样图，并标注尺寸。

四、植物景观工程

1. 植物景观工程设计

(1) 植物景观工程的特色

植物景观工程，是园林景观施工的精髓。也是园林工程公司区别于一般建筑工程公司的招牌手艺。植物景观工程的设计施工水平是衡量园林工程公司资质的第一要素。

植物是园林的发须，精神外貌的体现，生命活力的象征，环境景观的主要构成元素。植物景观工程要实现的是园林美的景观效果，与单纯的绿化工程是有很大区别的。

单纯的绿化工程是指沿河、沿路，或每遇空地就植树、种草，满足于"黄土不见天"的地面覆盖性种植，并不强调景观特色和艺术性。

植物造景，是除绿化这一改善生态环境的目的之外，还要在景观的营造中发挥巨大作用。植物造景定义为"利用乔木、灌木、藤木、草本植物来创造景观，并发挥植物的形体、线条、色彩等自然美，配置成一幅美丽、动人的画面，供人们观赏。"植物造景区别于其他景观要素的根本特征是它的生命特征，这也是它的魅力所在。植物是活的，它具有随年龄、季节、气候变化的姿形、色彩。丰富多样的植物种类，是大自然的天赐，其蕴涵的内在及外在美是最具有生命力的自然美。因而，在给人类提供舒适的生态环境的同时，它还可以给人类带来能撼动灵魂最深处的自然美。

植物造景需要掌握两大方面的技巧：

①对植物材料自然性的熟悉、了解

景观设计师需要了解你所运用的植物材料。如：适宜生存的环境、成活后的景观特征、多长时间能达到预期的体量、不同季节会呈现什么季相变化、会给生态环境带来什么影响、相互之间有什么促进或相克的关系。要对所有这些进行深入细致的考虑，同时结合植物栽植地小气候、环境干扰等多因素进行考虑。

②熟练掌握植物造景手法

植物造景可以利用孤植、对植、列植、丛植、片植、群植等手法，在成活率达标的基础上，利用造景艺术原理，形成疏林与密林，天际线与林缘线优美，植物群落搭配美观的园林植物景观。

(2) 植物景观工程的趋势

随着生态园林建设的深入和发展以及景观生态学、全球生态学等多学科的引入，植物造景同时还包含着生态的景观、文化上的景观甚至更深更广的含义。

众所周知，绿化具有调节光照、温度、湿度，改善气候，美化环境，消除身心疲惫，有益居者身心健康的功能。尤其是在当前绿色住宅、生态住宅呼声日益高涨，住宅小区的绿化设计，更应兼具观赏性和实用性。

现代住宅小区的园林绿化工程一般呈现几种趋势：①乔、灌、花、草结合，将丛栽的球状灌木和颜色鲜艳的花卉，高低错落、远近分明、疏密有致地排布，使绿化景观层次更丰富；②种植绿化平面与立体结合，居住区绿化已从水平方向转向水平和垂直相结合，根据绿化位置不同，垂直绿化可分为围墙绿化、阳台绿化、屋顶绿化、悬挂绿化、攀爬绿化等；③种植绿化实用性与艺术性结合，追求构图、颜色、对比、质感，形成绿点、绿带、绿廊、绿坡、绿面、绿窗等绿色景观，同时讲究和硬质景观的结合使用，也注意绿化的维护和保养。

(3) 植物景观工程设计思路

在局部的植物景观设计中，有几种思路。

①主题型

即以某一种植物为主体，其他作为陪衬的设计思路，如：玫瑰园、牡丹园、梅园、海棠蹊迳、紫藤荫深等，主要表现某一种植物的美。

②风情型

综合把握某一生态区域的植物景观要素，再现该地景观。如：热带风情、沙漠风情、竹林、水乡风情等等，主要表现某一种生态环境的美。

③中国传统园林型

我国传统园林的植物造景是对自然景观的凝练。如池中的莲花、河畔的垂柳、岭上的青松、假山上的薜荔、房前的槐荫、墙头的凌霄等等，即体现了四季的变化，又展示了生态特色。

④西方规则园林型

主要以修剪、造型为特色。这种修剪、造型在我国园林中并不是全面应用的，而是仅对于绿篱及草坪上的灌木球。这与中国园林乔木种类丰富，很少有以针叶树为主的园林有关。

⑤普通型

现代普通型的设计讲求乔木、灌木、花草的科学搭配。一般主要应用当地的乡土乔木、花灌木树种，结合引进一些草本观花植物，创造"春花、夏荫、秋实、冬青"的四季景观。在居住区常采用这种设计。

⑥生态型

提倡"林荫型"的立体化模式，利用墙壁种植攀缘植物，弱化建筑形体生硬的几何线条，使这部分空间增加美化、彩化的效果，从而提高生态效应。在植物的选择上注重配置组合，倡导以乡土植物为主，还可适当选取用一些适应性强、观赏价值高的外地植物，尽量选用叶面积系数大，释放有益离子能力强的植物，构成人工生态植物群落。如，有益身心健康的保健植物群落：松柏林、银杏林、槐树林等；有益消除疲劳的香花植物群落：月季灌丛、松竹梅三友林、丁香树丛、合欢丛林等；有益招引鸟类的植物群落：海棠林、松柏林等。

⑦现代型

植物景观在现代设计中强调主次分明和疏朗有序，要求合理应用植物围合空间，根据不同的地形、不同的组团绿地，创造不同的空间围合。现代设计特别强调人性化设计，做到景为人用，富有人情味；要善于运用透视变形几何视错觉原理进行植物造景，充分考虑树木的立体感和树形轮廓，通过里外错落的种植，及对曲折起伏的地形的合理应用，使林缘线（树冠垂直投影在平面上的线）、林冠线（树冠与天空交接的线）有高低起伏的变化韵律，形成景观的韵律美。在绿化系统中形成开放性格局，布置文化娱乐设施，使休闲运动等人性化空间与设施融合在景观中，营造有利于发展人际关系的公共空间。通过与周围环境的色彩、质感等的对比，突出园林小品以及铺装、坐凳处的特定空间，起到点景的作用。同时充分考虑绿化的系统性、生物发展的多样性、以植物造景为主题，达到平面上的系统性、空间上的层次性、

时间上的相关性，从而发挥最佳的生态效益。

2. 植物景观工程种植施工规范

（1）依据

①国家《城市园林绿化工程及验收规范 CJJ/82-99》环境施工的有关规范标准。

②建设用地规划许可证。

③国家及地方颁布的有关规范及规程。

（2）计量单位及标高

①工程施工图中尺寸，除标高和总图以米（m）为单位外，其余均以毫米（mm）为单位。

②工程设计标高采用相对标高。

（3）绿化实施

1）植物选择与保养、保护

①绿化实施前应咨询园林设计师有关园林植物的种植方法，保证植物成活率。植物样品在施工前须由甲方及园林设计师共同审定；

②园林植物种植工程完毕后应进行整型修剪，工程完毕后施工单位需对园林植物进行成活保养；

③绿化实施前应咨询园林设计师有关园林植物的种植密度及数量，不得随意更改植物规格（参见植物配置图及植物配置说明）；

④现有植物的保留与保护；

⑤施工前应在设计中植物保留区标明需保留的植物并采取保护措施；

⑥未经设计师对可能侵蚀部分的审核确认，不许在植物保留区挖掘、排水或进行其它任何破坏等；

⑦在建筑对保留植物可能造成影响的情况下，应在施工前与设计师进行确认。

2）绿化地的平整、构筑与清理

①按城市园林绿化规范规定在 10cm 以上，30cm 以内平整绿化地面至设计坡度要求，平面绿化地平整坡度控制在 2.5%~3% 坡度；

②根据实际的线形与标高构筑湿地，0.02 \ U+2264i \ U+2264 0.1，确保水能排到指定的蓄水池，同时清除现场碎石及杂草杂物。

3）土壤要求.

①施工方应对现场使用的种植土进行土壤检测，并支付相关费用。施工前应将检测结果及改良方案提交业主和景观设计师认可，得到书面确认后方可施工；

②土壤应为疏松、湿润，不含砂石、建筑垃圾，排水良好，pH 值 5~7，富含有机质的肥沃土壤。如是回填土，不能是深层土；

③对草坪、花卉种植地应施基肥，翻耕 25~30cm，搂平耙细，去除杂物，平整度和坡度符合设计要求；

④植物生长最低种植土层厚度应符合下表规定。

园林植物种植必需的最低土层厚度：

植被类型	草坪地被	草本花卉	小灌木	大灌木	浅根乔木	深根乔木
土层厚度（cm）	15~30	30	45	60	90	150

4）树穴要求

①树穴应符合设计要求，位置要准确；

②土层干燥地区应在种植前浸树穴；

③树穴应根据苗木根系、土球直径和土壤情况而定，树穴应垂直下挖，上口、下底的、规格应符合设计要求及相关的规范。以下树穴均为错误：锅底形、上小下大形、上大下小形。

④挖种植穴、槽的大小规格应符合规定：

常绿乔木类种植穴规格(cm)				小乔木、花灌木类种植穴规格(cm)		
树高	土球直径	种植穴深度	种植穴直径	冠径	种植穴深度	种植穴直径
150	40~50	50~60	80~90	100	60~70	70~90
150~250	70~80	80~90	100~110	200	70~90	90~110
250~400	80~100	90~110	120~130			
250~400	80~100	90~110	120~130			
400以上	140以上	120以上	180以上			

⑤落叶乔木类种植穴规格(cm)

胸 径	种植穴深度	种植穴直径	胸 径	种植穴深度	种植穴直径
2~3	30~40	40~60	5~6	60~70	80~90
3~4	40~50	60~70	6~8	70~80	90~100
4~5	50~60	70~80	8~10	80~90	100~110

⑥竹类种植穴规格(cm)

种植穴深度	种植穴直径
比盘根或土球深20~40	比盘根或土球大40~60

⑦绿篱类种植槽规格(cm)

苗高	深×宽	种植方式(单行 双行)
50~80	40×40	40×60
100~120	50×50	50×70
120~150	60×60	60×80

5)基肥

要求施工种植前必须施足基肥,弥补绿地瘦瘠对植物生长的不良影响,以使绿化尽快见效。必须依据当地园林施工要求确定基肥。建议选用以下基肥施用,施前须经业主和景观设计师认可:

①垃圾堆烧肥:利用垃圾焚烧场生产的垃圾堆烧肥过筛,且充分沤熟后施用;

②堆沤蘑菇肥:用蘑菇生产厂生产所剩的废蘑菇种植基质掺入3%~5%的过磷酸钙后堆沤,充分腐熟后施用;

③其它基肥或有机肥,必须经该工程施工主管单位同意后施用,用量根据具体情况而定。

各种植物均应按预定要求的基肥量施基肥,以利花木生长,种植的保存率应>98%,优良率应>90%,以使绿化尽早见效。

6)除虫杀虫剂

如需用,则必须符合国家和地方有关规定要求。

7)苗木要求

①严格按苗木规格购苗,应选择枝干健壮、形体优美的苗木,苗木移植尽量减少截枝量,严禁出现没枝的单干苗木,乔木的分枝点应不少于4个,树型特殊的树种,分枝必须有4层以上;

②规则式种植的乔灌木(如广场上列植乔木等),同种苗木的规格大小应统一;

③丛植或群式种植的乔灌木,同种或不同种苗木都应高低错落,充分体现自然生长的特点。植后同种苗木高矮相差控制在30cm左右;

④孤植树应选种树形姿态优美、造型奇特、冠形圆整耐看的优质苗木;

⑤整形装饰篱木规格大小应一致,修剪整形的观赏面应为圆滑曲线弧形,起伏有致;

⑥严格按设计规格选苗,地苗应保证移植根系,带好土球,包装结实牢靠;

⑦分层种植的灌木花带边缘轮廓线上种植密度应大于规定密度,平面线形流畅,外缘成弧形,高低

层次分明，且于周边点种植物高差不少于 300cm；
⑧具体苗木品种规格见施工图苗木总表；
⑨高度：为苗木经常规处理后的种植自然高度（单位：cm）；
⑩胸径：为所种植乔木离地面 1m 处的平均直径，表中规定为上限和下限种植时，最小不能小于表列下限，最大不能超过上限 3cm（主景树可达 5cm），以求种植物苗木均匀统一，利于生产；
⑪土球：指苗木挖掘后保留的泥头直径。土球尽可能大，确保植物成活率；
⑫冠幅：乔木是指修剪小枝后，大枝的分枝最低幅度。而灌木的冠幅尺寸是指叶子丰满部分，只伸出外面的两、三个单枝不在冠幅所指之内。乔木也应尽量多留些枝叶；
⑬所有植物必须健康、新鲜、无病虫害，无缺乏矿物质等症状，生长旺盛；
⑭主要树种选购后请与设计师联系，确认后方可下植。

8）定点放线

按施工平面图所标尺寸定点放线，如图中未标明尺寸的种植，按图比例依实放线定点，要求定点放线准确，符合设计要求。

9）种植

①按园林绿化常规方法施工，要求基肥应与碎土充分混匀；
②成列的乔木应按苗木的自然高度依次排列；点植的花草树木应自然种植，高低错落有致；
③草坪区的树木需保留一个直径 9m 的树圈；
④种植土应击碎、分层捣实，最后起土圈并淋足定根水；
⑤种植胸径在 5cm 以上的乔木应设支柱固定。支柱应牢固，绑扎树木处应夹垫物，绑扎后的树干应保有持直立；
⑥无特殊要求时行道树株距为 5~8m，树干中心至路缘石外侧距离为 80cm；
⑦植后如非雨天应每天浇水至少 2 次，集中养护管理；
⑧草皮移植平整度误差 \ U +22641cm；
⑨绿化种植应在主要建筑、地下管线、道路工程等主体工程完成后进行；
⑩种植物过程中如发现电缆、管道、障碍物等要停止操作，及时与有关部门协商解决；
⑪规格种植的乔灌木，同种苗木规格应统一，并确保要求的种植密度。整形树离修剪后的观赏面应曲线圆滑，起伏有致。分层种植的灌木花带，边缘的种植密度应大于规定密度，平面线应流畅。

10）修剪造型

花草树木种植后，因种植前修剪主要是为运输和减少水分损失等而进行的，种植后应考虑植物造型，重新进行修剪造型，使花草树木种植后初始冠型能有利于将来形成优美冠型，达到理想绿化景观。

11）板顶种植

当种植区位于板顶时，采用以下做法：可采用陶粒、玻璃纤维布、轻质种植土，控制容重应根据具体部位的屋顶结构承重能力分别决定，参照结构图纸并与专业人员协商。铺设种植土前，应首先核查该部分的土中积水排除系统是否已施工完善，经确认后先按设计要求完成陶粒疏水层，然后方可铺设种植土，严格按照施工规范铺设疏水设施及种植土。积水排除系统及疏水层做法见有关图纸。

地下车库顶板及屋顶花园植栽用土均应采用轻质复合植土。

12）种植时间

必须在当地气候条件下选择适宜的时间种植，施工前应得到业主和设计师的确认。

13）保养期

绿化施工保养期约为半年，或按保养合同。

14）补充

未详部分请与设计师联系，或按国家及当地地方园林绿化规范标准施工。

五、园林装饰小品

小品是园林景观的饰物，是装点景区的物件，在景区硬质景观中具有举足轻重的作用。精心设计的

小品往往成为人们视觉的焦点和小区的标识。园林小品的种类很多，如雕塑、景墙、假山石、桌凳、花架等。

1. 雕塑小品

雕塑小品又可分为抽象雕塑和具象雕塑，使用的材料有石雕、钢雕、铜雕、木雕、玻璃钢雕。雕塑设计要同基地环境和居住区风格主题相协调，优秀的雕塑小品往往起到画龙点睛、活跃空间气氛的功效。同样值得一提的是现在广为使用的"情景雕塑"，表现的是人们日常生活中动人的一瞬，耐人寻味。

雕塑与园林有着密切的关系，在西方园林的历史上，雕塑一直作为园林中的装饰物而存在，到了现代社会，这一传统依然保留。与现代雕塑相比，现代绘画由于自身的线条、块面和色彩似乎很容易被转化为设计平面图中的一些要素，因而在现代主义的初期，便对景观设计的发展产生了重要的影响，追求创新的景观设计师们已从现代绘画中获得了无穷的灵感，如锯齿线、阿米巴曲线、肾形等立体派和超现实派的形式语言在二战前的景观设计中常常被借用。而现代雕塑对景观的实质影响，是随着它自身某些方面的发展才产生的。

一是走向抽象。由于具象的人或物引起人注意的是其形体本身，很难演变为园林中空间要素的一部分，因而抽象化是雕塑成为环境空间要素的第一步。

二是要走出画廊，在室外的土地上进行创作。这里并不是指简单地将博物馆中的作品搬到室外，这样做不过是恢复了雕塑的本来意义而已；也不仅仅是指为某个室外的环境创作特定的雕塑作品，使雕塑成为环境中和谐的一分子；更重要的是指那些在自然的土地上进行创作，将自然环境构成作品不可分割的一部分的艺术品，这样的雕塑与环境之间有了真正密切的联系。

三是扩大尺度。随着雕塑的背景从博物馆的墙面变成了喧嚣的城市街道、广场或渺无人烟的旷野，为了能和环境相衬，雕塑的尺度不可避免地扩大，甚至达到了人能进入的尺度，成为能用身体体验空间的室外构造物，而不仅仅是用目光欣赏的单纯的艺术品，这时的雕塑就具有了创造室外空间的作用。

四是使用自然的材料。在自然的环境中创作雕塑，使用自然界的一些未经雕琢的原始材料，如岩石、泥土、木材，甚至树枝、青草、树叶、水、冰等自然材料来创作雕塑，会显得更为和谐和统一。有的时候，自然界的各种现象和力量，如刮风、闪电、侵蚀等，也成为一些艺术作品的一个重要组成部分。

当一些雕塑朝着这样一个方向发展时，与景观作品相比较，无论是工作的对象、使用的材料和空间的尺度等方面都没有太大的区别，这两种艺术的融合也就自然而然地产生了。

2. 山石小品

石，在园林中是重要的造景素材。"园可无山，不可无石""石配树而华，树配石而坚"。

园林石的用途十分广泛，即能固岸、坚桥、围合空间、叠山构峒，又可为人攀高作蹬、缘池作栏、置石为坐，以至立壁引泉作瀑，伏池喷水成景。

石的运用大体可分为两个部分：实境和虚境。

实境，就是将石材构筑成具体的景物，如筑山型景石。园林中常用构筑岩、壁、峡、洞之手法将水引入园景，以形成河流、小溪、瀑布等。溪涧及河流都属于流动的水体，由其形成的溪和涧，都应有不同的落差，可造成不同的流速和涡旋及多股小瀑布等。这种依水景观的形成，对石的要求很高，特别是石的形状要有丰富的变化，以小取胜，效仿自然，展现水景主体空间的迂回曲折和开合收放的韵律，形成"一峰华山千寻，一勺江湖万里"的意境。

虚境，是指石材本身并不具备固定的实用价值，而是通过对其的欣赏，使游人产生想象、联想，从而产生跨越时空的美的意境，如雕塑型景石。这类石材本身就具有一定的形状特征，或酷似风物禽鱼，或若兽若人，神貌兼有；或稍以加工，寄意于形。塑物型景石作为庭中观赏的孤赏石时，一般布置在入口、前庭、廊侧、路端、景窗旁、水池边或景栽下，以一定的主题来表达景石的一定意境，置于庭中，往往成了庭园的景观中心，而深化园意，丰润庭景。

假山是中国古典园林的特产，它与古典的亭台楼阁、小桥流水、花木园艺共同组成一个完整的园林艺术系统。山水园林中的"山景"和水景一样不可或缺。但自然界奇峰深壑，高逾万仞、绵延千里，不可能搬到园子中来，我国古代造园大师们创造了堆叠假山的手法，做到了对空间进行自由的收缩，将自然界之大山收于亩半的庭园之中。假山取之于天然山石，再经人工组合、叠造，"虽为人作，宛自天开"，

即是实境，又是虚境，给以中国山水画为美术传统的中国人带来真山真水的假想。

园林石中较著名的景石有太湖石、黄石、灵璧石等。这些景石可作庭园的点缀、陪衬小品，也可以石为主题构成依水景观的中心。在运用时，要根据具体素材反复琢磨，取其形，立其意，借状天然，方能成为"片山多致，寸石生情"的增色景观。

3．设施小品

设施设计是环境的进一步细化设计，是一个多项功能的综合服务系统，它在满足人的生活需求，方便人的行动，调节人、环境、社会三者之间的关系等方面具有不可忽视的作用。

园林设施是指游人在观赏、游览之外，日常生活中经常使用的一些基础设施，包含有硬件和软件两方面内容。硬件方面主要包扩5大系统：信息交流系统（如园区导游图、公共标识、留言板等）、交通安全系统（如道路标志、交通信号、停车场、消火栓等），生活服务系统（如饮水装置、公共厕所、垃圾箱等），商品服务系统（如售货亭、自动售货机等），环境艺术系统（如照明灯具、音响装置等）。此外还有供残疾人或行动不便者使用的无障碍系统等。软件设施主要是指为了使硬件设施能够协调工作，为游人服务而与之配套的智能化管理系统，如安全防范系统（闭路电视监控、可视对讲、出入口管理等）、信息管理系统（远程抄收与管理、公共设备监控、紧急广播、背景音乐等）、信息网络系统（电话与闭路电视、宽带数据网及宽带光纤接入网等）。

灯具与灯柱 灯具与灯柱是最早，也是最普遍被用于景观营造的设施小品之一。张灯夜游是古代文人喜爱的一件雅事。夜晚常有宴饮、赏月之类的活动，于是在园林建筑中的灯具也常成为营造气氛的装饰物。古代园林中之灯具的种类极多，造型和用材也千变万化。今天的园林灯具种类就更多，有路灯、广场灯、草坪灯、门灯、泛射灯、建筑轮廓灯、广告霓虹灯等等，仅路灯就又有主干道灯和庭院灯之分。这些灯具的造型日趋美观精致，还可和悬挂花篮或旗帜，成为景区精美的点缀品。

公共座椅 在公共座椅的设计上，应考虑以方便使用者长久停留的舒适型座椅为主，同时兼顾老人、小孩的需求，设计适宜不同人群休息使用的座椅类型。座椅的设置要注重人的心理感受，一般应面向视线好、人们活动的区域，同时兼顾光线、风向等因素，也可与其它设施如花坛、水池等结合进行整体设计。在座椅的造型设计上，住宅区的座椅应有别于一般公共场所的座椅，体现出住宅区的生活气息。

垃圾箱 在满足功能需求的同时，垃圾箱应着力体现人文特色，通过细微的差异性设计来提升景区的独特品味。要考虑与社区整体风格相一致，从中找出那些诸如形态、色彩、文化等隐含着的因素，运用到设施的设计中去。例如，色彩，具有一定的功能与表征，不同国家和地区对色彩的爱忌是不同的。就我国而言：东北地区偏好色相反差大，明度对比大的色彩；西北地区偏好色彩浓艳、强烈，体现西北人豪迈而纯朴的民风；东南沿海地区偏好色彩淡雅、别致。在设计垃圾箱时，我们完全可以充分考虑这些因素，尊重不同地区人们对色彩的爱恶特征，投其所好，避其所忌。在材质的运用上，应尽量运用当地较为常用的材料，体现当地的自然特色，如复合材料的使用，玻璃、荧光漆、PVC特殊材料的运用，实木、竹子、藤的运用。设计中还要考虑维护、使用的方便易行，在功能上达到方便人们丢弃废物，提高资源回收率的作用，如烟蒂与可燃废弃物的分别收纳，可回收物与不可回收物的分别收纳等。在布局上，将可回收与不可回收垃圾箱设置在一块儿，避免间隔一定距离间断投放的现象，并应尽可能设置在公共座椅的附近，提高人的可接近性与分类投放废弃物品的自觉性，以达到真正保护环境的目的。

井盖 有些设施是景区的肠道，肠道的好坏会对景区的健康运转产生很大的影响。它包括雨水井、检查井等必要设施。过去，人们只是一味注重大的景观效果，而疏忽了对这些景观构筑的艺术考虑，从而产生总是对一个设计项目感到美中不足。现在，随着人类思想意识的不断积累和提高，人们逐渐将景观细部加以考虑。从而取得了很好的视觉效果。这一点在国外表现得尤为明显。如检查井盖的处理，在中国，对井盖毫不修饰，虽然已出现一些预制的褐色井盖，但其视觉效果一般。而国外则对井盖进行细部研究，他们将井盖的颜色加以修饰，五颜六色的图案被恰当地运用到景观设计中，与景观进行有机结合，形成了别具一格的景观。

任何环境设施都是个别和一般、个性和共性的统一体，安全、舒适、识别、和谐、文化是住宅环境设施的共性。但由于环境、地域、文化、使用人群、功能、技术、材料等因素的不同，环境设施的设计更应体现多样化的个性，例如，不同地域之间气候的差异性也会影响环境设施的设计。

我国南方地区气候炎热、多雨，环境设施在造型上不宜采用不锈钢等金属材料，可以多用木材以增加亲切感。另外北方常年下雪，考虑到一年中很长时间的灰白背景，设施不宜采用浅色，而应该多采用色彩较鲜艳的玻璃钢材质。我国西北地区气候干燥少雨，但阳光充足，这为环境设施充分利用太阳能创造了条件。此外，不同的地形、地貌和气候条件，使不同的地区具有不同的自然资源。在经济发展，人们生活水平日益提高的今天，我们完全可以将地方资源，比如竹子一类的传统材料运用到现代环境设施中，而不是一味只追求材料的科技含量。又如，江南、岭南、西南地区充足的水资源，各地不同的风力、地热等自然资源都可以成为环境设施与众不同的个性化特征。

总之，景观设计作为一门综合设计艺术与其它设计一样，要不断创新，切忌在不同的环境中做出相同的设计。提倡多元化，形成具有地方特色、民族风格的空间艺术，以自然为主线，开拓人与自然充分亲近的生活环境，不断将自然环境与人工设计巧妙地融合为一体，使身居其中的人们获得重返大自然的美好享受。

六、水、电管网工程

水，电管网工程在园林景观中是另一个专业技术工程，它是园林景区经营运作的基本保障。由于水、电管网工程设计与景区的用水用电总量和水电效果强弱的技术控制以及材料器具的选用及施工等另有规章，需由专业的水电设计师来设计，在园林景观施工图设计中只需规划出水、电管网的走向、出露节点的位置。具体的施工图纸一般由该方面的专业人员进一步设计完成。

第三章 园林景观施工图范例

第一节 水景设计

　　水景主要是人工水景，除自然式水体外基本都要做防水处理，在构造上有保护层和防水层等。防水材料大面积使用时用防水卷材，成本较低；小面积或重要地方用防水胶或防水粉，缺点是比起防水卷材来施工要复杂一些。

　　在架高水景的人工构筑部分，如假山、高台内部要加钢筋和钢丝网以承载人工假山层来加固出水口和给水口，口径依池的大小而定。池壁要能保证水均匀跌落，旱地喷泉要有适当的坡水，在停止后能使池面无存留水。

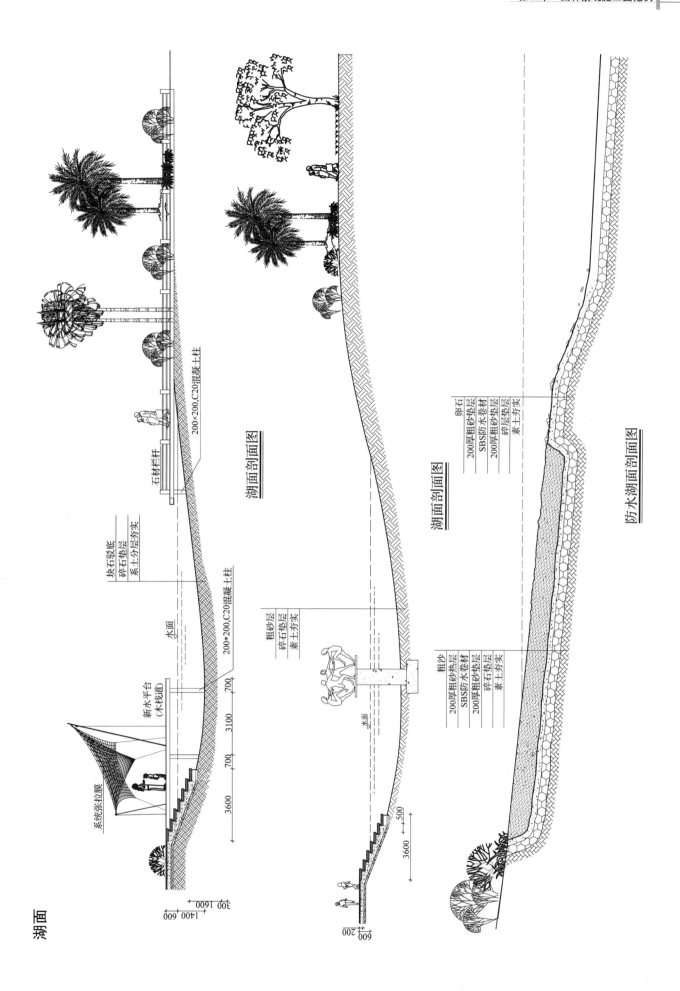

瀑布 1

要注意瀑布的高度和气势，要缓落，不可作急流，水池不宜过深。

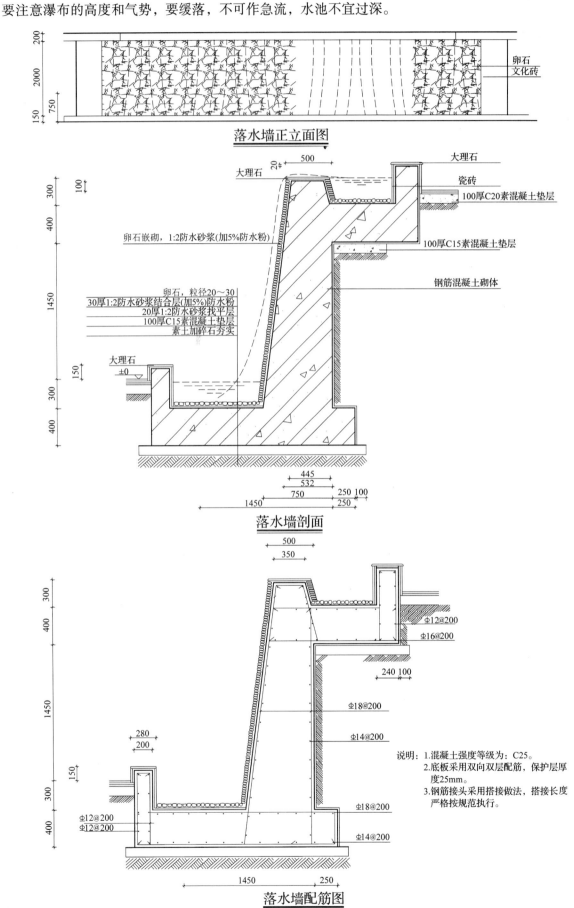

瀑布 2

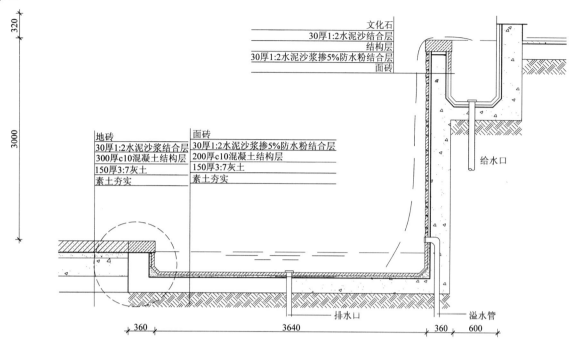

瀑布墙剖面

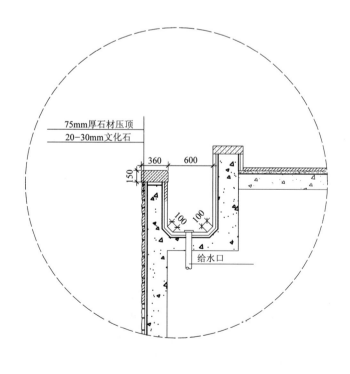

瀑布大样

水池壁大样

跌水 1

跌水要处理好分级跌落的关系，做到水平面一致。

跌水墙平面图

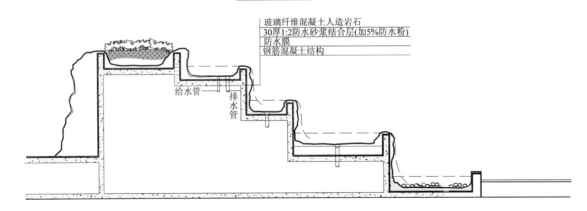

跌水墙剖面图

跌水 2

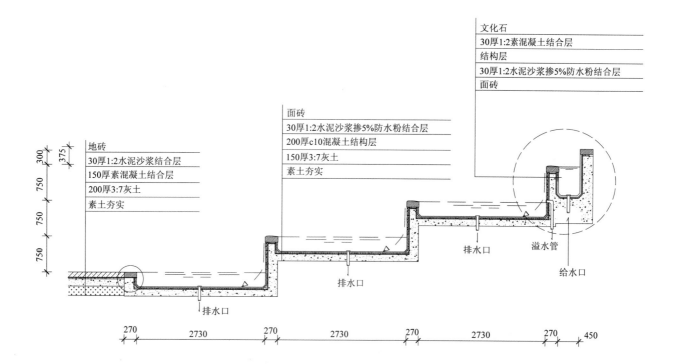

跌水立面图

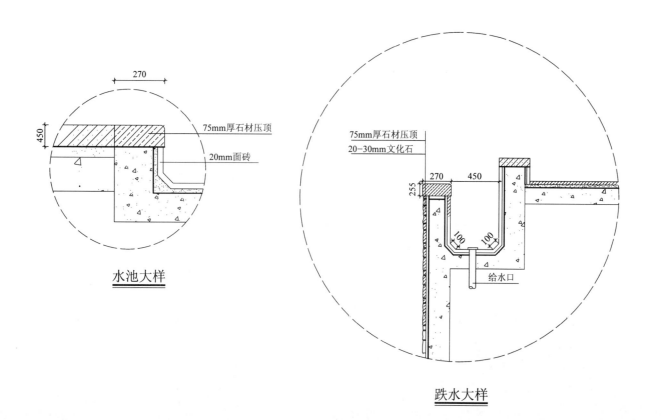

水池大样 跌水大样

跌水 3

跌水平面图

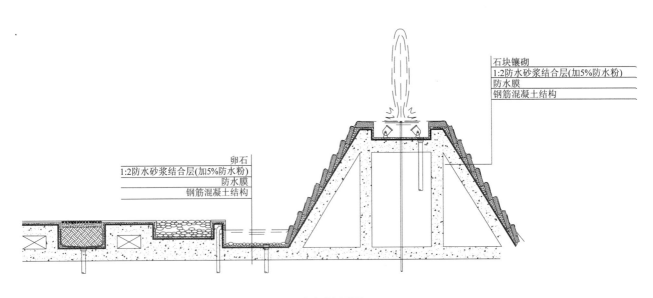

跌水剖面图

喷泉 1

喷泉要做到各个水喷效果一致，变化有序。广场旱喷要做坡水处理以沥水。

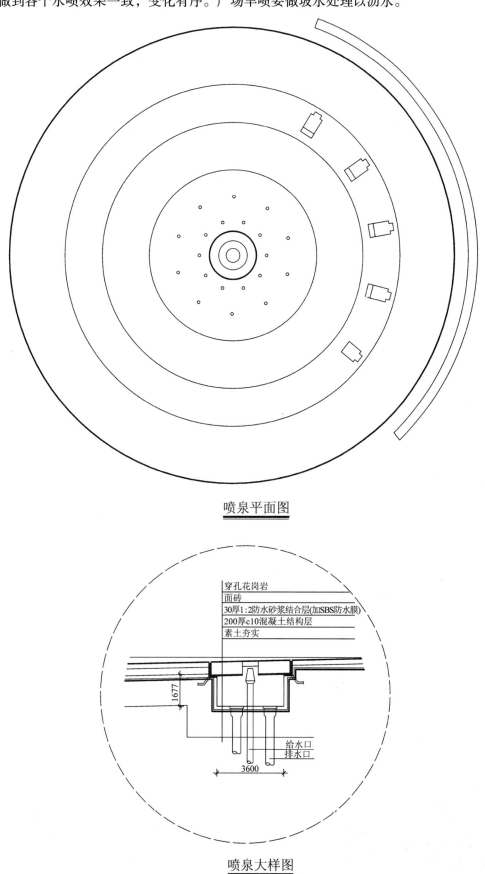

喷泉平面图

喷泉大样图

喷泉 2

喷泉剖面图

- 毛面花岗岩
- 80厚1:2防水砂浆结合层
- 30厚1:2防水砂浆找平层(加SBS防水膜)
- 300厚C15素混凝土垫层
- 素土加碎石夯实
- 排水口
- 给水口

- 地砖
- 30厚1:2水泥沙浆结合层
- 150厚素混凝土结合层
- 200厚3:7灰土
- 素土夯实

喷泉剖面图

给水口
排水口

水池给排水管线 1

水池的给排水管线要平整,连接用连通管。管径大小,管口位置都要根据水的需要量来确定。

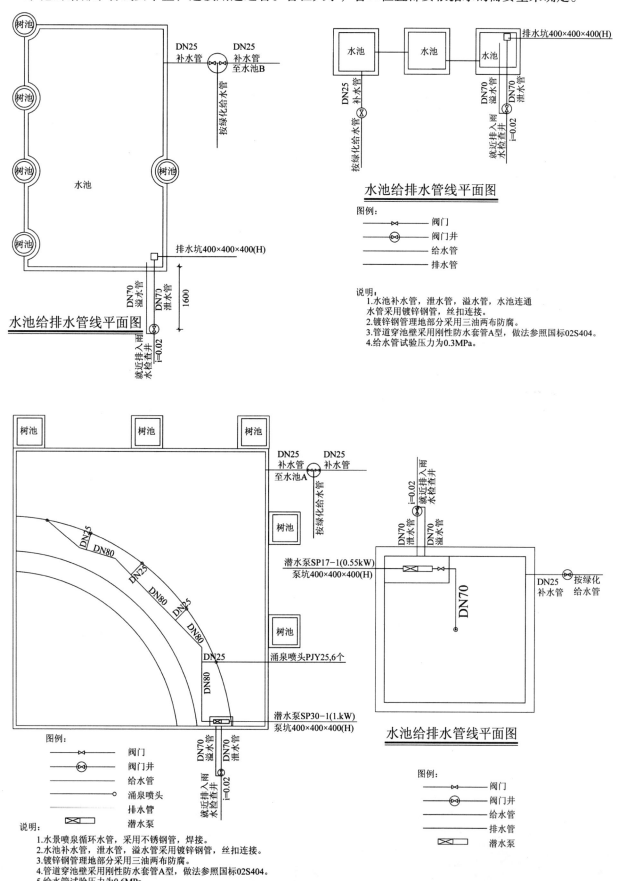

水池给排水管线 2

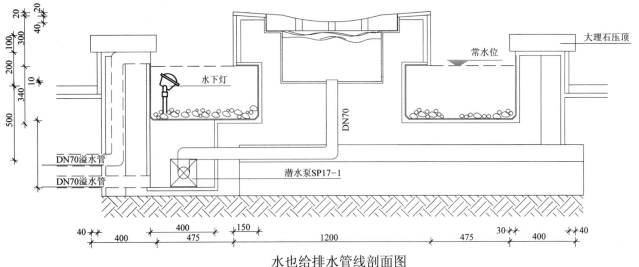

水池给排水管线剖面图

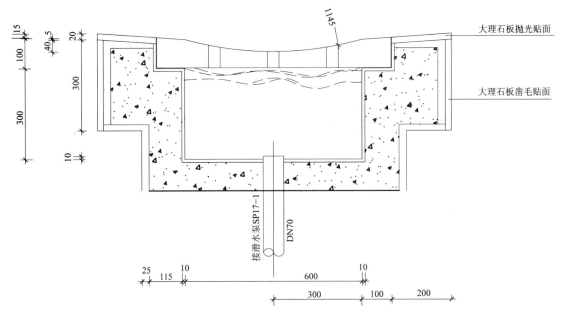

水池给排水管线剖面图

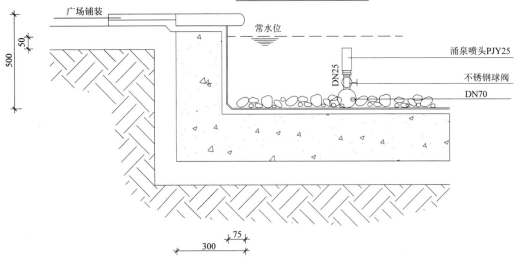

水池给排水管线剖面图

涌泉 1

涌泉的力度要缓和，形成水柱状跃动，水景灯光要能照射到琼体。

涌泉平面图

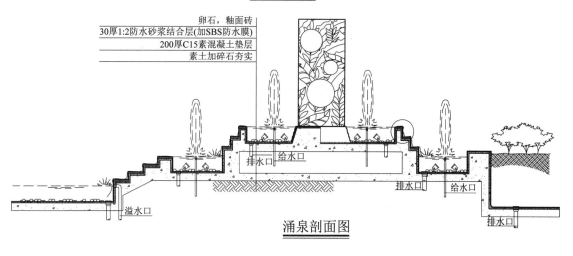

涌泉剖面图

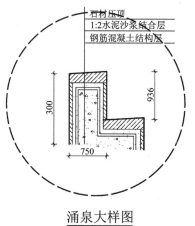

涌泉大样图

涌泉 2

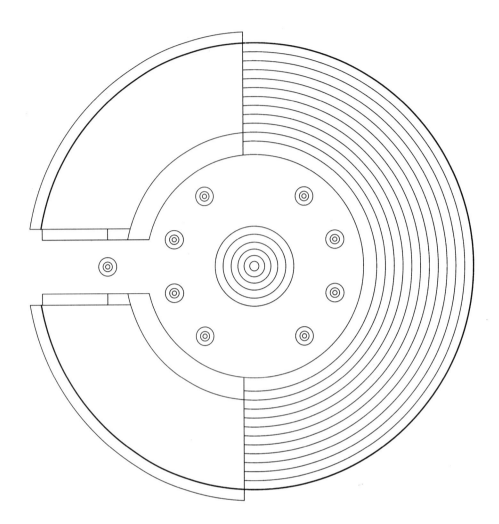

涌泉平面图

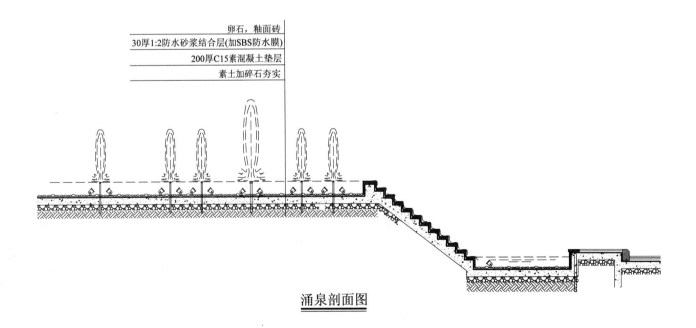

涌泉剖面图

小溪 1

小溪要有高低错落的地形，形成缓缓流动的水。溪的驳岸可以是砖、石、混凝土和木桩材料的。

小溪平面图

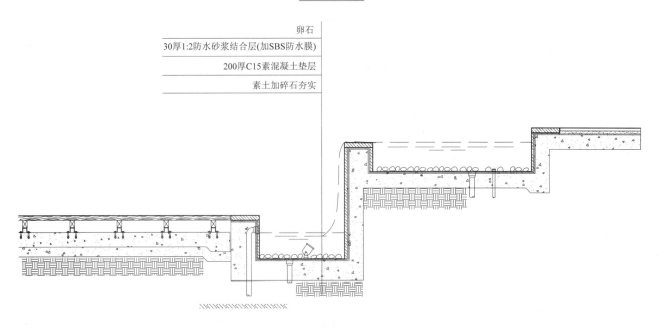

小溪剖面图

小溪 2

小溪平面图

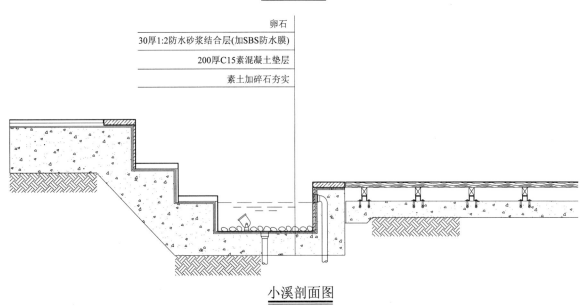

卵石
30厚1:2防水砂浆结合层(加SBS防水膜)
200厚C15素混凝土垫层
素土加碎石夯实

小溪剖面图

旱河 1

旱河只要用石或沙子做出河床的样子来即可，不需有水。

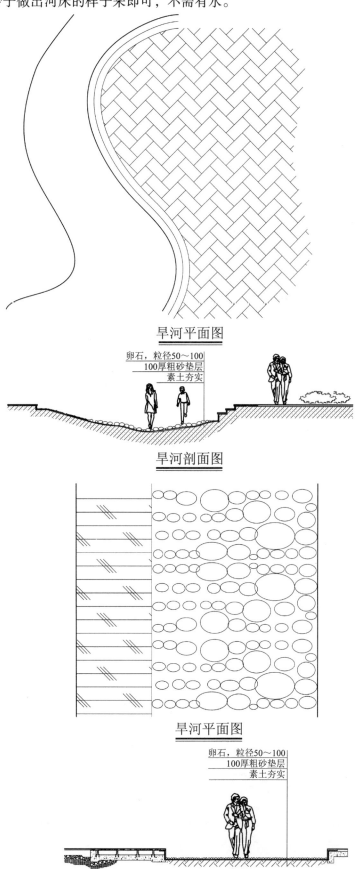

防水做法 1

防水做法主要用防水布和防水粉和防水胶来做防水层，在其上下还要做保护层，基础要夯实平整。

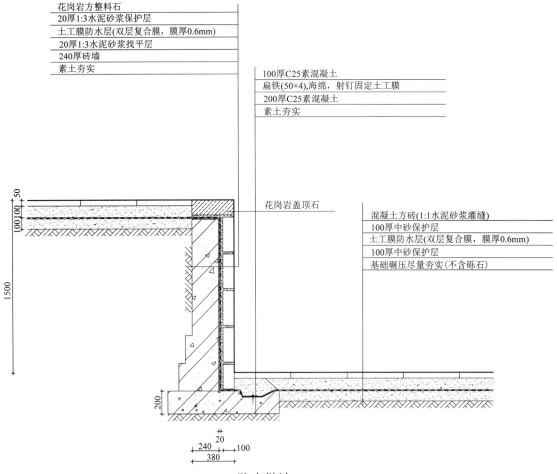

防水做法

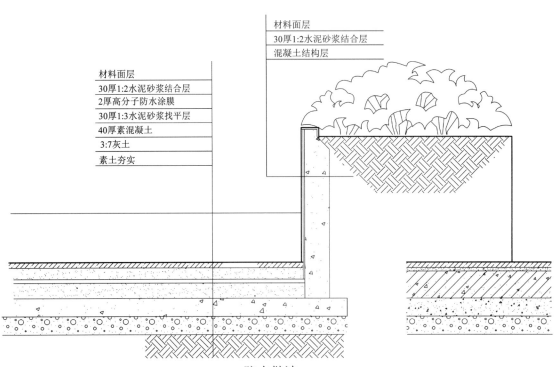

防水做法

第二节　园林工程设计

广场 1

广场平面图

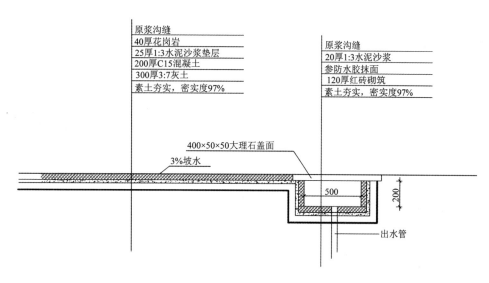

广场剖面图

广场 2

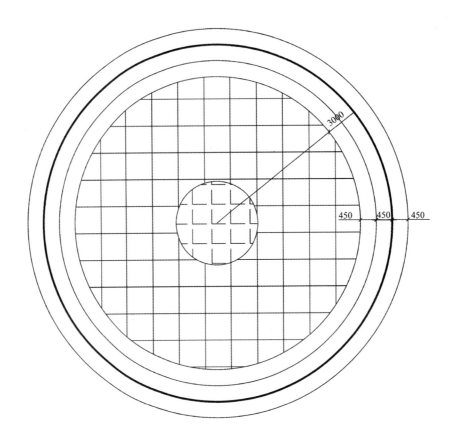

下沉式广场平面图

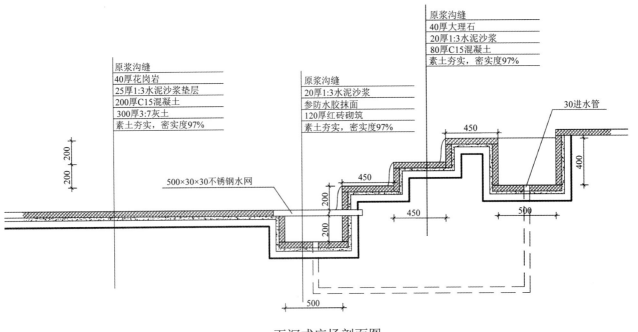

下沉式广场剖面图

路1

道路施工图设计要根据路的使用性质来决定，消防道路、园路和小径由于承载和基础的不同在施工做法上也不尽一样，消防道路由于车行量大，其构造要宽阔厚实，在特殊的地方要加钢筋混凝土，园路和小径及汀步的构造又不一样。有一个原则：基础弱的地方（如泥沙土层），路的构造要加强；基础强的地方（如岩石土层），路的构造要减弱。路面还要有坡水，以免雨后积水。

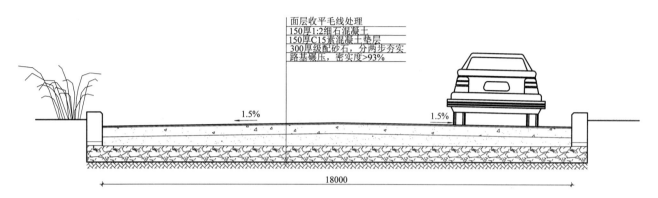

混凝土车道铺装剖面图

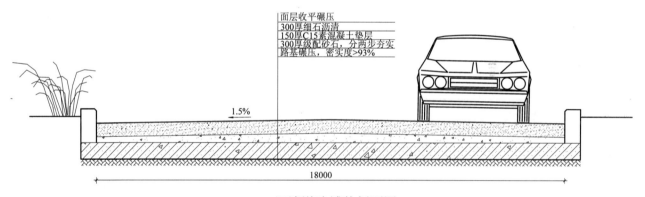

沥清道路铺装剖面图

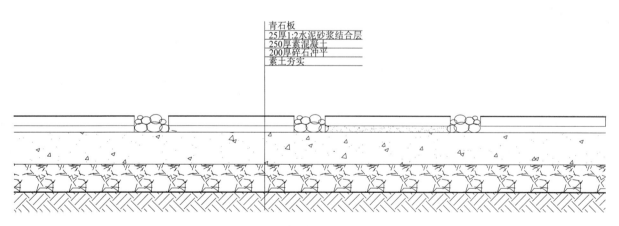

青石板道路铺装剖面图

路 2

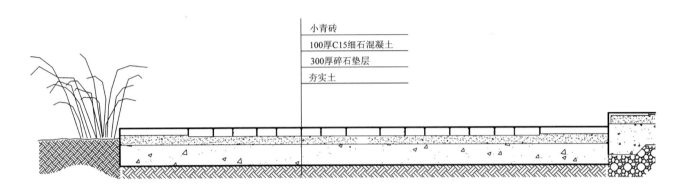

小青砖道路铺装剖面图

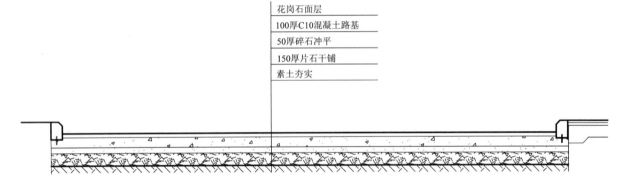

花岗岩道路铺装剖面图

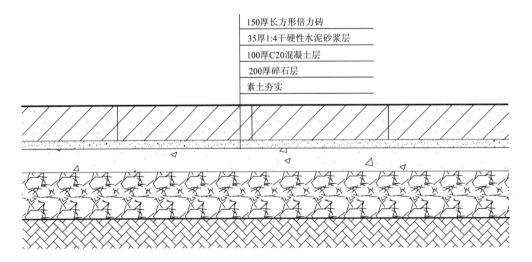

倍力砖道剖面图

路 3

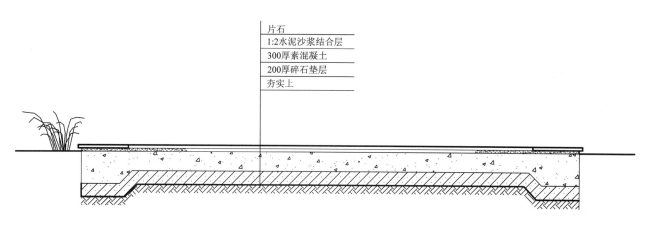

片石道路铺装剖面图

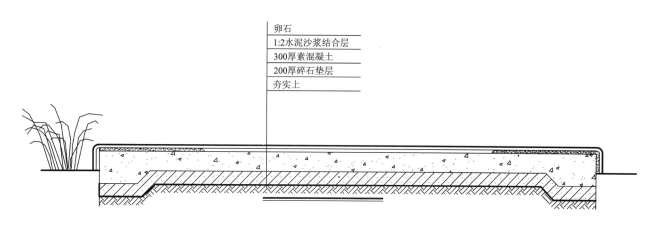

卵石道路铺装剖面图

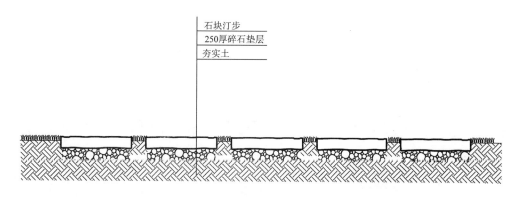

汀步道路铺装剖面图

路 4

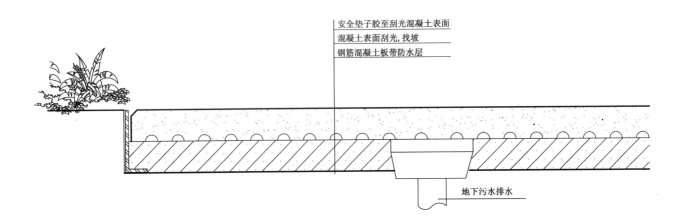

橡塑路剖面图

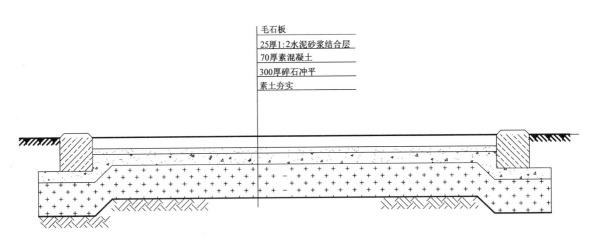

毛石板道路铺装剖面图

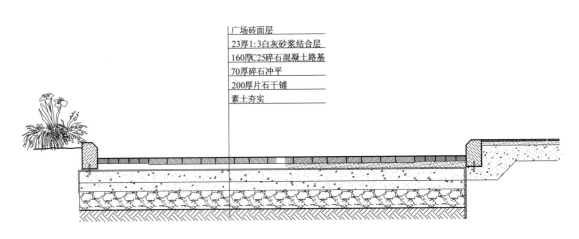

广场砖道路铺装剖面图

路 5

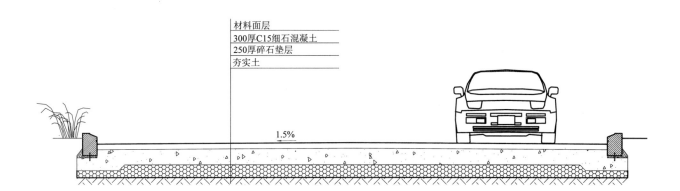

材料面层
300厚C15细石混凝土
250厚碎石垫层
夯实土

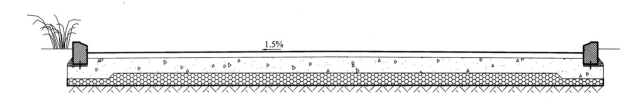

消防车道剖面图

说明：小区主干道路基如采取一次浇筑成型施工方式，则采用如图所示结构。
如采取分块浇筑施工方式，则在路基中需增设传力钢筋详见附图。

道路传力钢筋剖面图

立牙1

路的道牙有平牙、立牙等，主要起护路栏隔的作用。

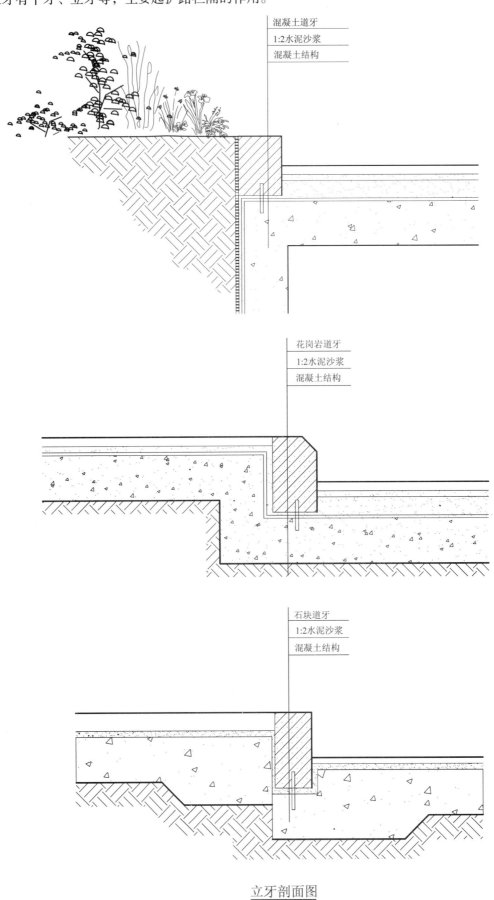

立牙剖面图

立牙 2

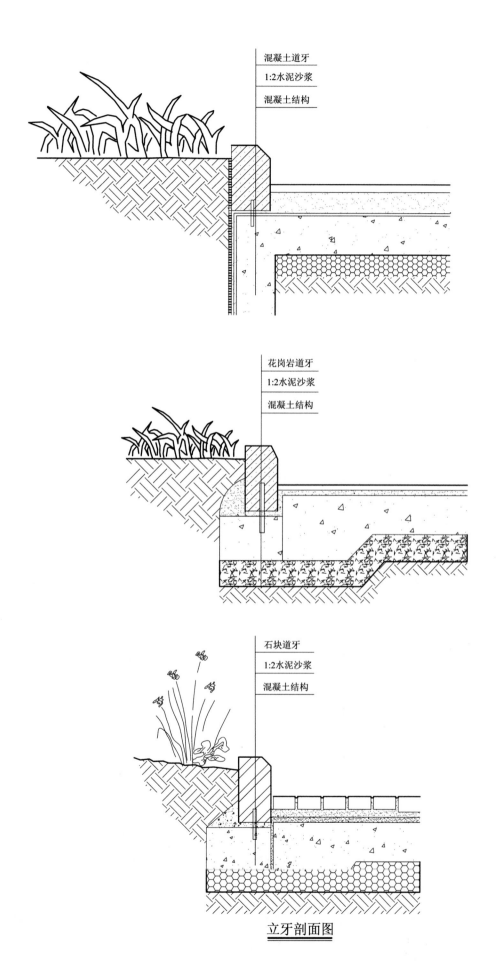

立牙剖面图

立牙 3

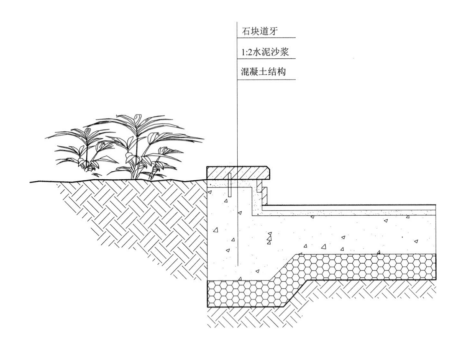

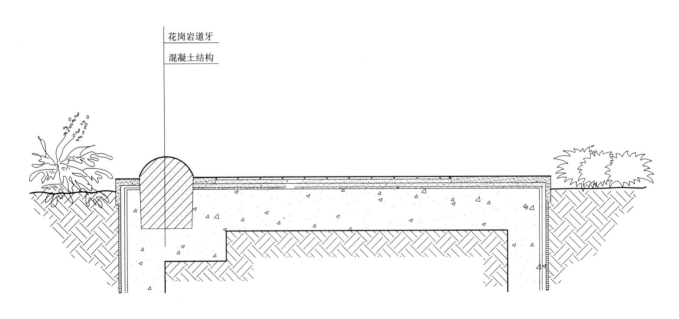

立牙剖面图

立牙 4

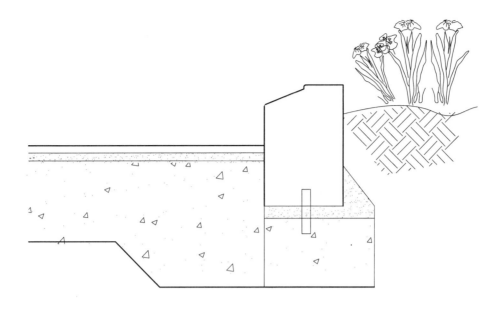

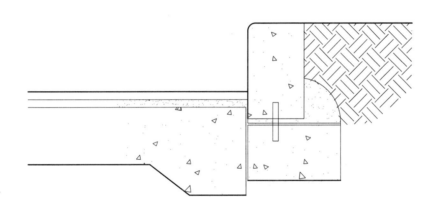

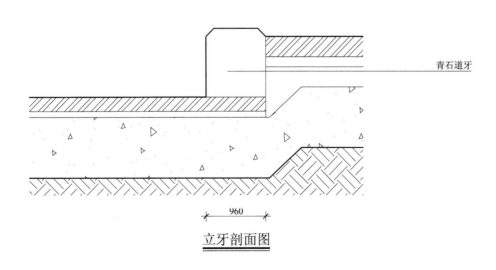

青石道牙

960

立牙剖面图

立牙5

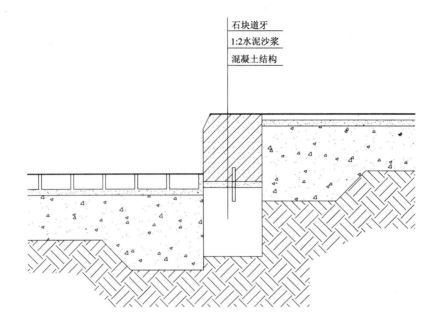

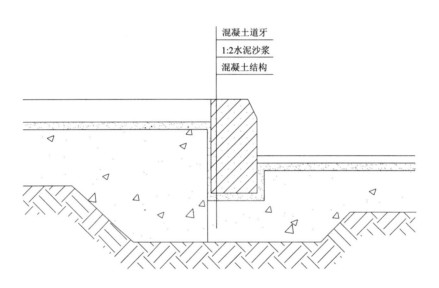

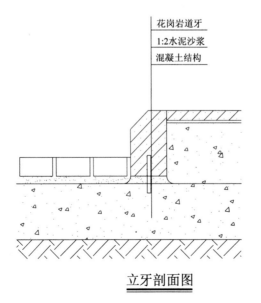

立牙剖面图

无牙 1

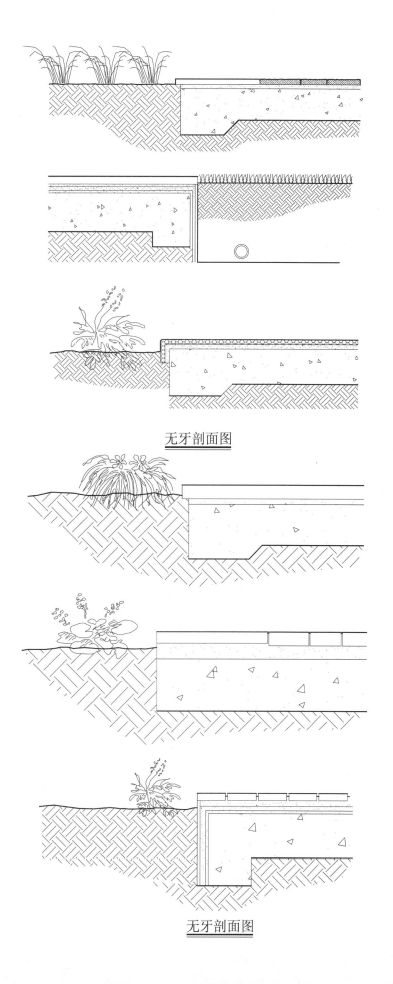

无牙剖面图

无牙剖面图

花岗石台阶

台阶有钢筋混凝土式的,也有砖石铺垫式的,台步的高度通常为15~30cm,宽度为35~45cm,尺寸太大爬行吃力。台阶要有防滑处理,以免摔倒。

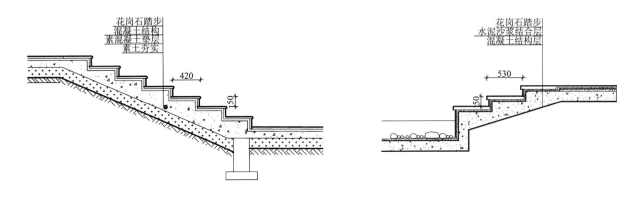

花岗石台阶剖面图

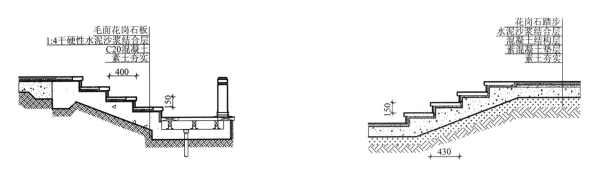

花岗石台阶剖面图

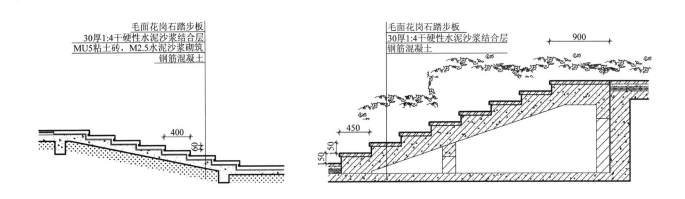

花岗石台阶剖面图

毛石台阶

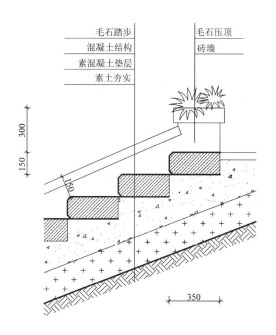

毛石台阶剖面图

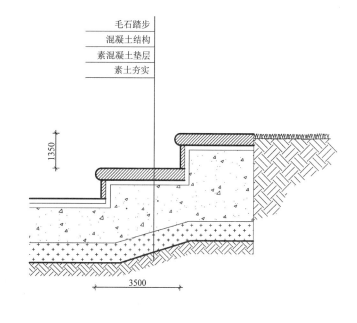

毛石台阶剖面图

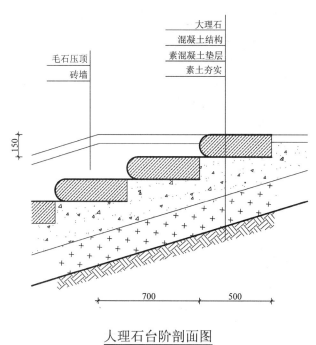

大理石台阶剖面图

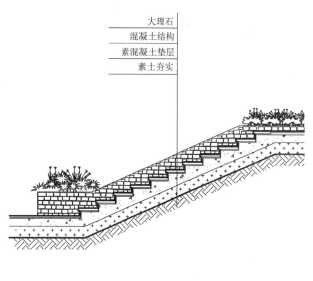

大理石台阶剖面图

钢筋混土凝台阶

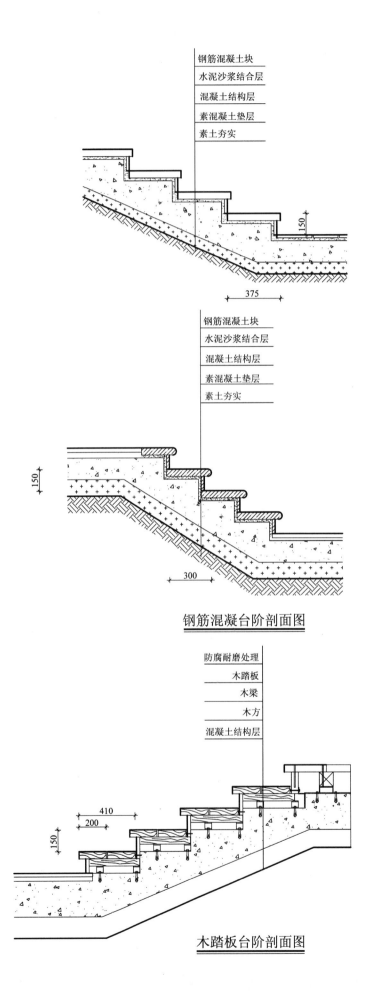

钢筋混凝台阶剖面图

木踏板台阶剖面图

青石板台阶

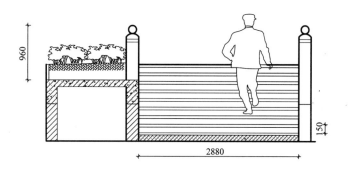

青石板台阶剖面图

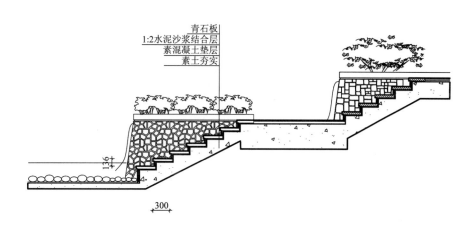

青石板台阶剖面图

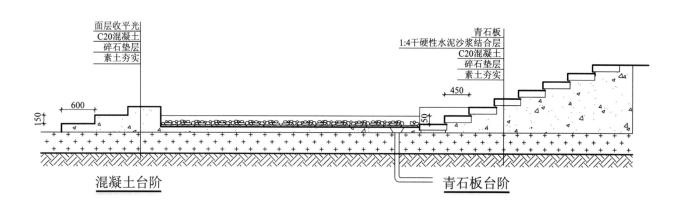

青石板台阶剖面图

沙岩台阶

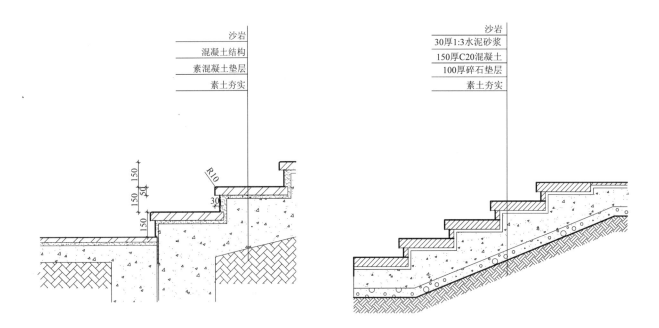

沙岩台阶剖面图

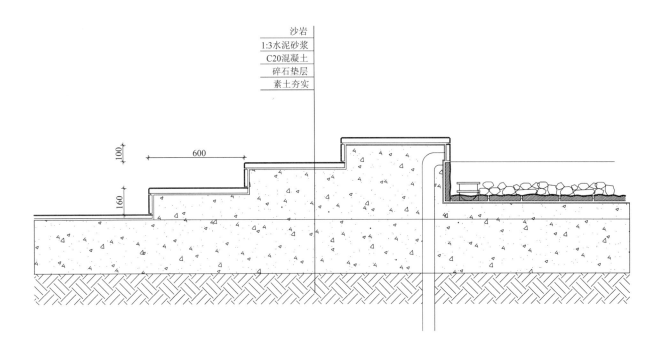

沙岩台阶剖面图

驳岸 1

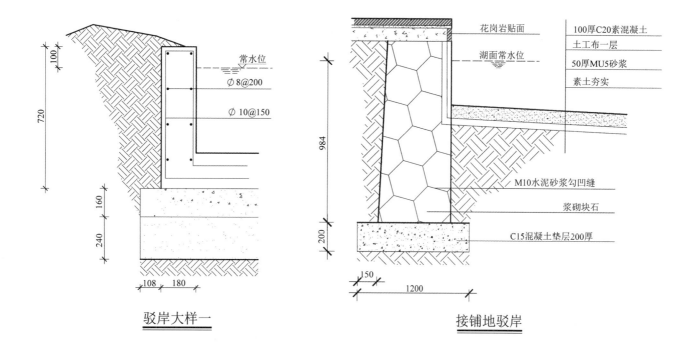

驳岸大样一

接铺地驳岸

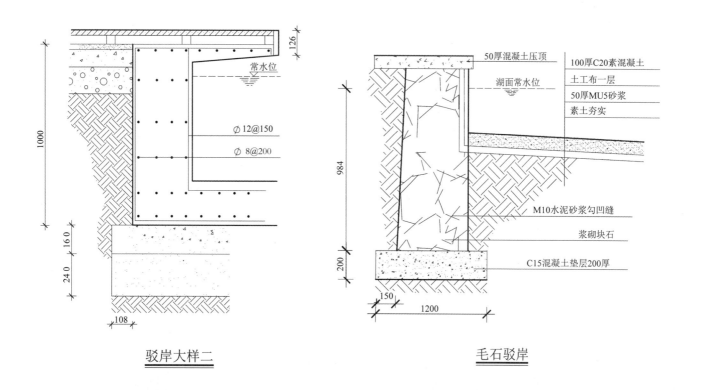

驳岸大样二

毛石驳岸

驳岸 2

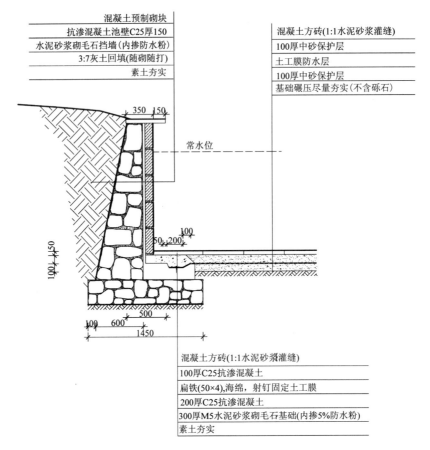

湖底驳岸

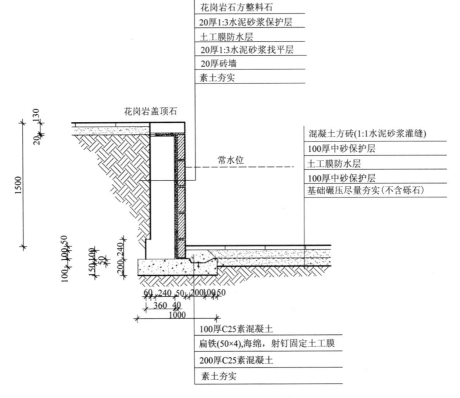

湖底驳岸

驳岸3

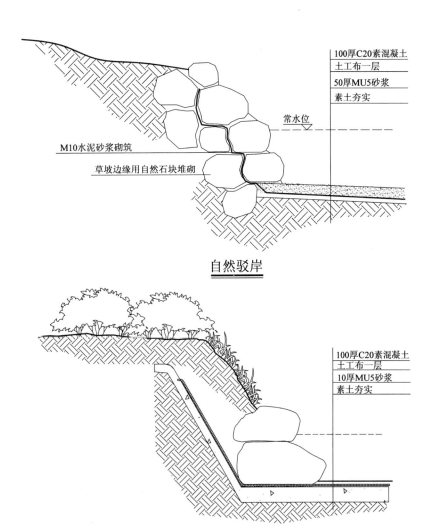

自然驳岸

说明：1.基础挖至老土用毛渣回填夯实至基础底部标高处。

生态草坡驳岸

生态景石驳岸

坑

沙坑主要是存放各种大小、颜色的沙子来装饰美化，厚度可根据实际情况来定。要有隔离保证沙子里面没有尘土和渣滓，还要沥水。

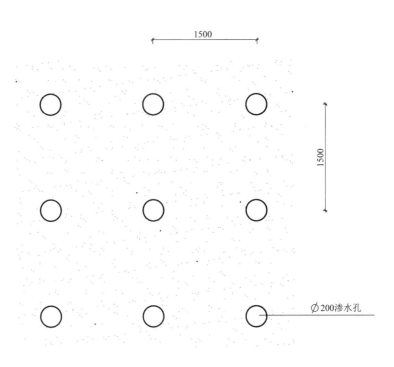

砂池平面图

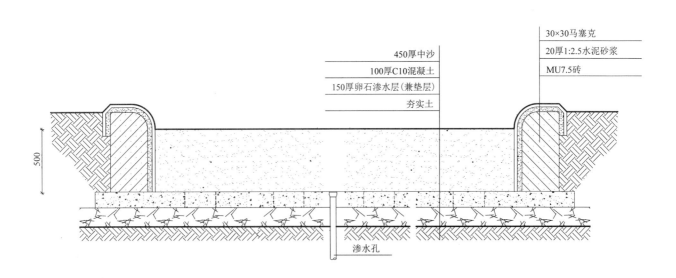

砂池剖面图

砂池平面图

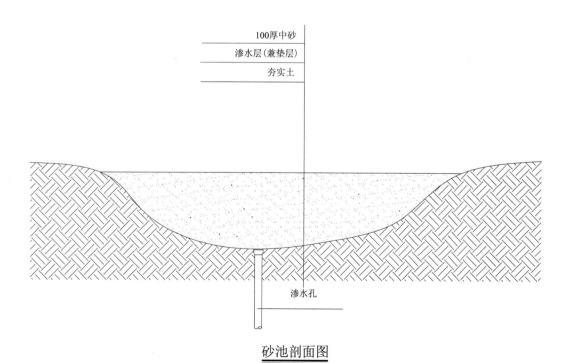

砂池剖面图

平台1

平台主要是小面积的木构造的活动场地，为了防风、雨、阳光要做防腐、防潮、耐磨处理。

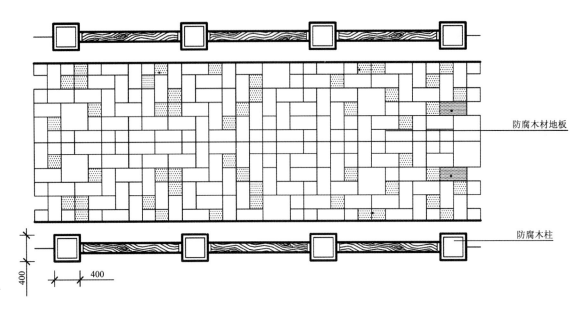

平台平面图

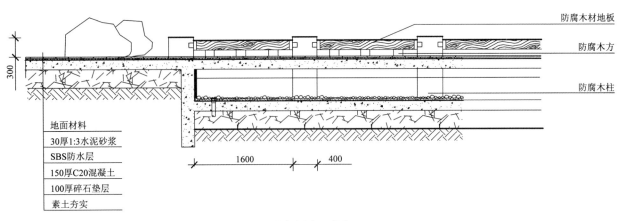

平台侧立面图

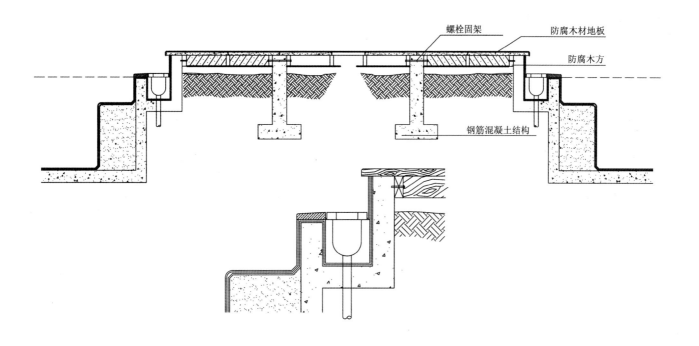

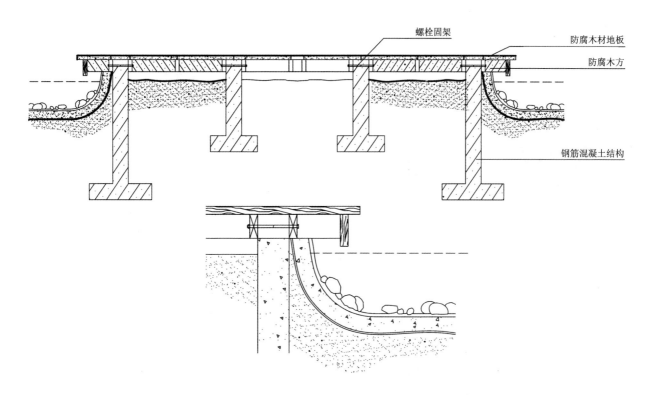

平台立面图

平台2

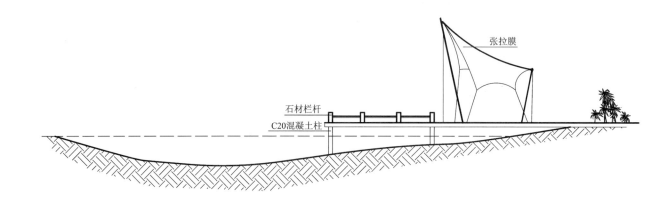

平台立面图

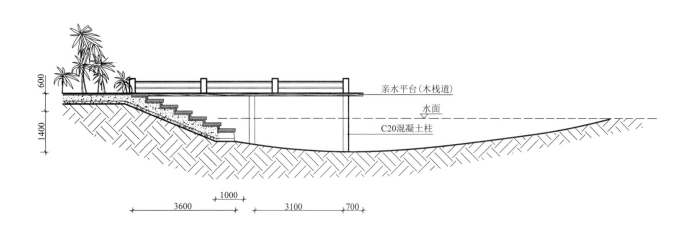

平台立面图

平台 3

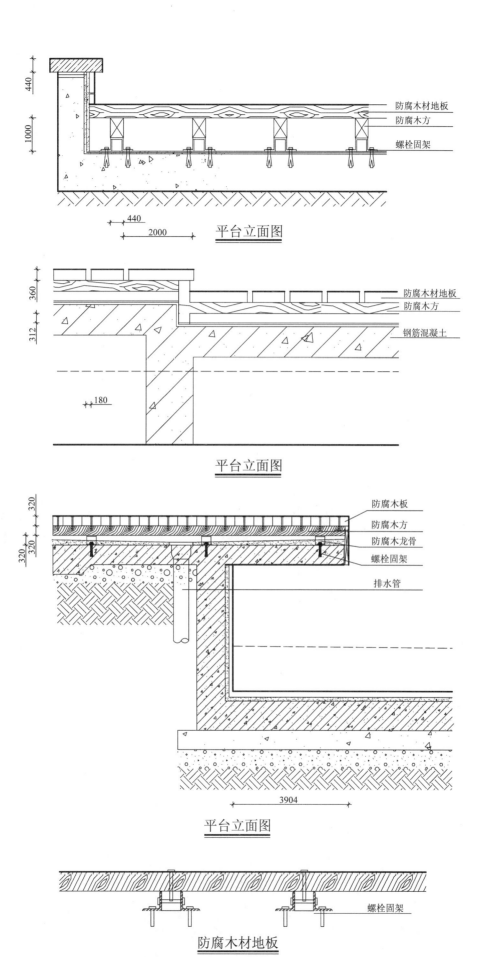

挡墙 1

挡墙主要是起挡土固方的作用，根据挡墙的范围可高低不同，挡墙的基础也要深埋固实，以防断裂。挡墙有时可做座椅用。

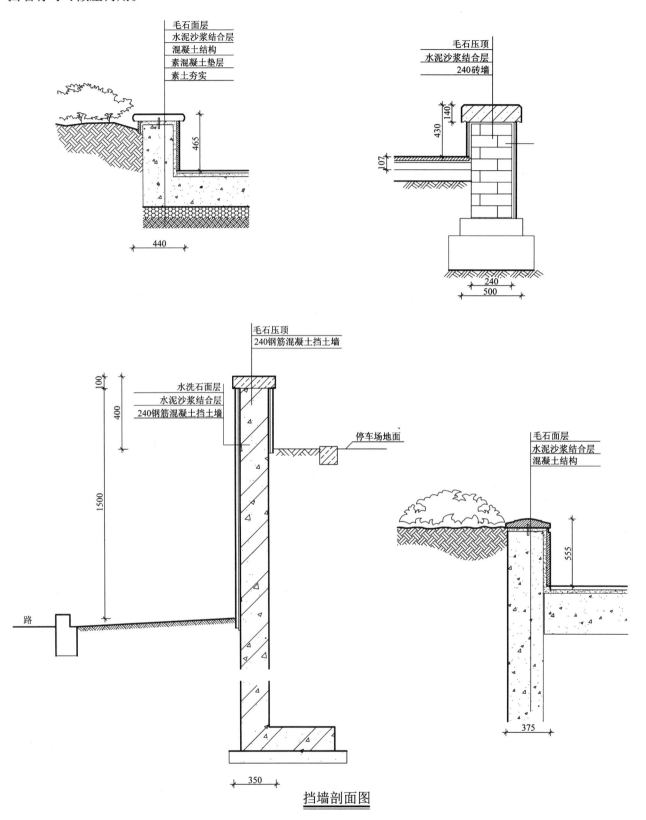

挡墙剖面图

挡墙 2

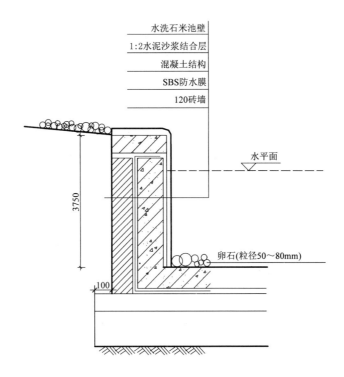

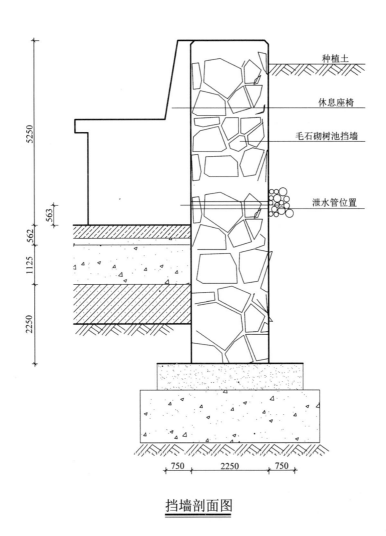

挡墙剖面图

挡墙3

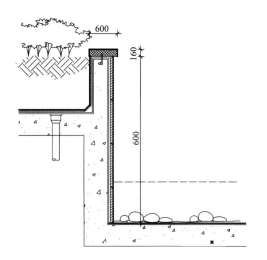
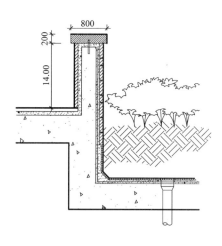
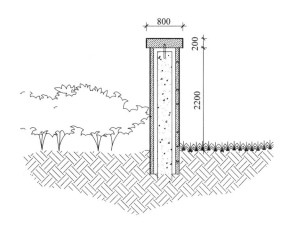
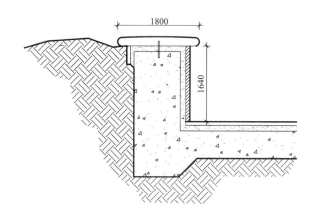
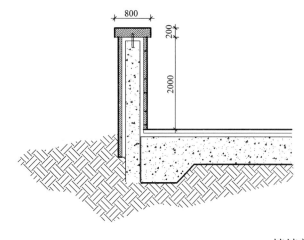
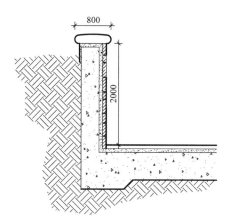

挡墙剖面图

挡墙 4

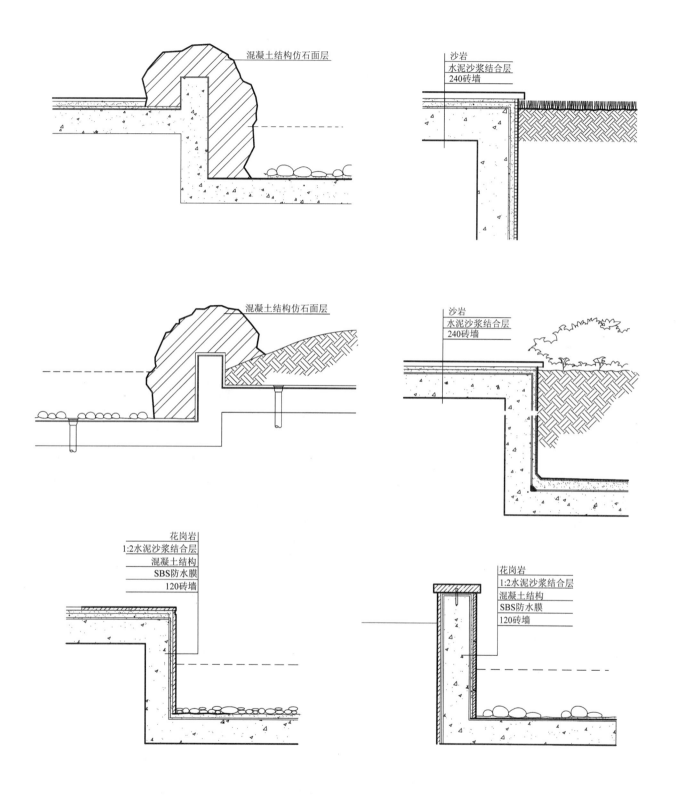

挡墙剖面图

地面铺装样式

地面铺装设计在不同的地方有不同的要求,在图案、形式、材料上要与周围环境相协调,尽量做到新颖并和谐统一。

地面铺装平面图

第三章 园林景观施工图范例

地面铺装平面图

地面铺装平面图

地面铺装平面图

地面铺装平面图

地面铺装平面图

地面铺装平面图

地面铺装平面图

地面铺装平面图

园林景观施工图设计

地面铺装平面图

地面铺装平面图

地面铺装平面图

地面铺装平面图

园林景观施工图设计

地面铺装平面图

地面铺装平面图

地面铺装平面图

地面铺装材质

地面铺装材质是根据不同的地面需要来确定的，人多的地方要求坚实，人休息、活动的地方要求人性化考虑。

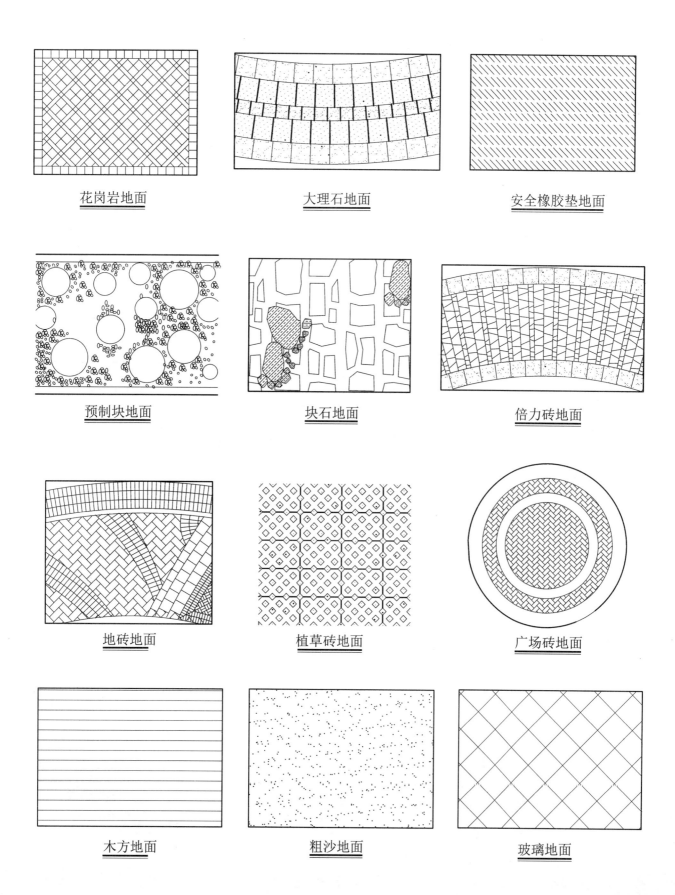

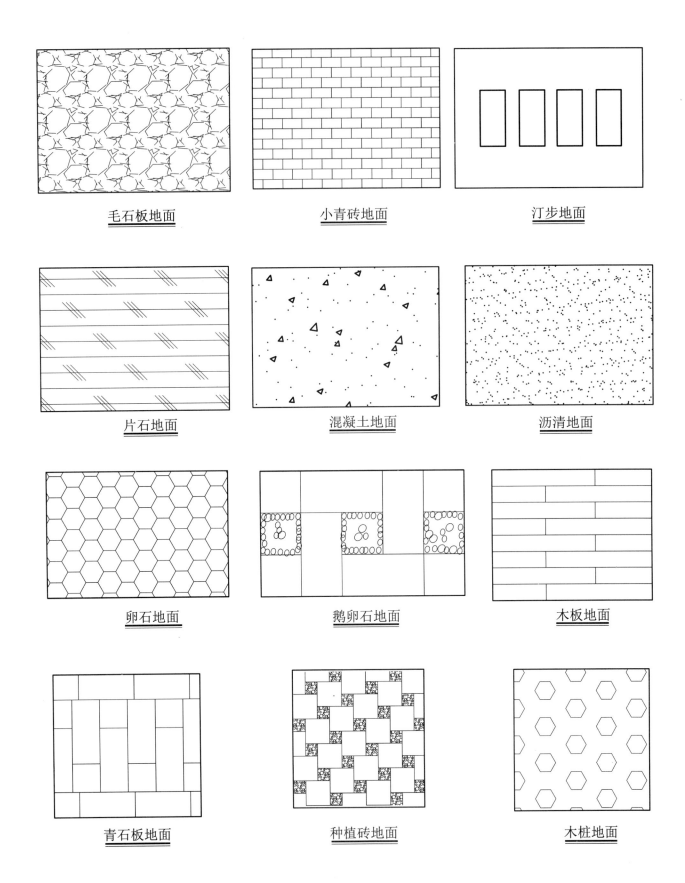

地面铺装结构

地面铺装构造要合理，根据基础的强弱不同，作不同的构造层处理。尤其要注意地面的坡水处理，以防地面积水。

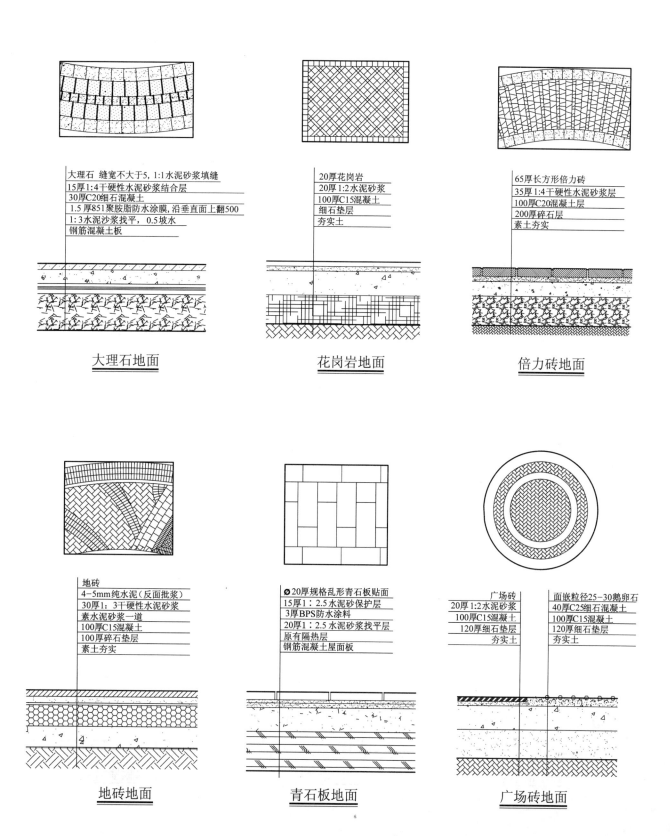

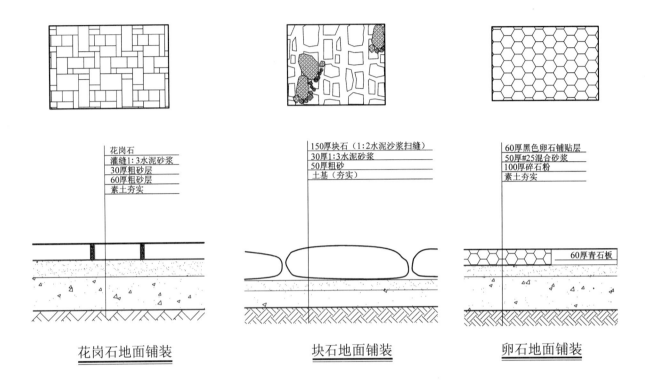

花岗石地面铺装　　块石地面铺装　　卵石地面铺装

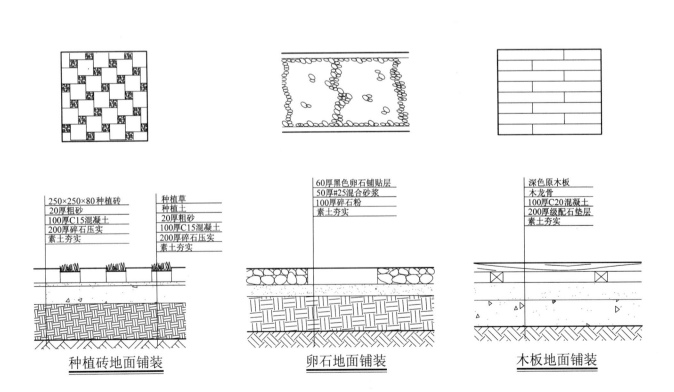

种植砖地面铺装　　卵石地面铺装　　木板地面铺装

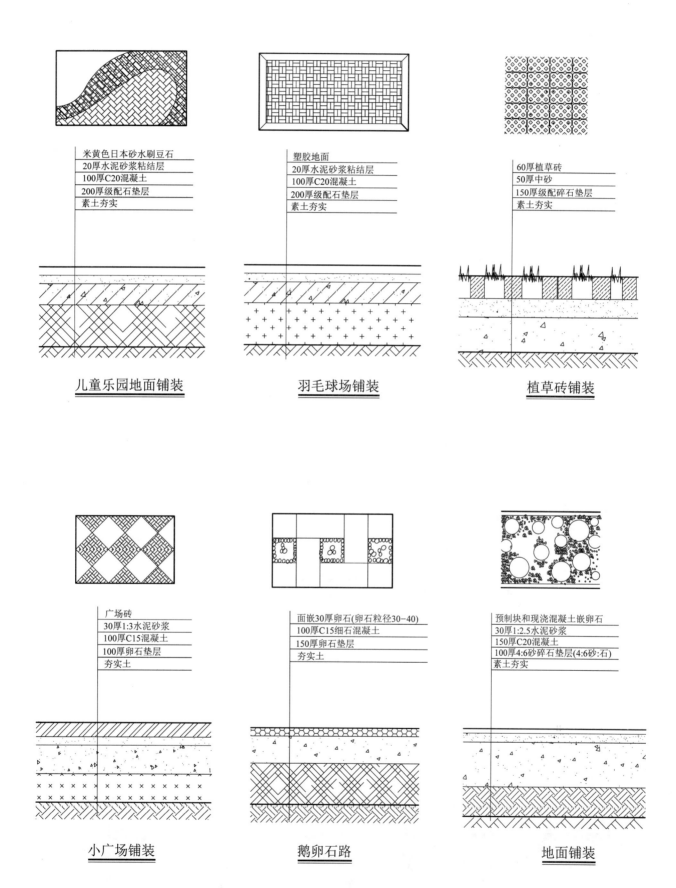

第三节　园景建筑设计

　　为了能让人更清楚明白地看懂施工图，要从其基本构造，也就是平面图、立面图、剖面图三个方面展示景观工程的基本构造。为了能更充分地说明物体的细部构造还得画出它的节点图和大样图来以更加完善。

　　在画园林景观建筑的时候首先要画出构筑物的底、顶平面布置，然后再画它的立面比例效果，再画剖面结构和构造。通常情况下只要有物体的平、立、剖面图即可，但为了能更清楚地表明物体的细部构造还得再画它的节点大样来充实丰富。建筑物还要把埋在地下的部分画出来。在画完这些图的构造以后还要把它们的构成原理、材质、颜色和大小、高低尺寸用文字和数据标写出来。最后还要标明图纸名称和比例。在必要的时候还要附带相应的文字说明。

　　亭、廊、架、柱、墙这些构筑物的不同形式风格的设计是根据景区、方案的整体风格来定位的，它们的材质和体量也要根据景区的整体风格来确定。

　　在构筑物的顶部和排水沟的部位还要做相应的排水处理，通常是用防水胶和防水膜来做隔水层。

　　在材料的使用上可根据实际情况的不同选择石、木、砖、金属、树皮、草等，也可做仿造处理。木材的要做防腐、防裂处理。

欧式亭 1

欧式亭一般是用在欧式风格的景区内，多为钢筋混凝土仿石做法。

圆亭顶平面图

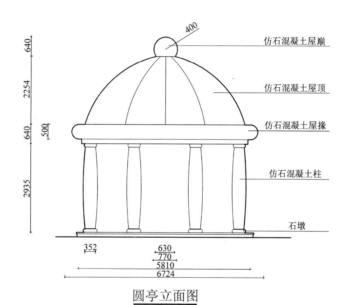

圆亭立面图

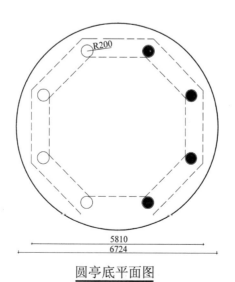

圆亭底平面图

欧式亭 2

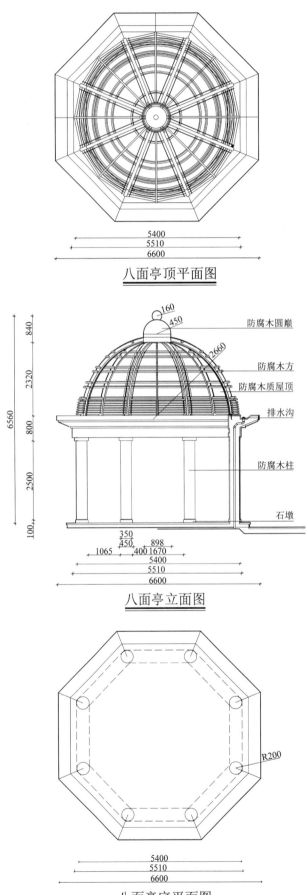

圆亭顶平面图

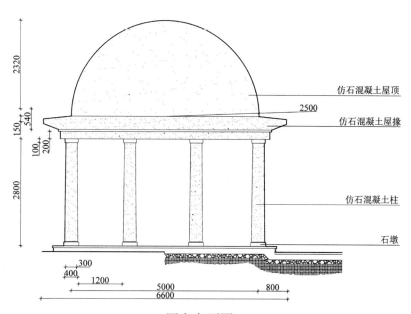

圆亭立面图

圆亭底平面图

中式亭1

中式亭有传统和现代式的做法，通常用木制的较多。

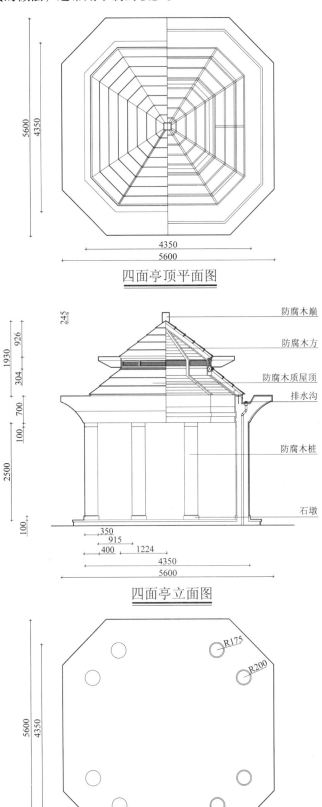

四面亭顶平面图

四面亭立面图

四面亭底平面图

中式亭 2

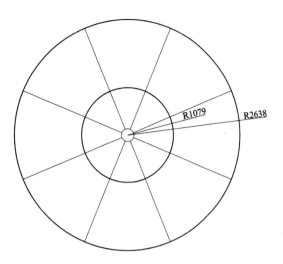

圆亭顶平面图

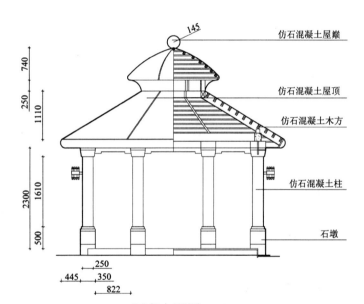

圆亭立面图

圆亭底平面图

中式亭 3-1

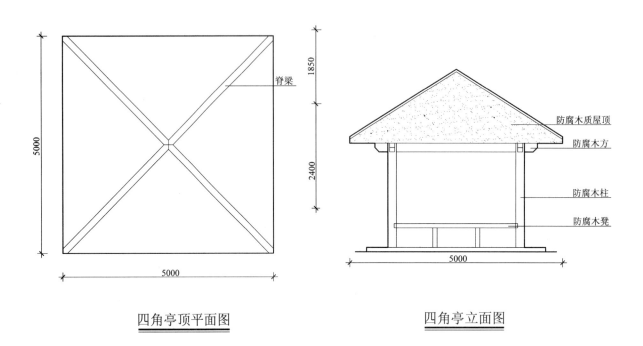

四角亭顶平面图 四角亭立面图

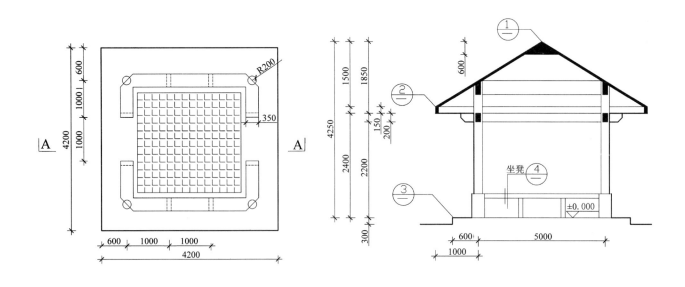

四角亭底平面图 A-A剖面图

中式亭 3-2

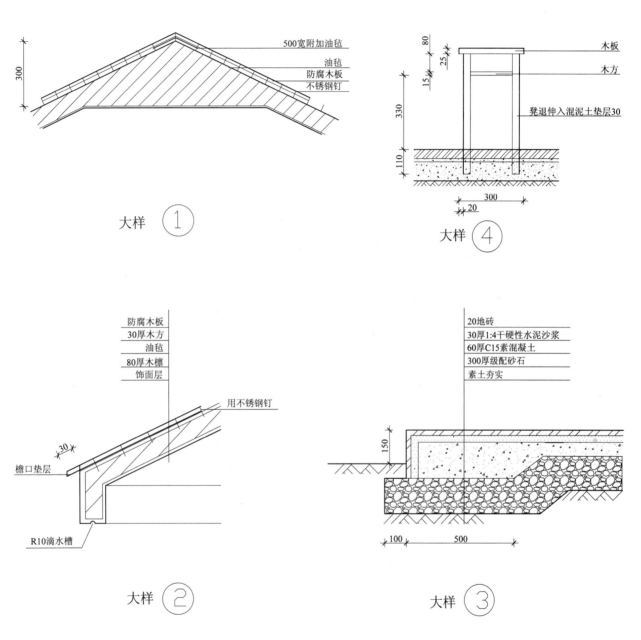

四角亭大样图

现代式亭 1

现代式亭的形式和材料都可以综合运用，如：木、石、混凝土、金属、塑料、帆布等，造型随意性较大。

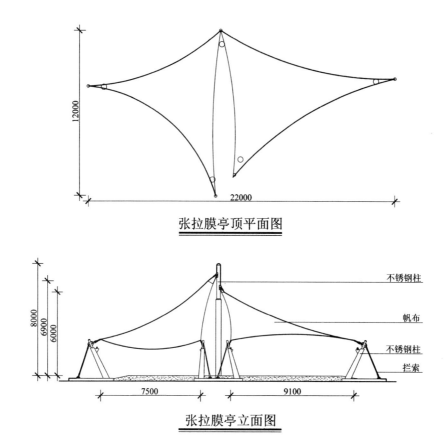

张拉膜亭顶平面图

张拉膜亭立面图

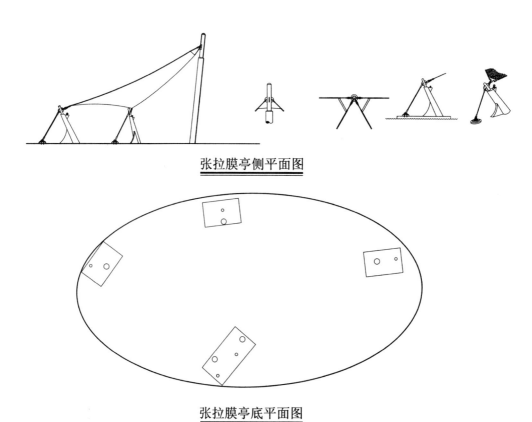

张拉膜亭侧平面图

张拉膜亭底平面图

现代式亭 2

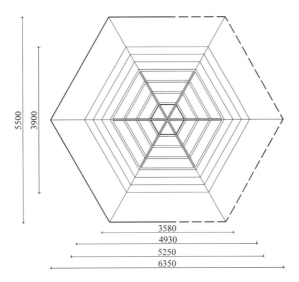

透顶亭顶平面图

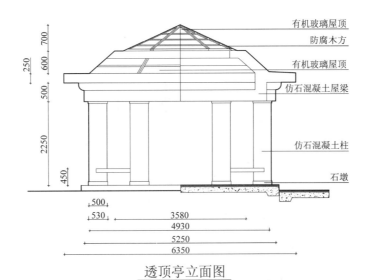

透顶亭立面图

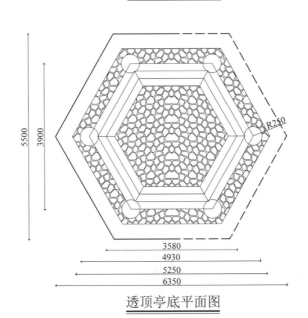

透顶亭底平面图

现代式亭 3-1

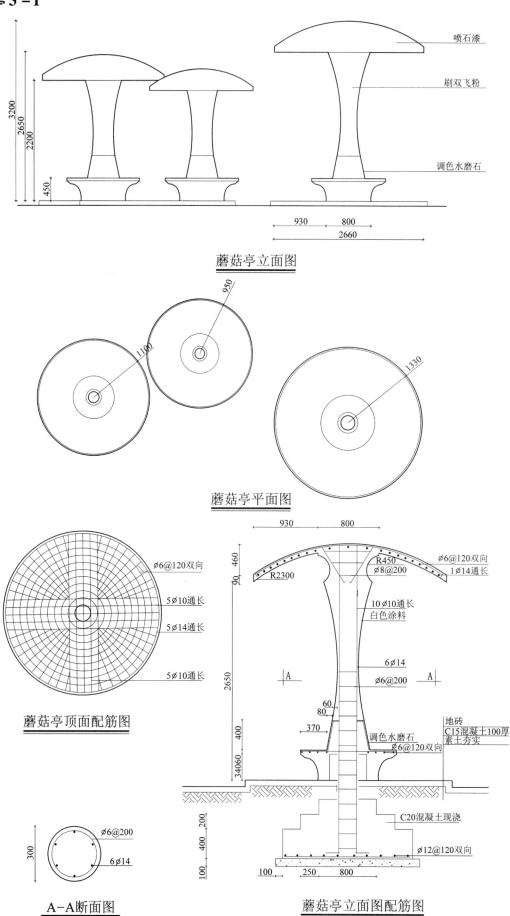

欧式廊 1

欧式廊、架通常讲究形式和气派,建筑构造大气而诙宏,所占面积也较大。

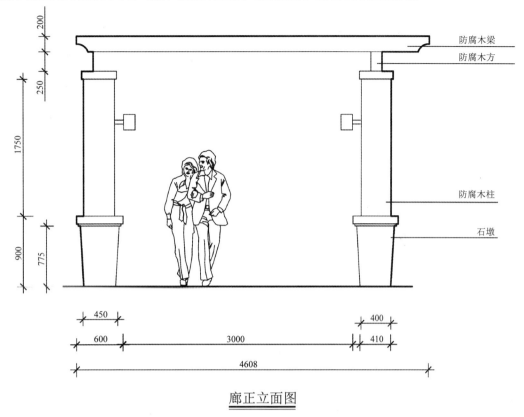

廊正立面图

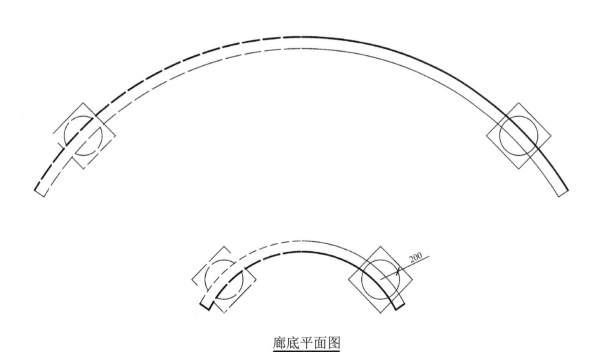

廊底平面图

欧式廊 2

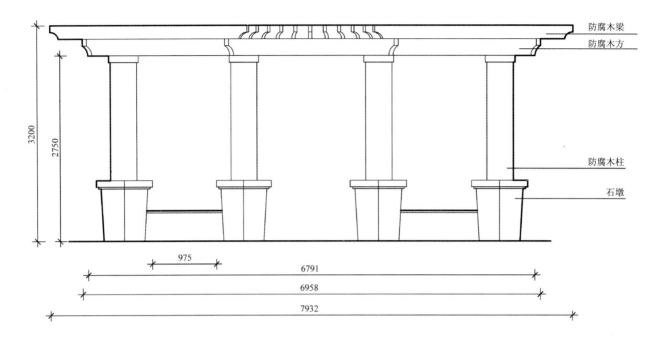

廊侧立面图

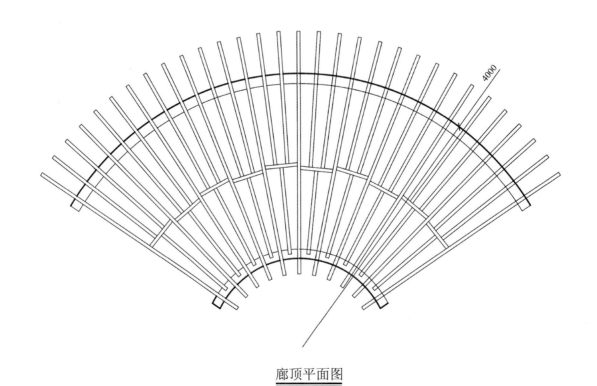

廊顶平面图

欧式廊 3

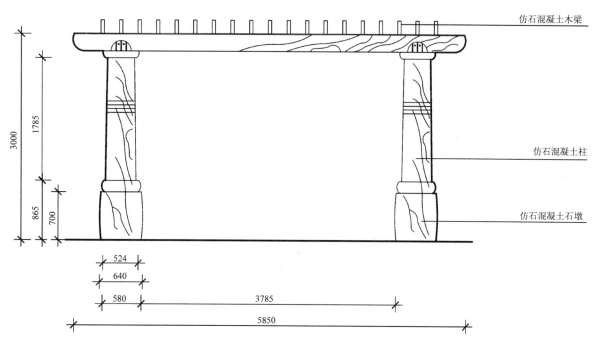

廊侧立面图

廊顶平面图

欧式廊 4

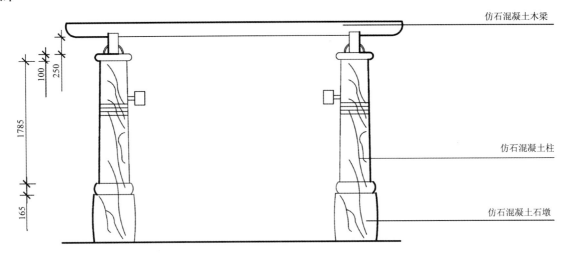

廊正立面图

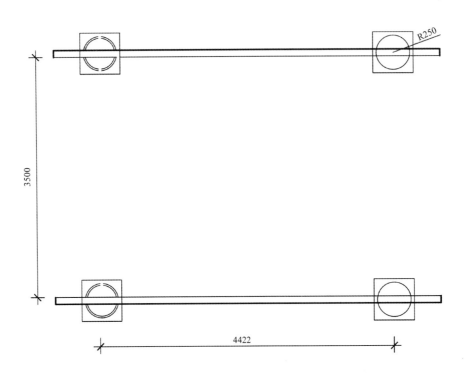

廊正立面图

欧式廊 5

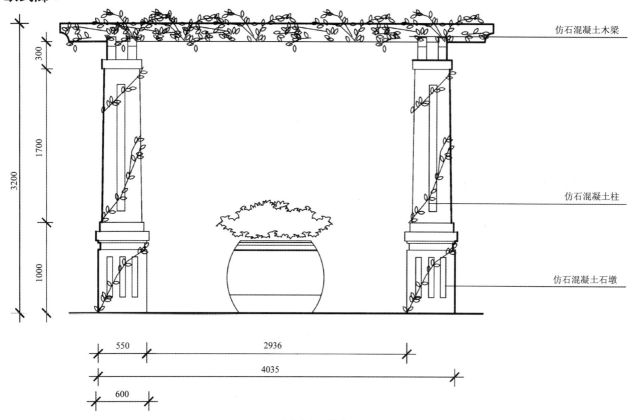

廊侧立面图

仿石混凝土木梁
仿石混凝土柱
仿石混凝土石墩

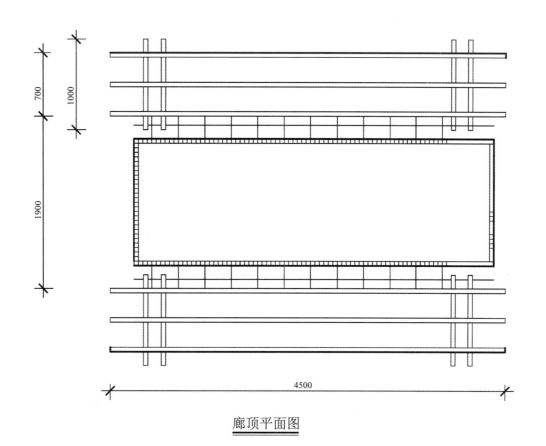

廊顶平面图

欧式廊 6

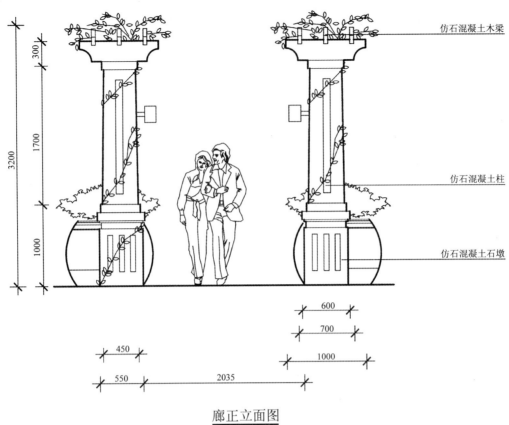

廊正立面图

廊底平面图

中式廊 1

中式廊、架古朴典雅，善于变化，设计注重构造和细节。

廊顶平面图

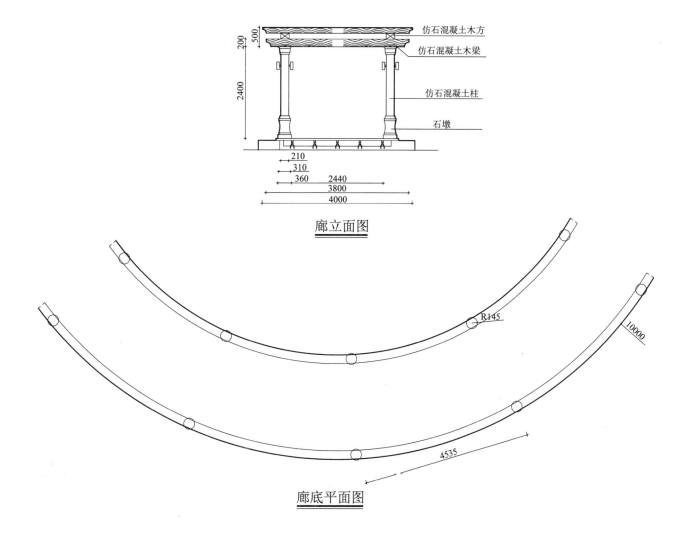

廊立面图

廊底平面图

中式廊 2

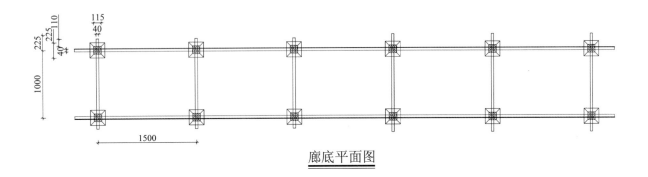

廊底平面图

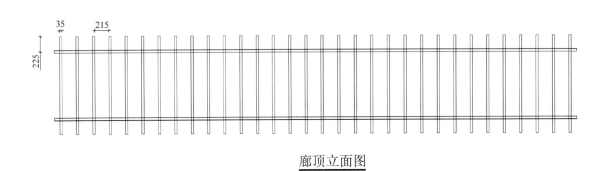

廊顶立面图

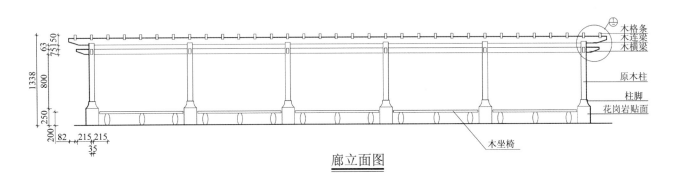

廊立面图

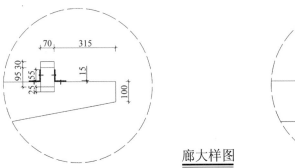

廊大样图

现代式廊 1-1

现代式廊、架朴素清朗，崇尚明快与简洁。

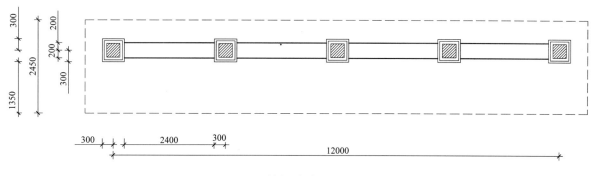

单柱廊底平面图

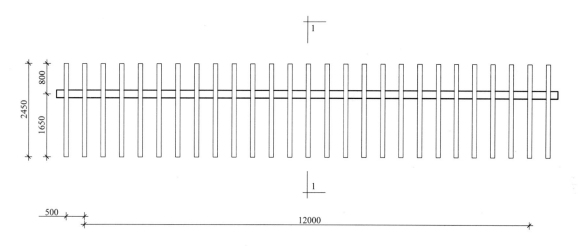

单柱廊顶平面图

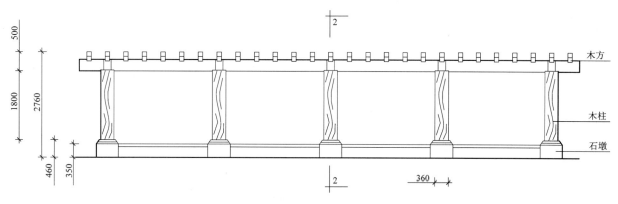

单柱廊立面图

现代式廊 1-2

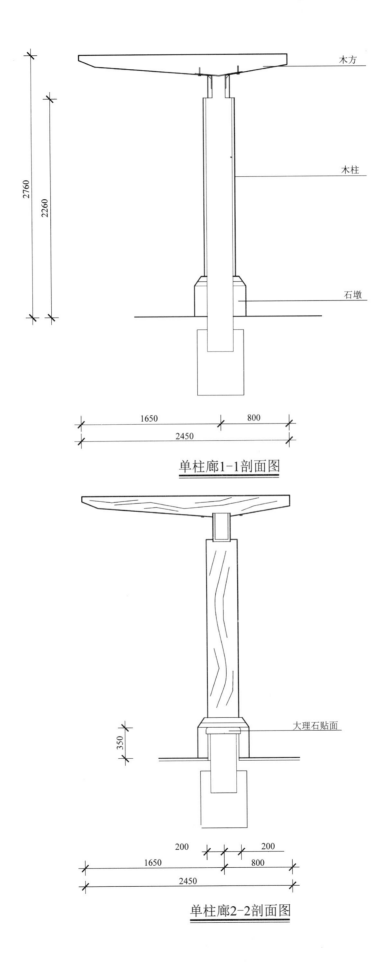

单柱廊1-1剖面图

单柱廊2-2剖面图

现代式廊 2

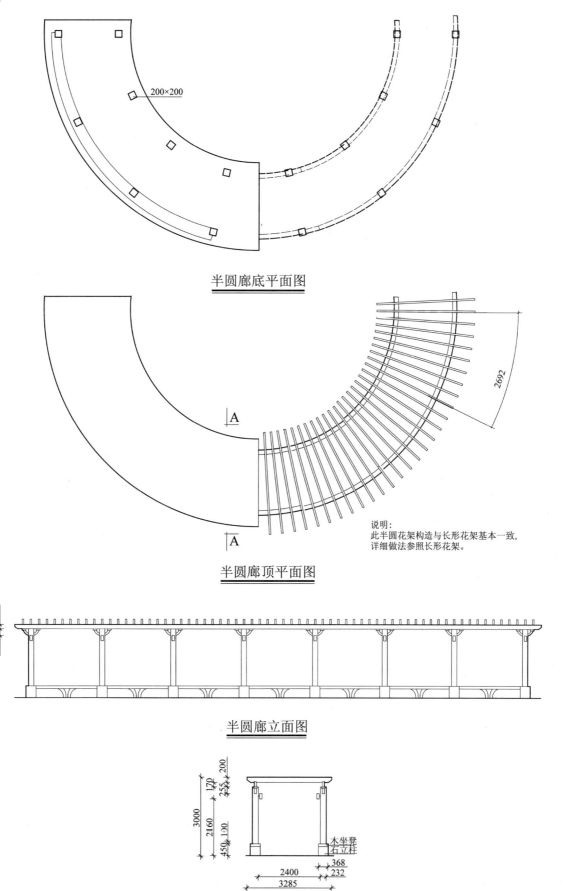

欧式架 1

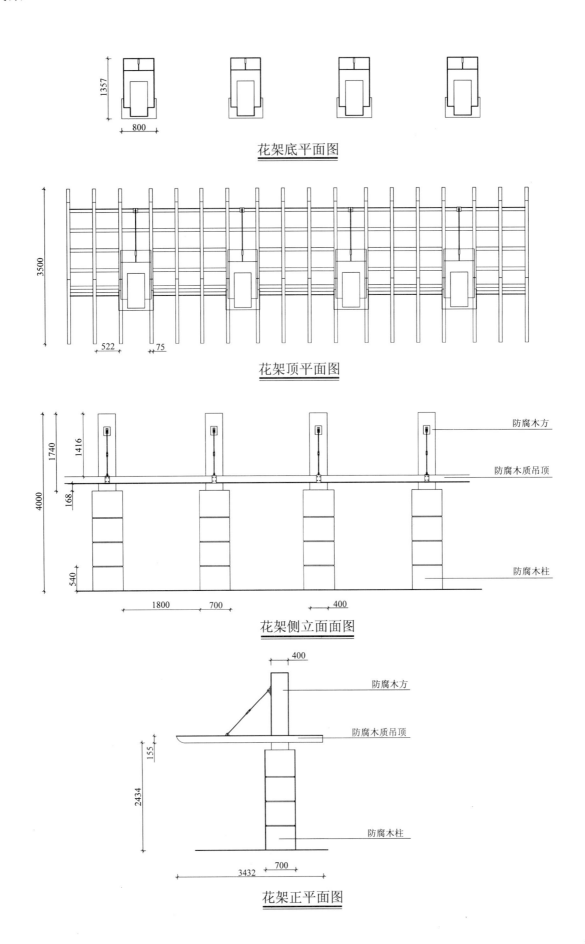

欧式架 2

花架顶平面图

花架底平面图

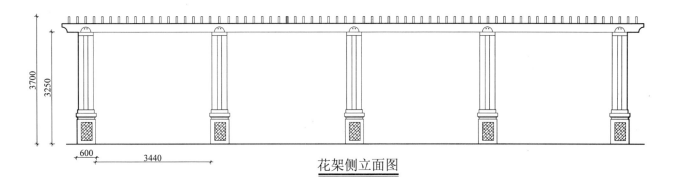

花架侧立面图

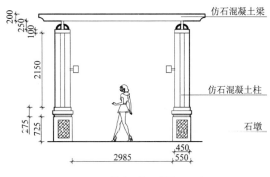

花架立面图

欧式架 3

花架底平面图

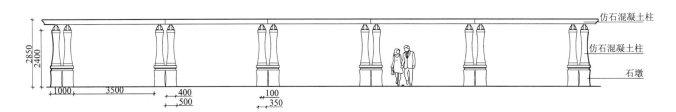

花架顶平面图

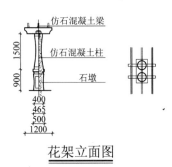

花架侧立面图

花架立面图

中式架1

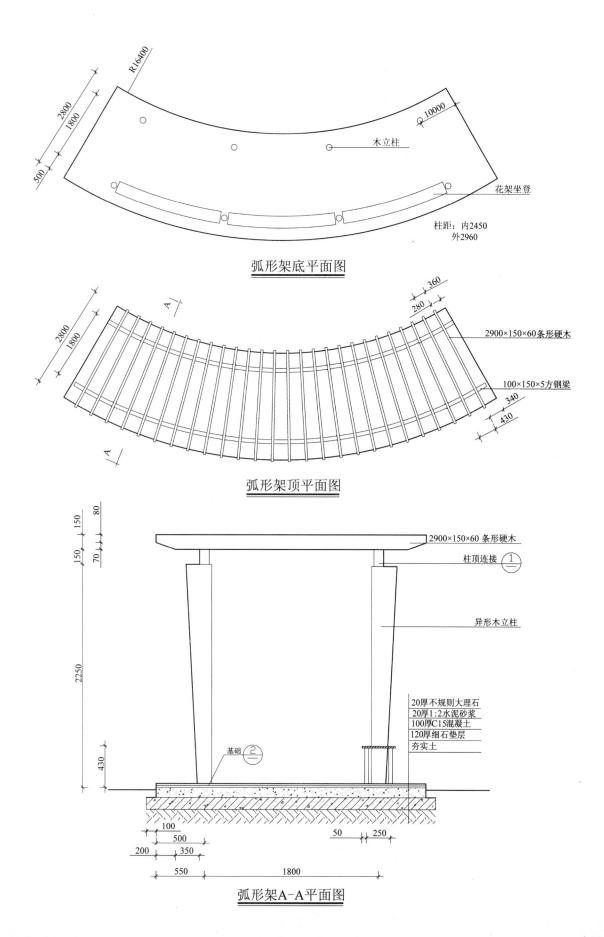

弧形架底平面图

弧形架顶平面图

弧形架A-A平面图

中式架 1-2

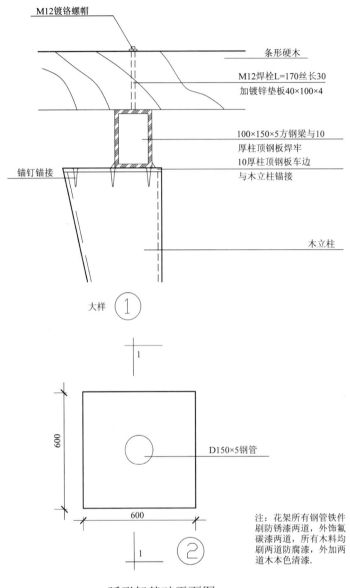

弧形架基础平面图

注：花架所有钢管铁件刷防锈漆两道，外饰氟碳漆两道，所有木料均刷两道防腐漆，外加两道木本色清漆.

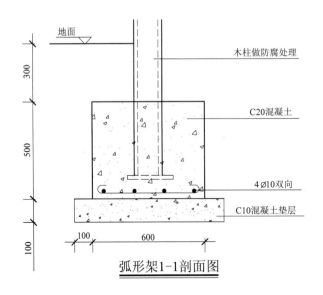

弧形架1-1剖面图

中式架 2-1

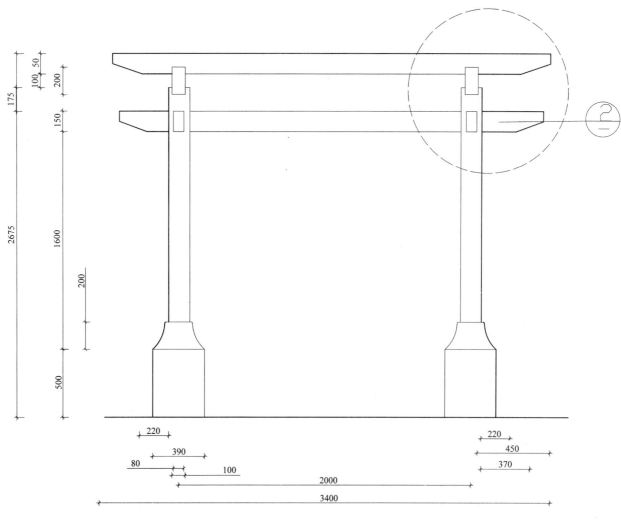

花架立面图

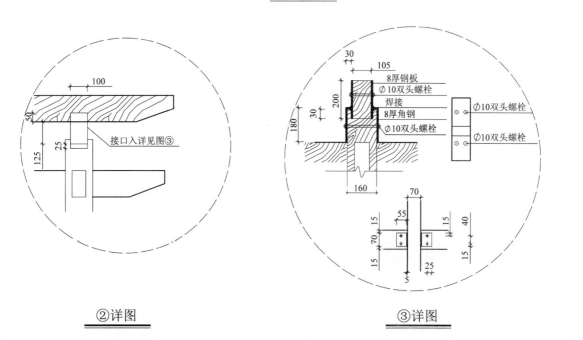

②详图　　　③详图

中式架 2-2

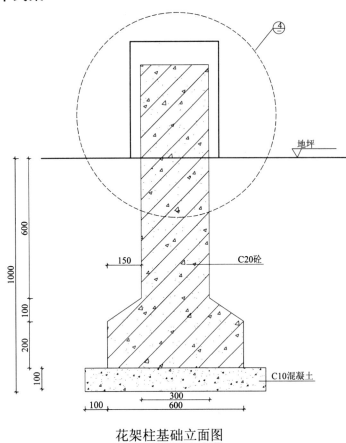

花架柱基础立面图

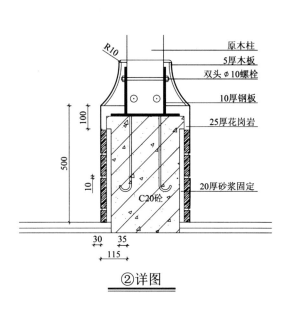

②详图

注：1. 木材选用防腐木，进行烘干、防潮、防腐处理。
2. 所有木质材料均涂上清漆。
3. 所有钢支架先涂一遍红丹，再涂两遍黑漆。
4. 木坐椅做法参考花架-C坐椅施工图。

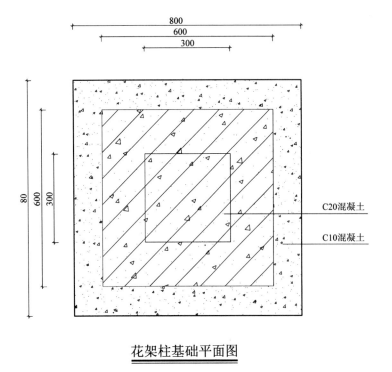

花架柱基础平面图

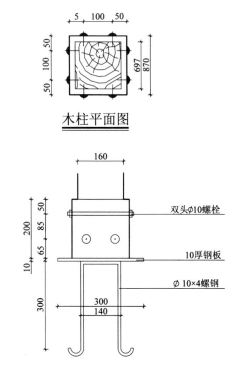

木柱平面图

中式架 3-1

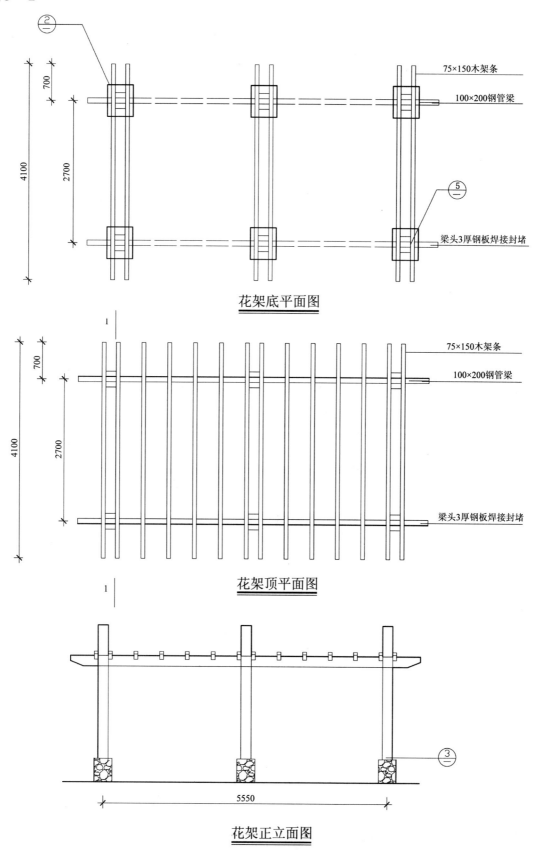

花架底平面图

花架顶平面图

花架正立面图

说明：
1. 全部木制品都需经过防腐处理。
2. 全部外露铁件都经防锈漆2道处理。

中式架 3-2

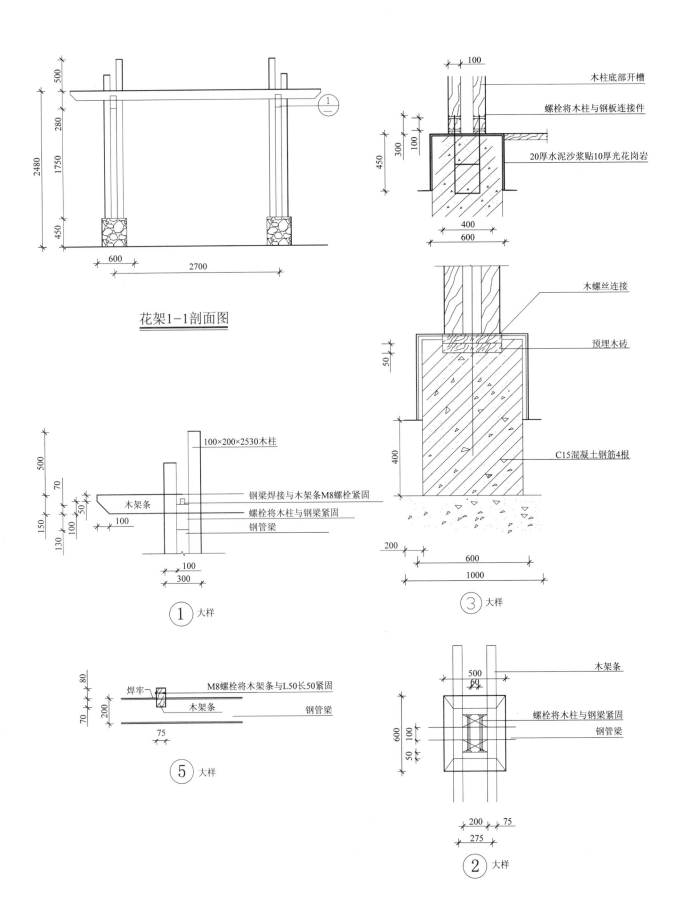

现代式架1

现代式架倾向各种新颖造型并塑造艺术感觉。

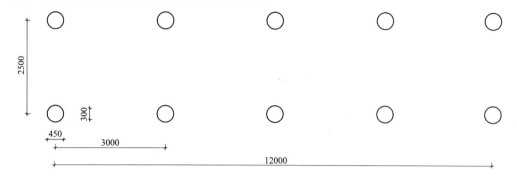

花架底平面图

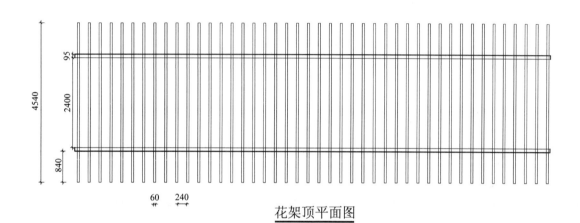

花架顶平面图

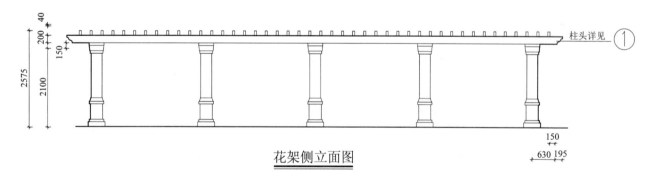

花架侧立面图

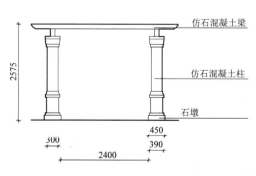

花架立面图

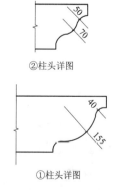

②柱头详图

①柱头详图

现代式架 2

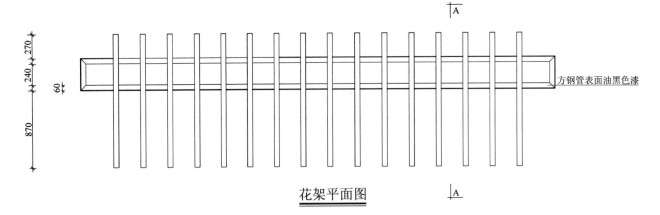

花架平面图

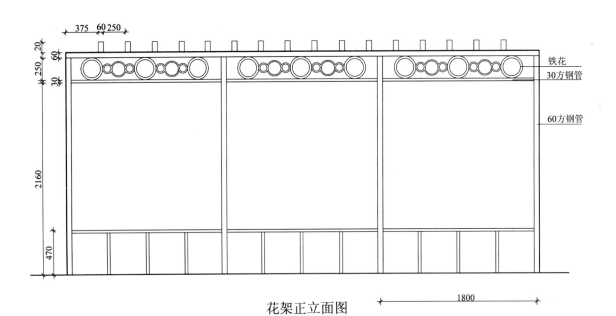

花架正立面图

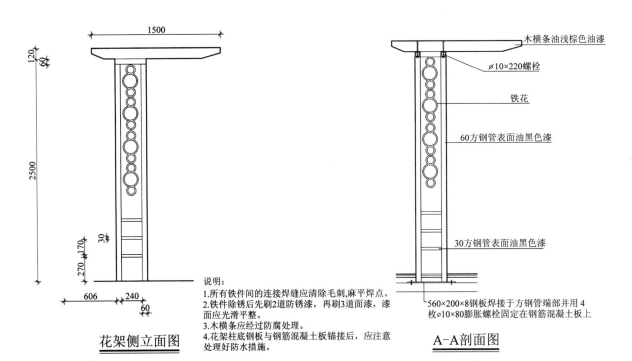

花架侧立面图

说明：
1. 所有铁件间的连接焊缝应清除毛刺，麻平焊点。
2. 铁件除锈后先刷2道防锈漆，再刷3道面漆，漆面应光滑平整。
3. 木横条应经过防腐处理。
4. 花架柱底钢板与钢筋混凝土板锚接后，应注意处理好防水措施。

A-A剖面图

现代式架3

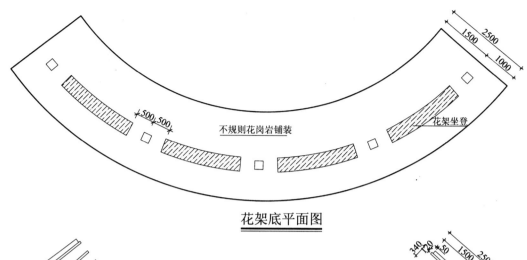

花架底平面图

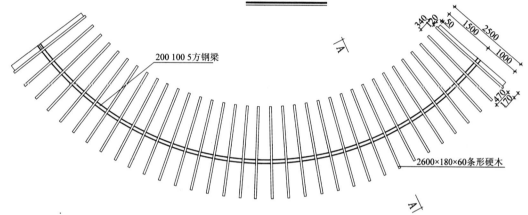

花架顶平面图

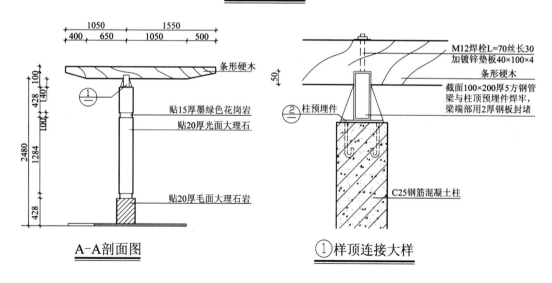

A-A剖面图　　①样顶连接大样

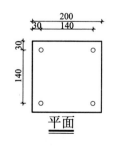

平面

立面

② 样顶预埋件

注：
花架所有钢管铁件刷防锈漆两道，外饰氟碳漆两道
所有木料均刷两道防腐漆，外加两道木本色清漆。

现代式架 4-1

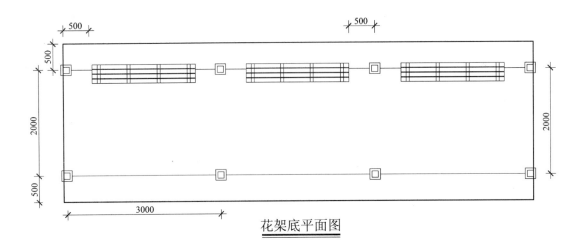

花架底平面图

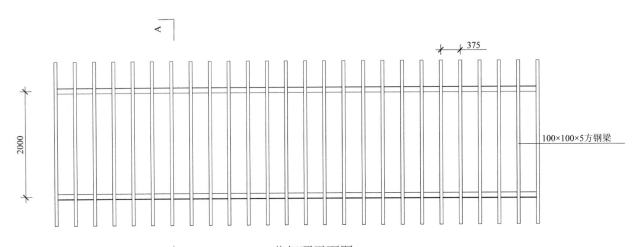

花架顶平面图

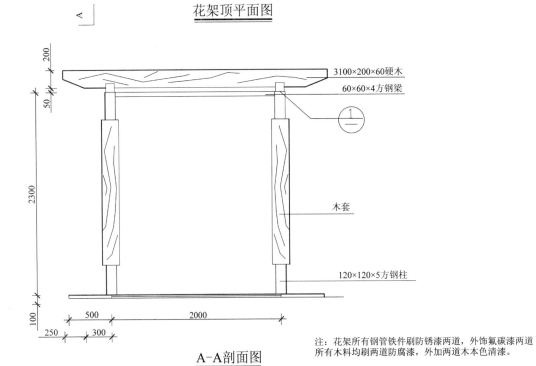

A-A 剖面图

注：花架所有钢管铁件刷防锈漆两道，外饰氟碳漆两道
所有木料均刷两道防腐漆，外加两道木本色清漆。

现代式架 4-2

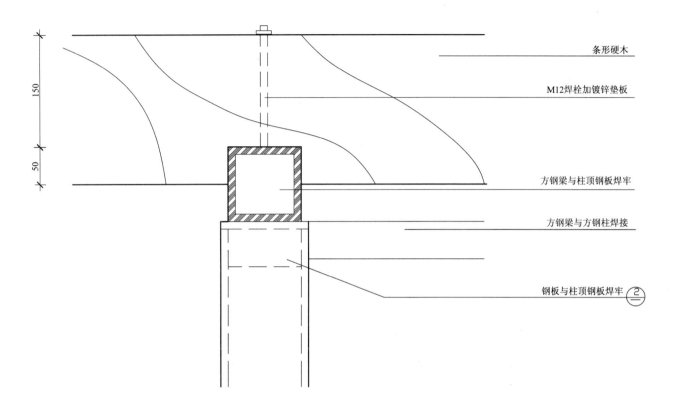

花架大样 ①

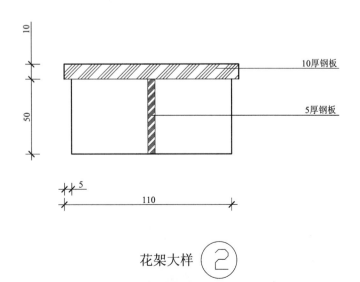

花架大样 ②

欧式柱1

欧式柱主要彰显欧式建筑的宏伟高大,并具有强烈的西方传统审美气息。

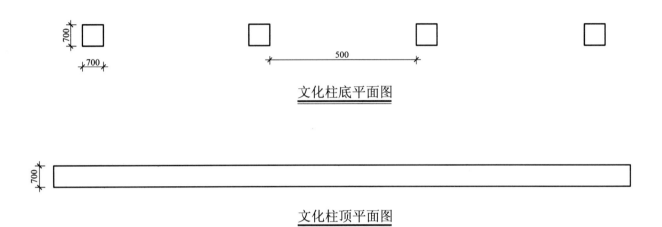

文化柱底平面图

文化柱顶平面图

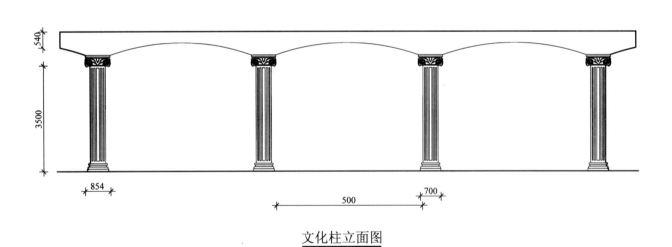

文化柱立面图

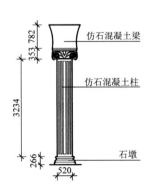

文化柱侧立面图

欧式柱 2

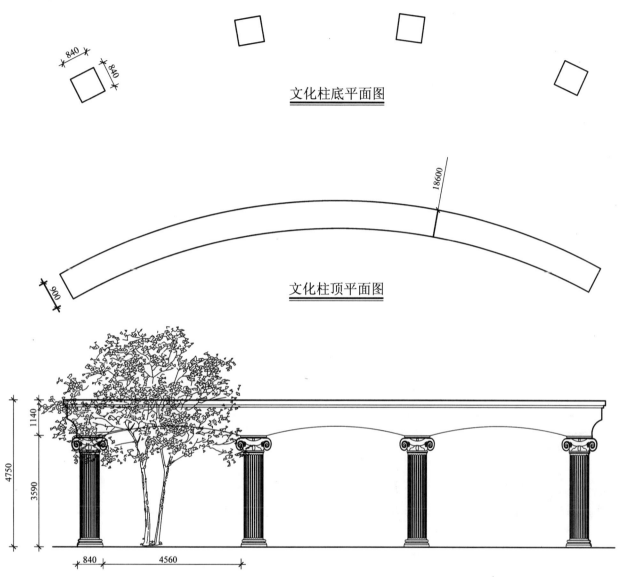

文化柱底平面图

文化柱顶平面图

文化柱侧立面图

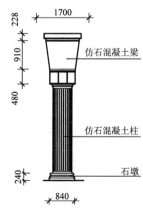

文化柱立面图

欧式柱 3

文化柱底平面图

文化柱顶平面图

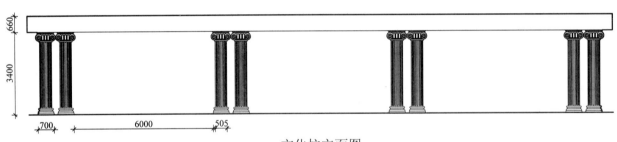

文化柱立面图

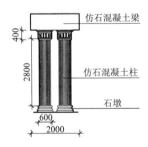

文化柱侧立面图

欧式柱 4

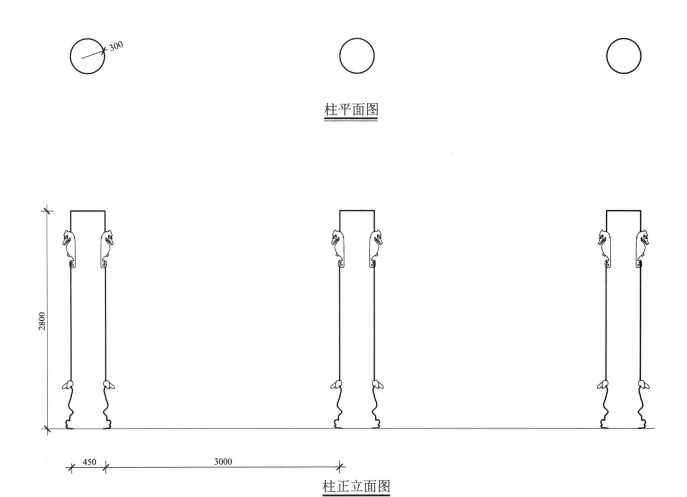

柱平面图

柱正立面图

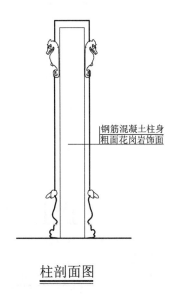

钢筋混凝土柱身
粗面花岗岩饰面

柱剖面图

欧式柱 5

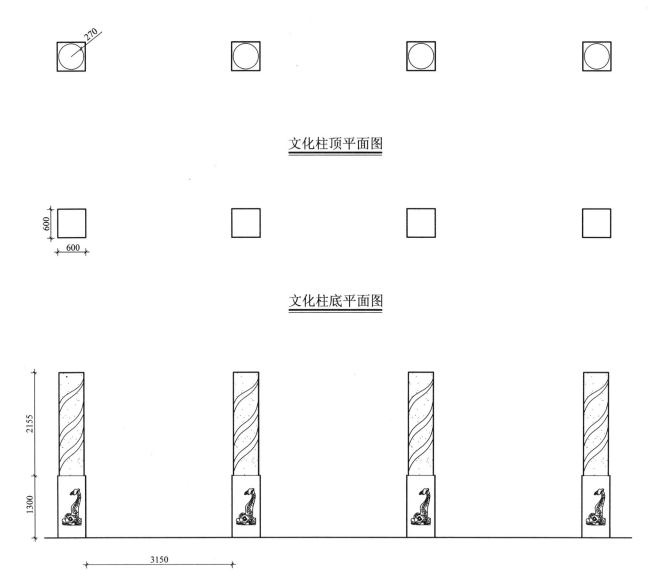

文化柱顶平面图

文化柱底平面图

文化柱立面图

文化柱侧立面图

欧式柱6

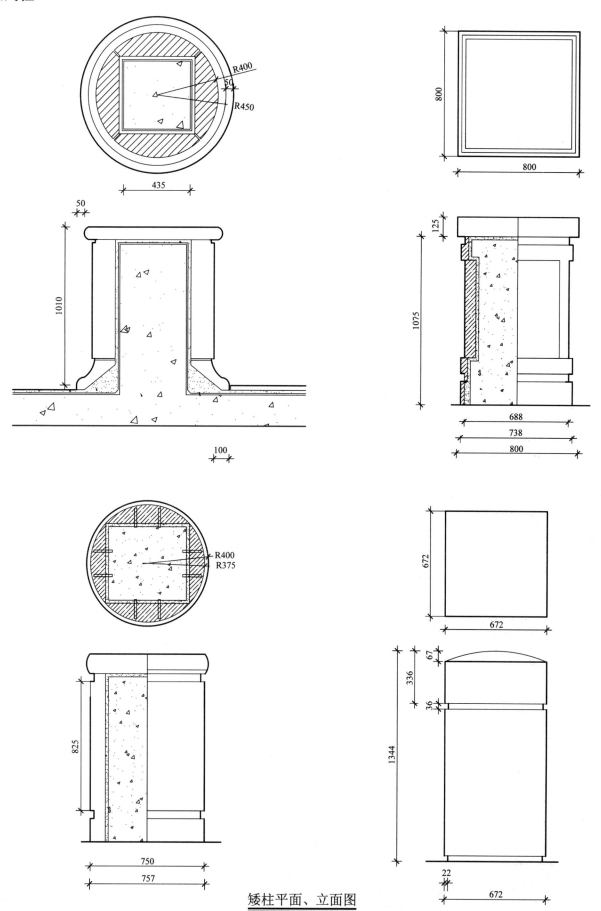

矮柱平面、立面图

欧式柱 7

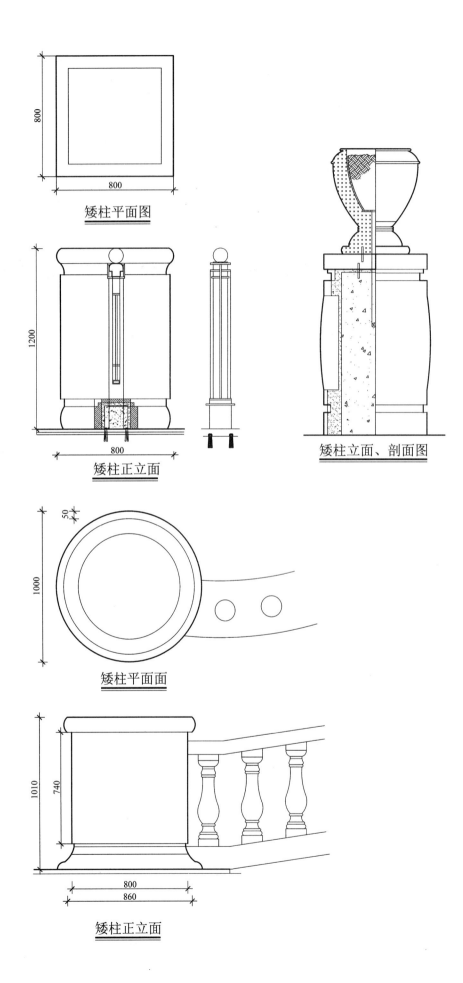

中式柱 1

中式柱主要用于显示独特的中国地方民俗和文化特色。

文化柱顶平面图

文化柱底平面图

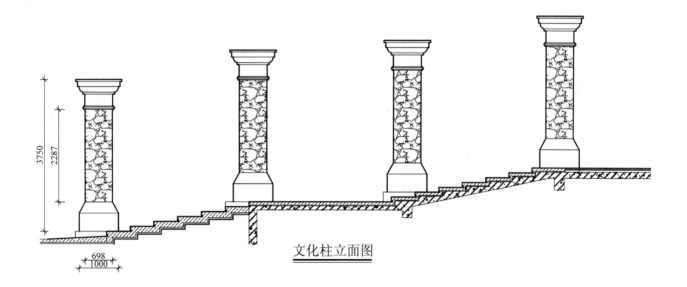

文化柱立面图

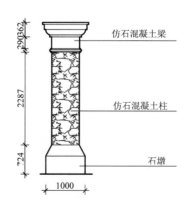

文化柱侧立面图

中式柱 2

柱平面图

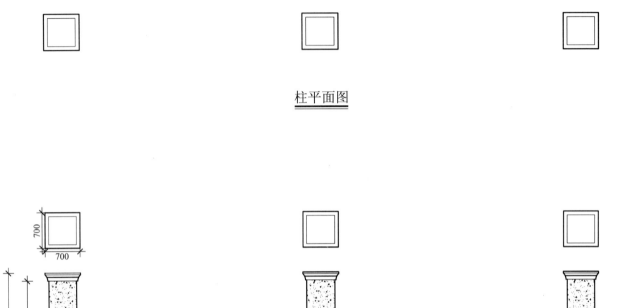

柱正立面图

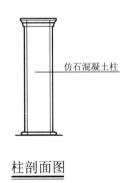

柱剖面图

中式柱 3

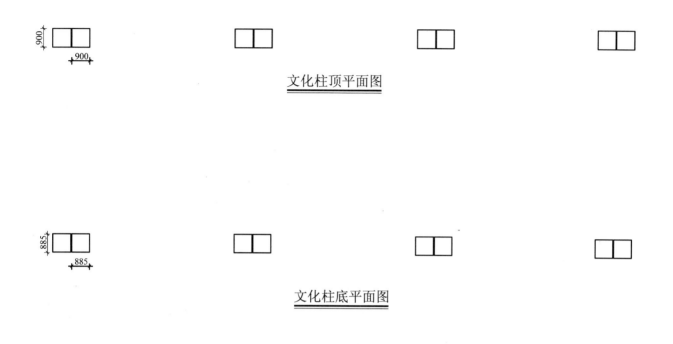

文化柱顶平面图

文化柱底平面图

文化柱立面图

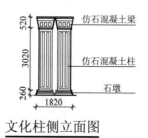

文化柱侧立面图

中式柱 4

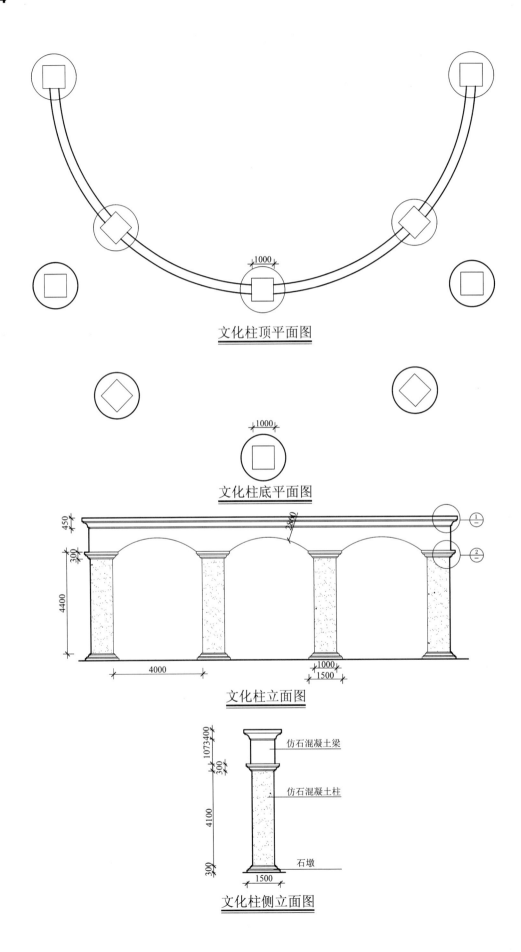

中式柱 5

文化柱顶平面图

文化柱底平面图

文化柱立面图

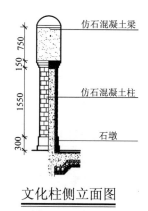

文化柱侧立面图

现代式柱1

现代式柱主要用来塑造独特的造型和现代景观效果。

文化柱底平面图

文化柱立面图

文化柱侧立面图

现代式柱 2

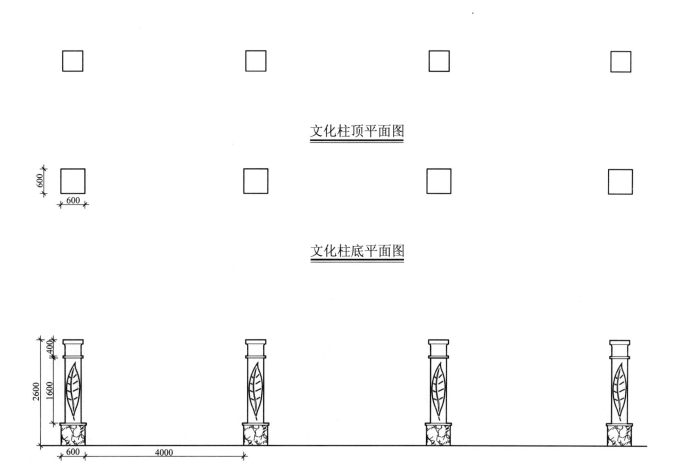

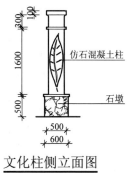

现代式柱 3

柱平面图

柱正立面图

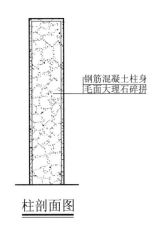

柱剖面图

现代式柱 4

柱平面图

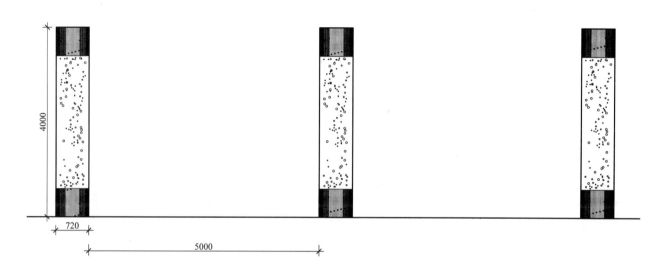

柱正立面图

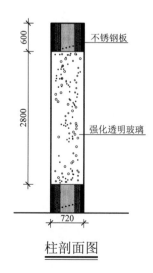

柱剖面图

欧式墙 1

文化墙平面图

文化墙立面图

欧式墙 2

欧式墙 3

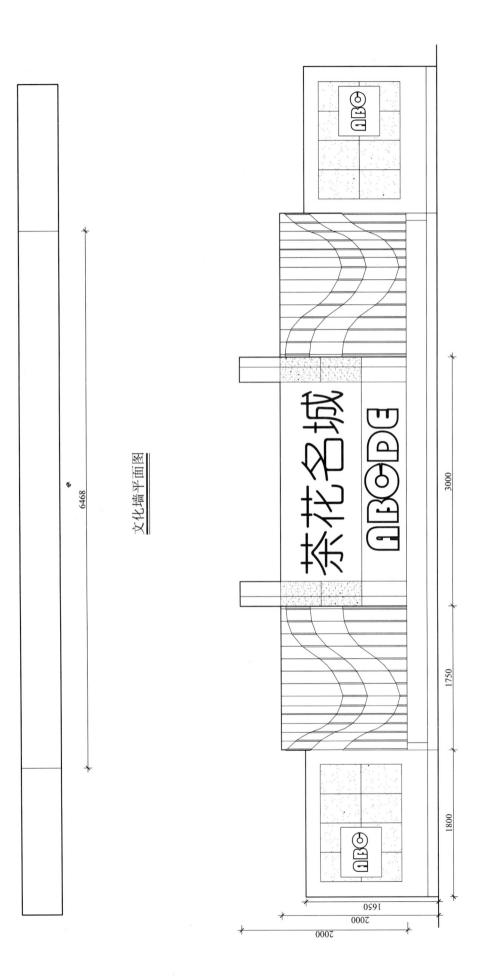

中式墙 1

中式墙体现中式文化及构造特点。

水墙平面图

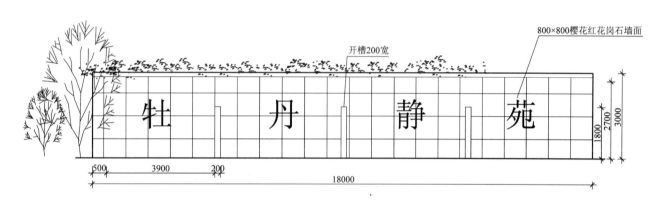

水墙立面图

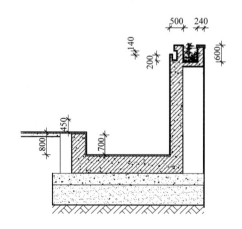

水墙侧立面图

中式墙 2

文化墙平面图

文化墙立面图

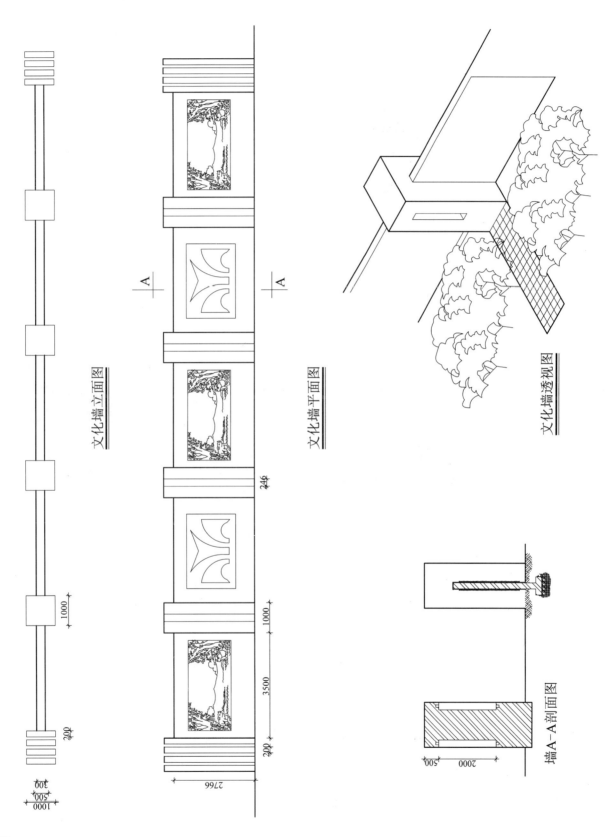

现代式墙 1

现代式墙主要表现现代方式和理念。

水墙平面图

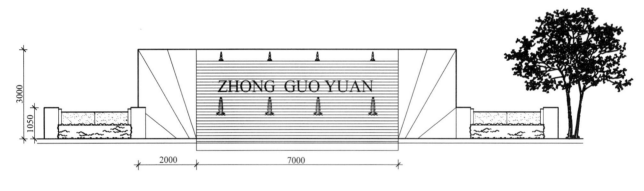

水墙立面图

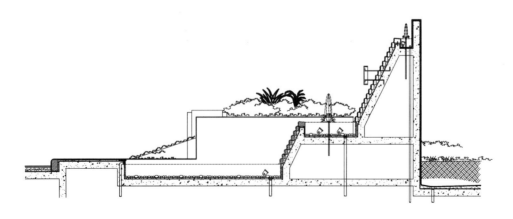

水墙侧立面图

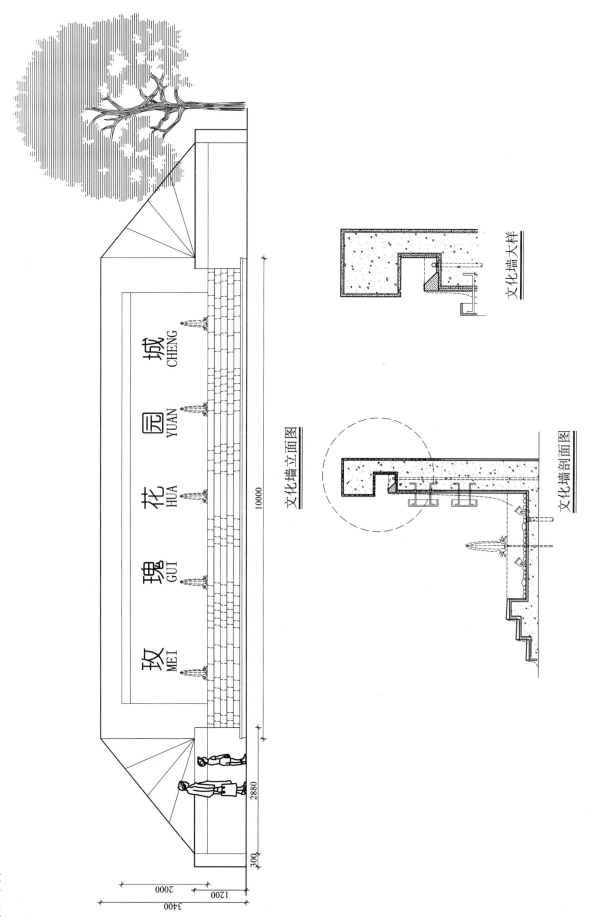

现代式墙 3

文化墙平面图

文化墙立面图

现代式墙 4

景墙平面图

景墙立面图

现代式墙 5

桥1

桥通常是根据其使用程度来决定其形式和大小的，桥有拱桥和平桥，有钢筋混凝土和木制的桥，木制的桥要做防腐、防裂、防磨处理。

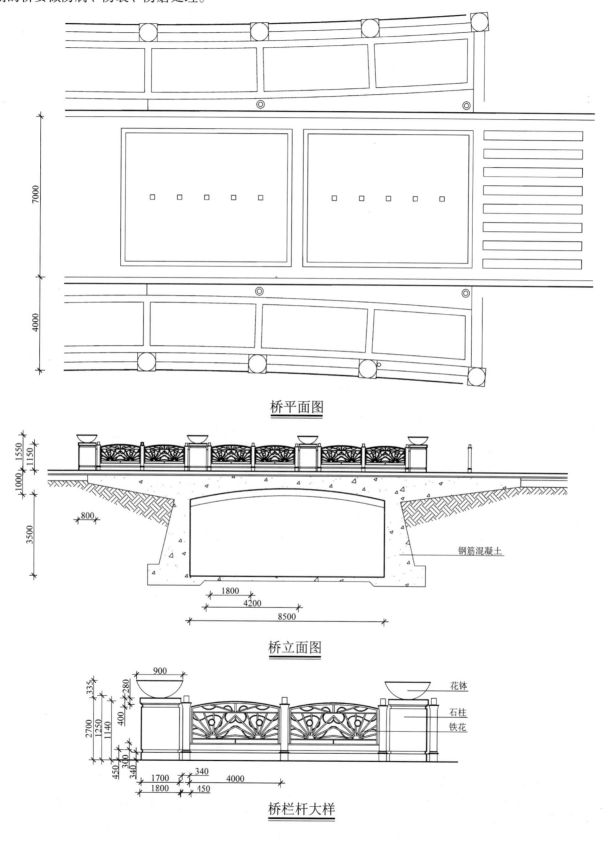

桥平面图

桥立面图

桥栏杆大样

桥 2

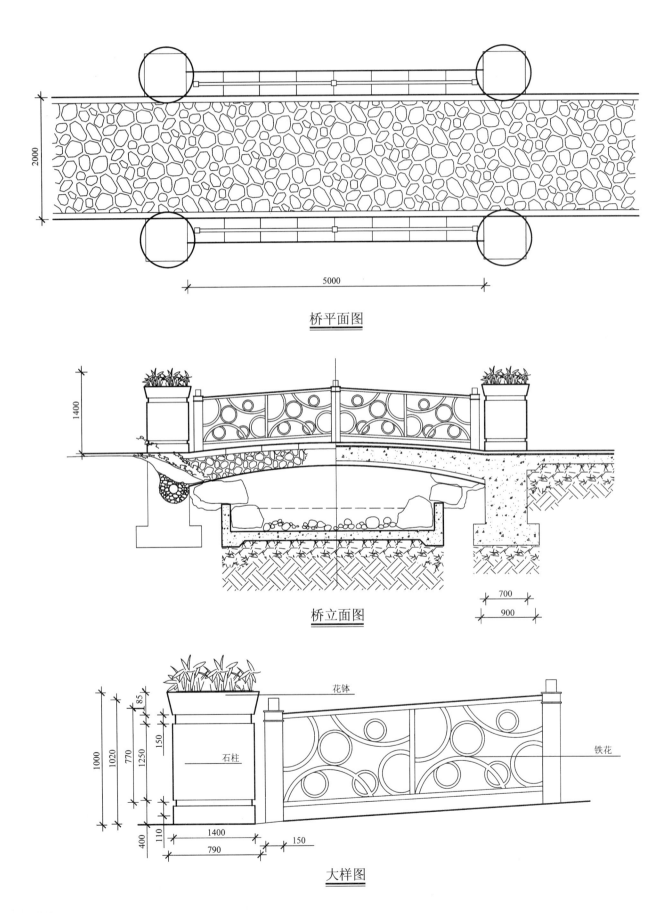

桥平面图

桥立面图

大样图

桥3

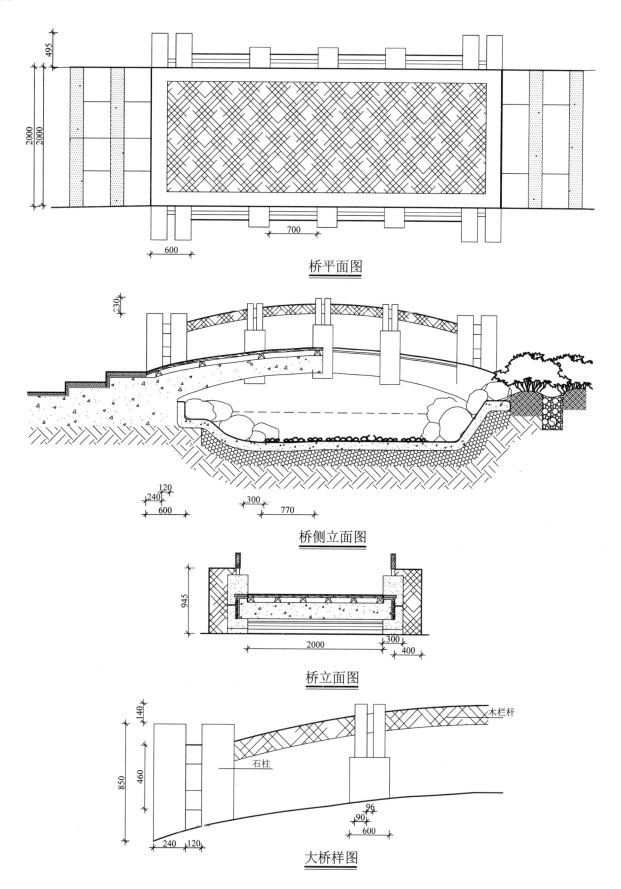

桥平面图

桥侧立面图

桥立面图

大桥样图

桥 4

桥平面图

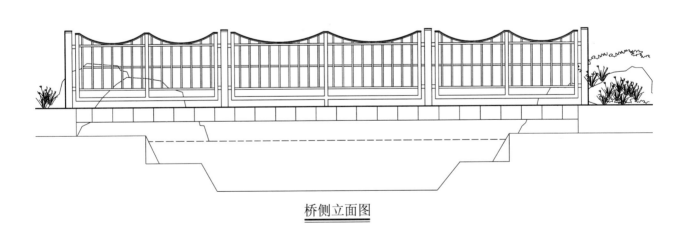

桥侧立面图

桥 5

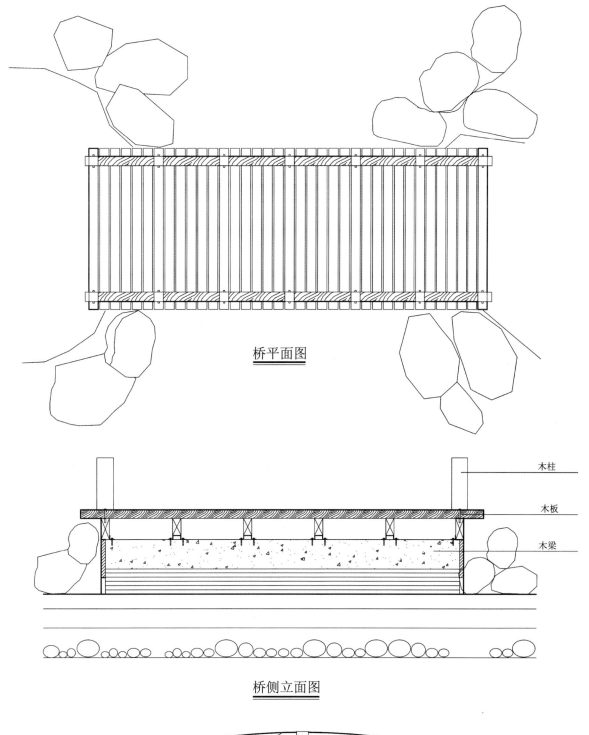

桥平面图

桥侧立面图

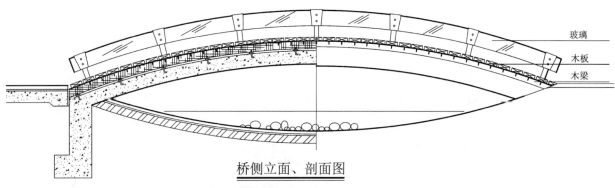

桥侧立面、剖面图

第四节 植物景观设计

本设计为园林景观植物施工设计。

一、设计依据

(1)国家《城市园林绿化工程及验收规范 CJJ/82-99》环境施工的有关规范标准;
(2)建设用地规划许可证;
(3)国家及地方颁布的有关规范及规程。

二、设计单位及标高

(1)工程施工图中尺寸,除标高和总图以米(m)为单位外,其余均以毫米(mm)为单位;
(2)工程设计标高采用相对标高。

三、绿化

1. 绿化实施

(1)绿化实施前应咨询园林设计师有关园林植物的种植方法,保证植物成活率。植物样品在施工前须由甲方及园林设计师共同审定;
(2)园林植物种植工程完毕后应进行整型修剪,工程完毕后施工单位需对园林植物进行成活保养;
(3)绿化实施前应咨询园林设计师有关园林植物的种植密度及数量,不得随意更改植物规格(参见植物配置图及植物配置说明);
(4)现有植物的保留与保护;
(5)施工前应在设计中植物保留区标明需保留的植物并采取保护措施;
(6)未经设计师对可能侵蚀部分的审核确认,不许在植物保留区挖掘、排水或其它任何破坏等;
(7)在建筑对保留植物可能造成影响的情况下,应在施工前与设计师进行确认。

2. 绿化地的平整、构筑与清理

(1)按城市园林绿化规范规定在10cm以上,30cm以内平整绿化地面至设计坡度要求,平面绿化地平整坡度控制在2.5%~3%坡度;
(2)根据实际的线形与标高构筑湿地,0.02 \ U+2264i \ U+22640.1,确保水能排到指定的蓄水池。同时清除现场碎石及杂草杂物。

3. 土壤要求

(1)施工方应对现场使用的种植土进行土壤检测,并支付相关费用。施工前应将检测结果及改良方案提交业主和景观设计师认可,得到书面确认后方可施工;
(2)土壤应疏松湿润,不含砂石和建筑垃圾,排水良好,pH值5~7,富含有机质的肥沃土壤。如是回填土不能是深层土;
(3)对草坪,花卉种植地应施基肥,翻耕25~30cm,搂平耙细,去除杂物,平整度和坡度符合设计要求。
(4)植物生长最低种植土层厚度应符合下表规定。

园林植物种植必需的最低土层厚度:

植被类型	草坪地被	草本花卉	小灌木	大灌木	浅根乔木	深根乔木
土层厚度(cm)	15~30	30	45	60	90	150

4. 树穴要求

(1)树穴应符合设计要求,位置要准确;
(2)土层干燥地区应在种植前浸树穴;
(3)树穴应根据苗木根系,土球直径和土壤情况而定,树穴应垂直下挖,上口下底、规格应符合设计

要求及相关的规范。以下树穴均为错误：锅底形，上小下大形，上大下小形。

（4）挖种植穴、槽的大小规格应符合规定：

常绿乔木类种植穴规格（cm）				小乔木、花灌木类种植穴规格（cm）		
树高	土球直径	种植穴深度	种植穴直径	冠径	种植穴深度	种植穴直径
150	40~50	50~60	80~90	100	60~70	70~90
150~250	70~80	80~90	100~110	200	70~90	90~110
250~400	80~100	90~110	120~130			
250~400	80~100	90~110	120~130			
400以上	140以上	120以上	180以上			

（5）落叶乔木类种植穴规格（cm）

胸径	种植穴深度	种植穴直径	胸径	种植穴深度	种植穴直径
2~3	30~40	40~60	5~6	60~70	80~90
3~4	40~50	60~70	6~8	70~80	90~100
4~5	50~60	70~80	8~10	80~90	100~110

（6）竹类种植穴规格（cm）

种植穴深度	种植穴直径
比盘根或土球深20~40	比盘根或土球大40~60

（7）绿篱类种植槽规格（cm）

苗高	深×宽	种植方式（单行　双行）
50~80	40×40	40×60
100~120	50×50	50×70
120~150	60×60	60×80

5. 基肥

要求施工种植前必须依实施足基肥，弥补绿地瘦瘠对植物生长的不良影响，以使绿化尽快见效。必须依据当地园林施工要求确定基肥。建议依实选用以下基肥施用，施前须经业主和景观设计师认可：

（1）垃圾堆烧肥：利用垃圾焚烧场生产的垃圾堆烧肥过筛，且充分沤熟后施用；

（2）堆沤蘑菇肥：用蘑菇生产厂生产所剩的废蘑菇种植基质掺入3%~5%的过磷酸钙后堆沤，充分腐熟后施用。

（3）其他基肥或有机肥，必须经该工程施工主管单位同意后施用、用量依实而定。

各种植物均应按预定要求的基肥量施基肥，以利花木生长，种植的保存率应>98%，优良率应>90%，以使绿化尽早见效。

6. 除虫杀虫剂

如需用，则必须符合国家和地方有关规定要求。

7. 苗木要求

苗木品种规格详见施工图苗木表，高度均为苗木修剪后高度，胸径为所植乔木距地1.2m处的截面直径。

（1）严格按苗木规格购苗，应选择枝干健壮，形体优美的苗木，苗木移植尽量减少截枝量，严禁出现没枝的单干苗木，乔木的分枝点应不少于4个，树型特殊的树种，分枝必须有4层以上；

（2）规则式种植的乔灌木，（如广场上列植乔木等）同种苗木的规格大小应统一；

（3）丛植或群式种植的乔灌木，同种或不同种苗木都应高低错落，充分体现自然生长的特点。植后同种苗木相差30cm左右；

（4）孤植树应选种树形姿态优美、造型奇特、冠形圆整耐看的优质苗木；

（5）整形装饰篱木规格大小应一致，修剪整形的观赏面应为圆滑曲线弧形，起伏有致；

（6）严格按设计规格选苗，地苗应保证移植根系，带好土球，包装结实牢靠；

（7）分层种植的灌木花带边缘轮廓线上种植密度应大于规定密度，平面线形流畅，外缘成弧形，高低层次分明，且于周边点种植物高差不少于300mm；

（8）具体苗木品种规格见施工图苗木总表；

（9）高度：为苗木经常规处理后的种植自然高度（单位：cm）；

（10）胸径：为所种植乔木离地面100cm处的平均直径，表中规定为上限和下限种植时，最小不能小于表列下限，最大不能超过上限3cm（主景树可达5cm），以求种植物苗木均匀统一，利于生产（单位：cm）；

（11）土球：苗木挖掘后保留的泥头直径，土球尽可能大，确保植物成活率；

（12）冠幅：是指乔木修剪小枝后，大枝的分枝最低幅度或灌木的叶冠幅。而灌木的冠幅尺寸是指叶子丰满部分。只伸出外面的两、三个单枝不在冠幅所指之内，乔木也应尽量多留些枝叶；

（13）所有植物必须健康、新鲜、无病虫害，无缺乏矿物质等症状，生长旺盛；

（14）主要树种选购后请与设计师联系，确认后方可下植。

8. 定点放线

按施工平面图所标尺寸定点放线，如图中未标明尺寸的种植，按图比例依实放线定点，要求定点放线准确，符合设计要求。

9. 种植

（1）按园林绿化常规方法施工，要求基肥应与碎土充分混匀；

（2）成列的乔木应按苗木的自然高度依次排列；点植的花草树木应自然种植，高低错落有致；

（3）草坪区的树木需保留一个直径900mm的树圈；

（4）种植土应击碎分层捣实，最后起土圈并淋足定根水；

（5）种植胸径在5cm以上的乔木应设支柱固定。支柱应牢固，绑扎树木处应夹垫物，绑扎后的树干应保有持直立；

（6）无特殊要求时行道树株距为5~8m，树干中心至路缘石外侧距离为80cm；

（7）植后如非雨天应每天浇水至少两次，集中养护管理；

（8）草皮移植平整度误差\U+22641cm；

（9）绿化种植应在主要建筑、地下管线、道路工程等主体工程完成后进行；

（10）栽种植物过程中如发现电缆、管道、障碍物等要停止操作，及时与有关部门协商解决；

（11）规格种植的乔灌木，同苗木规格应统一，并确保要求的种植密度。整形装饰篱木修剪后的观赏面应曲线圆滑，起伏有致。分层种植的灌木花带边缘的种植密度应大于规定密度，平面线应流畅。

10. 修剪造型

花草树木种植后，因种植前修剪主要是为运输和减少水分损失等而进行的，种植后应考虑植物造型，重新进行修剪造型，使花草树木种植后初始冠型能有利于将来形成优美冠型，达到理想绿化景观。

11. 板顶种植

当种植区位于板顶时，采用以下做法：可采用陶粒、玻璃纤维布、轻质种植土，控制容重应根据具体部位的屋顶结构承重能力分别决定，参照结构图纸并与专业人员协商。铺设种植土前，应首先核查该部分的土中积水排除系统是否已施工完善，经确认后先按设计要求完成陶粒疏水层，然后方可铺设种植土，严格按照施工规范铺设疏水设施及种植土。积水排除系统及疏水水层做法见有关图纸。

地下车库顶板及屋顶花园植栽用土均应采用轻质复合种。

12. 种植时间

必须在当地气候条件下选择适宜的时间种植，施工前应得到业主和设计师的确认。

13. 保养期

绿化施工保养期约为半年，或按保养合同执行。

14. 补充

未详部分请与设计师或按国家及当地地方园林绿化规范标准施工。

15. 植物苗木表

植物苗木表主要介绍植物的名称、品种样式、规格、数量、价格等。

乔 木 表

序号	图例	苗木名称	规　　格	单位	株距	数量	备注
1		加拿利海枣(小)	树高150～200cm，冠幅200cm，地径25cm，土球70cm	株	见图	90	假植移植
2		加拿利海枣(大)	树高200～250cm，冠幅250cm，地径30cm，土球80cm	株	见图	8	假植移植
3		局干蒲葵	树高400～450cm，干高300cm，冠幅250cm，土球80cm	株	见图	22	假植移植
4		金山葵	树高500～550cm，干高350cm，冠幅350cm，地径35cm，土球100cm	株	见图	51	假植移植
5		银海枣	树高450～500cm，干高350cm，冠幅350cm，土球100cm	株	见图	6	假植移植
6		华盛顿葵	树高400～450cm，干高300cm，冠幅250cm，土球80cm	株	见图	6	假植移植
7		大滇朴	树高650～700cm，枝下高250cm，胸径22cm，冠幅550cm，土球120cm	株	见图	1	全冠、假植移植
8		天竺桂	树高350～400m，枝下高180cm，胸径8～10cm，冠幅250cm，土球80cm	株	见图	12	全冠、假植移植
9		香樟	树高600～650cm，枝下高250cm，胸径18cm，冠幅350cm，土球120cm	株	见图	11	全冠、假植移植
10		枫香	树高500～550cm，枝下高250cm，胸径15cm，冠幅350cm，土球100cm	株	见图	34	全冠、假植移植
11		大树杨梅	树高150～200cm，冠幅200cm，土球60cm	株	见图	4	全冠、假植移植
12		小叶榕	树高450～500cm，枝下高200cm，胸径12cm，冠幅300cm，土球100cm	株	见图	55	假植移植
13		白玉兰	树高450～500cm，枝下高200cm，胸径12cm，冠幅350cm，土球100cm	株	见图	16	假植移植
14		银杏	树高550～600cm，枝下高250cm，胸径18cm，冠幅300cm，土球100cm	株	见图	2	全冠、假植移植
15		栾树	树高350～400cm，枝下高200cm，胸径8cm，冠幅250cm，土球80cm	株	见图	16	假植移植
16		桂花	树高350～400cm，胸径6cm，冠幅200～250cm，土球80cm	株	见图	5	全冠、假植移植
17		柳叶榕	树高250～300cm，枝下高100cm，胸径6～7cm，冠幅150cm，土球60cm	株	见图	20	假植移植
18		花叶垂叶榕	树高200～250cm，胸径6cm，干高80cm，冠幅180cm，土球60cm	株	见图	23	地苗移植
19		小叶紫薇	树高150～200cm，冠幅150cm，土球60cm	株	见图	76	地苗移植
20		红刺露兜	树高200～250cm，干高150cm，冠幅100cm，土球60cm	株	见图	13	地苗移植
21		紫玉兰	树高150～200cm，冠幅100cm，土球60cm	株	见图	11	地苗移植
22		樱桃	树高200～250cm，冠幅200cm，土球60cm	株	见图	50	地苗移植
23		垂叶榕	树高250～300cm，胸径6cm，干高80cm，冠幅180cm，土球60cm	株	见图	64	地苗移植
24		柚子树	树高300～350cm，胸径6cm，冠幅200m，土球60cm	株	见图	3	地苗移植
25		红枫	树高120～180cm，冠幅100cm，土球40cm	株	见图	31	地苗移植
26		桃花	树高200～220cm，冠幅150cm，地径15cm，土球60cm	株	见图	24	地苗移植
27		勒杜鹃	盆景式，树高180cm，冠幅60cm，土球40cm	株	见图	3	盆景式
28		苏铁	树高80cm，冠幅80cm，土球40cm	株	见图	3	地苗移植
29		海桐	树高80cm，冠幅70cm，土球40cm	株	见图	6	地苗移植
30		勒杜鹃球	球形，树高80cm，冠幅70cm，土球40cm	株	见图	90	地苗移植
31		非洲茉莉	球形，树高80cm，冠幅70cm，土球40cm	株	见图	41	地苗移植
32		七彩扶桑	球形，树高80cm，冠幅70cm，土球40cm	株	见图	34	地苗移植
33		小叶棕竹	树高80～100cm，冠幅60cm，土球40cm	株	见图	15	地苗移植
34		含笑	树高80cm，冠幅70cm，土球40cm	株	见图	15	地苗移植
35		金边龙舌兰	树高60cm，冠幅60cm，土球40cm	株	见图	21	地苗移植
36		八角金盘	树高60cm，冠幅60cm，土球40cm	株	见图	3	地苗移植
37		山茶	树高100cm，冠幅80cm，土球40cm	株	见图	3	地苗移植
38		四季桂	树高120cm，冠幅80cm，土球40cm				

灌木及地被表

序号	苗木名称	规格		数量	备注
1	大叶红草	苗高40cm，冠幅20cm，土球20cm	m²	161	袋苗，36袋/m²
2	锦绣杜鹃	苗高25cm，冠幅20cm，土球20cm	m²	160	袋苗，36袋/m²
3	鸭脚木	苗高30cm，冠幅20cm，土球20cm	m²	100	袋苗，25袋/m²
4	春鹃	苗高30cm，冠幅25 cm，土球20cm	m²	100	袋苗，25袋/m²
5	紫花马缨丹	苗高30cm，冠幅30cm，土球20 cm	m²	116	袋苗，25袋/m²
6	海芋	苗高60cm，冠幅40cm，土球20cm	m²	50	袋苗，25袋/m²
7	艳山姜	苗高40cm，冠幅30cm，土球30cm	m²	184	袋苗，16袋/m²
8	红桑	苗高40cm，冠幅30cm，土球30cm	m²	104	袋苗，16袋/m²
9	朱蕉	苗高50cm，冠幅30cm，土球30cm	m²	24	袋苗，16袋/m²
10	扶桑	苗高40cm，冠幅30cm，土球30cm	m²	72	袋苗，16袋/m²
11	金叶女贞	苗高40cm，冠幅30cm，土球20cm	m²	52	袋苗，25袋/m²
12	毛杜鹃	苗高50cm，冠幅30cm，土球30cm	m²	202	袋苗，25袋/m²
13	小叶女贞	苗高40cm，冠幅30cm，土球20cm	m²	133	袋苗，25袋/m²
14	红花檵木	苗高40cm，冠幅30cm，土球20cm	m²	39	袋苗，25袋/m²
15	蜘蛛兰	苗高40cm，冠幅30cm，土球20cm	m²	160	袋苗，25袋/m²
16	黄金榕	苗高40cm，冠幅30cm，土球20cm	0	114	袋苗，25袋/m²
17	八角金盘	苗高50cm，冠幅40cm，土球30cm	m²	146	盆苗，9盆/m²
18	花叶假连翘	苗高20cm，冠幅15cm，土球10cm	m²	86	袋苗，36袋/m²
19	勒杜鹃	苗高40cm，冠幅20cm，土球20cm	m²	133	袋苗，36袋/m²
20	黄花美人蕉	苗高30cm，冠幅20cm，土球20cm	m²	128	袋苗，25袋/m²
21	红花美人蕉	苗高30cm，冠幅20cm，土球20cm	m²	84	袋苗，25袋/m²
22	满天星	苗高30cm，冠幅30cm，土球20cm	m²	355	袋苗，25袋/m²
23	黄金叶	苗高20cm，冠幅15cm，土球10cm	m²	234	袋苗，36袋/m²
24	龟背竹	苗高50cm，冠幅40cm，土球30cm	m²	187	袋苗，9袋/m²
25	春羽	苗高50cm，冠幅40cm，土球30cm	m²	62	袋苗，9袋/m²
26	午时花	苗高20cm，冠幅15cm，土球10cm	m²	42	盆花，36盆/m²
27	沿阶草	苗高20cm，冠幅15cm，土球10cm	m²	141	袋苗，49袋/m²
28	葱兰	苗高20cm，冠幅15cm，土球10cm	m²	29	袋苗，49袋/m²
29	福建茶	苗高60cm，冠幅40cm，土球40cm	m²	109	盆苗，9盆/m²
30	棕竹	苗高70cm，冠幅50cm，土球40cm	m²	118	盆苗，9盆/m²
31	小蒲葵	苗高70cm，冠幅50cm，土球40cm	m²	94	盆苗，9盆/m²
32	早熟禾	图中所有未注明则为草地	m²	3929	满植

苗木表(乔木)

序号	拉丁文名	中文名	规格(cm)			单位	数量	备注
			胸径	高度	蓬径			
1	*Photinia serrulata*	石楠		200~250	200~250	株		
2	*Elaeocarpus alatus*	杜英	12.0~15.0	500~600	350~400	株		
3	*Acer palmatum*	鸡爪槭	10.0~12.0	300~400	250~350	株		
4	*Prunus cerasifera*	红叶李	8.0~10.0	300~400	200~300	株		d7.0~8.0
5	*Cinnamomum camphora*	香樟	15.0~18.0	600~700	450~550	株		带冠,树形优美
6	*Osmanthus fragrans*	桂花		250~300	250~300	株		树形优美
7	*Ligustrum lucidum*	女贞	12.0~15.0	500~600	400~500	株		
8	*Albizia julibrissin*	合欢	12.0~15.0	500~600	400~500	株		
9	*Sapinadus mukorossi*	无患子	12.0~15.0	500~600	400~500	株		
10	*Taxodium Disticum*	榉树	10.0~18.0	700~800	400~450	株		
11	*L iriodendron chinese*	鹅掌楸	12.0~15.0	500~600	400~500	株		
12	*Cercis chinensis*	紫荆		250~300	200~250	株		
13	*Phyllostachys viridis*	小刚竹	1.0~2.0	400~500		m²		
14	*Metasequoia glyptostroboidas*	水杉	6.0~8.0	650~700	250~300	株		
15	*Magnolia denudata*	白玉兰	12.0~15.0	500~600	350~450	株		
16	*P. persica cv. Duplex*	碧桃	8.0~10.0	300~400	250~300	株		
17	*Pittosporum tobira*	海桐球		100~200	40~50	株		
18	*Malus halliana*	垂丝海棠		200~300	150~200	株		
19	*Prunus serrulata*	樱花	6.0~7.0	400~500	300~350	株		d7.0~8.0
20	*Ginkgobiloba*	银杏	20.0~???	700~800	400~???	株		
21	*Magnolia grandiflora*	广玉兰	15.0~20.0	500~600	350~400	株		

植物造景 1

植物造景主要是通过各种植物在不同的地方进行各种生态组合而形成的一种平、立面景观效果。特殊植物还要打灯光照射。

水池植物造景剖面图

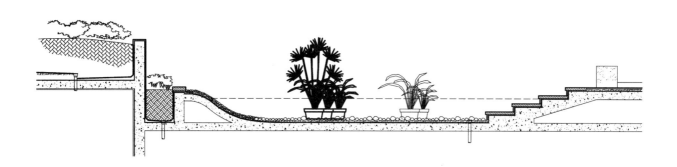

水池植物造景剖面图

水池植物造景剖面图

植物造景 2

广场植物造景剖面图

广场植物造景剖面图

广场植物造景剖面图

植物造景 3

高低植物造景剖面图

高低植物造景剖面图

微地形植物造景剖面图

植物造景 4

道路植物造景剖面图

道路植物造景剖面图

平地植物造景剖面图

植物栽植 1

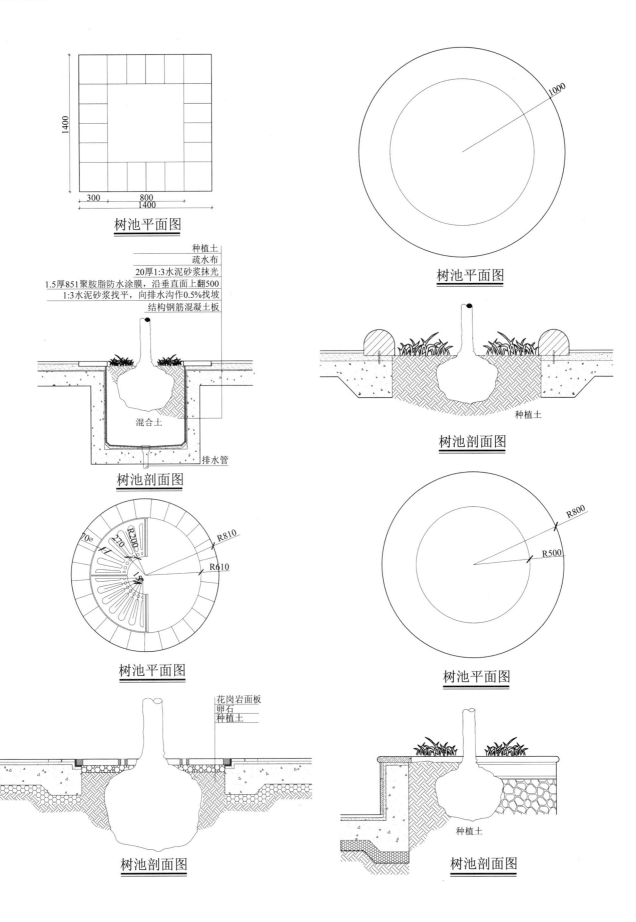

植物栽植 2

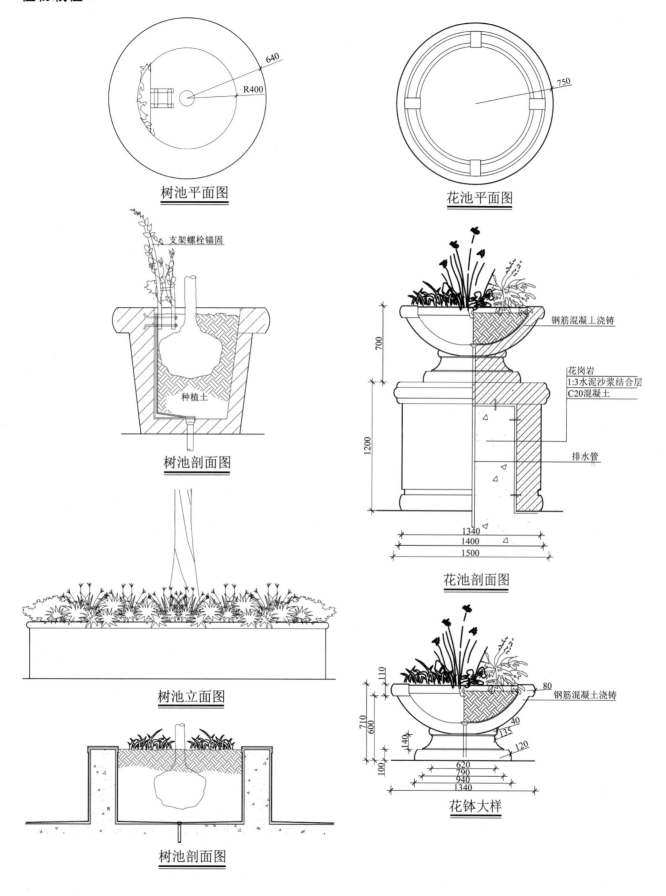

花池1

花池平面图

花钵大样

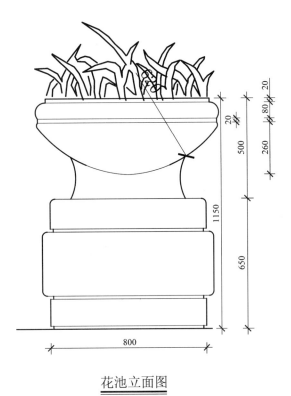

花池立面图

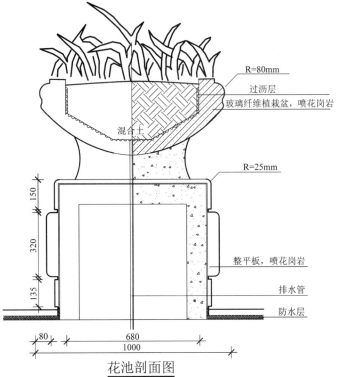

花池剖面图

花池 2

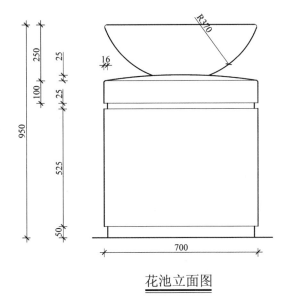

花池立面图

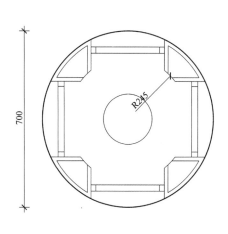

花池立面图

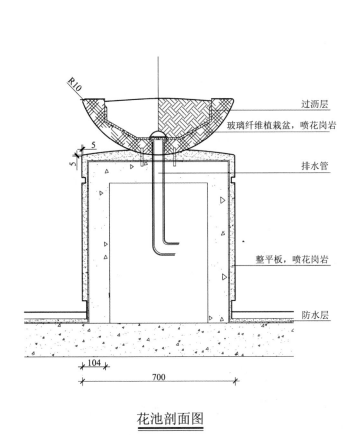

花池剖面图

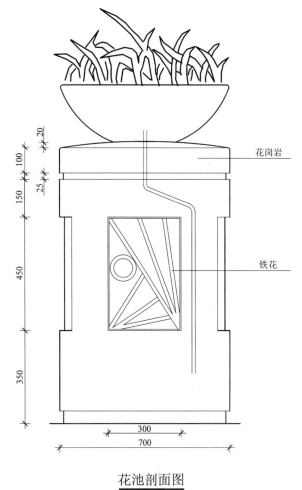

花池剖面图

花池 3

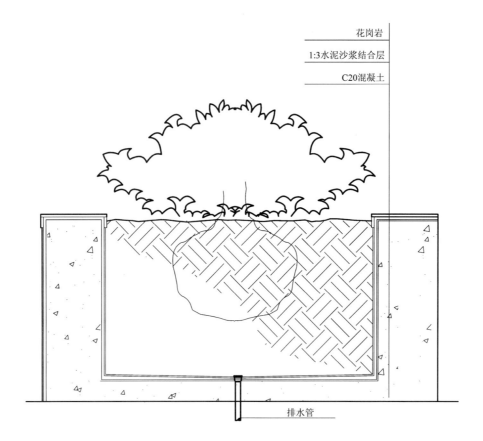

花池剖面图

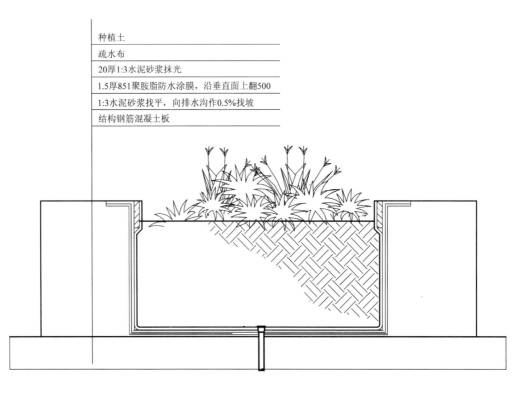

花池剖面图

花池 4

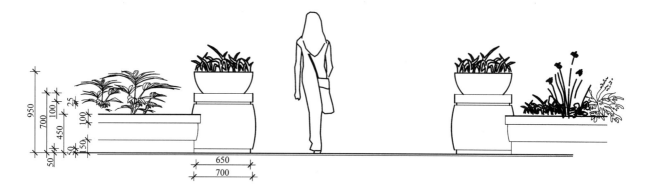

花池立面图

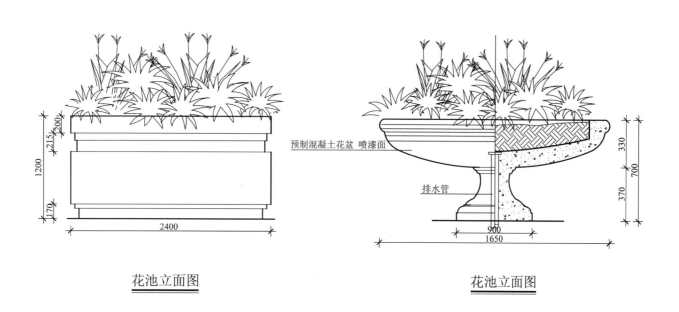

花池立面图　　　　　　　　　花池立面图

花池 5

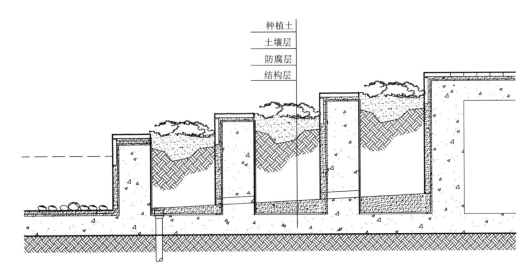

花池立面图

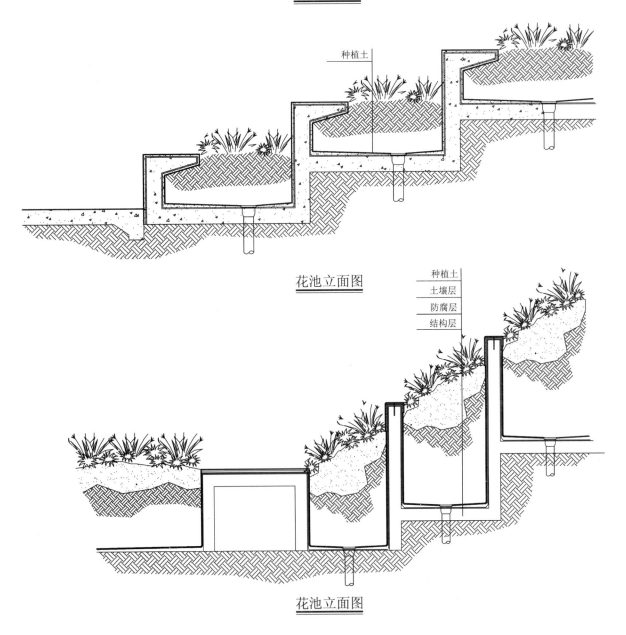

花池立面图

花池立面图

排水 1

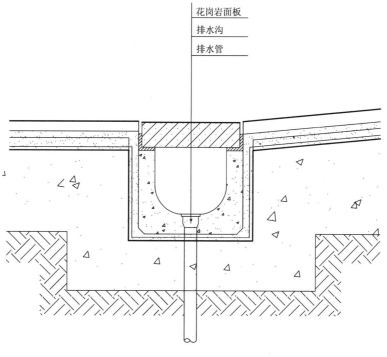

排水沟剖面图

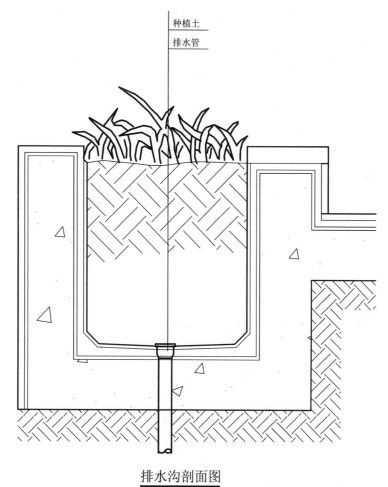

排水沟剖面图

排水 2

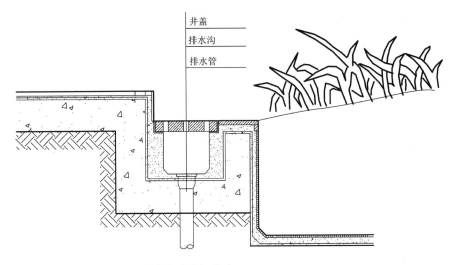

排水沟剖面图

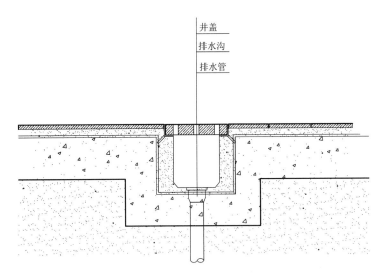

排水沟剖面图

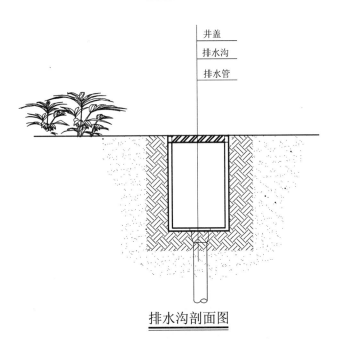

排水沟剖面图

排水 3

排水沟平面图

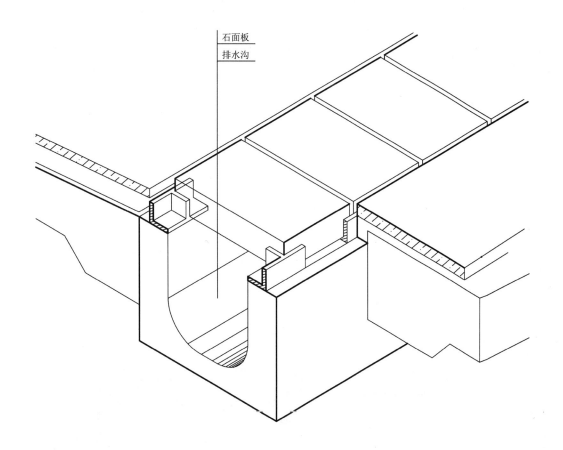

排水沟透视图

排水 4

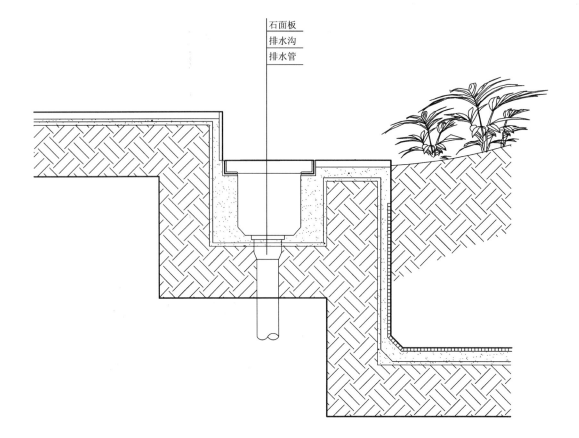

排水沟剖面图

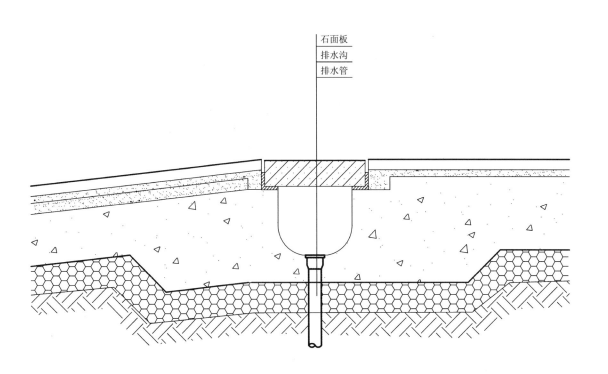

排水沟剖面图

排水 5

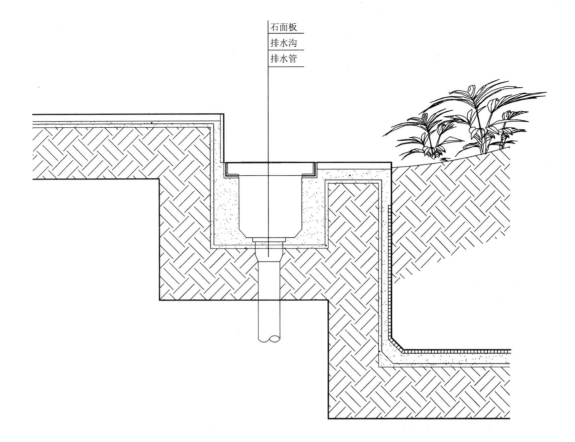

排水沟剖面图

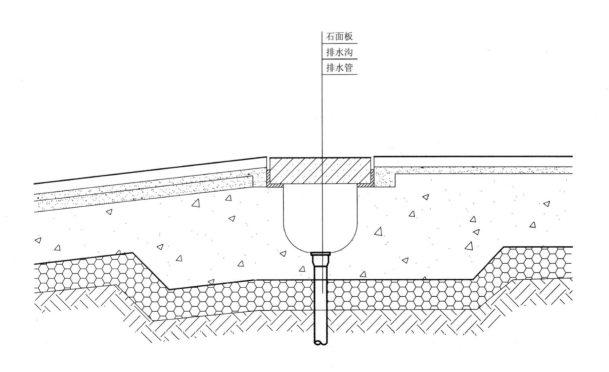

排水沟剖面图

排水 6

排水管平面图

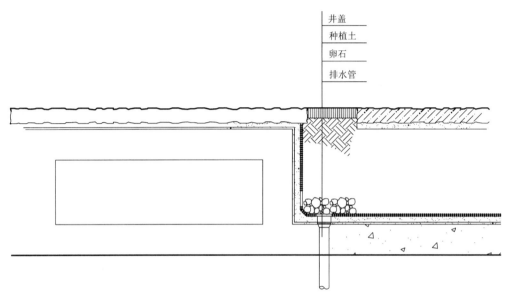

排水管剖面图

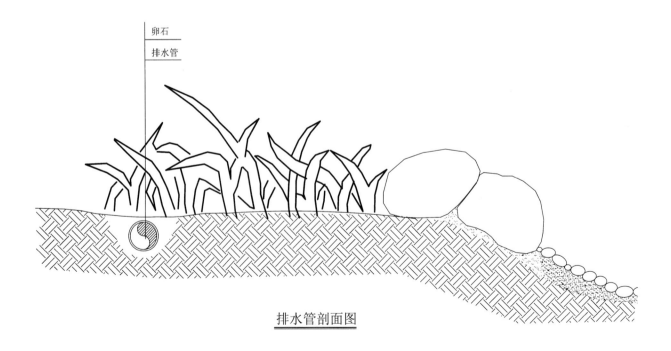

排水管剖面图

排水 7

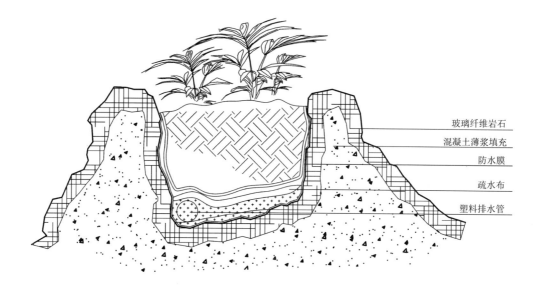

排水管剖面图

玻璃纤维岩石
混凝土薄浆填充
防水膜
疏水布
塑料排水管

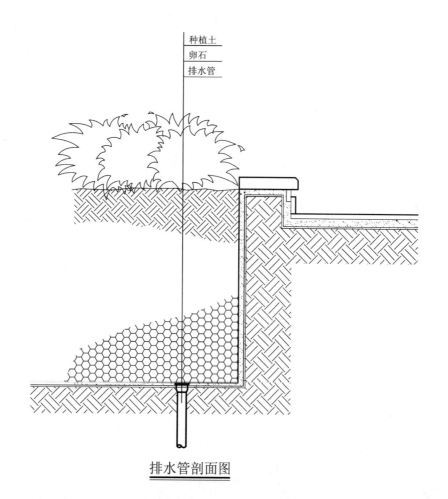

种植土
卵石
排水管

排水管剖面图

排水 8

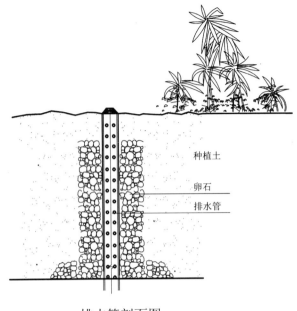

排水管剖面图

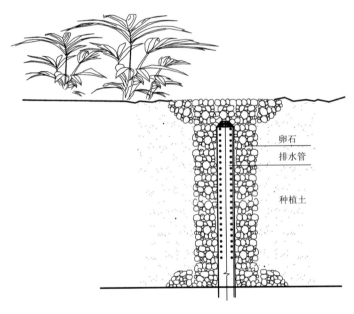

排水管剖面图

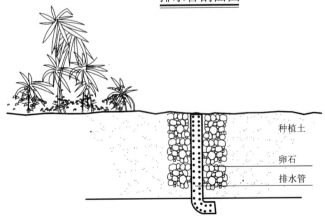

排水管剖面图

排水 9

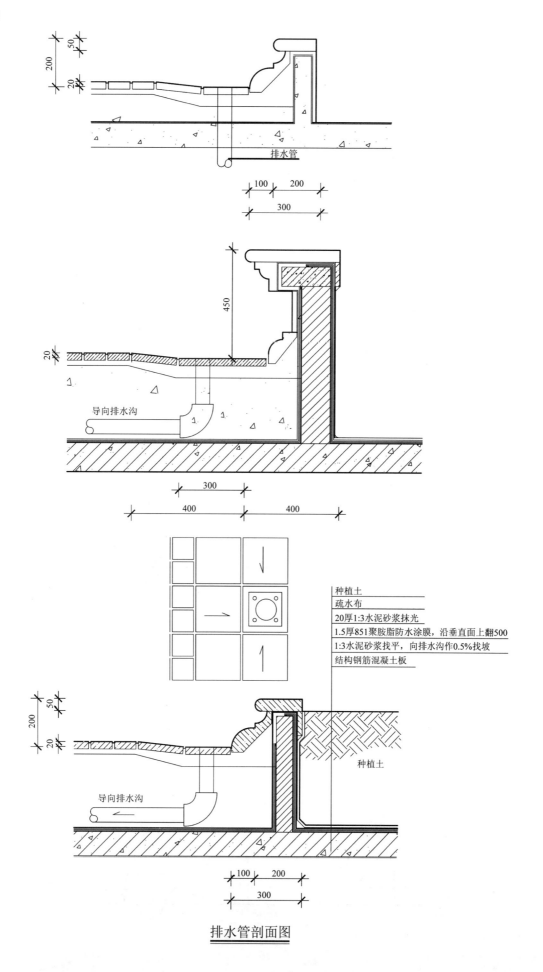

排水管剖面图

五、假山及石景设计

假山 1

假山有架空层和堆造层做法，架空层要根据其体量选择适当的着力点并用钢筋架固定丝网附膜，用仿石混凝土浇制打磨而成。

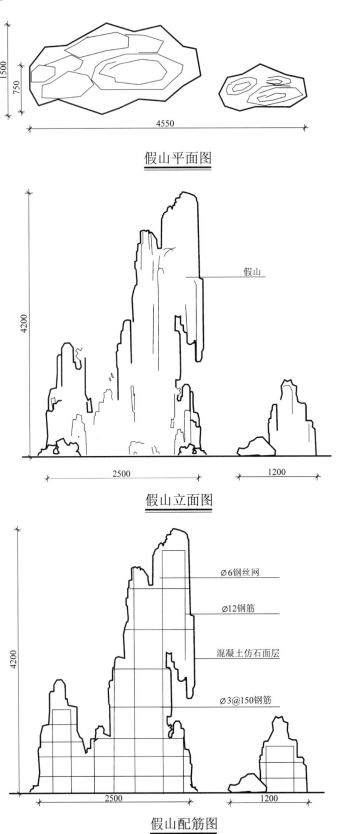

假山平面图

假山立面图

假山配筋图

假山 2

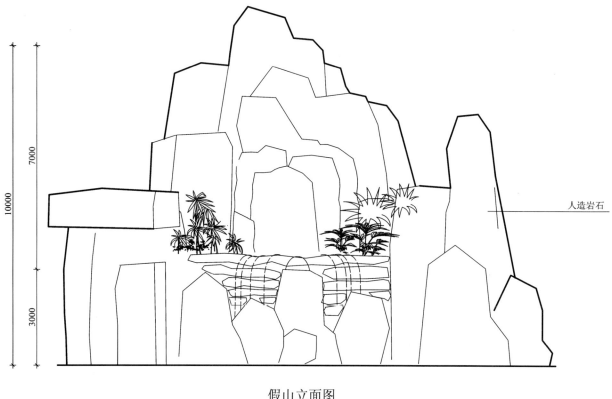

假山立面图

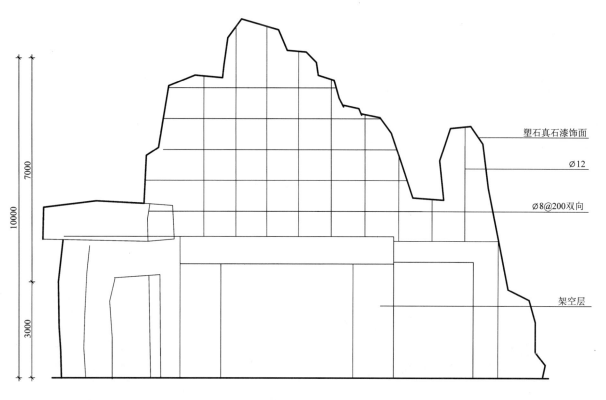

假山配筋图

假山 3

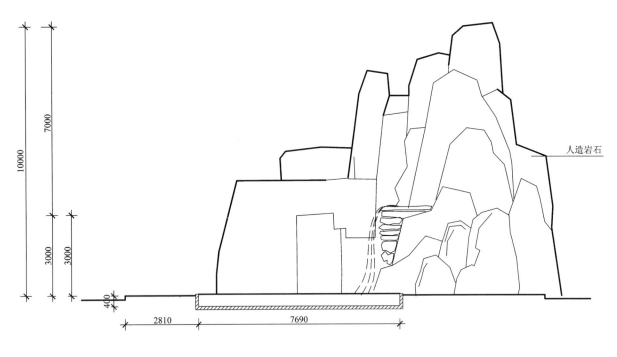

假山侧立面图

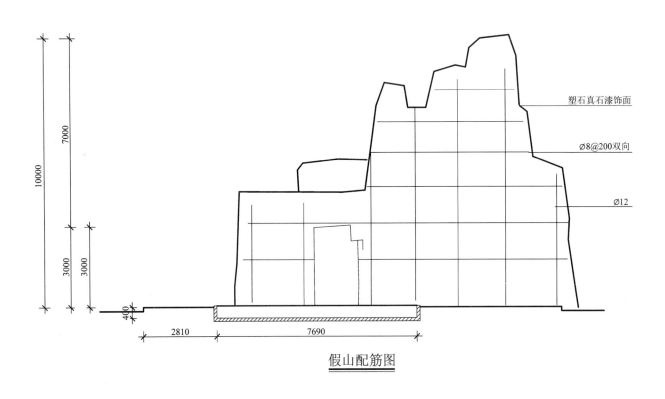

假山配筋图

孤石

石有自然和人工的，设计石要根据需要和效果来决定大小和构造。

石景立面图

组石 1

石景立面图

组石 2

石景立面图

组石 3

石景立面图

组石 4

石景立面图

组石 5

石景剖面图

组石 6

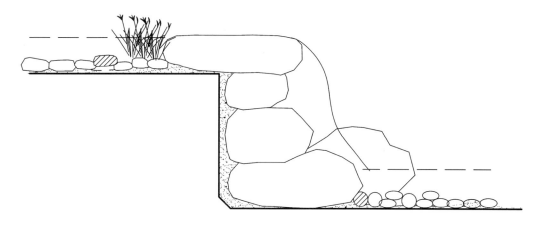

石景剖面图

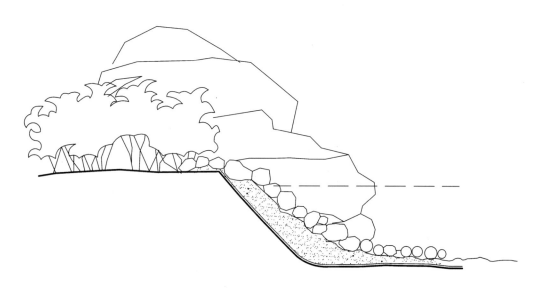

石景剖面图

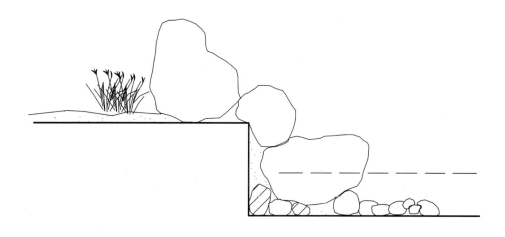

石景剖面图

群石 1

石景平面图

群石 2

石景平面图

群石 3

石景平面图

群石 4

石景平面图

六、小品设计

门1

大门要保证车辆、行人的自由进出，要留出适当的间距。门的高矮大小要适中，比例要适度。铁制的门要做防锈处理。

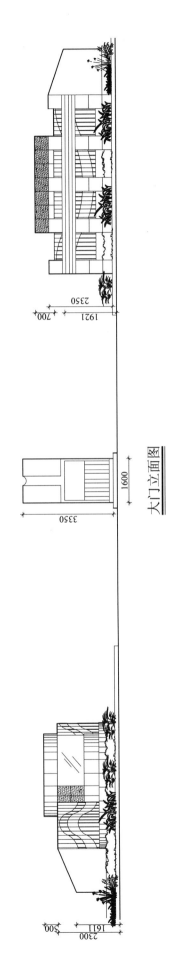

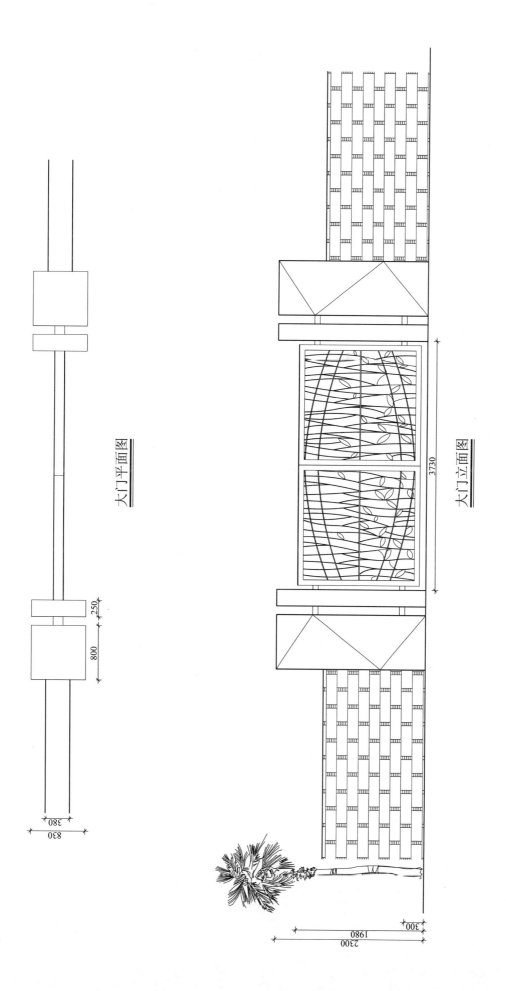

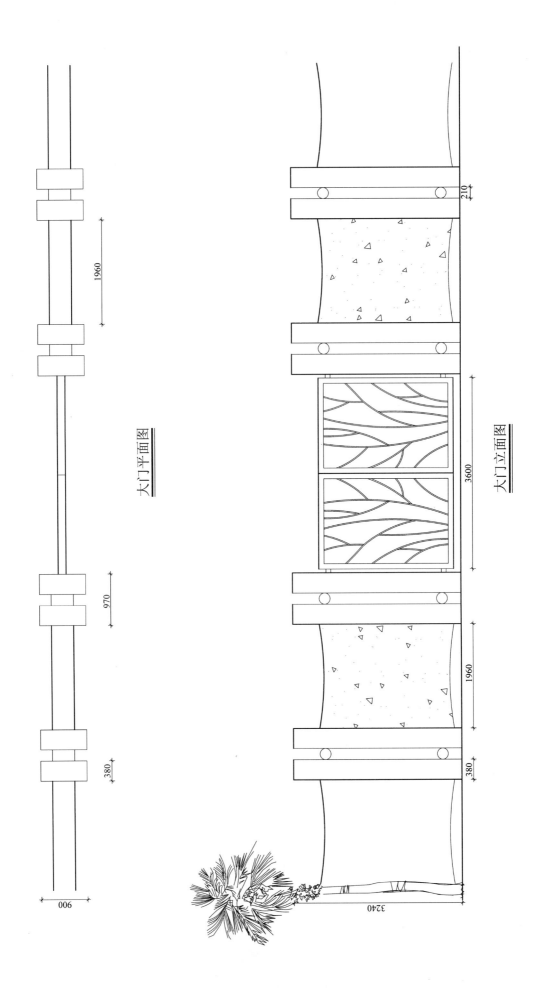

第三章 园林景观施工图范例

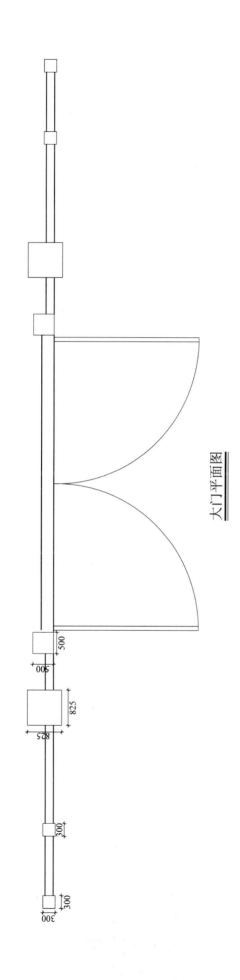

大门平面图

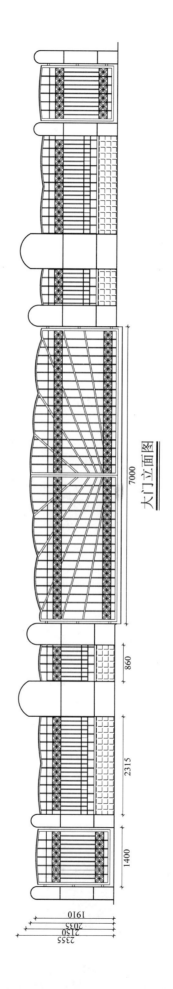

大门立面图

门 4

指示牌1

指示牌要标明说明的内容，体积不宜太大，造型不宜太夸张。

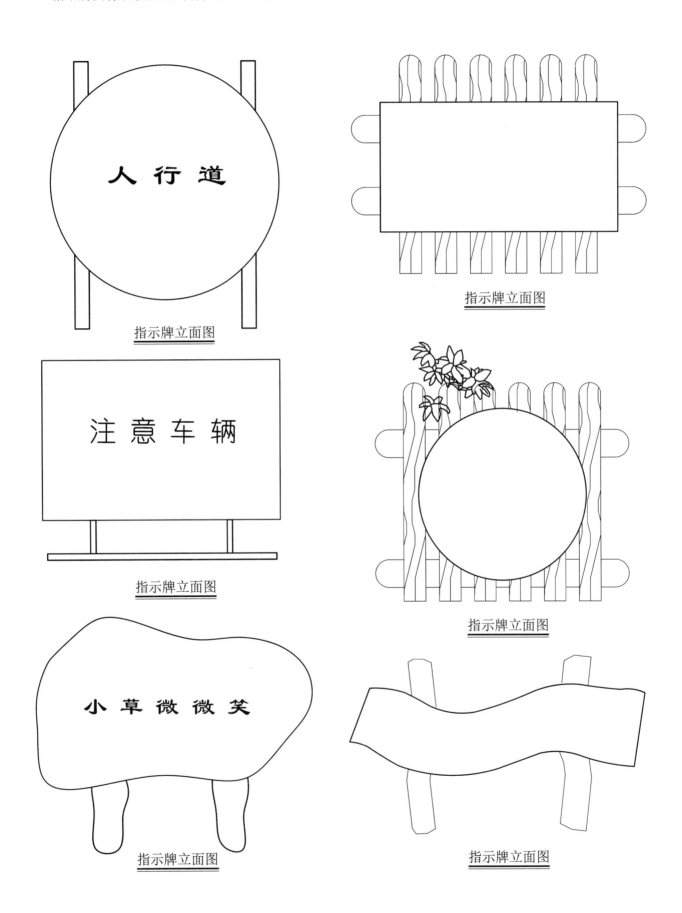

指示牌立面图

指示牌 2-1

指示牌平面图

指示牌立面

指示牌 2-2

指示牌透视图

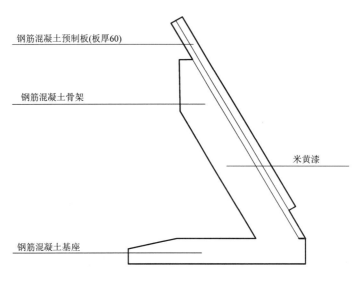

指示牌侧立面图

指示牌预制板配筋图

座凳 1

座凳有木、石和水泥面层，要注意不同材料的构造做法，高低要符合人体工程要求。

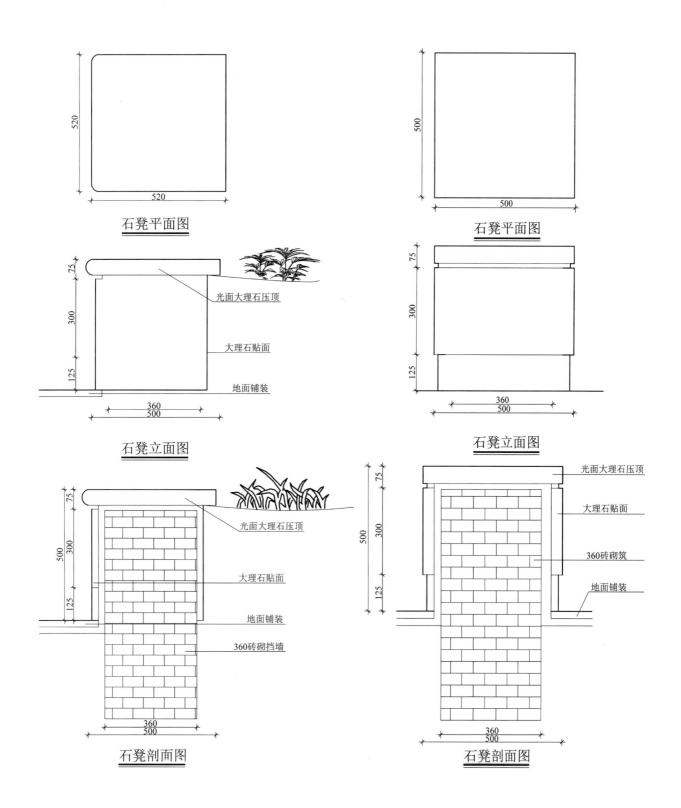

座凳2

石凳平面图

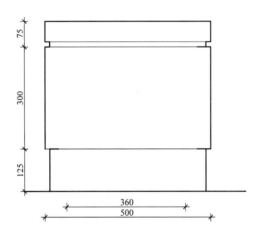

石凳立面图

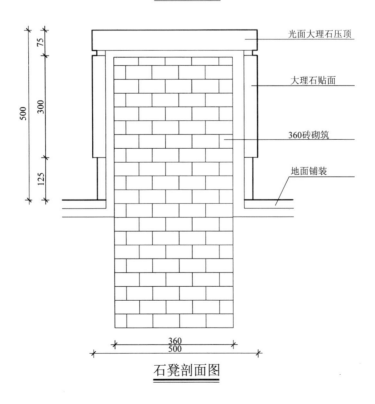

石凳剖面图

座凳 3

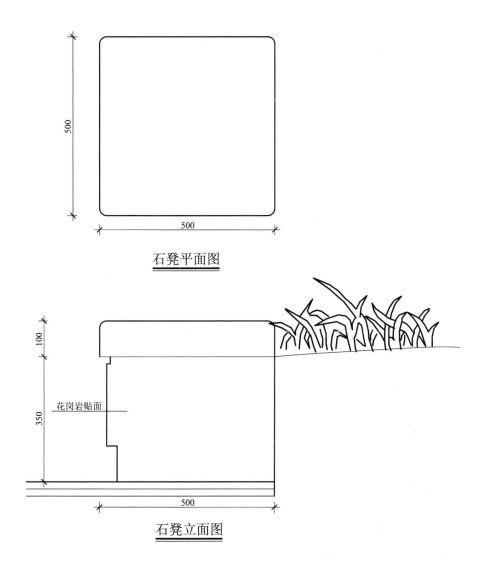

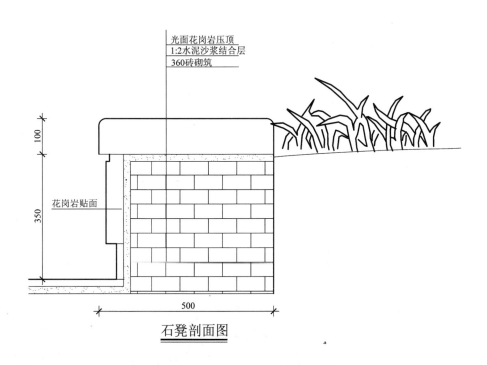

座凳 4

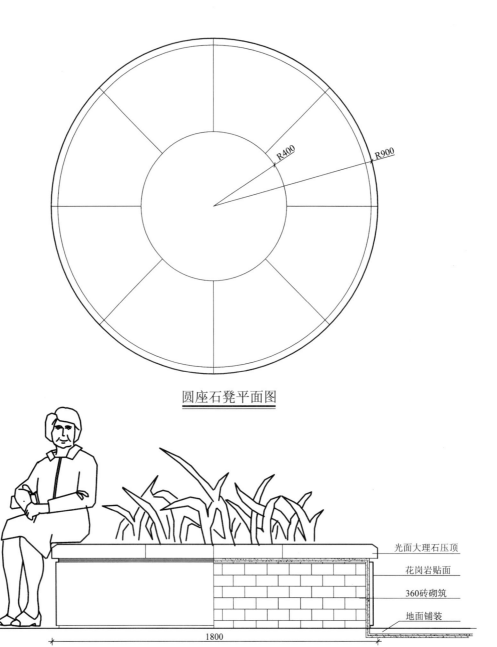

圆座石凳平面图

圆座石凳立面图

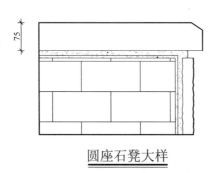

圆座石凳大样

座凳 5

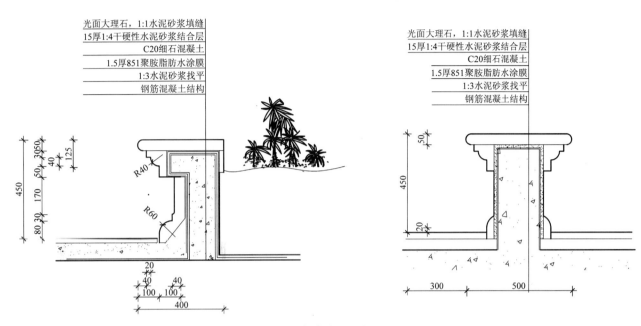

座凳立面图

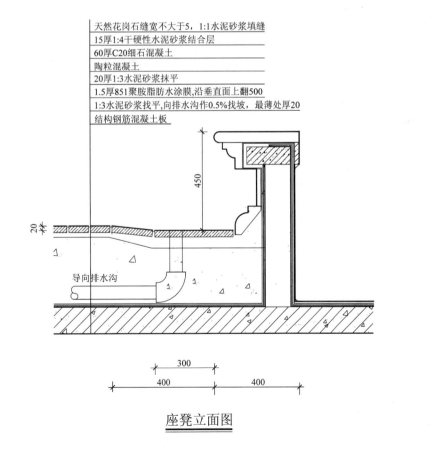

座凳立面图

座凳 6

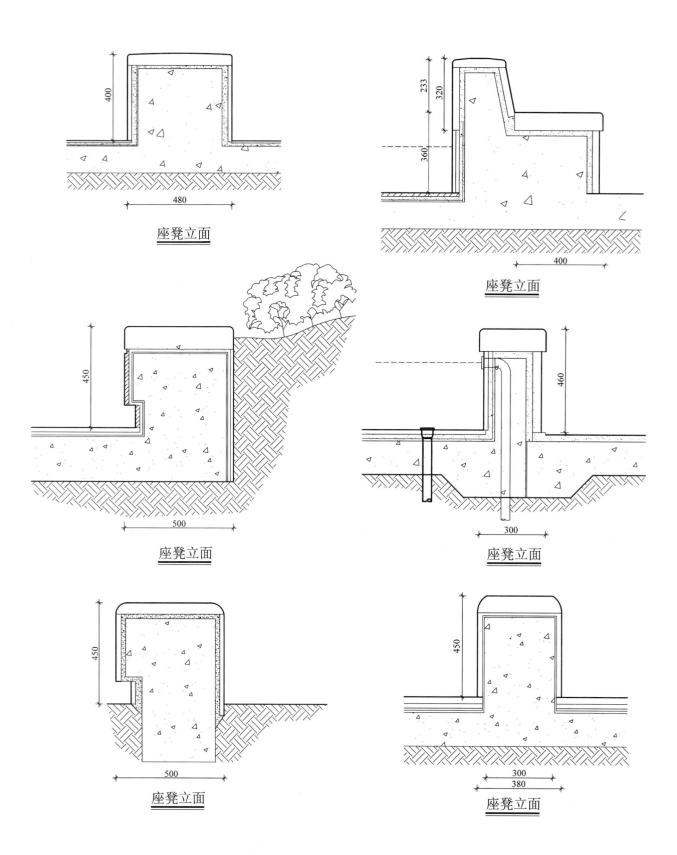

座凳 7

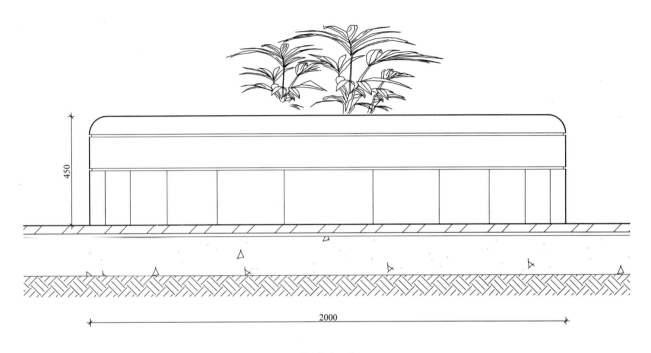

座凳立面

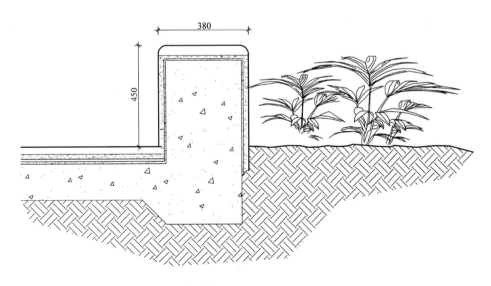

座凳立面

座凳 8

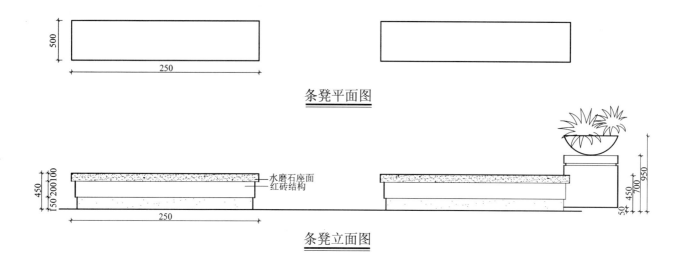

条凳平面图

条凳立面图

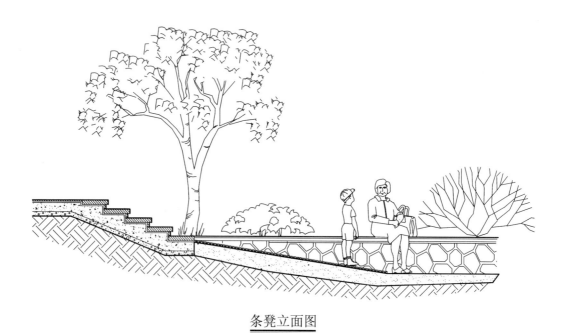

条凳立面图

座凳9

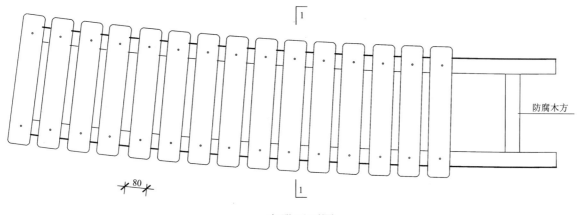

座凳平面图

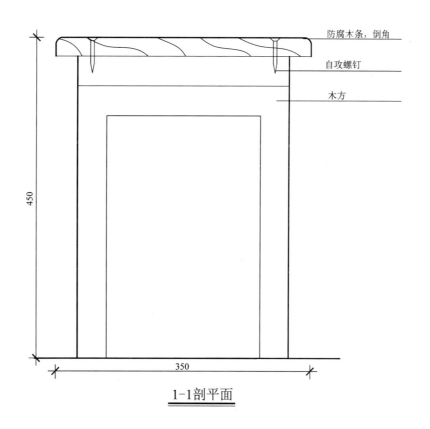

1-1剖平面

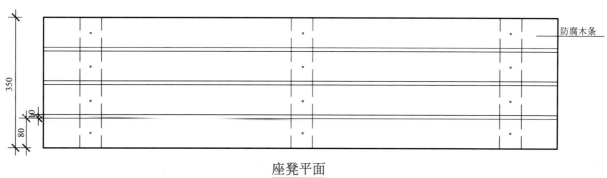

座凳平面

座凳 10

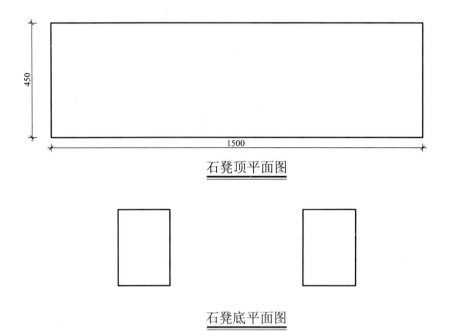

石凳顶平面图

石凳底平面图

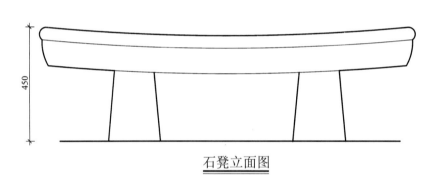

石凳立面图

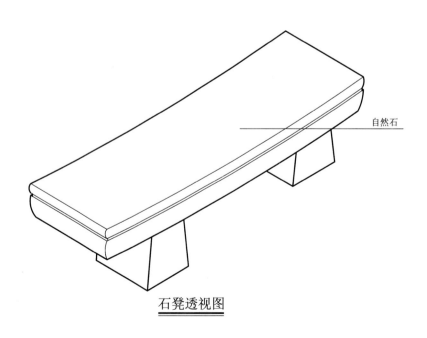

自然石

石凳透视图

座凳 11

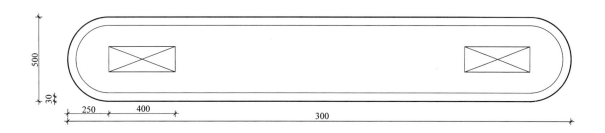

条凳平面图

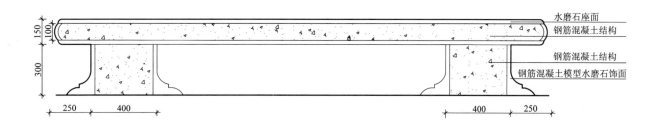

条凳立面图

条凳侧立面图

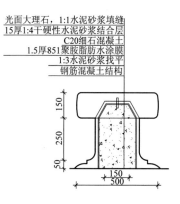

条凳剖面图

座凳 12

木凳平面图

木凳立面图

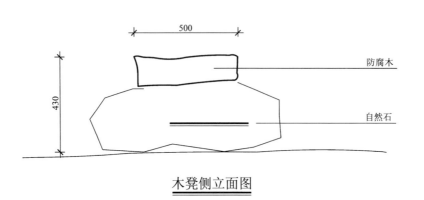

木凳侧立面图

座凳 13

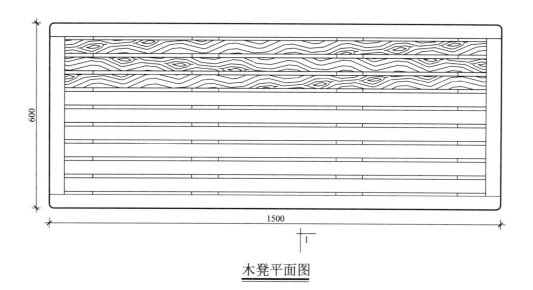

木凳平面图

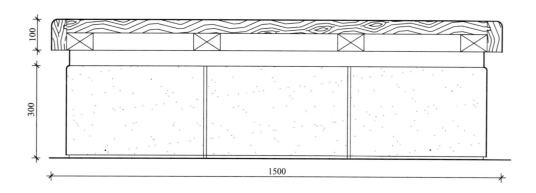

木凳立面图

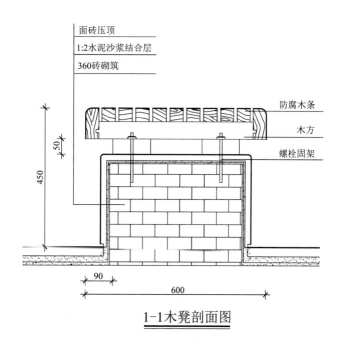

1-1木凳剖面图

座凳 14

木凳平面图

木凳立面图

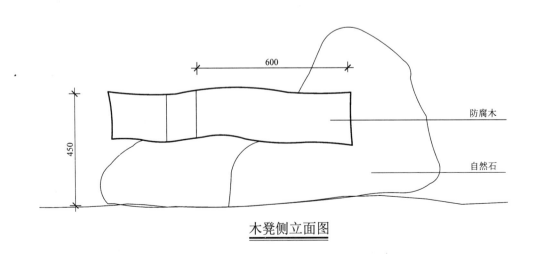

木凳侧立面图

路灯图

灯具可直接购买，也可以定做，灯的大小高矮比例要适当，安装时注意不要漏电，并做加固处理。

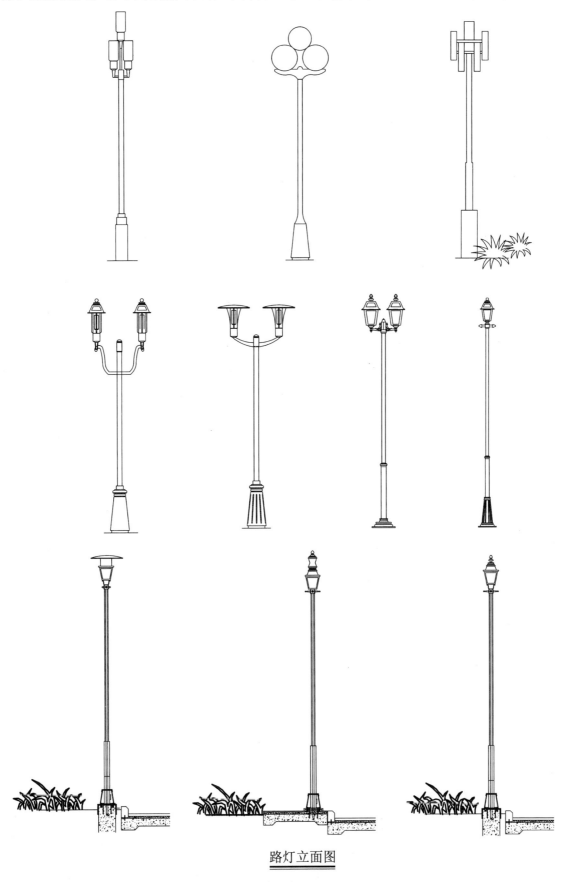

路灯立面图

庭院灯

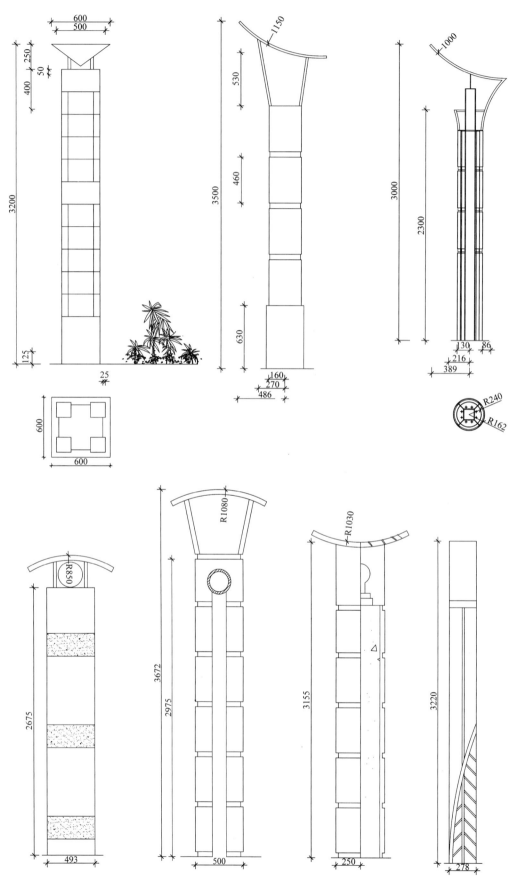

庭院灯立面图

草坪灯

灯平面图

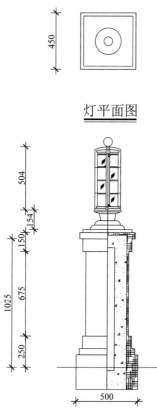

灯平面图

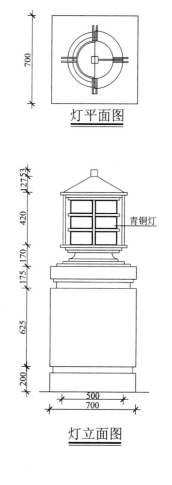

灯平面图

灯立面图

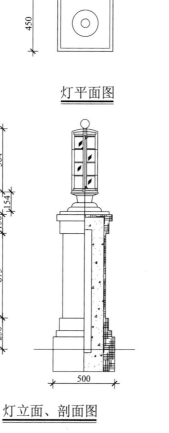

灯立面、剖面图

灯立面图

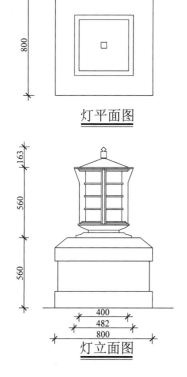

灯平面图

灯立面图

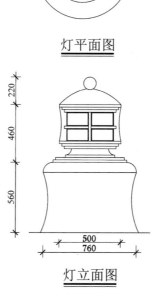

灯平面图

灯立面图

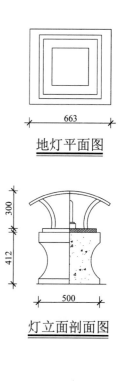

地灯平面图

灯立面剖面图

地灯图

地灯立面图

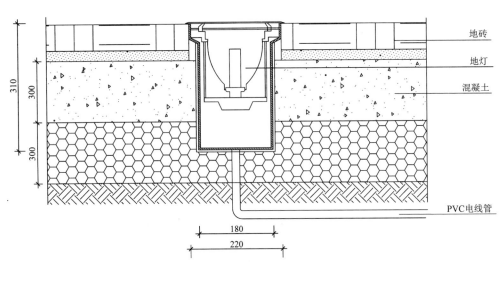

地灯剖面图

地灯图

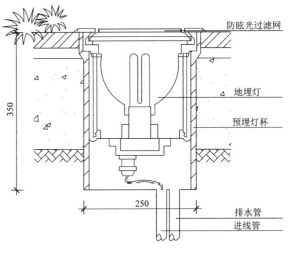

地灯剖面图

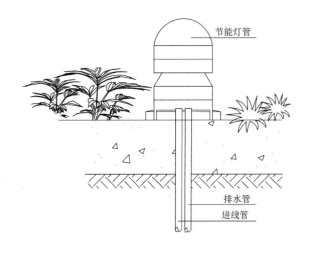

地灯立面图

地灯立面图

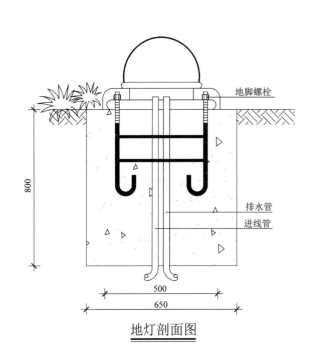

地灯剖面图

垃圾桶

垃圾桶可购买，也可以定做，大小、高矮、比例要适当，并符合人体工程要求，材质、外观要厚实，且不宜变形，安装时做加固处理。

垃圾桶平面图

垃圾桶平面图

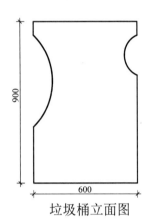

垃圾桶立面图

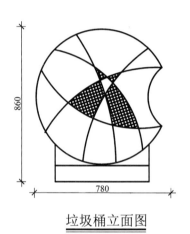

垃圾桶立面图

垃圾桶平面图

垃圾桶平面图

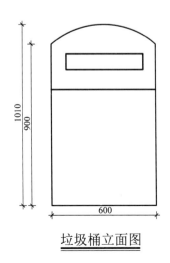

垃圾桶立面图

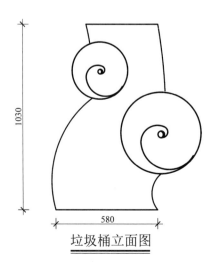

垃圾桶立面图

第三章 园林景观施工图范例

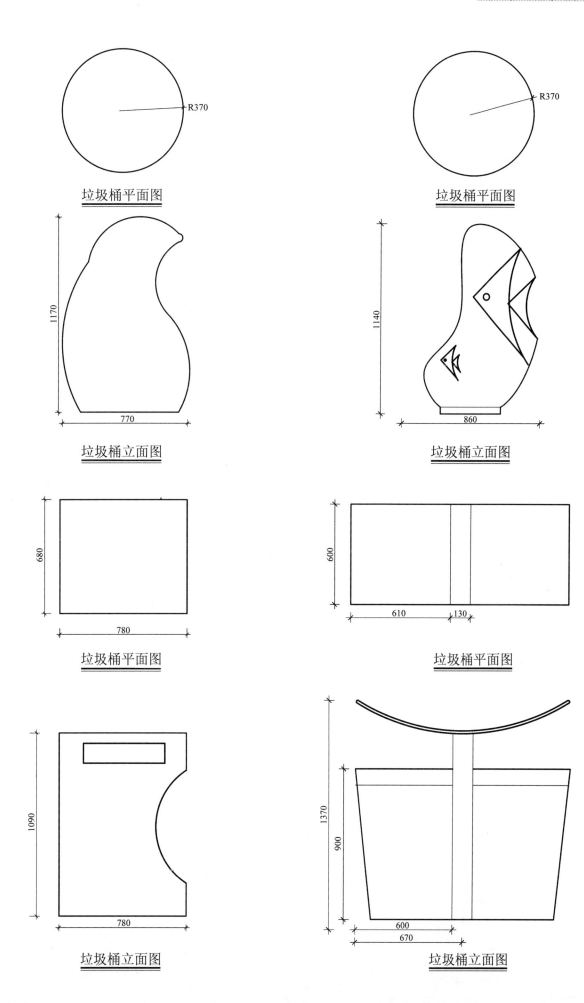

垃圾桶平面图　　　　　　　　　　垃圾桶平面图

垃圾桶立面图　　　　　　　　　　垃圾桶立面图

垃圾桶平面图　　　　　　　　　　垃圾桶平面图

垃圾桶立面图　　　　　　　　　　垃圾桶立面图

音响图

音响要安装在离人恰当且较隐蔽的地方,不宜被人碰撞,并做防潮加固处理。

音响布置平面图

—— 电线
○ 贝体音箱

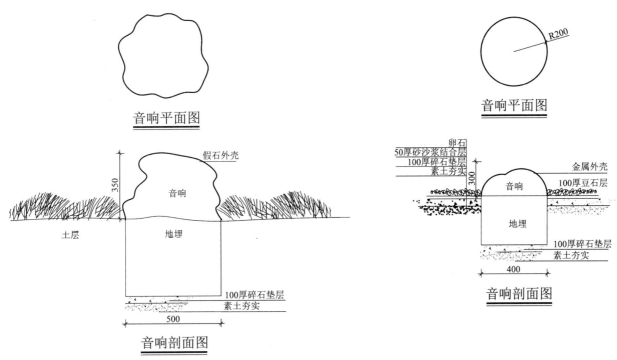

注：音响应购买成品并由厂家安装。

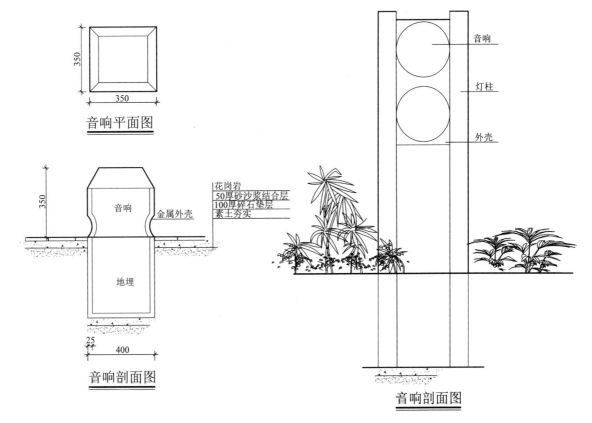

小品1

雕塑、小品要放在醒目的地方，大小也要适当满足观赏需求并牢固。

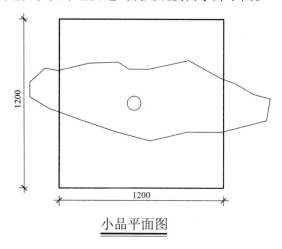

小品平面图

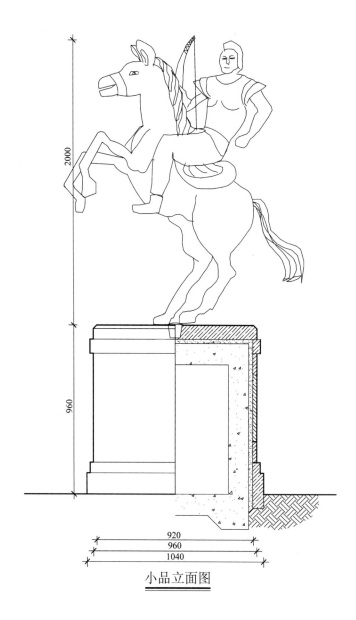

小品立面图

小品 2

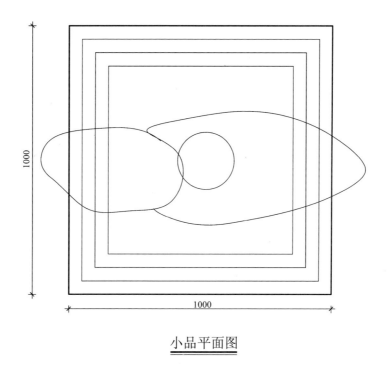

小品平面图

小品立面图

小品 3

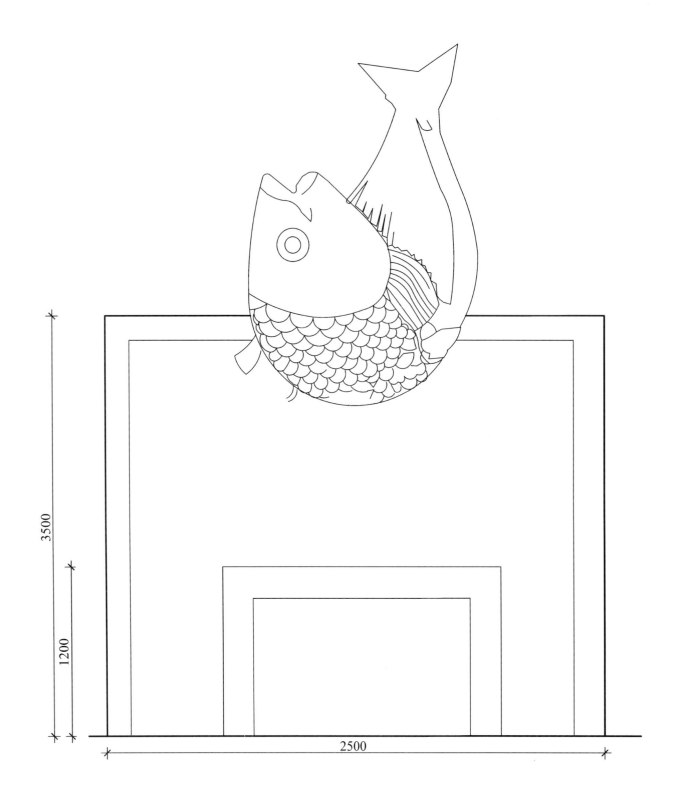

小品立面图

小品 4

小品平面图

小品立面图

小品透视图

小品 5

1230

小品平面图

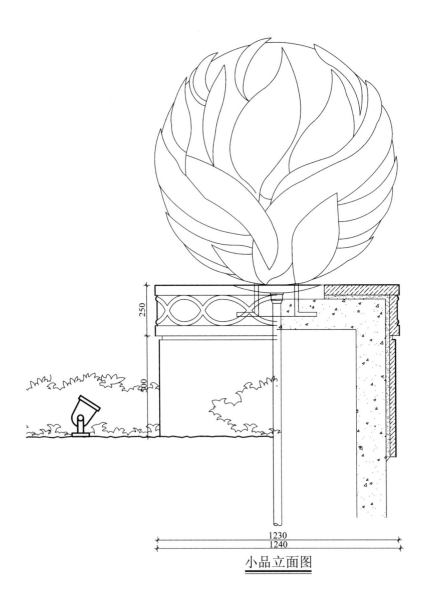

1230
1240

小品立面图

小品 6

小品平面图

小品立面图

第五节　水、电管线设计

给排水设计说明

一、设计依据

根据建筑、园林专业提供的总图及建设单位提供的有关资料绘制。

二、设计范围

环境水系统，绿化给水系统。

三、说明

(1) 与水景工程相关的设备系统，产品规格由配合单位提供，相关工程师应理解水景工程之设计意图，并根据条件图纸进行深入设计；

(2) 图中所注尺寸，除距离、管长、标高以"m"计外，其余均以"mm"计；

(3) 图中所注标高：给水以管中心标高为准，排水管以管内底标高为准。

四、给水系统

(1) 绿化给水及水景给水应从市政水源接入，具体接口位置可以现场调整；

(2) 人工浇灌给水管采用工作压力为 0.8Mpa 的 U-PVC 给水塑料管，给水管顶埋深：车行道下不小于 0.7m，人行道及绿地下不小于 0.5m；

(3) 绿化浇灌采用 DN25 快速取水器。

五、排水系统

水体的泄空、溢流、等经雨水检查井收集排入市政雨水排水管网。

六、给水管道

(1) 管道及接口：U-PVC 给水管，胶粘剂粘接；

(2) 给水阀门 ≤50 mm 者采用截止阀，DN>50 采用闸阀或蝶阀；

(3) 给水管距路边或建筑物边缘净距不小于 1m，给水管间相交时，小管让大管；给水管与排水管电缆管线相交时，给水管让排水管电缆管线；

(4) 水压试验：给水管道安装完毕后，需按验收规范要求做水压试验，试验压力为 1.0 MPa。

七、排水管道

(1) 管材及接口：排水管 DN<200 采用 U-PVC 排水管，胶粘剂粘接，排水管 DN>200 采用钢筋混凝土排水管，水泥砂浆接口；

(2) 管道基础：砂砾石垫层，厚度 150mm，管接口处设 90°混凝土条状基础，管道施工后，需分层夯实回填土，夯实密度要求详见《给水排水管道工程施工及验收规范》详见 95S222。(GB50268—97)；

(3) 检查井：在路面检查井采用重型，其余采用普通型。检查井均按有地下水施工。检查井其余施工详见国标 S231。厚度：机械夯实，不大于 300mm，人工夯实时，不大于 200mm；

(4) 雨水口：选用平算式雨水口，设置低于绿化地面 20mm，雨水口间连接管，以及雨水口坡向排水沟坡度均为 0.02。雨水口其余见标准图集 95S235。

八、图中未注明部分，均按现行国家相应规范执行。

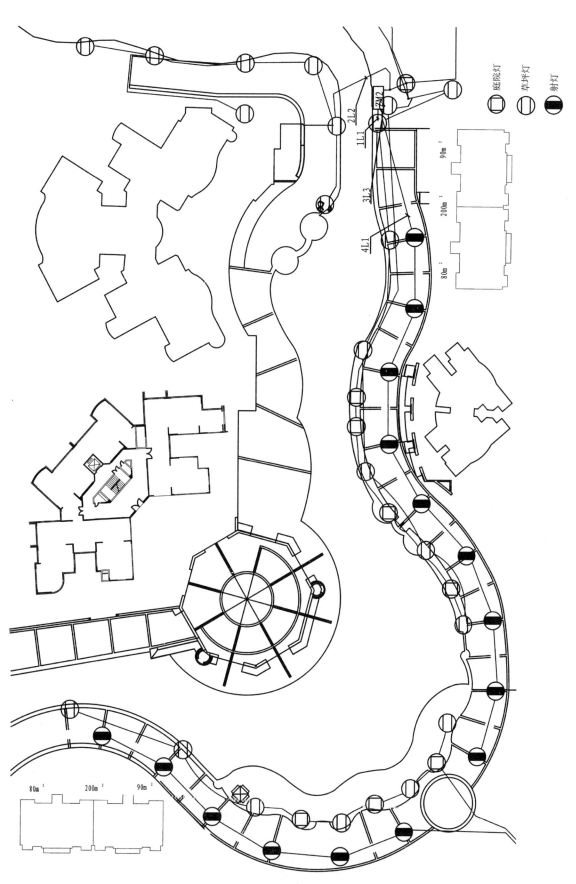

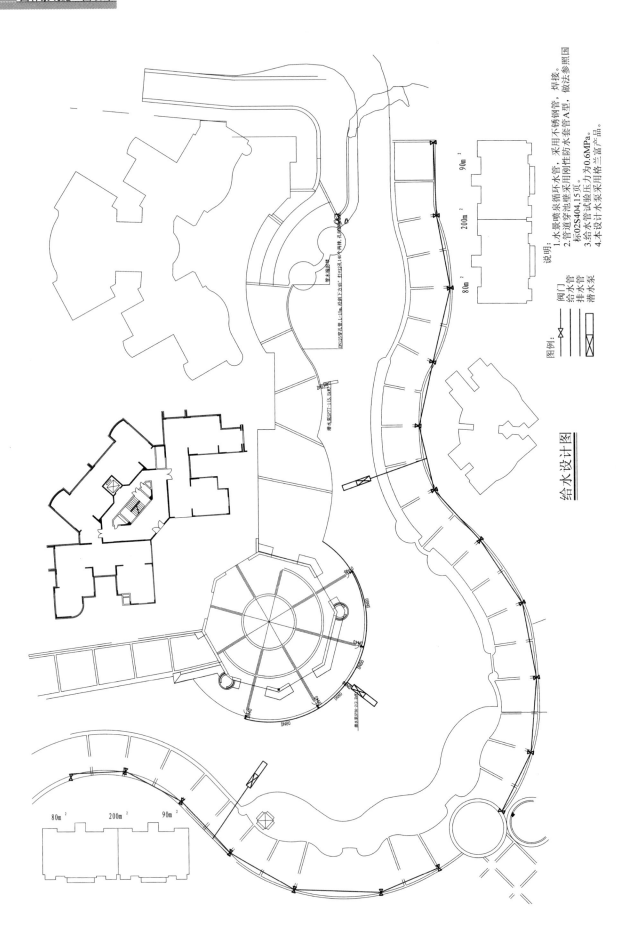

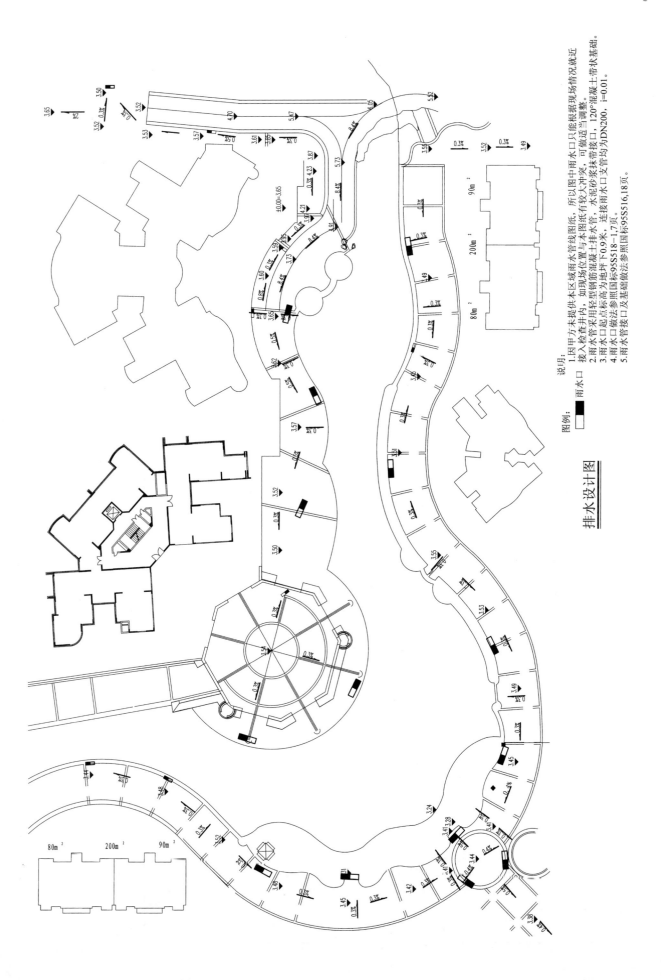

植物灌溉设计

植物灌溉设计是为了对植物的水分补给，因此给水管口要在方便植物灌溉的地方。

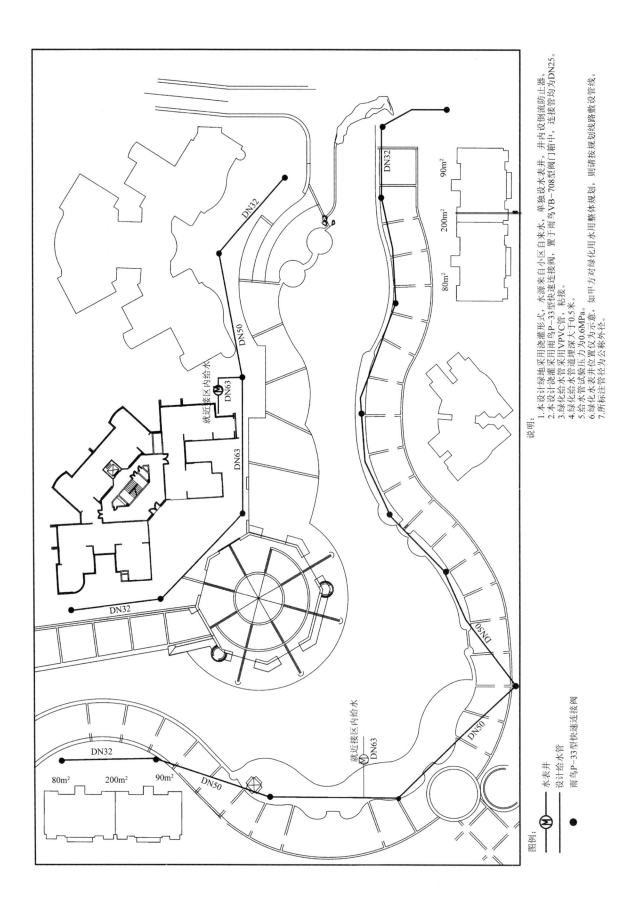

电气施工设计说明

一、设计依据

(1) 建设单位提供的设计依据和要求；
(2) 园林景观设计提供的景观设计图和植物配置图；
(3) 国家现行电气设计及安装施工有关设计规范和标准。

二、本工程环境水电施工设计范围为

(1) 室外环境电气；
(2) 电气系统包括道路照明及周围环境各景点的特殊照明。

三、设计内容

(1) 园林灯光设备须按照景观建筑师提供的灯光布点图设计；
(2) 配电线路采用 VV 型电缆水下用 YJV32 型电缆穿 PVC 电线套管埋地敷设，电缆埋深不小于 0.5m，穿过主通道处另外用镀锌钢管保护，其安装详见国标图集 94D164；
(3) 灯具接地保护采用 TN—S 系统，配电箱接地电阻小于等于 10 欧姆；
(4) 施工中在单根线缆敷设长度超过 60 米及转弯，接头处加设穿线手孔井；
(5) 各灯具的布置位置见平面图，草坪灯安装依小径布置，距铺装及道路边界 0.3m，灯具的基础及予埋螺栓尺寸由灯具厂家提供。地下车库楼板上的灯具采用螺栓固定；
(6) 配电线路采用 VV 型电缆穿 PVC 电线套管埋地敷设，电缆埋深不小于 0.5 米。穿过主通道处另外用镀锌钢管保护，其安装详见国标图集 94D164；
(7) 环境照明控制方式根据控制原理图，设有手动/时控两种控制功能。转换时间设定由用户根据使用要求自行调整；
(8) 采用三相五线制，电源由最近的配电箱接入；
(9) 电气回路的设计需由物业管理公司提供相关条件；
(10) 电气控制与建筑结合考虑。

电气主要材料表

序号	图例	名　　称	规　格	高　度	数　量
1	✳	草坪灯	26W	H=0.8m	70 盏
2	♪	照树灯	70W		30 盏
3	⊗	LED 埋地灯	9W/12V		12 盏
4	☆	埋地灯	50W/12V		25 盏
5	▬	台阶灯	18W/12V	H=0.3m	8 盏
6	▬	配电箱	按系统图订制		1 个
7	───	电缆线（地埋用 BV 型下用 YJV32 型）			
8	•—□	庭院灯	150W	H=3.5m	46 盏

配电箱MX系统图

配电箱MX
总负荷 Po=8.51KW
总电流 Io=14.4A
功率因数 Cosø=0.9
配电箱位置由施工现场调整

回路	相	断路器	接触器	电缆	功率	用途
n1	A	C65N-16A/1P	KM1 NC3-9	VV-1KV-3x4.0-PC25-FC	1500W	庭院灯
n2	B	C65N-16A/1P	KM2 NC3-9	VV-1KV-3x4.0-PC25-FC	1350W	庭院灯
n3	C	C65N-16A/1P	KM3 NC3-9	VV-1KV-3x4.0-PC25-FC	1200W	庭院灯
n4	A	C65N-10A/1P	KM4 NC3-9	VV-1KV-3x2.5-PC20-FC	598W	草坪灯
n5	B	C65N-10A/1P	KM5 NC3-9	VV-1KV-3x2.5-PC20-FC	598W	草坪灯
n6	C	C65N-10A/1P	KM6 NC3-9	VV-1KV-3x2.5-PC20-FC	572W	草坪灯
n7	A	C65N-16A+vigi30mA/1P	KM7 NC3-9 变压器220V/12V	VV-1KV-3x4.0-PC25-FC	1250W	埋地灯
n8	B	C65N-16A/1P	KM8 NC3-9	VV-1KV-3x4.0-PC25-FC	1260W	照树灯
n9	C	C65N-10A+vigi30mA/1P	KM9 NC3-9 变压器220V/12V	VV-1KV-3x2.5-PC20-FC	180W	LED埋地灯 台阶灯
n10	A	C65N-10A/1P				备用
n11	B	C65N-10A/1P				备用
n12	C	C65N-10A/1P				备用

电源：VV-1KV-5x10-PC40-FC 电源由甲方提供
总开关 DZ20-40A/3P
接地 ≤10欧

MX定时控制原理图

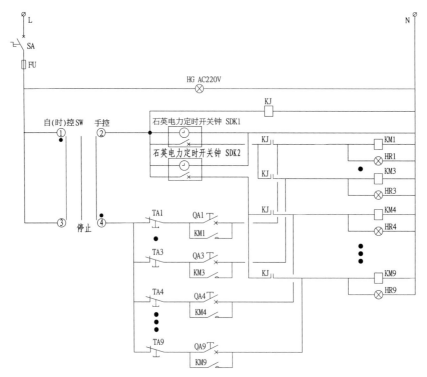

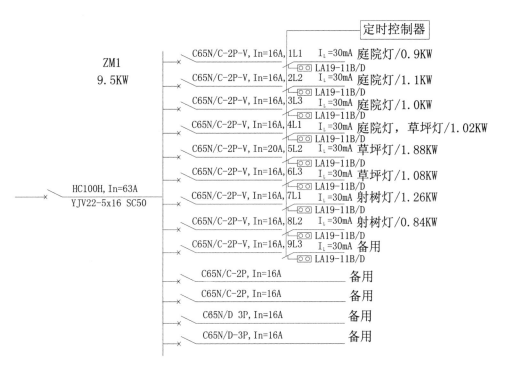

配电系统图

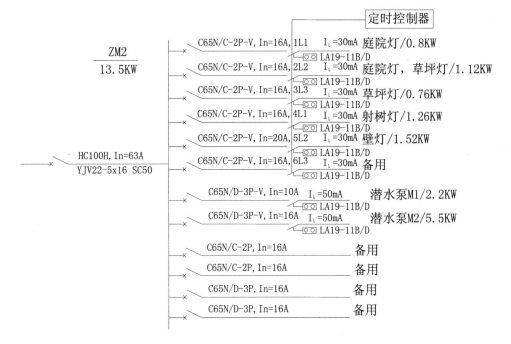

配电系统图

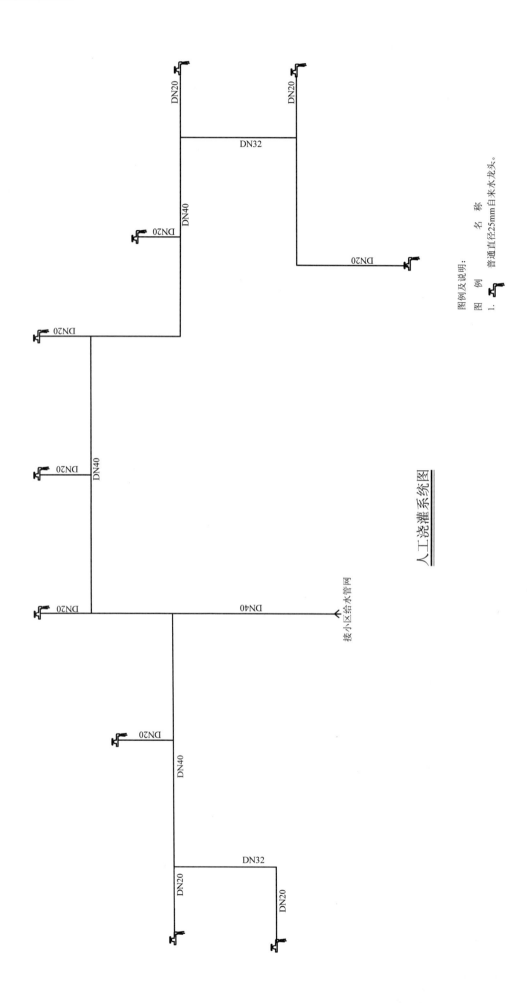

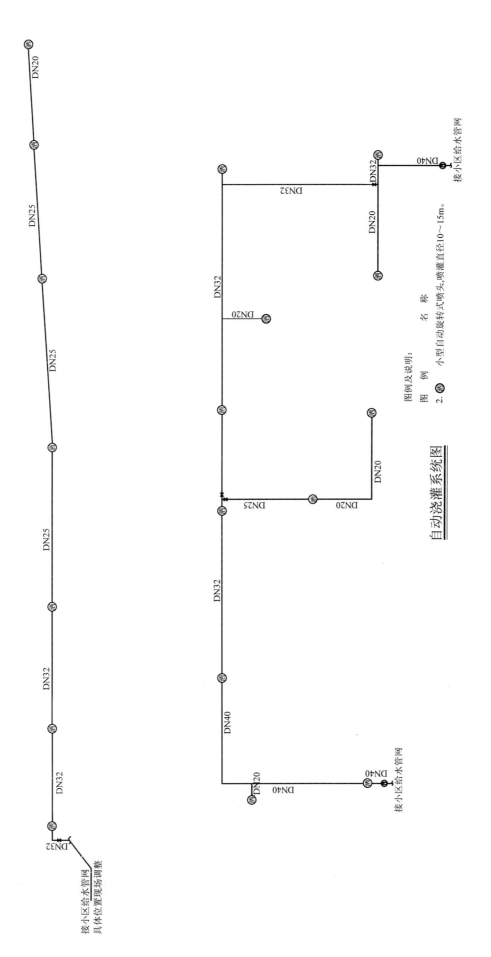